예술은
우리를 꿈꾼다

| 심화 편 |

예술은
우리를 꿈꾼다

| 심화편 |

예술적 인문학 그리고 통찰

임상빈 지음

마로니에북스

『예술은 우리를 꿈꾼다: 예술적 인문학 그리고 통찰』 이라는 책?

나는 미술을 한다. 더불어, 글쓰기도 참 좋아한다. 시간이 흘렀고 몇몇 이야기들을 결국 책으로 엮게 되었다. 이 책은 그 두 번째다. 시리즈 제목은 '예술적 인문학 그리고 통찰'이며 '심화 편'이다. 첫 책 '확장 편'이 예술의 지형도 전반을 폭넓게 살펴보는 내용이라면, 두 번째 '심화 편'은 그 핵심을 깊이 있게 탐구하며 새로운 시대를 풍요롭게 사는 '예술인간'으로 거듭나고자 하는 기획의 일환이다.

여기서 '예술인간'이란 예술품을 만드는 사람이 아니라 예술적으로 자기 인생을 음미하며 스스로 세상의 주인공이 되어 사는 사람을 지칭한다. 만약 아직 그렇지 못하다면 우리 마음의 기존 운영체제를 조속히 업그레이드시켜야 한다. 그래야 비로소 새로운 시대의 여러 프로그램들을 자유자재로 잘 구동시키며 마음껏 즐길 수 있다. 이를 보다 원활하게 하려고

이 책의 문장은 가능한 간결하고 명료하게 쓰고자 했으며 문단은 두괄식 논리로 쉽지 않은 내용을 쉽게 제시하려 노력하였다.

참고로 이 책의 각 장은 예술의 다른 지역, 혹은 같은 지역을 다른 관점으로 여행하기에 꼭 순서대로 읽어야만 하는 건 아니다. 즉, 각자의 관심과 필요, 혹은 기분에 따라 마음 내키는 대로 순서를 바꿔 읽거나 건너뛸 수도 있다. 하지만 각 장 내에서는 고유의 큰 흐름이 있으니 순서대로 읽어주시면 좋겠다.

책의 문제의식과 주장은 다음과 같다. 첫째, 그간 많은 사람들에게 '예술'은 멀기만 했다. 하지만 '4차 혁명' 시대에 들어서며 과거의 직장은 빠른 속도로 재편되고 있다. 즉, 효율과 속도에 관해서는 이제 사람이 기계를 능가할 수는 없다. 반면, 상상과 음미에 관해서는 사람이 전문가다. 또한, 사람의 일은 사람이 이해한다. 의미는 사람이 만들고. 그렇다면 예술이야말로 사람의 사람됨을 지켜주는 가장 강력한 기제가 된다. 즉, 모두 예술적으로 살아야 한다. 둘째, 그간 '인문학'은 예술을 목적이 아닌 수단으로 도구화하려 했다. 하지만 예술이 곧 인문학이다. 이제 예술은 진정한 비평의 바탕이다. 즉, 모두 예술적으로 생각해야 한다. 셋째, 그간 '자기 계발서'는 사회 구조에 대한 궁극적인 이해는 도외시한 채로 일면적인 개인의 노력과 성공만을 강조했다. 이제 진짜 자기 계발은 통찰이다. 즉, 모두 다 예술적으로 바라봐야 한다.

책의 주된 내용은 세 개의 단어로 요약된다. '예술', '인문', 그리고 '통찰'! 첫째, '예술', 예술가인 나 자신으로부터 잔잔하게 이야기를 풀어나간다. 실제로 벌어졌던 다양한 일화, 그리고 문학적으로 재구성한 대화를 세부

분야별로 묶었다. 이는 예술적인 마음을 탐구하기 위함이다. 둘째, '인문', 미술을 통해 자연스럽게 인문학을 논한다. 작품의 감상, 기호의 해독, 비평적 글쓰기, 그리고 예술의 비전vision을 고찰한다. 이는 예술적 인문정신을 함양하기 위함이다. 셋째, '통찰', 다양한 담론을 전개하며 창의적이고 비평적인 사고의 과정과 구조를 드러낸다. 이는 세상에 대한 통찰을 음미하기 위해서다. 결국 이 책의 목표는 진한 여운을 남기는 거다. 독자들이 책을 통해 '의미 있게 살고 싶다'는 마음을 품게 된다면 참 기쁘겠다.

　다음으로, 이 책은 이렇게 구성되었다. 독백과 대화! 첫째, '나'라는 화자가 경험과 생각을 '독백'으로 전개한다. 둘째, '나'는 '알렉스'와 '린'이, 그리고 때때로 다른 사람들과 '대화'를 나눈다. 먼저 문어체는 체계적인 흐름으로 바탕 고르기를, 구어체는 생생한 휘저음으로 사방으로 튀기기를 지향한다. 요즘 '역진행 수업 방식flipped learning'이 유행하기 시작했다. 이는 수직적인 온라인 선행 학습 이후, 수평적인 오프라인 토론을 수행하는 강의 구조를 말한다. 이 책의 구성은 이와 비슷하다. 독백과 대화가 서로를 효과적으로 보충하며 서로의 강점을 확실하게 증폭시키길 기대한다.

　이 책을 통해 내가 제안하는 바는 다음과 같다. 첫째, '예술가'가 되자! 요제프 보이스Joseph Beuys, 1921-1986가 멋진 말을 했다. '우리들은 모두 예술가Everyone is an artist.'라고. 여기서 '예술가'란 특권적 소수집단이나 유명인, 비교와 경쟁의 승리자, 혹은 문화의 수동적인 소비자가 아니다. 오히려 다양한 방식으로 문화를 창조하는 데 일조하는 여러분, 즉 우리 주변에서 만날 수 있는 뜻있는 보통 사람을 가리킨다. 둘째, 예술하자! 여기서 '예술'이란 '예술품art object'이 아니다. 즉, 정태적 실체가 아니다. 정태적인 것은 너

무 좁고 멀어서 삶과 예술이 유리될 수밖에 없다. 그러므로 예술은 '예술적으로artistic' 즉, 동태적 상태로 파악해야 한다. 그래야 예술이 넓어지고 가까워지며 비로소 삶이 예술이 된다.

책의 지향점은 다음과 같다. 풍요로운 삶을 살자! '4차 혁명'이 인공지능이 주도하는 혁명이라면 '5차 혁명'은 사람이 먼저인 예술의 혁명이 되어야 한다. 영국 철학자 화이트헤드Alfred North Whitehead, 1861-1947가 멋진 말을 남겼다. 그는 세상사를 먼저 '살기to live', 다음 단계로 '잘 살기to live well', 결국 '더 잘 살기to live better'라고 깔끔하게 정리했다. 사람은 무엇보다 먼저 먹고사는 걱정을 넘어서야 한다. 그리고 물질적 풍요의 추구를 넘어서야 한다. 다음으로 가장 중요한 것은 정신적인 행복이다. 나는 사람이 사람답게 사는 세상을 꿈꾼다. 그 취지와 방법에 대해서는 많은 토론이 필요하다.

결국 이 책을 통한 나의 바람은 다음과 같다. 첫째, 스스로 잘 살자! '창의적 만족감'을 누리며. 둘째, 모두 상생하자! '사회적 공헌감'을 맛보며. 셋째, 즐기자! '예술의 일상화'를 통해. 이 책은 예술을 사랑하는, 그리고 예술적으로 삶을 영위하려는 모든 독자들을 향해 열려 있는 글이다. 미술작가로서, 또한 예술을 열렬히 사랑하는 한 사람으로서 나의 마음을 그대와 나누고 싶다. 이 의미 있는 여정을 함께하고 싶다.

임상빈

차례

이 글의 화자는?

3. 예술이 좋다

어려서부터 화가가 되고자 했던 나, 기억하기로는 다른 직업을 가지려 했던 적이 단 한 번도 없다. 부모님께서는 나를 어려서부터 여러 학원에 보내셨는데, 지금 하시는 말씀이 웅변학원 말고는 당시에 다닐 수 있는 학원을 다 가봤단다. 그런데, 웅변학원은 그렇게도 가기 싫어했다나... 여하튼 다른 분야 책도 많이 접하게 해주셨다. 그러나, 어쩌랴? 난 '예술이'만 좋아했다. 나름 일편단심, 그동안 쭉...

반면, 예술이는 일편단심이 아니었다. 감정의 기복도 심하고. 내가 중학교에 입학해서 고등학교를 졸업할 때까지 그 친구는 솔직히 내게 좀 소원했다. 만남도 점차 단조로워졌고 도무지 신나는 일이 없었다. 나는 어릴 적 열정 때문에 계속 함께하고 싶어 했지만, 그 친구, 막상 나랑 있을 때에도

종종 넋 나간 듯 멍할 때가 많았다. 사춘기에 방황하느라, 입시 준비에 황량해서 그랬거니 하지만, 그래도...

대학을 가고는 예술이의 외양과 성격이 확 바뀌었다. 머리 모양이며 옷차림, 말하는 태도 등, 개강 후 처음 보곤 깜짝 놀랐던 날이 아직도 생생하다. 이제는 제대로 한번 화끈하게 길을 잃은 느낌이랄까? 그때는 도무지 어떻게 대해야 할지 감이 잘 안 잡혔다. 밑도 끝도 없는 고민을 들어주다 보면 가끔씩 얘가 원래 이렇게 말이 많았나 싶기도 했다. 물론 고민이 많은 거야 일찌감치 알긴 했지만. 덕분에 좀 쓸려 다니다 보니 나도 따라 방황했다.

군대를 가서는 예술이와 연락이 뜸해졌다. 솔직히 내 탓도 크다. 내가 많이 노력했어야 하는데 그러질 못했다. 사실 마음속으로는 그래도 우리가 평생을 만났는데 이 정도 헤어져 있는 걸로 관계가 끝나지는 않을 거라 자신했다. 물론 그 친구의 속마음을 한번 시험해 보고 싶기도 했고. 결국, 우리는 한동안 서로를 전혀 보지 못했다.

하지만 내가 제대한 후에는 예술이와 다시 급격히 뜨거워졌다. 물론 지금 생각하면 얼굴 화끈거리는 일들이 많았다. 실수도 참 많이 했다. 당시에는 사실 내가 어른인 줄로만 알았다. 내 생각과 행동에 책임을 질 수 있는, 뭐, 지금 생각하면 참 철부지 같던 시절이다. 그 친구도, 나도 상처 많이 받았다. 그래도 서로에 대한 신뢰는 다행히 변치 않았다. 어쩌면 그간 쌓아온 정 때문에라도.

시간이 흐르며 우리는 조금씩 성장했고, 관계는 더욱 깊어졌다. 같이 유학을 떠나게 되면서부터는 특히나. 그렇게 순수한 관계를 잘 유지하던 와중에, 2006년 즈음 해서부터 몇 년간 미국과 우리나라 미술계에 일대 광풍이 불었다. 여러 작가들의 작품이 불티나게 팔렸던 거다. 예술이도 그때

부터 엄청나게 바빠졌다. 그러면서 조금씩 변하는 게 보였다. 순수한 눈빛과 투명한 피부, 해맑은 미소를 간직하던 그 친구에게서 어느새 세상의 때가 탄 듯한 눈빛과 피곤에 절은 피부, 가식적인 미소나 밑도 끝도 없는 무표정을 발견하게 되면서 솔직히 많이 당황스러웠고 실망스럽기도 했다. 겨우 그 정도였나 하며.

하지만 어느새 광풍은 신기루처럼 지나갔다. 예술이도, 나도 조금은 나이가 들었다. 더불어 밤새며 웃고 떠드는 건 이제는 좀 자중해야 했다. 몸이 망가지는 느낌이 들어서. 여하튼 우리는 평온한 삶으로 다시 되돌아왔다. 뭐, 큰 걱정은 없었다. 그냥 이대로 쭉 살면 되겠지 싶었다. 지금 생각하면 참 좋았던 시절이다.

그러나 이제는 도리어 내가 바빠졌다. 즉, 가르치는 일을 본격적으로 하게 된 거다. 그래서 몇 날 며칠이고 예술이를 못 보는 일이 잦아졌다. 물론 간만에 만나도 아무렇지 않은 듯 대하려 했다. 하지만 그 친구는 일찌감치 감을 잡고 있었다. 내가 많이 지쳤다는 걸. 그리고, 자신에게 많이 위로받고 싶어 한다는 걸. 고맙게도 그 친구는 굳이 분석의 날을 세우지 않았다. 그저 토닥토닥 어깨를 두드려 주거나 가만가만 머리를 쓰다듬어 주었을 뿐.

시간이 지나면서 내가 하는 일에 조금씩 익숙해졌다. 다른 생각을 해볼 여유도 생겼고. 그렇다! 예술이와 나, 그간 너무 달렸다. 그래서 이제는 주변 풍경도 보고, 소일거리 취미 생활도 하고, 좀 즐기면서 살자고 함께 결심했다. 그러다 보니 지금 이 글을 쓰며 자판을 두드리고 있는 우리를 발견한다. 서로를 보며 미소를 띤다. 그리고는 손을 꼭 붙잡는다. 앞으로도 어떻게 잘 흘러가지 않겠느냐 하면서.

2. 인문학이 좋다

나는 문학을 참 좋아했다. 물론 독서도 좋아했지만 그보다 더 좋아한 건 글쓰기다. 짧은 소설과 여러 편의 시도 써봤다. 영화 대본도 써봤고. 더불어 내 미술작품에 대한 여러 글도 썼다. 그러나 안타깝게도 어려서부터 미술 실기에 전력투구하다 보니 여기에 오랜 시간을 몰두할 수는 없었다.

나는 토론도 참 좋아했다. 뭐, 싸우자는 게 아니었다. 상대방을 깊이 이해하면서 내 마음의 지평을 넓힐 수 있는 게 좋았다. 마음이 맞는 친구를 만나면 밤새도록 토론하는 건 예사였다. 그러나 안타깝게도 마음이 맞는 친구를 많이 만나진 못했다.

내게 인문이는 참 쿨cool한 친구였다. 어려서부터 함께 놀아 잘 아는데, 그 친구 좀 심하게 멋있었다. 뭐, 얼굴도 잘생겼지만, 뇌가 정말 섹시했다. 말하는 한 마디, 한 마디가 정말 압권이었다. 무슨 말을 해도 어쩌면 그렇게 아귀가 잘 맞는지. 그리고 어쩌면 그렇게도 내 마음에 불을 잘 붙여주는지. 더불어 말투가 참 듣기 좋고 풍채도 무척 보기 좋았다. 그래서 그런지 그 친구 주변에는 항상 친구들이 많았다. 즉, 끼어들기가 쉽지만은 않았다.

초등학교 4학년 때, 하루는 내가 쓴 짧은 소설을 인문이에게 보여주었다. 그 친구, 금세 다 읽더니 한참을 웃었다. 이토록 뻔한 통속적인 연애소설을 설마 내가 쓸 줄은 몰랐다나. 그리고 초등학생의 상상력 좀 보라면서... 그때는 '자기는 초등학생 아닌가.' 하면서 살짝 삐치기도 했지만 그래도 '내 글을 이렇게 열심히 읽어주다니.' 싶어 좀 뿌듯했던 게 사실이다.

중학교 내내, 그리고 고등학교 1학년 때까지 나는 성경책을 열심히 읽었다. 인문이는 여기에는 별 관심이 없었다. 그래도 나와 성경에 대해 대

화하는 데는 결코 시간을 아까워하지 않았다. 지금 돌이켜 보면 무작정 읽은 성경보다는 그 친구와의 대화에서 배운 게 훨씬 더 많은 거 같다. 한번은 그 친구가 이런 지적을 했다. 배경 설명이나 주석도 없이 그냥 문자 그대로 성경을 외우듯 줄줄 읽는 건 오해의 소지가 많아 보인다고. 난 크게 공감하지 않을 수가 없었다. 암기보다는 이해가 훨씬 중요하다는 것에.

고등학교 2, 3학년 때 나는 시를 열심히 썼다. 부모님을 제외하고 그때 유일하게 시를 나눈 친구가 바로 인문이였다. 그 친구는 크게 관심을 보였다. 나한테 이런 면이 있는지 몰랐다며, 어른스런 꼬마 시인 같다면서... 물론 약간 놀리는 어투이긴 했지만, 꼬박꼬박 내 시를 읽어주는 그 친구의 반짝이는 눈빛과 중얼거리는 입술을 보며 뿌듯함을 감출 길이 없었다.

대학에 가서 나는 철학에 빠졌다. 지금까지도 쭉. 이는 인문이가 가장 좋아하는 분야이기도 하다. 물론 그 친구는 박학다식하다. 사실 그 친구가 정치나 역사, 사회, 공학 등 응용 분야 얘기를 할 때면 내 말수가 좀 줄곤 했다. 그래도 철학 얘기가 나오면 서로 간에 도무지 말이 끊이질 않았다. 더 중요하게는, 언제나 생산적인 토론이 되었다. 그 친구가 내 옆에 있다는 사실에 얼마나 감사했는지 모른다.

나는 지금 이 글을 쓰며 열심히 자판을 두드리고 있다. 그런데 마침 인문이에게 전화가 온다. 잠깐 받은 후 "응, 안녕!" 하고 전화를 끊는다. 참 신기하다. 내가 몇 마디 고민이라도 그냥 툭 던지기만 하면 그 친구, 정곡을 찌르는 촉이 정말 장난이 아니다. 인문이는 둘도 없는 내 고마운 친구다.

1. 통찰이 좋다

나는 생각이 많다. 어려서부터 남들이 들으면 별거 아닌 고민을 가지고도 참 별의별 생각을 다 했다. 땅속으로 들어갔다가, 우주를 헤엄쳤다가 다양한 사상 오디세이 odyssey를 즐기며 허구한 날 밤을 지새우곤 했다. 굳이 기분이 싱숭생숭해서, 혹은 문제를 꼭 해결하고 싶어서 그랬던 게 아니었다. 그냥 그런 생각의 흐름이 좋았다.

특히 잠자리에 누우면 공상의 나래는 끝도 없이 펼쳐졌다. 가상 체험 simulation의 연속이랄까? 상상은 경계 없는 자유다. 이를 너무 즐기다 보니 불면증이 왔는지도 모른다. 뇌신경 세포가 멈출 새 없이 빠르게 돌아가니 잠이 올 턱이 없었다. 마치 자체적으로 카페인을 무한히 생산해 내는 듯했다.

솔직히 나는 통찰이를 엄청 좋아한다. 그 친구도 그걸 알고. 문제는 그 친구가 막상 나한테 별 마음이 없다. 물론 가끔씩 그 친구 마음이 동할 때도 있다. 그럴 때면 우리는 바로 함께 진한 시간을 보낸다. 만사 제쳐 두고라도. 그런 걸 바로 '하늘을 날다'라고 표현하는 거다.

초등학교 4학년 때 이사를 가게 되었다. 정든 친구들을 떠나야 한다는 생각에 하염없이 눈물을 흘렸다. 이를 보다 못한 아버지께서는 그럼 1년만 이사 갔다 오자며 다독거리셨다. 물론 그때는 그게 빈말이라는 생각이 들지 않았다. 도리어 그 말을 듣는 순간, 소스라치게 놀랐고 더욱 서러웠다. 결코 끝이 오지 않을 시간인 양, 1년이라는 세월이 참 무지막지하게도 길어 보여서.

하지만, 점차 깨달았다. 1년이란 시간은 총알과 같이 빠르게 지나간다는 걸. 내가 나이를 먹을수록 더더욱. 요즘은 뇌세포 재생 속도가 더뎌져서

그런지, 중요한 장면들이 지나가도 깜빡깜빡 놓치기 일쑤다. 그래서 시간에 더더욱 가속도가 붙는 느낌이다. 옆에 있는 통찰이가 갑자기 "다 이해해." 하는 미소 어린 눈빛을 보낸다. 비애가 살짝 섞인.

중학교 3학년과 고등학교 1학년 때, 나는 유독 가위에 많이 눌렸다. 처음에는 약간 무서웠다. 정신은 멀쩡한데 몸이 마비되는 경험, 참 이상했다. 친구들에게 들은 유령 괴담도 있고. 그런데 점점 짜증이 나기 시작했다. '아, 또야' 하면서. 그러다 나중엔 호기심이 동했다. 즉, 가위에 눌릴 때면 내 몸의 지각 반응을 관찰하며 나를 객관적으로 보는 훈련을 하게 된거다. 통찰이랑 이 얘기를 하며 그야말로 우주를 날아다녔다.

군 제대 후에는 다시 붓을 잡았다. 군 생활 내내 한번도 잡지 않았던... 설레는 맘 반, 긴장 반이었다. 그렇게 한 획을 그었다. 참 짜릿했다. 그러고는 다음 획을 긋지 못한 채로 몇 시간이고 머뭇거렸다. 물론 당황해서 그런 게 아니다. 오히려 그 느낌이 짜릿해서였다. 이걸 자꾸 써 버리면 빨리 줄 거 같아 괜히 아쉬웠는지, 통찰이에게 바로 전화를 했다. 그러고는 만나서 밤새고 얘기했다. 청나라 초기의 화가, 석도石濤는 '일 획이 만 획'이라 했다. 그때의 나는 획 하나 긋고 무슨 그림 다 그린 양 흥이 났다. 생각해 보면 작품 비평critique이 며칠 남지도 않았는데 참 잘 놀고 있었다.

유학 후 귀국할 무렵, 시련이 찾아왔다. 그렇다! 사람이 제일 무섭다. 그런 힘든 일이 내게 발생하다니 받아들이기가 참 힘들었다. 그렇게 마음고생하다가 마침 남극에 갈 기회를 가지게 되었다. 거기 가서 한번은 앞에 있는 빙산에 고래고래 고함도 쳐봤다. 크게 울어도 봤다. 물론 묵묵부답이었다. 게다가 입을 벌리거나 눈물을 흘리며 내 몸 안의 열기를 밖으로 발산해 버리고 나니 한파가 더욱 매섭게 다가왔다. 웬걸, 오들오들 진짜 추웠다. 이에 큰 깨달음을 얻고는 통찰이에게 장문의 이메일을 보냈다. 남극에

서는 마침 전화가 안 되어서.

오늘은 오래간만에 시간이 좀 남았다. 아니나 다를까, 자판을 두드리고 있는 나. 이렇게 다시금 글쓰기를 습관화하니 참 좋다. 어려서부터 컴퓨터를 사용했더라면, 그리고 체계적으로 파일 관리를 해왔더라면 내가 쓴 수많은 주옥같은 글들을 아직도 잘 보관하고 있었을 텐데. 통찰이가 갑자기 끼어든다. '다 잘 쓴 거 같지? 헤헤.' 앞으로 통찰이랑 함께하는 시간이 훨씬 많았으면 좋겠다. 정말.

0. 내가 좋다

세상에 자기 연민이 없는 사람은 아마 없을 거다. 남들 앞에서 그토록 냉소적이고자 했던 쇼펜하우어 Arthur Schopenhauer, 1788-1860도 알고 보면 자기 연민에 허덕이며 어쩔 줄 몰라 했던 사람이었지 싶다. 즉, 겉으로 포장된 말이 다가 아니다. 아무리 차가운 머리, 논리적인 이성을 전면에 내세워도 사람은 천생 사람이다. 결국은 그 사람됨이 발목을 잡는다. 그래서 참 처연하다.

나는 '나'를 비교적 좋아한다. 한 친구는 그런 나에게서 긍정의 힘을 본다. 나한테 그런 면이 있긴 하나 보다. 사실, 부정해서 뭐하겠나? 살아 있는 동안에는 잘 살아보려고 노력이라도 한번 해 봐야지. 게다가 난 나의 업에 자부심을 느낀다. 나름대로 잘 해내고 있는 것 같기도 하고. 물론 시대가 도와줘야 불멸의 영웅이 되는데 아직 큰 도움을 받지는 못했다. 아니, 좀 있으면 받을 예정이다.

그런데 '내'가 나를 좋아하는지는 모르겠다. 나는 '내'랑 잘 지내고 싶은데 '내'는 나에 대해 종종 실망하거나 오해하는 듯하다. 나는 사실 단순한

사람이다. 예를 들어, 나는 나고 너는 너다. 딱 선을 그을 수가 있다. 즉, 나는 꼬집히면 아프다. 네가 백 번을 꼬집혀도 나는 전혀 아프지 않고. 반면, '내'는 참 복잡한 친구다. 나는 너고 너는 나란다. 게다가 '내' 안엔 '내'가 너무도 많단다. 한편으로 '내'는 우리고, 다른 한편으로 '내'는 그들이란다. 잠깐, 이거 정신분열증 아닌가? 가끔씩 '내'가 무서울 때가 있다.

하지만 이렇게 생각해 보면 이해가 쉽다. 예를 들어 가족의 입장에서 알렉스와 나는 하나다. 알렉스와 나는 실제로 '나'와 '너'의 중간 발음을 종종 연습해 봤다. 우리가 하나됨을 지칭해보려고. 그렇게 나온 게 곧 '내'다. 마찬가지로 나와 린이도 '내'다. 알렉스와 린이와 나도 '내'다. 그렇다. '내'는 나와 또 다른 나와 또 다른 나, 너와 또 다른 너와 또 다른 네가 만남과 헤어짐을 반복하면서 자연스럽게 형성되는 거다.

실제로 "난 나야!"라고 아무리 소리쳐 봐도 어차피 그렇게 안 된다. 또한 진선미眞善美의 기준으로 봐도 그게 맞지도, 좋지도, 아름답지도 않다. 마찬가지로 "난 '내'가 아니야!"라고 고래고래 외쳐봐야 어차피 그렇게 안 된다. 즉, 난 수많은 나다. 난 너와 함께 있는 나다. 서로는 서로를 결국 필요로 한다. 그걸 알면 난 '내'를 보듬지 않을 수가 없다.

'내'는 알고 보면 참 좋은 친구다. 도무지 지겨울 새가 없다. 하도 변화무쌍해서. 예를 들어 프레드릭 제임슨Fredric Jameson, 1934-은 포스트모더니즘postmodernism 사회를 두 개의 단어로 규정했다. 혼성 모방pastiche과 정신분열증schizophrenia으로. 생각해 보면 '내'가 딱 그렇다. 누가 원본인지도 모르겠고 그게 하나도 아니다. 여러 개가 막 섞여 있다. 게다가 도무지 간결 명료하지가 않다. 이리 뛰고 저리 뛴다. 아마도 이런 에너지를 잘 활용하면 예술하는 데는 좋을 거다. 예술이랑 기질이 잘 맞으니.

얼마 전 예술이, 인문이, 통찰이랑 나와 '내', 이렇게 다섯이 다 함께 모

예술은 우리를 꿈꾼다: 예술적 인문학 그리고 통찰

여서 신나게 놀았다. 정말 좋았다. 엄청 떠들어댔고. 앞으로도 주기적으로 모일 거다. 물론 지금까지 나는 자판을 두드리며 의인화의 알레고리 allegory 수사학을 십분 활용했다. 분명한 건 앞으로 전개되는 수많은 글들은 오롯이 이들 간의 대화라는 사실이다. 알콩달콩.

I

예술적
욕구

예술로 보여주려는 게 뭘까?

1.
매혹 Attraction 의 매혹:
ART는 끈다

1995년 여름, 처음으로 유럽 배낭여행을 갔다. 자유여행이었지만, 숙소와 교통편은 여행사에서 먼저 계획해 놓은 여정을 따라가는 방식이었다. 즉, 한 도시가 좋다고 해서 그곳에 마냥 머무를 수는 없었다. 아쉬웠다. 또한, 당시에 함께 간 친구들은 미술에 별 관심이 없었다. 아쉬웠다.

하루는 파리 루브르 Louvre 박물관에 방문했다. 여행 일정을 맞추려니 시간이 촉박했다. 어떤 사람들은 일주일, 한 달씩 여기만 관람하는 사람도 있단다. 부러웠다. 하지만 나는 정해진 시간 내에 모든 작품을 눈에 담으려다 보니 이내 발걸음이 빨라졌다. 전시장 사이 복도는 거의 뛰면서 이동했다. 그때는 디지털 카메라가 없던 시절이었다. 즉, 필름 카메라였기에 한 장, 한 장에 더욱 신중해야 했다. 다 돈이었으니.

물론 아무리 바빠도 발걸음을 딱 멈추게 하는 작품들이 있었다. 대표적

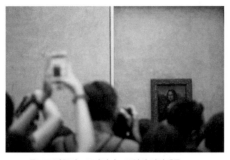

1-1-1 루브르 박물관 <모나리자> 주위의 관람객들

인 작품이 레오나르도 다빈치 Leonardo da Vinci, 1452-1519의 〈모나리자 Mona Lisa〉 1503-1506였다. 그런데 나를 먼저 끌어들인 건 사실 그 작품이 아니었다. 오히려 그 앞에 서 있는 수많은 관중들이었다. 처음에는 무슨 구경거리가 있나 싶었다. 사진 찍느라 다들 난리도 아니었다. 가까이 가기가 결코 쉽지 않았다.1-1-1

그렇다. 대중 관광 상품으로 중요한 건 바로 유명세다! 이유나 근원, 의미와 맥락보다. 물론 어떤 작품이건 워낙 많이 알려져서 인지도가 높아지면 자연스럽게 대중의 호기심을 끌게 된다. 예를 들어 모나리자는 벌써부터 오랫동안 세계적으로 인기 있는 대중 미디어 스타의 자리를 지켜왔다. 물론 작품의 학문적 가치도 높지만 이와는 별개로.

언제나 그렇듯이 스타는 사람을 끈다. 우선, 미디어에서 본 스타를 마주치면 나도 모르게 눈길이 간다. 다음, 가까이 다가서게 된다. 그리고 카메라 셔터를 누르게 되고. 물론 화보보다 더 잘 찍자는 게 아니다. 중요한 건 바로 내가 가지는 '직접' 경험이다. 이를 통할 때에야만이 비로소 나만의 소중한 기념품이 되기 때문이다. 나도 모나리자 사진을 찍었다. 아마 부모님 댁에 있는 옛 앨범을 뒤져보면 어딘가에 고이 보관되어 있을 거다.

미디어는 스타의 이미지를 더더욱 매혹적으로 포장한다. 사실 이미지의 생성과 유통은 그 자체로 매우 정치적인 행위다. 다비드 Jacques-Louis David, 1748-1825와 그의 제자 앙투안 장 그로 Antoine Jean Gros는 나폴레옹 Napoléon Bonaparte, 1769-1821을 존경했다. 그래서 그런지 그들이 그린 나폴레옹 이미지

예술은 우리를 꿈꾼다: 예술적 인문학 그리고 통찰

는 한결같이 멋있다. 실제보다 훨씬. 즉, 요즘 식으로 말하자면 일명 '뽀샵' 한 사진이랄까. 나폴레옹은 실제로 이를 참 좋아했다고 한다. 물론 우리는 안다. 실제는 이미지에 비해 보통 한없이 초라하다는 걸. 그의 이미지는 다 미화의 일환이었을 뿐.1-1-2

이미지에 먼저 익숙해진 경우, 마침내 실제를 보게 되면 인식의 균열을 느낄 때가 있다. 예를 들어 1995년, 내가 직접 본 〈모나리자〉는 그간의 생각과는 달리 매우 작았다. 2003년, 뉴욕 현대미술관MoMA에서 본 달리Salvador Dali, 1904-1989의 흐물흐물한 시계가 놓인 풍경인 〈기억의 지속〉1931도 정말 작았다. 같은 해, 〈자유의 여신상Statue of Liberty〉1875을 보고도 비슷한 느낌이 들었다. 그들은 내 마음속에서만큼은 훨씬 더 컸던 것이다.

또 다른 예로 실제로 마주하게 된 뉴욕의 길거리는 참 더러웠다. 영화나 드라마를 통해 접하던 뉴욕 길거리는 꽤나 멋있었는데... 이는 아마 좋은 구도, 아름다운 색채, 깔끔한 스크린 때문에 가지게 된 환상인 듯하다. 문화적으로 형성된 뉴욕에 대한 멋과 권력의 아우라aura와 더불어. 하지만 실상을 보면 그 도시에는 날 줄 아는 거대한 바퀴벌레, 그리고 뒤뚱거리는 쥐가 넘쳐난다. 뉴욕은 몇백 년 전에 마찻길로 설계된 도시다. 그래서 그런지 도로가 좁아서 일방통행이 많다. 애초에 쓰레기장을 건물 뒤로 설치하지도 못해서 쓰레기 봉지 더미가 건물 앞 도로마다 가득하다. 걷다 보면 피해 다녀야 할 때가 많다.

그렇다! 이미지와 실제는 매우 다르다. 더하고 덜한 정도가 아니라. 즉, 이미지는 우리를 기만할 때가 많다. 그 속에 가공할 만한 폭력을 숨기는 경우도 있고. 예를 들어 중동 테러에 사용된 폭탄 중 하나는 수박 모양을 닮았다. 이는 자신의 목적, 기능을 은폐하고 상대를 안심시키려는 숨은 의도를 명확하게 가지고 있다. 이런 데 속으면 큰일 난다.

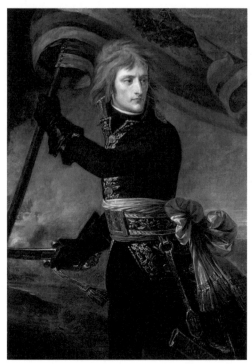

1-1-2 앙투안 장 그로 (1771-1835),
〈아콜레 다리 위의 보나파르트〉, 1796

결국 사람을 끄는 매혹적인 이미지는 '매력'일 수도, 아니면 '유혹'일 수
도 있다. 우선 '매력'은 좋은 거다. 그건 딱히 목적이 없어도 그냥 즐길 수
있다. 예를 들어 매력적인 사람을 보면 끌리게 마련이다. 물론 '매력'을 잃
으면 아쉽고. 반면 '유혹'은 나쁜 거다. 그건 분명한 목적을 가지고 사람을
기만한다. 예를 들어 유혹적인 사람의 미수에 걸려들게 되면 벗어나기가
참 힘들다. 물론 '유혹'에 제대로 빠지면 망하고.

알렉스 그래서 네 작품은 '유혹'적이야, '매력'적이야?

나 당연히 '매력' 덩어리지! 기본적으로 예술은 도덕이 아니잖아?
그러니까, 예술적 아우라를 유혹이라 하면 섭섭하지.

예술은 우리를 꿈꾼다: 예술적 인문학 그리고 통찰

알렉스	세뇌하려는 목적이 있으면 여하튼 '유혹'이 되는 거 아닌가? 미술도 결국은 사랑받기를 바라는 거잖아?
나	그건 그래. 하지만 그건 좀 누구나 그런 보편적인 목적이고, 그 목적이 상황에 따라 더 구체적이 되면 정말 '유혹'스러워질 수도 있겠지.
알렉스	예를 들어 예술을 통해서 좌측이건 우측이건 색깔론을 은근히 강요하고 조장하는 경우?
나	맞아, 자기는 애초에 순수하게 시작했다 하더라도 그렇게 느껴지게 되면 관람객은 결국 '유혹'으로 받아들이게 될 테니까.
알렉스	결국 상황과 맥락에 따라 '유혹'의 가능성은 어디에나 있는 거네? 그런데 '유혹'을 잘하려면 기본적으로 '매력'적이어야겠지! 결국은 미끼에 걸려들어야, 즉 떡밥을 물어줘야 비로소 그게 시작될 수 있을 테니까.
냐	정리하면, '유혹'도 '매력'이 필요하다?
알렉스	뭘 좀 해보려면 사람들의 욕망을 잘 자극해야 되지 않겠어? 즉, 스스로 하고 싶게 만들어야지.
나	맞아, 그게 능력이지!
알렉스	미술도 결국 판매의 목적이 있는 거잖아? 작가도 먹고 살아야 하니까.
나	'내 말 좀 들어줘' 하는 주목의 목적도 있고. 가치 지향적인 면에서. 다들 생각은 다양하니까!
알렉스	미술작품을 사는 이유도 다양하겠지.
나	그렇지. 예뻐서 개인이 사거나, 미술사적으로 중요해서 미술관이 사거나. 아, 아님 분산 투자하려고 개인이나 기관이 사거나. 결국

중요한 건 여러 모로 자기를 확 끄는 걸 사려는 거니까!

알렉스 작가 입장에서는 결국 다 오디션 보는 거네! 고상하건 아니건.
즉, 자기 개성을 드러내려고... 그러니까, 뜨려고.

나 매혹적인 사람은 뜰 수밖에!

알렉스 역할이랑, 장소랑, 운이랑 등등이 다 잘 맞으면.

나 맞아. 내가 피곤하면 만사가 귀찮아. 손뼉도 서로 원해서 마주쳐
야지.

알렉스 그런데 심심한 사람은 꼭 있잖아? 누군가 뜨면 가만 놔두겠어?
나 아니라도 안달하는 사람이 많을 텐데.

나 그건 그래.

알렉스 그런데 요즘 패션업계가 좀 고급스럽게 뜨고 싶어서 그런지 미술
작품을 부쩍 많이 활용하는 거 같더라?

나 맞아! 미술의 아우라를 상품으로 활용해서 기호가치를 높이려는
의도. 이제 사용가치, 교환가치 같은 기본적인 가치만으로는 경
쟁력을 갖출 수가 없어.

알렉스 원래 명품 가방이 실밥도 잘 터져. 성능이 좋거나 튼튼해서 비싼
것만은 절대 아니지.

나 맞아. 자동차도 그렇고. 여하튼, 기호가치를 높이기에는 예술이
효과 만점! 예술이란 게 별 목적도 없어 보이고, 딱히 실생활에서
기능하는 것도 없어서 그런지 막연하지만 묘한 신비주의의 맛이
있잖아? 이런 거 끌고 와서 덧입히다 보면 상품이 예술인 듯 그
경계가 흐려지면서 '유혹력'이 증강되는 거지.

알렉스 '유혹력'이라... 경제개발원에서 무슨 지표 만들어야 될 거 같은
데? 그런데 어떤 작가가 대표적으로 활용되었지?

나	아무래도 앤디 워홀 Andy Warhol, 1928-1987 아닐까? 뭐, 그 밖에도 많아. 프랑스 패션회사 루이비통 Louis Vuitton, 1854- 을 보면 무라카미 다카시 Takashi Murakami, 1962-, **쿠사마 야요이** Yayoi Kusama, 1929-, **리처드 프린스** Richard Prince, 1949- 랑 협업했잖아? 몬드리안 Piet Mondrian, 1872-1944, **키스 헤링** Keith Haring, 1958-1990, **트레이시 에민** Tracey Emin, 1963- 도 이곳저곳에서 패션으로 활용되었고.1-1-3 즉, 예술도 어느 정도 뜨면 자연스럽게 상업적인 목적으로 활용되면서 결국 문화상품으로 둔갑하는 경우가 많아! 결국, 자본주의에서는 돈 버는 게 중요하니까.
알렉스	자본주의의 쏠림 현상? 목적을 가지고 보면 모든 게 그쪽으로 가게 되는 것.
나	돈돈돈... 일로 와.
알렉스	그래.
나	(...)
알렉스	아, 스테판 스프라우스 Stephen Sprouse, 1953-2004 도 있다!
나	그 사람은 원래부터 패션 디자이너.
알렉스	미술도 하는데? 어쨌든 아, 그 작품 있잖아! 진짜 다이아몬드로 뒤덮인 해골.
나	데미언 허스트 Damien Hirst, 1965- !
알렉스	패션에 그거 엄청 활용됐잖아.
나	그야말로 자본주의의 막장, '끝장미'.
알렉스	그게 나쁜 거야?
나	아니, 꼭 그렇다기보다, 돈맛이 워낙 세긴 하니까.
알렉스	돈이 나빠?

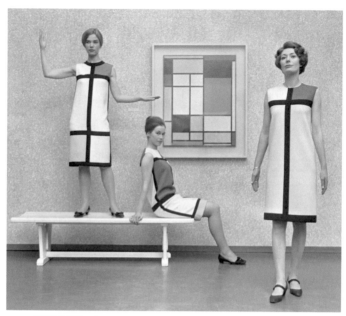

1-1-3 디자이너 입생 로랑 (1936-2008)이 선보인 <몬드리안 드레스>, 1966

나　　몰라.

알렉스　네 식으로 하면, 그 해골 작품이 그래서 아이러니한 거 아냐? 즉, 돈인 척 세게 나오니까 반대로 연민의 감정이 묘하게 들 수도 있잖아? '돈으로 할 수 있는 게 고작 거기까지라니, 그 정도밖에 안 되다니...' 같은.

나　　오, 그런 듯! 역시 관람자의 수준이 남다르면 작품의 의미도 남달라지는 것 같아. 사실 몇몇 팝 아트 Pop art 작가들이 자본주의의 '끝장미'를 그런 식으로 활용하긴 했지. 매혹의 끝을 확 보여주려고! 예를 들어 제프 쿤스 Jeff Koons, 1955- 같은 작가. 사실, 갈 데까지 다 가면 뭔가 허무해지거든? 결국 남는 건 돈 잔치밖에 없는 거 같고...

알렉스　허무한 예술?

나	서양 미술사에서 '허무'라고 하면 딱 떠오르는 게 바로 '바니타스Vanitas 정물화'! 16, 17세기에 네덜란드랑 플랑드르Flandre 지역에서 유행한 양식, 알아?
알렉스	몰라.
나	성경 전도서에 '헛되고 헛되며 헛되고 헛되니 모든 것이 헛되도다!' 알지?
알렉스	응.
나	바니타스 정물화 보면 해골이 엄청 등장하는데 다 그런 뜻으로 그린 거야.
알렉스	그러니까, 데미언 허스트가 그걸 이용했다? 그런데 이번에는 아이러니하게 다이아몬드를 잔뜩 붙여서.
나	맞아. 죽음을 처절하게만 치부하는 게 아니라 매혹적으로도 그리려고.
알렉스	그러니까, '마약이 원래 몸에 안 좋아, 하지만 그래서 더욱 절절하고 화끈해! 야, 젊을 때 한번 취해 봐야지?' 하는 식?
나	그럴 수도 있겠지.
알렉스	이런 게 결국 좀 고차원적인 '유혹' 아니겠어? 엄청 꼬아서 '밀당 밀고 당기기'하며 호기심과 신비감을 자극하면서.
나	맞아. 그냥 당기기만 하면 단면적이라 도무지 재미가 없으니까! 뻔하기만 하면 '유혹'의 효과랄지 성공률이 아마 좀 낮을 거야.
알렉스	특히 요즘에는 더더욱. 사람들이 얼마나 똑똑한데! 즉, '유혹'을 잘하려면 '밀당'을 묘하게 하는 능력부터 키워야지.
나	재미있는 게 보통 헛되다고 말할 땐 '잘 살자', '인생 짧다', '의미 있게 살자', '진실되게 살자' 뭐, 이런 걸 텐데... 데미언 허스트는 '야,

그래도 즐겨야지' 혹은 '우리라도 즐기자, 즐기는 게 남는 거다! 그
런데 내가 골 비어 보이냐? 그래도 돈 있잖아. 나 스타거든? 질투
나냐? 그럼 너도 스타 해 봐. 요즘은 좋건 싫건 그런 식으로 사람
들을 나누지 않냐? 그런데 과연 내가 문제일까? 왜 그래. 난 세상
이 문제라는 거거든! 내 비판 의식 좀 잘 읽어 봐. 도대체 누가 그
런 얘기를 꺼냈고, 공론화시켰는데?' 뭐 그런 거 같아.

알렉스 얄미운 느낌. 둘 다 맞을래?

나 난 때리지 말고.

알렉스 그럼, 넌 어떻게 사람들을 혹하게 할 건데?

나 진정성으로...

알렉스 됐다.

예술은 우리를 꿈꾼다: 예술적 인문학 그리고 통찰

2.
전시 Presentation 의 매혹:
ART는 보여준다

2001년, 나는 서울대학교 서양화과 학부를 졸업한 후 바로 석사 과정에 입학을 했다. 그런데 학교생활이 어찌도 재미가 없었는지 학교를 벗어나고 싶은 마음은 그즈음부터 하루가 다르게 뭉게뭉게 피어올랐다. 결국 숙고 끝에 유학을 결심하고는 본격적으로 다른 나라 조사를 시작했다. 그때는 정말 다 훌훌 털고 떠나 버리고 싶었다.

　한편으론 유학 전에 색다른 경험을 해 보고 싶기도 했다. 특히 영화 제작에 관심이 쏠렸다. 2000년, 아이슬란드 가수 '비요크Björk Guðmundsdóttir, 1965-'가 주연한 영화, 〈어둠 속의 댄서Dancer In The Dark〉2000를 봤다. 엄청 울었다. 그 영화는 디지털 캠코더로 찍었단다. 속에서 무언가 타오르는 걸 느꼈다. 마치 나도 할 수 있을 것만 같은... 다행히 아르바이트로 모은 돈이 좀 있었다. 우선 단편영화 대본을 썼다. 곧 디지털 캠코더 한 대를 구입했

다. 조명과 마이크도. 그리고 친구들이 스태프가 되어 줬다. 처음에는 그들을 배우로도 섭외했다. 나중에는 몇몇 홈페이지에 오디션 공고를 올려 배우들을 모집했다. 그렇게 2001년, 단편영화 세 편을 완성했다. 물론 완성도는 좀...

더불어 '전시'를 해 보고 싶었다. 마침 한 갤러리의 기획전 공모에 당선이 되었다. 그래서 2001년에 첫 번째 개인전 《아날로지탈 Analogital》을 열게 되었다. 제목이 시사하듯 아날로그 analog 와 디지털 digital의 만남과 충돌을 표현했다.1-2-1 어려서는 아날로그적인 생활에 익숙했던 나, 군에서 제대한 후부터는 본격적으로 인터넷 세상을 경험하게 되었다. 70년대생은 소위 'X세대'로 분류된다. 이 '전시'는 낀 세대로서의 나의 감각을 잘 보여 줬다. 마침 전시장을 들른 미술잡지 기자가 평론도 잘 써 주었다. 드디어 본격적인 전시 활동이 시작된 것이다.

대부분의 작가들이 그렇듯이 나는 내 작품을 '전시'하는 걸 좋아한다. 작품은 괄호 열고, 괄호 닫고 혼자 끝인 게 아니다. '전시'는 작품의 의미를 풍성하게 만들 값진 기회를 준다. 작품은 특별한 공간, 맥락, 사람, 글, 그리고 언론 매체를 만나며 무럭무럭 자라난다. 이렇게 미술계의 지평은 넓어지고 깊어진다. 그러면서 자연스럽게 '창의적 만족감'은 한편으로 '사회적 공헌감'으로도 발전한다.

나는 '전시' 관람도 참 좋아한다. 흥미로운 '전시'를 만나면 그 '전시'뿐만 아니라 그와 관련된 글도 꼼꼼히 챙겨 읽는 편이다. 특히, 보도자료를 보면 '전시'에 대한 설명이 간략하게 잘 기술되어 있다. 미국 유학 중 한때는 전시장을 돌면서 그걸 모으는 게 취미인 적도 있었다. 학생들이 자기 작품론 artist statement을 쓰는 데 상당히 유용한 자료가 될 듯하다. 아, 계속 잘 보관해 둘걸... 뭐, 괜찮다. 요즘은 인터넷에 다 나와 있다.

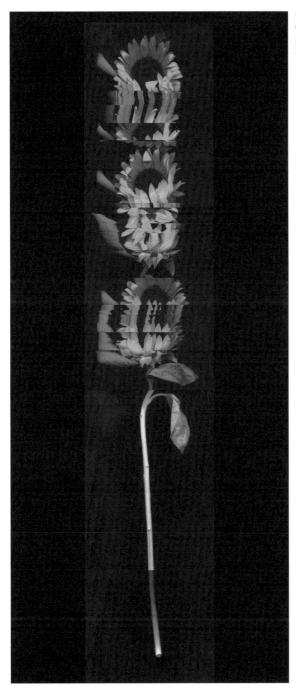

영어 보도자료를 보면, 작가나 갤러리가 '작품을 전시한다'는 공지를 할 때는 보통 동사 'present'를 쓴다. 반면, '작가가 자기 갤러리 소속이다', 혹은 '이 개념은 무엇을 대표한다' 라고 할 때는 동사 'represent'를 쓴다. 즉, 전자는 앞으로 직접 나서는 배우, 후자는 뒤에서 간접적으로 보조하는, 하지만 배우를 대표하거나 전시회를 주관하는 소속사agent의 개념이라고 이해할 수 있다.

기본적으로는 '전시'를 만드는 가장 중요한 주체는 작가다. 나는 작가다. 예술은 개인의 신화를 존중한다. 예술가의 자존감은 한없이 높고. 하지만 막상 현실을 보면 개인의 개성이 팀team 작업, 혹은 기관의 전문적인 기획으로 갈수록 흡수, 융화, 희석되며, 체계적인 구조 속에서 활용, 소진되는 경우가 많은 것 같다. 그렇게 되면 그 작업은 더 이상 나 혼자만의 소유물이나 결과물이 아니다. 작가 입장에서는 뭔가 살짝 아쉬운 느낌이 든다.

물론 공동체는 좋은 거다. 그러나 내가 작가라서 그런지 한편으로 개인의 특별함도 계속 보존되면 좋겠다는 마음이 크다. 예를 들어 마이클 잭슨Michael Jackson, 1958-2009은 대형 소속사에서 키워지고 길들여진 요즘의 가수들과는 사뭇 다르다. '그래, 나는 나다'와 같은 자기 고유성에 대한 고집이 선명하다. 나는 작품이고 작품은 나다. 즉, 특별하다. 아니, 특별하고 싶다.

'전시'는 시선을 끌려는 목적을 가지고 있다. 나는 그동안 이곳저곳에서 전시를 많이 개최해 왔다. 하지만, 오프닝opening 행사 때만 되면 항상 설레는 마음이 앞선다. 특히 개인전에서는. 사실 누구나 자신의 작품이 가치롭다 생각하며 주목받기를 원한다. 그건 나도 마찬가지다. 그런데 지금 이 순간에도 수많은 '전시'들이 세계 곳곳에서 열린다. 즉, 경쟁이 치열하지 않을 수가 없다.

경쟁 구도에 주목한다면, '전시'는 일종의 스포츠다. 예를 들어 권투에

서는 주먹이 주무기다. 상대방을 쓰러트리려고 서로가 막 휘두른다. 적재
적소에 속임수도 활용하면서. 물론 쓸데없는 주먹질이 자꾸 나오면 게임
을 잘 못하는 거다. 탁구도 그렇다. 중학교 때 난 탁구의 신이었다. 물론 이
는 온전히 내 생각일 뿐이지만... 당시의 광경이 아직도 생생하다. 왼쪽을
보면서 공은 오른쪽으로 치기, 또는 혀를 내두를 만한 기막힌 공의 회전,
다 상대방을 이기기 위한 엄청난 기술이었다.

결국, 비정한 프로의 세계에선 남는 사람이 승자다. 역사적으로 미술사
책에 기록된 작가들이 바로 그러하다. 그들은 당대에 자신의 종목에서 승
리한 금메달리스트들이다. 이렇게 말하고 보니 흥미진진한 게임에 대한
기대와 불끈하는 도전 정신이 생긴다. 하지만 한편으로는 마음이 허해지
기도 한다.

알렉스 그러니까, 작품이 스포츠야?

나 누가 스타가 되어 미술 교과서에 입성하는지를 보는 입장에서는
명예의 전당이랄까?

알렉스 차이는?

나 예술 자체를 스포츠라 하기는 좀 그렇고. 그러니까, 예술이라는
게 각자의 특성과 맥락에 따라 다른 예술적인 의미를 발굴하고
이를 확장, 심화, 연구하는 거잖아? 객관적으로 정해진 기준에 입
각해서 우월을 가리자는 게 아니라.

알렉스 완전 동어반복인데, 예술은 예술적이래.

나 물론 예술을 '전시'한다는 행위 자체가 예술적인 건 아니지. '전
시'란 건 우선 '작품 봐!', '주목해!' 하는 목적이 선명한 거니까 마
케팅 개념이 들어오지 않을 수가 없잖아? 그러다 보면 당연히 경

쟁 구도도 생기게 되는 거고.

알렉스 전시장에서 처음 보는 작품은 유명하건 아니건 '연예인' 같긴 해.

나 무슨 말?

알렉스 '연예인'을 처음 보면 좀 사람 같지 않은 느낌이 들잖아? 살짝 외계인 같은 거리감이랄까? 그런데, 어쩌다 친해져서 말을 섞다 보면 사람 냄새가 확 나기도 하고.

나 진정한 인간관계를 형성하려면 스크린 속에서 포장된 가상의 아우라를 걷어내야 하겠지!

알렉스 그런데 지나고 보면 차라리 몰랐던 게 나은 사람도 있어! 굳이 다 알아 버리면 신비주의가 깨져 버리잖아?

나 그런 '연예인' 많겠지! 어디 만들어진 이미지만 하겠어?

알렉스 그러니까 '전시'와 작품은 드라마와 '연예인'의 관계랑 비슷하네. 즉, '전시'는 드라마다! 작품은 '연예인'이고.

나 오, 알레고리! 그렇게 비유해 볼 수도 있겠네.

알렉스 네가 정의한다면?

나 그냥 언어적으로 쉽게, '전시'는 'A는 A다.' 작품은 '전시'고.

알렉스 '이건 내 작품이다, 봐!' 하는 거?

나 응! 그런데, 문제는 그냥 '와, 누구 작품이래.' 하고 '감상 끝!'이 아니잖아? 네 말대로 '연예인'은 그렇게 신비주의로 남아 있는 게 관객들에게 더 나을 수도 있는데.

알렉스 맞아! 이를테면 굳이 영화나 배우의 뒷이야기를 찾아보려 애쓰지 말고 그냥 영화를 작품 자체로만 감상해 보려 하는 태도, 종종 필요하지! 즉, 환상을 환상 자체로 잘 소비하려는... 그러니까, 꿈이 생생할 수 있는 건 지금 당장 여기서 깨어나려 하지 않고 그

예술은 우리를 꿈꾼다: 예술적 인문학 그리고 통찰

안에 몰입되어 있어서잖아?

나 　오, 멋진 말! 하지만 작품을 감상할 때는 일반적으로 그 환상을 걷어내고 볼 때가 진짜 진국이지!

알렉스 　과연 그럴까?

나 　아, 아닌가?

알렉스 　그러니까 네 말은, '전시 presentation'가 '연예인'의 쇼케이스라면, 예술 감상은 그 공개 행사 이후에 그 '연예인'이랑 밤새고 예술에 대해 진지하게 대화하는 거? 그러면서 생각이 더 깊어지고 연예인의 실상도 알게 되고 말이야.

나 　응! 작품에 읽을 게 좀 많아? 세상을 '재현 representation'하기도 하고, 그리고 나를 '표현 expression'하기도 하고.

알렉스 　그러니까 '전시', '재현', '표현'! 즉, 예술은 'present 전시하다', 'represent 재현하다', 'express 표현하다'로 그 흐름이 확장, 발전한다?

나 　'전시'는 끝이 아니라 곧 시작인 거지! 어디 예술이 'A는 A다'로 단순하게 종결되겠어? 아마 말은 그렇게 쉽게 했어도 알고 보면 속마음은 엄청 다르겠지.

알렉스 　예술은 속을 알아야 진짜다? 반면, '연예인'의 경우에는 그러면 서로에게 독이 될 수도 있고.

나 　그렇지! '연예인'은 겉모습, '예술인'은 속의 모습이 더 중요하니까.

알렉스 　잠깐, '연예인'도 '예술인'이잖아?

나 　아, 물론 그들 중에는 진정한 '예술인'도 많겠지! 예를 들어 뛰어난 배우의 인생 역정과 깊은 철학, 이런 걸 두루두루 살펴보기 시작하면 그게 바로 예술 작품을 감상하는 거나 매한가지이니까.

알렉스 　그러니까 '연예인'이라는 단어 자체는 예술이 아닌데, '연예인'의

업적, 인생, 사상 같은 건 예술일 수 있다?

나　응, 예술적으로 살면 누구나 '예술인'! 그런 관점으로 보는 경우에는 이제 속이 중요해지겠지!

알렉스　즉, '전시' 자체는 겉모습인데, 그걸 예술적으로 보려 하다 보면 속 모습에 자꾸만 눈이 간다 이거지?

나　응.

알렉스　그럼 '재현'과 '표현'이 속 모습?

나　속 모습의 중요한 일부겠지.

알렉스　설명해 봐.

나　쉽게 말하면 '재현'은 'A는 B다.' 그리고 '표현'은 'A는 C다.' 그러니까 '재현'은 'A는 B를 의미한다.' 그리고 '표현'은 'A는 C를 드러낸다.'

알렉스　B와 C의 차이는?

나　B는 이미지에 내포된 의미를 말하기에 더 논리적으로 밀착되었고, C는 남들과 다른 특이함을 말하기에 더 자유롭고, 개성 있고.

알렉스　원으로 치면 B는 원의 안에 있는 중심점으로 수렴되는 거고, 반면 C는 원의 밖, 즉 안에서 밖으로 막 분출하는 거?

나　그렇네! 정리하면 A는 '원 자체', B는 '원의 중심점 드러내기', C는 '원을 탈출하기'가 되겠지! 이 A, B, C를 모아 이어보면 개념적인 '삼각형'이 만들어질 거고. 그 면적을 곧 예술의 영역이라 부를 수도 있을 듯해.

알렉스　'삼각형'을 만드는 '면적 사고'라...

나　그런데 예술 작품마다 삼각형의 크기뿐만 아니라 모양도 다 다를 수밖에 없겠다! 예를 들어 '전시' 개념이 센 작가는 A가 삐쭉, '재

현' 쪽은 B가 삐쭉, '표현' 쪽은 C가 삐쭉. 즉, 작가마다 개성이 다 다르니까, 실제로 딱 정삼각형이 되는 경우는 거의 없겠지.

알렉스 예를 들어 '삐쭉한 A'는 누구?

나 뭐, 서로 상대적이라... 예를 들어 보는 각도와 거리에 따라 같은 대상일지라도 그 모양은 다 다르게 보일 거 아니야? 그래도 A는 좀 외피적이고 직접적인 거니까, 당장 일차적인 메시지 전달에 주력하는 작가가 '삐쭉한 A'라고 볼 수 있지 않을까?

알렉스 그러니까, A는 '이건 이거다!' 하고 딱 세게 말하는 거? '보는 게 보이는 거야, 그게 다야!' 하는 일목요연함.

나 그런 듯! 예를 들어 민중미술이나 페미니즘feminism 미술을 보면, 기득권 세력의 편향된 권력에 대한 비판의 목소리가 엄청 강하잖아?

알렉스 선언문 같은 느낌.

나 '내 말 잘 들어라. 그건 잘못된 거다. 반성해라! 고치자!' 하고 세게 말하는... 이런 식의 '비판은 비판이다' 하는 거, 완전 액면 그대로 잖아? 예를 들어 '그게 사실은 칭찬이야'라는 반전은 아니니까.

알렉스 즉, '내가 하는 말이 곧 내가 하고자 하는 말이야. 잔말 말고 그냥 받아 적어!' 하는?

나 맞아. 그러고 보니 군대의 지시사항 같네.

알렉스 그런데, 그건 '내용'을 '전시'하는 경우를 말하는 거잖아? '이미지'에 보다 중점을 두는 경우는 또 뭐가 있지?

나 음.. 도로에 있는 '교통표지판'! 예를 들어 사거리 교차로에 좌회전 기호가 있는데, 속마음은 사실 '우회전해라'라면 이거 큰일 나지.

알렉스 그러니까, 신호등에 빨간불이 켜졌는데, 속마음은 사실 '제발 누

구라도 좀 건너 줘'라면 세상 참 위험하겠다. 아, 이렇게 감정 이입해보니까 신호등이 갑자기 예술이 되네?

나 원래의 대상 자체의 목적은 예술이 아니었는데 네가 방금 예술의 마법을 살짝 부려 줬구먼! 역시 관람객의 품격이 예술의 품격을 결정하는 거야. 아, 또 다른 예로, '셀카 selfie'! 자기를 심하게 미화하는 거. 다들 그리고 싶어서 그러는 거잖아?

알렉스 아, 그러니까, 그게 목적이나 의도, 전달하려는 내용 등을 극도로 납작하게 단순화하려는 거구나! 즉, '예쁜 게 다. 나한테 빠졌다. 다른 의도 같은 건 찾을 생각 자체를 하지 말아라' 하는.

나 그런데 완벽히 100% '전시'만 있고 '재현'과 '표현'이 '0'이 되는 경우는 아마 현실 세계에서는 없을 거야. 우리는 납작한 2차원이 아니라 볼록한 3차원에 사니까.

알렉스 뭐, 바람이 현실은 아니잖아?

나 예를 들어 '미화의 욕구'도 그냥 납작한 건 아니잖아? 자기 자신이나 상대방이 이를 찬찬히 음미하다 보면 여러 가지 복합적인 감정이 이곳저곳에서 불쑥 솟아오르는 걸 막을 방도는 없을 테니.

알렉스 그러니까 'A는 A일 뿐이야.' 하고 아무리 박박 우겨도 결국 A는 B도 되고 C도 된다는 거지? 수학이 아닌 예술의 세계에서는...

나 그렇지.

알렉스 예술에서 B나 C를 통제하려는 경우는 없나?

나 물론 있지. 가령 '식물도감'에 나오는 식물 대표 사진. 한 예로 카를 블로스펠트 Karl Blossfeldt가 찍은 식물 사진이 있어! 그런 걸 '유형학 typology'적 접근이라 그러거든? 1-2-2

알렉스 유형학?

예술은 우리를 꿈꾼다: 예술적 인문학 그리고 통찰

1-2-2 카를 블로스펠트 (1865-1932), 『자연에서 찾은 예술적 형태들』, 1925

나 특정 부류type를 대표적인 도상 하나로 딱 뽑아서 보여주려는 방식! 그러려다 보니까, 그 이미지는 보통 딱딱하고 좀 무미건조해지는 경향이 있지.

알렉스 회색스러운 느낌?

나 응! 교과서적인 이미지로 편향되지 않게, 가장 객관적인 듯이 보이려다 보니까. 반대로 다른 의미를 다양한 방식으로 드러내거나 독특한 지점을 개성 있게 표현하려는 태도는 유형학적인 접근과는 거리가 멀겠고.

알렉스 유형학... 막상 하려면 꽤 어렵겠는데?

나 맞아! 사람은 연상의 동물이잖아. 나도 모르게 자꾸 감정 이입하려 그러고. 너 아까 신호등에 감정 이입했잖아?

알렉스 유형학적 접근의 다른 예는?

나 아우구스트 잔더August Sander, 1876-1964! 각종 직업을 가진 대표 인물들을 선별해서 사진을 찍었지. 즉, '직업 도감'이랄까? 개별 직업의 프로필profile 사진 같이.

알렉스 그럼, 아티스트의 유형학 대표 사진은 임상빈?

나 야, 그러려면 전 세계, 고금을 통틀어서 선수들 다 불러 모아놓고

개최한 예술계 단일 종목에서 금메달을 따야 되는 건데...

알렉스 예술은 스포츠... 한번 해 보자!

나 아니면, 아우구스트 잔더에게 잘 보이든지.

알렉스 그래, 그게 더 현실적이네.

나 또 다른 예로, 에드 루샤 Ed Ruscha, 1937- 는 미국 로스앤젤레스의 여러 주유소들을 비슷한 구도로 특색 없이 찍기도 했어! 즉, 기계화, 일원화된 요즘 도시 풍경의 한 유형을 보여주는 거지. 예를 들어, 어딜 가도 같은 구조의 아파트나 쇼핑몰을 보는 듯하게.

알렉스 뭐야. 쇼핑몰마다 개성 넘치거든? 역시 사람이 모르면 단순해져.

나 (...)

알렉스 그런데 특색 없이 그린다는 게 '의미 많은 척 안 하고 개성을 숨긴다'는 거면, '극사실주의 hyperrealism'가 딱 그렇지 않아?

나 그렇네! 그것도 '전시'의 개념으로 볼 수 있겠다! 만약 무심하게 찍힌 사진의 표피만을 기계적으로 복제하려는 비인간적인 시도라면...

알렉스 그렇다면 작가는 '전시'의 개념으로 그린 건데, 보는 사람이 '재현'이나 '표현'의 개념으로 부풀려서 해석하려 하면 어떻게 대처해? 자기 생각이 원래 그랬던 양 막 있는 척해? 아니면, '뭐야' 하고 놀려?

나 앤디 워홀이 어떤 평론가랑 대담하는 인터뷰 보니까, 몸이 안 좋아서 이해 못 하는 척, 좀 바보인 척하면서 면박 주는데 재미있더라. '뭔 말이야? 너무 난해해. 난 아무것도 몰라' 하는 듯한. 말을 막 부풀리며 찬양했던 평론가는 엄청 머쓱해지고.

알렉스 킥킥킥, 역시 고수네.

나	왜?
알렉스	굳이 있는 척 안 하는 거지! 그러니까 더 있어 보이잖아?
나	네가 앤디 워홀을 좋아해서 그래. '연예인'에 대한 환상.
알렉스	뭐야. 그게 진짜 초연한 경지일 수도 있지! '보이는 게 다야. 나도 몰라. 진짜로! 그런데 그게 뭐가 문제야?' 같은.
나	어쩌면 '팝 아트'의 심오함이란 이런 걸 수도.
알렉스	어이구, 심오하대. 또 비웃음당하겠다!
나	(...) 그리고 보면 '미니멀리즘minimalism' 조각도 '전시'의 개념으로 파악해 볼 수 있겠네. 특히 작품을 직접 만들지 않고 주문 제작으로 물체를 딱 찍어내는 경우! 즉, '연상하지마! 감정 이입은 금물이야' 같이.
알렉스	오, 그러니까 굳이 더 하고 싶어!
나	큭큭, 하지 말라니까 더하지. 사람은 별의별 연상을 다 하는 동물이잖아? 결국은 묘한 자극이 관건이야.
알렉스	예술은 '밀당밀고 당기기'이다. 재미있네! 즉, 말하는 게 다가 아니다. 그러니까 전시도 말이 'A는 A다'지, 알고 보면 다 역설적인 거네?
나	정말 그런 듯해. 알고 보면 '전시'가 '재현'이고 그게 '표현'이고. 이리저리 다 합쳐질 듯. 결국은 일원론인건가?
알렉스	어, 그렇게 보니까 그 삼각형, 엄청 작아졌다! 거의 점인데 이건. 아섭지?
나	어? 어, 그렇네. 삼각형이 좀 커야 예술 담론이 풍요로워질 텐데.
알렉스	단순하게 생각하지 마.
나	네.

3.
재현 Representation 의 매혹:
ART는 드러낸다

이제 막 첫돌을 맞이한 내 딸, 린이의 주된 언어는 울음이다. 물론 다 이유가 있다. 예를 들어, 린이가 운다. 음, 밥을 준다. 그친다. 린이가 운다. 음, 기저귀를 갈아 준다. 그친다. 린이가 운다. 음, 안아 준다. 그친다. 린이가 운다. 음, 재워 준다. 그친다. 겪다 보니 조금씩 감이 늘면서 점점 소통이 잘 되는 이 뿌듯한 느낌.

언어는 효율적인 소통을 위한 도구다. 개별 언어는 특정 의미를 특정 기호로 말하자는 집단적인 약속에 기반한다. 물론 다 자의적인 거다. 예를 들어 실제 과일 '사과'가 한글로는 '사과', 영어로는 '애플 apple'로 발음되듯이. 린이도 이를 조금씩 배우고 있는 중이다. 함께 시시콜콜한 수다를 떨 날이 벌써부터 기대된다.

기호의 의미는 맥락에 따라 달라진다. 예를 들어 붉은색은 때에 따라 그

의미가 바뀐다. '열정', '붉은 악마', 혹은 '좌파', '빨갱이', 아니면 신호등의 '정지'나 계기판의 '경고'가 될 수도 있다. 즉, 정답은 하나가 아니다. 의미는 다양하다. 한번에 모든 걸 다 의미할 수는 없다. 따라서 그때그때 적절한 선택이 필요하다. 결국은 다른 배움과 마찬가지로 언어를 배울 때에도 무작정 암기하는 것보다는 맥락을 파악하고 상황을 이해하는 게 훨씬 중요하다.

언어를 말할 때 대표적인 두 가지 방식은 이렇다. 첫째, 무언가를 '의미하는' 재현! 이는 의미의 보편적인 대표성을 추구하는 상징symbol적인 단어다. 예를 들어 '재현의 고수'는 공동체를 지향하며, 자신의 주장을 공감가게 잘 설득할 줄 아는 사람이다. 즉, 보편적으로 무난한 맛을 낼 줄 아는 능력자다. 기왕이면 모두에게 당연하게 들리도록.

둘째, 무언가를 '드러내는' 표현! 이는 의미의 개별적인 특이성을 추구하는 알레고리적인 단어다. 예를 들어 '표현의 고수'는 개인적인 취향이 강하며, 자신의 표현을 독특하게 잘 전달할 줄 아는 사람이다. 즉, 그때그때 상황에 맞는 맛을 낼 줄 아는 능력자다. 기왕이면 뻔하지 않고 신선하게.

'재현'은 당연함을 지향하고, '표현'은 신선함을 지향한다. '하트 모양=사랑'이라는 것을 예로 들면 우선, 이는 '재현'이다. 즉, 일반적으로 무난하게 받아들이는 공식으로서 암기해야 하는 서술이다. 다음, '표현'은 여기에 딴지를 건다. 예를 들어 누군가 '하트 모양'을 보고는 '사랑'이 아니라 '구질구질함'을 떠올린다면 그건 다분히 '표현'적이 된다. '느끼함'이나 '어처구니없음'을 연상한대도 그렇다. '달달한데 쓰라림'과 같은 반응은 좀 본 듯하고. 결국 좋은 딴지는 한 차원 높은 생각을 유발한다.

1995년 6월 29일 17시 57분, 삼풍백화점이 붕괴되었다. 많은 언론 매체는 이 사건을 당연한 '재현'으로 파악했다. 즉, 이를 보여주기식 성장 위주

의 경제 발전, 소위 '빨리빨리'가 가진 어두운 그림자를 상징적으로 의미하는 것이라고 받아들였다. 당시 우리 사회의 총체적인 부실이 그 부끄러운 민낯을 만천하에 드러내고 만 것이다. 물론 아무리 좋게 보려 해도 이는 우연히, 의외로 발생한 게 아니었다. 황당한 부실시공의 참혹한 결과로서 당연히 올 게 온 거였다.

그날 17시 30분경, 서울 법원 근처 교대역 사거리에서 나는 어머니와 동생을 차에 태운 채 좌회전 신호를 기다리고 있었다. 모처럼 서울 북쪽 외각의 통일로를 차로 달리며 셋이서 오붓한 시간을 보내고 돌아오던 중이었다.

어머니 배고파. 순대 먹고 가자!

나 네, 저도요. 그러면, 저기 삼풍백화점 가요! 먹자골목.

어머니 (백화점 주차장 진입하려는데..) 잠깐, 옆에 서초상가 가자. 거기가 더 맛있어!

나 네? (아, 그냥 여기 가시지.) 음... (그래, 오늘은 효도 관광이다) 네! (상가로 방향을 바꾸어 마침내 주차.)

식당 주인 어, 이거 뭐야? 어!

나 (순대를 먹다 TV 속보로 눈을 돌린다) 아!

어머니와 나, 동생, 정말 큰 충격을 받았다. 아니, 불과 15분 전에 이 식당에 들어왔는데... 가만 생각해 보니 아찔했다. 내가 만약 어머니 말씀을 듣지 않고 고집을 부렸다면 우리 가족은 정말 큰일 날 뻔했다. 혹은, 만약 그날 가족 여행을 하지 않았다면 어머니께서 큰일 나실 뻔했다. 그때가 보통 거기서 장 보시는 시간대라서...

그래서 밖으로 나왔다. 정말 입을 다물 수 없는 광경이 펼쳐졌다. 소방

예술은 우리를 꿈꾼다: 예술적 인문학 그리고 통찰

차, 경찰차, 구급차, 헬리콥터, 구조대원, 부상자, 시끄러운 소리, 뿌연 공기, 그야말로 아수라장이었다. 한동안 하염없이 바라만 봤다. 소방관 아저씨께서 "석면 날려요. 몸에 안 좋아요. 빨리 들어가세요!"라고 외치실 때까지. 그 후 일주일간은 목이 잠겼다. 여하튼 집에 돌아와 보니 당시 유행하던 무선호출기, 일명 '삐삐'에는 수신 문자와 음성 녹음이 여러 개 와 있었다. 생사 여부를 확인하려는 연락이었다. 아버지도 크게 걱정하셨다. 물론 당시는 휴대전화가 흔하지 않던 시대였다.

알렉스 그래서 삼풍백화점 사건이 너한테는 어떤 '표현'으로 다가왔는데?

나 그 사건 이후에 과제로 낸 설치 작품이 있었어. 벽에는 무언가 무너지는 듯한 그림을 걸고, 그 바로 앞 단상에는 순대를 놓고.

알렉스 진짜 순대? 김이 무럭무럭 나는?

나 응. 냄새 나는.

알렉스 '순대가 날 살렸다'는 '표현'?

나 그런 셈이지. 물론 남들에게는 '순대=삼풍백화점', 혹은 '순대=생명의 은인' 같은 공식이 적용되지는 않을 거야. 그건 다분히 개인적인 연결일 뿐이잖아? 나만의 경험에 입각한 나만의 표현이니까.

알렉스 뭐야. 좀 불친절한 작품인데? 네 일화를 모르면 도무지 이해할 수가 없으니. 여하튼, 이 경우는 너한텐 딱! '재현'인데 그게 좀 심하게 개인적인 '재현'이다 보니 남들에게는 뭔지 잘 알 수 없는 묘한 '표현'으로 드러나게 된다 이거야?

나 사연을 알고 보게 되면 이해되는 측면도 있겠지.

알렉스 그러니까 결국 '재현'도 '표현'의 일종이 아닐까?

1-3-1 서도호 (1962-), <유니폼/들:자화상/들:나의 39년 인생>, 2006

| 나 | 원래부터 둘을 딱 나눌 수는 없겠지만 뭘 더 중시하느냐에 따라 상대적으로 구분이 되긴 할 거야. 물론 실제로는 애매한 경우가 더 많겠지만. |

알렉스 그러면 '재현'의 개념이 좀 더 센 작품의 예는?

나 음... (스마트폰을 보여주며) 서도호의 작품, <유니폼/들:자화상/들:나의 **39년 인생**> 2006! 1-3-1

알렉스 옷걸이에 걸린 이 옷들은 뭐야?

나 그동안 자기가 입었던 제복 열 벌이 시간순으로 걸려 있는 거야! 이 작품도 작가의 인생이랑 관련이 있어! 그러니까, 작가는 유복한 집안에서 태어나서 그런지 아주 어릴 때부터 몇십 년간 제복을 입었어야만 했대. 난 고등학교랑 군대에서만 입었는데...

알렉스 체육복도 제복이잖아?

나 그렇네. 그렇게 보면 우리나라에서 제복 안 입어본 사람은 없겠다. 그래서 이 작품에 공감하는 사람들이 많은가 봐.

예술은 우리를 꿈꾼다: 예술적 인문학 그리고 통찰

알렉스	이걸 통해 작가가 '재현'하려고 한 게 뭔데?
나	개인의 개성을 말살하는 집단주의의 폭력성? 즉, 무개성적인 통일이나 일원화의 질서를 강요하는... 그런 게 다 사회구조를 지키려는 거잖아? 예측 가능하게, 효율적으로 통제하려고.
알렉스	그러고 보면 군대의 취지가 딱 그렇네! 군대는 한 개인의 개별적인 돌출 행동을 싫어하잖아? '돌격 앞으로!' 하려면 일사불란해야 하니까. 즉, 그 작품이 '재현'한 건 한마디로 '군기'네! 여기에 많은 사람들이 공감하게 되니까 그게 나만의 개별적인 '표현'을 넘어 마침내 집단적인 '재현'의 속성을 띠게 되는 거고.
나	맞아, '재현'의 인과관계가 논리적으로 딱 느껴지지 않아? 공감대도 잘 형성되고.
알렉스	'표현'의 개념이 더 센 예는?
나	반 고흐Vincent van Gogh, 1853-1890의 색감, 붓질, 이런 게 다 '표현'이지! 도무지 논리적인 게 아니잖아? 어떻게 말로 다 풀어낼 수 없는 욕망 쏟기같이.
알렉스	뭐 자기가 그리고 싶은 대로, 자기 기질대로 그린 거니까.
나	그러니까 특별하고 복잡할 수밖에 없지! 예를 들어 그의 작품에서 기호와 의미를 한 개씩만 뽑아내서 일대일의 관계로 딱! 묶어 놓는 건 그냥 불가능하잖아?
알렉스	그래도 크게 봐서 '반 고흐 작품=억눌린 욕망을 막 분출해서 속 시원하긴 한데 좀 처연한 느낌'으로 '재현'의 구도를 만들 수도 있잖아?
나	말 되네. 그런데 그건 뭔가 특정 평론가가 납작하게 '재현'을 시도한 느낌? 그래서 그것 역시 남들이 보면 좀 특이한 '표현'으로

1-3-2
필리프 드 샹파뉴 (1602-1674),
<바니타스 정물화>, 1671

보일 수도 있을 거 같아.

알렉스 그래? 나름 보편적으로 동의하지 않을까? 그러면 좀 더 넓게 '반 고흐=감정 분출'로 '재현'하면 어때? 이 정도면 대부분 동의할 거 같은데.

나 그럴 거 같긴 한데... 그래도 그건 너무 넓은 데다가 좀 애매하지 않아? 더 화끈하게, 구체적으로, 좁게 '='가 되어야 비로소 명쾌한 '재현'이 되지.

알렉스 예를 들면?

나 '바니타스 정물화'! 17세기, 특히 네덜란드 지방에서 유행했던... '모든 게 덧없다'는 걸 문자 그대로 '재현'했잖아? 마치 정물화로 문장 쓰기 수준으로. 1-3-2

알렉스 그래, '해골' 그림!

나 다른 것도 많아. 예를 들어 '모래시계'는 시간의 유한성을 뜻하고 '책'은 지식, '꽃'은 젊음. 이런 걸 다 '도상'이라 그래. 언어와 같은 이미지 기호들! 아예 도상학 사전도 있어. 당시 작가들이 이거 많이 참조했는데, 엄청 두꺼워!

알렉스 그러니까 '도상'이라는 게 쉽게 말하면 '꽃말' 같은 거네? '백합'

나	은 순결, '장미'는 열정이라 하듯이.
나	맞아. 그게 딱 '재현'인 거지! '표현'이 아니라.
알렉스	그건 좀 명확하네.
나	물론 예술에서는 구분이 애매한 경우가 많긴 해. 예를 들어 강력한 '재현'은 '표현'적이잖아? 즉, 납작한 게 확 퍼지는 거지! 호시노 미치오_{Michio Hoshino, 1952-1996}라고 야생동물 사진 찍은 작가 알아?
알렉스	몰라.
나	그 사람의 마지막 사진이 진짜 유명해. 다른 사진들보다 훨씬 막 찍어서 조형성은 좀 떨어지는데...
알렉스	그런데 왜 유명해?
나	작가정신_{professionalism} 때문에... 그러니까 어느 날, 숲속 텐트에 혼자 있었어. 그런데 곰이 입을 벌리면서 갑자기 들어온 거야.
알렉스	아, 도망 못 쳤어?
나	도망치긴, 바로 카메라 들고 사진 찍었지! 그리고 돌아가셨지.
알렉스	에구, 진짜?
나	비극적인 일이지.
알렉스	그러니까 의도치 않게 작가정신을 '재현'한 거?
나	우리가 그걸 알게 된 순간, 딱 그렇게 되는 셈이지. 그 사진에 '작가정신' 글자가 그만 아로새겨져 버린 거야.
알렉스	삼풍백화점 사건 같은 거네.
나	도상학이란 원래 그렇게 사용되는 기호를 의도적으로 참조하면서 기존의 약속을 계속 따르자는 거지만, 삼풍백화점 붕괴나 곰 습격 사진은 예기치 않게 벌어진, 그야말로 황당한 사건이잖아?

그런데 그게 너무도 충격적이다 보니까, 의미가 바로 와서 딱! 붙어버린 거지! 자석 같이.

알렉스 그러니까 의도한 건 아닌데 '재현'의 역할을 하게 되었다, 그런데 이게 좀 많이 센 나머지 결국 매우 '표현'적이 되었다?

나 뭐, '재현'도, '표현'도 다 강도가 센 게 좋지!

알렉스 거기서 둘이 만나는구면.

나 그런데 흥미로운 건, 작가가 곰의 습격으로 사망한 것은 사실이래! 하지만 이 사진의 진위 여부에는 논란이 있다는 거야.

알렉스 뭐? 그걸 알고 나면, '재현'이고 '표현'이고 다 바보되는... 잠깐, 아닌가? 여하튼 그건 네가 느낀 거니까?

나 만약 사진이 가짜라도 밝혀진다 해도 그 상황에 벌써 이입한 내 감정이 진실되었던 건 부정할 수 없겠지.

알렉스 그건 그렇네. 어차피 사람은 자신에게 주어진 상황과 정보로 세상을 인식하니까! 그래도 그게 사실이 아니라고 알게 되는 순간 모종의 배신감을 느끼게 되지 않을까? 그런 거 있잖아? 너의 신념이 멋있어서 너를 좋아했는데, 오랜 세월이 지난 후에 너를 다시 보니 너는 그런 신념이 언제 있었냐는 듯이 완전히 다른 사람이 되어 있을 때 몰려오는 배신감. 허탈감을 넘어서서.

나 엉, 내 얘기?

알렉스 아니, 예야. 히히. 넌 그러지 말라고.

나 음, 정말 맥락에 따라 그렇게 느낄 수도 있겠다! 특히나 누군가 나를 기만하려는 의도가 있었다면. 그런데 그런 게 아니었다면, 굳이 그럴 필요는 없잖아? 어차피 내게 주어진 시공간 아래서 아는 걸 가지고 내 스스로 의미를 만들며 사는 게 인생이니까. 어떻

게 모든 게 다 맞겠어? 그리고 남에게 내가 만든 의미를 굳이 덤터기 씌워 버리면 뭐가 그렇게 좋겠어. 다 내 건데...

알렉스　예술은 맞는 게 아니다, 예술은 내 거다!

나　그렇지!

알렉스　(짝짝짝)

나　'재현'과 관련된 다른 예로, '헝그리 플래닛 Hungry Planet' 프로젝트가 있겠다. 사진가 피터 멘젤 Peter Menzel이랑 기자 페이스 달루이시오 Faith D'Alusio가 협업해서 『세계는 무엇을 먹는가 What the World Eats』2008라는 책으로도 낸 건데...

알렉스　그게 뭐야?

나　방법이 재미있어! 우선 여러 나라를 돌아다니면서 한 가족을 섭외해. 그리고 일주일 식비를 해당 나라에 맞게 환산해. 그다음, 돈을 주고서 일주일 치 먹거리를 사오라고 요청해. 그다음, 사온 걸 집 안에서 가족 주변에 늘어놔. 그러곤 사진을 찍는 거지. 그렇게 전 세계를 돌아다녔어.

알렉스　너도 해. 여행 가자!

나　작품 참 좋은 거 같아! 그러니까, 가본 적도 없는데 사진만 봐도 그 나라의 문화와 생활습관 등이 뭔가 딱! 느껴지지 않아? 한순간 훅 들어오는 간접 경험이 참 효과적이야. 상당히 교육적이기도 하고.

알렉스　어떤 문화인지 말로 '표현'하긴 뭐하지만 그걸 효과적으로 잘 '재현'하긴 했네!

나　응, 규정하긴 뭐하지만 분명히 뭔가 있긴 있어. 즉, '뭉뚱그려진 보편성'이랄까? 사실 말로 해보면 다들 다르게 '표현'하겠지만... 그

러고 보면 언어보다 이미지로 '재현'하는 게 더 효과적인 경우가 참 많지!

알렉스 느낌적인 느낌! 결국 이미지로 크게 뭉뚱그려서 보면 다 '재현'인 건데, 말로 세세하게 분석하려다 보니까 이게 각자의 내밀한 '표현'으로 드러나게 되는 건가? 즉, '재현'은 총체적인 전체라면, '표현'은 그걸 보는 다양한 시선이랄까? 즉, 같은 대상을 좋게 볼 수도, 나쁘게 볼 수도 있는.

나 오!

알렉스 그런데 느낌을 '재현'하는 거라면 결국 그거 역시도 또 다른 '표현'이라고 볼 수 있는 거 아냐?

나 그렇게 크게 보면 모든 게 다 '표현'이지! 뭘 해도... 그게 바로 일원론! 그러니까 '재현'은 '표현'이 가장 객관적인 상태에 다다를 때라고 할 수 있어. 마치, '멈춤'은 '동작'이 가장 작은 상태에 다다를 때이듯이.

알렉스 광의의 의미, 싫어?

나 (...)

알렉스 그럼 넌 헷갈리지 않게 작게 봐!

나 네.

4.
표현 Expression 의 매혹:
ART는 튄다

린이는 천의 얼굴을 가졌다. 알렉스와 나는 린이 표정에 따라 반응하고. 예를 들어 린이가 웃는다. 와, 다들 웃음꽃이 핀다. 린이가 찡그린다. 어, 유심히 살펴본다. 린이가 빤히 바라본다. 응, 원하는 걸 해준다. 린이가 멍때린다. 자, 재워준다.

얼굴 표정만이 다가 아니다. 린이는 여러 방식으로 의사 전달을 한다. 예를 들어 손가락으로 원하는 걸 가리킨다. 그걸 준다. 웃는다. 다른 걸 준다. 고개를 흔든다. 맞는 걸 준다. 웃는다. 이렇게 손가락, 웃음, 고개 도리도리 알고리즘의 효과가 증명되면 다음부터는 이를 적극적으로 활용한다. 그러다 보면 이게 자연스럽게 자기 고유의 언어가 된다.

린이는 언어도 습득하기 시작했다. 예를 들어 '아빠!' 그런다. 서로 본다. '밥!' 그런다. 밥을 준다. 먹는다. '물!' 그런다. 물을 준다. 마신다. '나가!'

그런다. 함께 산책을 나간다. 이와 같이 린이는 때에 따라 원하는 방향을 순차적으로 선택하며 자신의 일상을 체계화하기 시작했다.

린이의 표현법은 하루가 다르게 다채로워졌다. 사실 같은 지시를 반복하다 보면 이내 싫증이 난다. 그러면 자연스레 새로운 걸 추구하고 싶어진다. 예를 들어 '아빠'를 호출하는 건 매한가지이지만 린이는 새로운 소리를 자꾸 시도한다. 어느 날은 음절을 똑똑 끊어 절도 있게 발음하거나, 작은 목소리로 속삭이듯 발음한다. 혹은 간드러지게 '빠아아아'하며 위로 올라간다. 예기치 않은 표현, 참 창의적이다.

린이는 놀이를 좋아한다. 지시란 뚜렷한 목적을 성취하기 위한 거다. 건조하고 재미없다. 하지만 놀이는 놀이 그 자체로 즐기면 그만이다. 예를 들어 굳이 산 정상에 오르려는 목적이 없어도 산을 즐기는 방법은 많다. 순수한 유희란 특별한 목적이 없는 스스로 자족적인 '표현'에서 비롯된다. 이게 바로 예술의 경지다. 그렇게 보면 놀이는 예술이다. 즉, '**목적적 지시**'보다는 '**순환적 놀이**'가 아름답다.

예를 들어 린이가 침대에 누워 있는 나를 발로 민다. 밀리는 척 굴러떨어져 준다. 린이가 웃는다. 가까이 다가가니 나의 옷깃을 잡아끈다. 다시 침대에 누우니 민다. 떨어진다. 다시 눕는다. 이번에는 밀지 않고 올라탄다. 그리고 웃는다. '아야, 아야!' 하니 자지러진다. 설마 내 고통을 100% 즐기는 건 아니리라. 그런 척하는 게임을 즐거워하는 것이지.

앞으로 린이의 언어는 훨씬 고차원적이 될 거다. 그래서 나도 말에 더욱 신경을 쓰게 된다. 언어의 대표적인 표현법 두 가지는 바로 '재현'과 '표현'이다. 그런데 이 둘은 지향하는 바가 각기 다르다. 우선 '재현'은 과거형이다. 즉, 비평적 시선으로 내포된 의미를 밝혀내며 주목하려 한다. 반면, '표현'은 미래형이다. 즉, 창의적 상상력으로 외연의 의미를 넓혀내며

가능성을 탐구하려 한다. 결국 '재현'은 원래 그런 걸 밝혀내려고 의도하고, '표현'은 앞으로의 가능성을 탐구하려는 의도가 크다. 다시 말해 '재현'은 당연한 걸 당연하게 드러내며의미하는, '표현'은 당연한 걸 새롭게 나타내는실험하는 역할을 한다. 즉, '재현'은 그래야만 하는 당위고, '표현'은 그러고 싶은 필요다.

그런데 둘 중에 예술의 백미는 '표현'이다. 당연한 것마저 그렇지 않게, 나아가 극적으로 만드는 건 사기가 아니라 마법이다. 그건 흥미진진한 거다. 결국, '표현'은 꿈을 현실로 만든다. '표현'은 회계장부처럼 아귀가 착착 맞아떨어지는 게 아니다. 오히려 상자가 열리는 거다. 마침내 나오고 싶은 게 나오려고. 물론 모두 다 나올 필요도 없다. 이는 주관적인 기호에 따른 선택적인 활동이기 때문이다. 즉, 개인적으로 가장 끌리는 걸 보는 게 우선이다.

새로운 '표현'은 언제나 있다. 사람들은 미지의 세계를 바란다. 물론 정답은 없다. 만약 그 '표현'이 말이 된다면, 그리고 희한하게 묘한 공감과 호기심 어린 상상을 불러일으킨다면 그게 맞고 그게 훌륭한 것이다. 건조한 걸 습윤하게, 차가운 걸 따뜻하게, 센 걸 약하게, 혹은 반대로 '표현'하는 건 모두 다 자유다. 언제나, 어디서나, 누구나 다 그럴 수 있다. 그걸 바란다면 말이다.

기본적으로 작가의 의도는 '표현'이다. 그건 무언가를 '표현'하고자 하는 의식적인 의지이기에... 그들은 끊임없이 예술의 존재 의미를 묻고 그 방향을 탐구한다. 나아가 예술을 통해 자신이 '표현'하고자 하는 바를 실현하려 한다. 예술이라는 도구를 활용하여 그들이 하고 싶어 하는 말은 참으로 많다. 그것이 차가운 머리나 뜨거운 가슴이건, 희망이나 좌절이건 간에 넓은 의미에서 보면 예술 행위 자체가 다 '표현'이다.

하지만 여기서 주의할 점은 의도만 '표현'인 건 아니라는 거다. 즉, 나의 무의식과 그들의 반응도 다 중요한 '표현'이다. 예를 들어 상대방이 나의 무언가말, 행동, 태도, 표정 등에 상처를 받았다. 그런데 나는 정말로 의도하지 않았다. 그러면 무조건 상대방이 잘못한 걸까? 아니다. 결과적으로 그러한 방향으로 무언가가 '표현'된 것이다.

즉, '표현'은 작가의 전유물로서 의도된 단일한 방향으로 벌써 끝나버린 게 아니다. 오히려 이는 의도했건 아니건, 양방향으로 현재 진행 중인 소통의 과정이다. 상호 관계를 맺다 보면 특정 사안이 내가 의도치 않은 방향으로 흘러가는 경우가 비일비재하다. 예를 들어, 알렉스는 내가 알면서도 자꾸 모른 척을 한다며 가끔씩 핀잔을 준다. 그런데 내 입장에서는 진짜 몰라서 그러는 거다. 하지만 우리 관계 속에서 나도 모르게 핀잔받을 만한 '표현'을 했을 수도 있다. 무의식도 나니까... 게다가 관계는 상호 간에 형성되는 맥락이고, 맥락은 나도 모르게 다양한 의미를 만드는 거다. 내가 설사 그렇게 '표현'하지 않았다 하더라도, 상대방에게는 그게 그렇게 '표현'되었을 수도 있다. 그렇게 보면 상대방의 반응도 나다. 서로를 구분하는 경계를 통해 내 반경이 명확하게 드러나게 되니까. 그래서 관계는 중요하다.

여기서 맥락이란 공시적이거나 통시적일 수도, 혹은 개인적인 입장이거나 특정 집단, 사회 문화, 정치, 경제, 또는 역사적인 입장일 수도 있다. 즉, 모든 걸 다 알기란 불가능에 가깝다. 따라서 내 생각에 내가 설사 안 그런 거 같아도 나도 모르게, 혹은 관계의 성격, 아니면 시대적 흐름이 그런 걸 그렇게 만들었다면 대놓고 잡아떼는 절대 부정은 금물이다. 오히려 마음을 열고 해당 사안을 잘 살펴보려는 태도를 언제나 유지해야 한다. 당장 개인적으로는 의견이 다르더라도.

알렉스 너 진짜 몰랐어? 음식 첨 해 봐? 그러면 다 탄다니까!

나 탈 줄 몰랐지.

알렉스 모른 척하면 편하지? 일부러 바보인 척.

나 뉴턴 Isaac Newton, 1643-1727 봐봐, 연구에 집중하다가 시계를 그만 계란인 줄 알고 넣은 후에 물을 끓였잖아?

알렉스 바보인 척 맞네!

나 그런데 네 말도 일리가 있는 게, 크리스토퍼 놀란 Christopher Nolan, 1970- 감독의 영화, 〈메멘토 Memento〉 2000 기억나지? 연쇄 살인마가 자신의 단기 기억상실증을 활용해서 자기까지 속이는 영화.

알렉스 인정하네?

나 에이, 내 무의식을 인정하면 그건 더 이상 무의식이 아니지! 그건 무의식인 척하는 거지.

알렉스 아, 그러니까 무의식이니까 추궁하지 말라고? 어차피 너도 모르니까? 완전 범죄네. 쉽네?

나 잘못했어. 우선 의식이가 사과할게!

알렉스 그래.

2003년은 내게 여러모로 큰 변화가 있던 해다. 특히 중요한 일화가 하나 있다. 그해 초, 난 예일대학교 Yale University 회화·판화과 석사 과정에 합격했다. 면접을 했던 교수님께서 합격생들에게 축하 이메일로 격려하며 방학 중 도착하면 연락하라고 하셨다. 9월이 첫 학기의 시작이었고. 그래서 8월 4일, 난 예일대가 위치한 뉴헤이븐에 드디어 도착했다. 며칠간 집안 정리를 끝내고서 교수님께 이메일을 보냈다. 바로 답장이 왔다. 뉴욕 작업실로 놀러 오라는 연락이었다. 드디어 뉴욕으로의 첫 여행이라니 무

척이나 설렜다.

2003년 8월 14일 목요일 오후, 그랜드 센트럴 기차역에 도착했다. 지도를 보며 지하철로 이동, 교수님 작업실에서 가까운 역에 내렸다. 그러고는 갤러리들이 밀집한 첼시 지역 한복판에 위치한 교수님 작업실에 도착했다. 그때가 약 16시 20분경. 초인종을 누르고 들어가니 조수들이 많이 있었다. 그런데 분위기가 뭔가 심상찮았다. 다들 웅성거리고 있었다.

조수	반가워. 교수님, 금방 오셔! 그런데 뭐 타고 왔어?
나	응, 반가워. 난 지하철 탔어!
조수	진짜? 한 10분 전에 뉴욕이 다 정전되었는데... 알아?
나	진짜? 몰랐어. 전체가 다? 지하철도?
조수	그렇겠지! 좀만 늦었으면 큰일 날 뻔했네. 갇혔겠다!
교수님	왔구나! 반가워!
나	초대해 주셔서 감사해요!
교수님	그런데 너 집에 어떻게 가?
나	오늘 저녁에 기차 타고요!
교수님	기차 못 탈걸?

당황스러웠다. 알고 보니 뉴욕 동북부 전역과 인접한 캐나다 지역까지 한꺼번에 정전이 된 최악의 사태였다. 아직은 밝았지만 어두워지면 문제가 생길 거 같았다. 다행히 교수님께서 뉴헤이븐까지 선뜻 태워주시겠다고 했다. 그래서 일을 마치실 때까지 기다렸다.

첼시에 위치한 작업실을 나와서 함께 교수님의 또 다른 작업실로 향했다. 몇몇 집기와 초를 가져오시겠다고 하셔서. 그 작업실은 2001년 세계

무역센터에서 발생한 9.11 테러 현장 인근에 있었다. 그렇게 난 처음으로 9.11 테러 현장을 직접 보게 되었다. 그러고는 노트북과 자동차를 가지러 교수님이 거주하시는 아파트로 향했다. 주변에서는 뉴저지로 가기 위해 배를 기다리는 사람들이 인산인해를 이루고 있었다. 우리는 골목 코너를 돌았다. 그리고 아이스크림 가게 옆을 지나는데 사람들이 엄청 몰렸다. 어차피 녹을 거라 그랬는지 아이스크림을 무상으로 나눠주고 있었기 때문이었다. 우리는 큰 통 두 개를 받아 길거리 한편에 걸터앉고는 맛있게 비웠다. 순식간에. 이런 경우는 서로 난생 처음이라 했다. 웃었다. 날이 조금씩 어두워지기 시작했다.

교수님	뉴욕 처음이니?
나	네!
교수님	넌 참 운이 좋구나!

우리는 교수님의 아파트에 주차된 자동차를 함께 타고는 뉴욕 시내를 드라이브했다. 그러다 보니 주변은 금세 어두워졌다. 내 머릿속 뉴욕은 24시간 불이 꺼지지 않는 밝고 화려한 도시였다. 그런데 그날, 실제로 접한 뉴욕에는 기대와는 달리 칠흑 같은 어둠이 무겁게 내려앉았다. 거대한 도시가 한순간에 빛을 잃은 것이다. 이렇듯 처음 접한 검은 뉴욕은 내게 강렬한 충격을 선사했다.

생각해 보면 도시공학적인 구조의 실패였다. 한두 명이 사는 동네도 아니고... 이래선 안 되었다. 뭔가 보완책이 필요해 보였다. 한편으로, 길거리로 나온 차분하고 질서정연한 사람들의 모습도 인상 깊었다. 여하튼 차 안에서 이런저런 이야기를 나누며 시간 가는 줄 모르다 보니 얼마 전 내가

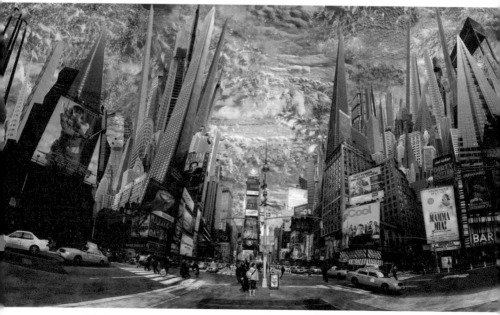

1-4-1 임상빈 (1976-), <타임스 스퀘어>, 2005

이사한 아파트에 벌써 도착했다. 감사하다는 인사와 함께 내렸다. 집에 돌아왔다. 엄청 피곤했다. 이내 곯아떨어졌다. 꿈속을 거니는 묘한 느낌과 함께.

알렉스	그때부터 네 도시 풍경 작업이 시작된 거랬나? 1-4-1
나	응. 그전까지는 도시 풍경에 관심 자체가 없었으니...
알렉스	개인적으로는 좋은 계기가 되었네!
나	예기치 않게 그런 걸 경험하게 되니까 개인을 삼키는 구조의 문제나 삶의 조건 같은 게 딱 느껴지더라고.
알렉스	그 당시에 유학 가서 꽤나 싱숭생숭했나 보다. 그런데 그렇게 따지면 삼풍백화점 사건 1995 때도 그랬어야 하는 거 아냐?
나	개인적인 상황과 맥락으로 보면 그때는 아직 때가 아니었나 봐!

　　　　　예술은 우리를 꿈꾼다: 예술적 인문학 그리고 통찰

그런데 차이는 있어. 그러니까, 그때는 다행히 사고가 날 비껴갔지. 이번에는 내가 내 발로 찾아간 셈이고! 사실 거기 살지도 않았었는데...

알렉스 네가 삼풍백화점 사건은 뭐야... 그, 우리나라 졸속성장의 그림자가 '재현'된 거다, 뭐 그렇게 비판했었지?

나 응!

알렉스 그런 식으로 하면 뉴욕 정전 사태 ₂₀₀₃도 미국 도시 구조의 그림자가 '재현'된 거라 해야겠네?

나 거기 시민들에게는 그랬을 수도 있지! 그런데 당시에 난 이방인이라 잘 몰라서 그랬는지 나한테는 그게 '재현'보다는 '표현'적으로 다가오긴 했어.

알렉스 어떻게?

나 처음 방문하는 뉴욕... 막연한 생각에 불빛 번쩍번쩍하고 아주 많은 사람들이 쉴 틈도 없이 바쁘게 움직이는 곳일 줄 알았어. 그런 느낌 있잖아? 스스로 빨리 잘도 돌아가고 있어서 과연 내가 끼어들 여지가 있을까 하는 두려움. 뭔가 인간미가 없을 거 같은.

알렉스 철벽수비? 그러니까, 네가 딱 갔는데 아무도 박수 안 쳐주고, 별로 신경도 안 쓰는 즉, 뭔가 상당히 무심한 느낌? 찔러도 피 한 방울 안 나올 듯한.

나 킥킥, 작업실에서 사람들이 반겨줬거든? 여하튼 막상 가니까 황당하게도 좀 친근한 느낌.

알렉스 왜?

나 나만 어색해할 줄 알았는데, 정전 사태가 일어나고 나니까 거기 친구들도 다들 우왕좌왕하는 듯해서.

알렉스	다들 불안해하니까 오히려 마음이 편해졌구먼? 사람 마음이라는 게 정말... 여하튼, 그래서 끼어들어 갈 수 있을 거 같았어?
나	응! 마치 'X함수 참여 요청'과도 같은 느낌? 남들이 벌써 완성해 놓은 게 아니라, 나도 지금 당장 참여해서 뭐든지 되어 볼 수 있는 현재 진행형의 잠재적 가능성 말이야.
알렉스	'보이지 않는 손 invisible hand'이 다 흔들어 놓으니까...
나	오, 경제학의 창시자, 애덤 스미스 Adam Smith, 1723-1790의 손이 여기서도 출현을...
알렉스	내 손은 이런 거야. (손짓하며) '일로 와. 네가 주인공! 새로 한번 그려봐. 빨리 떠!'
나	오, 그건 '매니저의 손' 같은데?
알렉스	큭큭.
나	뭐랄까, 거대한 도시가 갑자기 레드카드 퇴장 명령 받고 정지, 유보당한 듯한 느낌?
알렉스	예를 들어 드라마나 영화 보면 갑자기 시간 딱 멈추고 다들 얼음! 하고 있고 나 혼자 돌아다니며 관찰하는 거 있잖아? 그런 느낌?
나	아, 나 어릴 때 일본 애니메이션, 〈이상한 나라의 폴 Paul's Miraculous Adventures〉 1976에 그런 장면이 맨날 나왔지.
알렉스	몰라. 그러니까 쉽게 말하면 뉴욕이가 너한테만 속삭였네? '힘내, 할 수 있어!'
나	으, 응...
알렉스	시 쓰냐? 완전 네 생각, 나르시시즘 narcissism. 그러니까 결국 뉴욕을 보고 네가 네 마음을 확 '표현'한 거네? 즉, 네가 다 지어낸 것,

예술은 우리를 꿈꾼다: 예술적 인문학 그리고 통찰

진짜로 뉴욕이가 한 게 아니라.

나　뭐, 누가 하든지 다 '표현'이지! 나한텐 그 뉴욕이가 진짜...

알렉스　네가 겪은 삼풍백화점 사건으로도 시 써 봐! 그러면 그것도 '표현'이 되는 거잖아? 결국 자기애가 강한 사람들은 뭐든지 다 자기 표현으로 바꿔버린다니까. 남이 뭐라 그러든지 말든지...

나　원론적으로 '표현'은 누구나 다 가능하지! 작심하고, 혹은 나도 모르게 '표현'이라는 색안경을 쓰게 되면 세상이 다 그렇게 보이니까.

알렉스　그런데도 불구하고 당시에 네가 삼풍백화점을 볼 때는 재현이만 썼다 이거지? 그때는 표현이가 하필이면 주변에 없었다 이거야?

나　저번에 내가 터너 Joseph Mallord William Turner의 〈노예선〉 1840을 예로 들었잖아? 사실은 끔찍한 사건을 엄청 매혹적으로 그렸다고. 1-4-2

알렉스　맞아, 세월호를 그렇게 그리면 욕먹을 거 같다는 생각도 했었다 그랬고.

나　다들 슬픈 역사적 문맥 속에서 자유롭지 못하다 보니, 이렇게 민감한 걸 괜히 잘못 건드렸다가는 크게 반감을 살 수도 있으니까. 즉, 이는 내부인이라서 자유롭지 못한 경우였지.

알렉스　작가는 용기 아냐?

나　삼풍백화점 때 어머니 친구분도, 그리고 내 후배의 어머님도 돌아가시고... 내 경우에는 개인적으로 그 문맥을 벗어나기가 좀 힘들었던 거 같아. 아, 당시에 어떤 선생님이 그 사건을 찍으러 가자고 하셨어!

알렉스　갔어?

나　아니, 안 내켰어! 뭐, 남들이 갖는 호기심 자체를 이상하게 생각

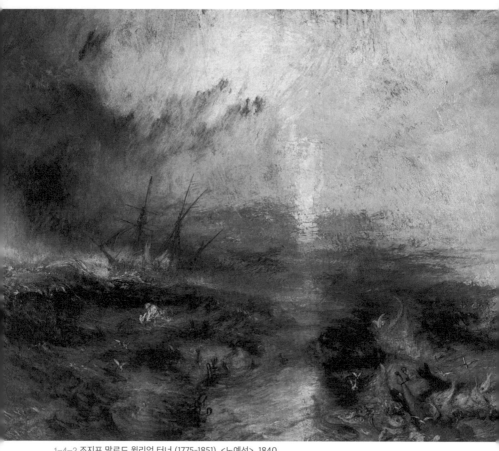

1-4-2 조지프 말로드 윌리엄 터너 (1775-1851), <노예선>, 1840

한 건 아니지만.

알렉스 '표현'은 상상인데 너무 실제 상황, 즉, 사실주의realism에 갇혀서 낭만주의romanticism적으로 보기가 힘들었다 이거지? 마치 피해자 가족이거나 이웃의 입장과도 같이.

나 맞아, 내가 좀 그랬던 거지! 상상하고 싶은 생각이 들기는커녕 그 걸 생각하기도 싫었어. 물론 내가 아닌 남들도 그래야만 한다는 건 당연히 아니었고!

예술은 우리를 꿈꾼다: 예술적 인문학 그리고 통찰

알렉스 생각이란 자유로운 마음이 있을 때에야 비로소 가능한 거니까. 그런데 '표현'도 자유로운 거니까 생각이 곧 '표현'?

나 그렇지! 물론 '생각 안 하겠어!' 아니면 '생각하지 마!' 하고 거부하는 것도 강력한 '표현'의 일종이겠지만.

알렉스 진짜 뭐든지 강하게 밀어붙이면 다 '표현'이 되는 듯. 밀어붙이는 그 힘 때문에.

나 그런데 그럴수록 어디선가는 충돌하게 되지!

알렉스 예를 들어?

나 음... 나치의 하켄크로이츠 Hakenkreuz, 갈고리 십자가 모양을 잘 미화해서 멋지게 그린 작가가 있다고 가정해 봐! 사람들이 이걸 어떻게 생각할까?

알렉스 작품이 그걸 대놓고 비판하거나 희화하는 게 아니라면 아마도 그 사람의 사상을 의심하겠지?

나 그 작가가 그걸 찬양하는 의도가 없었다고 변명해도 아마 알게 모르게 비난의 시선을 피할 수는 없을 거야.

알렉스 변명으로 들릴 테니까. 아, 그런데 실상은 변명이 아닐 수도 있잖아?

나 맞아! 개인적으로는 억울할 수도 있어. 예를 들어 진짜 조형적으로만 끌렸을 수도 있잖아?

알렉스 그러니까, 의도만 '표현'인 건 아니다?

나 응. '무지도 표현을 낳는다'! 결국 '표현'은 내가 혼자 하는 게 아니고 맥락이 하는 거야! 나는 이를 위한 중간 매개로서의 미디어가 되고.

알렉스 내가 이렇게 의도해도 남이 저렇게 받아들이면 내가 남의 입장에

나	서 이를 이해할 수 있어야 대화 자체가 성립된다 이거네?
나	물론 진정한 대화를 위해서는 남도 마찬가지일 거고.
알렉스	그럼 로스코 Mark Rothko, 1903-1970는 어때? 이 정도면 '표현'을 잘한 거야? 열정, 허무, 경건함, 이런 거 누가 봐도 다들 잘 느낄 거 같은데.
나	너랑 나한테는 '표현적인 소통'이 비교적 잘된 거 같네! 모두 다 그럴지는 모르겠고. 결국은 '공감 능력'이 관건인데...
알렉스	'공감 능력'이라면 거울을 보는 거 같은, 혹은 작가로 빙의해서 당사자의 눈으로 세상을 바라보는 듯한 생생한 경험? 아니면, 스티븐 스필버그 Steven Spielberg, 1946-의 영화 〈이티 E.T.〉1982에서 외계인과 지구인의 손가락 끝이 만나면서 찌릿! 하고 통하는 경험?
나	맞아! 예를 들어 실제로 작가가 생각하는 '나'의 '표현'과 관객의 마음속에서 재생된 가상의 '나'의 '표현'이 일치하는, 소위 싱크로율이 높으면...
알렉스	반 고흐는 높을 거고.
나	맞아.
알렉스	감정적인 '표현'이 좀 쉬운가 봐.
나	글쎄 뭐, 사람이란 동물이 원래 연상이나 감정 이입 같은 걸 엄청 잘하긴 하니까!
알렉스	그러니까, 정리하면 '표현'이라 하면 내가 하는 것만 생각하기 쉬운데 그건 사실 나도 하고 남도 한다는, 즉 양방향이라는 얘기지?
나	응. 작가로서 내가 내 '표현'을 한다고는 하지만 동시대적으로, 혹은 역사적으로 남의 '표현'에 영향을 받는 경우, 부지기수不知其數지.

　　　　　　　　　예술은 우리를 꿈꾼다: 예술적 인문학 그리고 통찰

알렉스 예를 들어?

나 내 작품을 평가한 비평가의 글을 보며 '아하! 그럴 수도 있겠구나!' 하기도 하고. 아니면, 여러모로 나를 보는 주변 사람들의 시선을 통해 나를 발견하게 되는 경우!

알렉스 뭐, 그럴 수도. 여하튼 객관화는 좋은 거야.

나 아, 로버트 카파 Robert Capa 알아? 전쟁 사진 많이 찍은 작가인데…

알렉스 말해 봐.

나 1944년, 전쟁 때 군인들이 바다에서 육지로 상륙작전을 펼치는 사진노르망디 오마하 해변에 상륙하는 미군부대을 찍었어. 물론 그 사람도 죽음의 위협을 감수했고. 그렇게 겨우 찍은 귀한 사진을 가지고 귀국을 했어. 필름 4롤인가 그랬는데,《라이프 Life》잡지에 내려고 조수에게 인화를 부탁했어. 그런데 조수의 실수로 그만 필름이 다 녹아버렸어! 11장만 빼고.

알렉스 에고, 미쳐버렸겠네.

나 그런데 작가가 망연자실한 마음으로 망친 사진을 보던 와중에 자신을 '우와!'하게 만든 사진이 한 장 있었어! 그걸 잡지에 낸 거야! 원래는 잘 찍은 건데 결국 흔들린 듯 망친 사진이 되어버린 것으로.1-4-3

알렉스 멋지게 흔들렸나 보다.

나 맞아! 결과적으로 다른 잘 찍은 사진보다도 이 사진이 지금은 좋은 사진의 예로 거론돼. 즉, 조수의 실수로 인해서 사람들이 전쟁의 긴박감을 더욱 생생하게 느끼게 된 거지!

알렉스 대박! 횡재?

나 이런 걸 '해피 액시던트 happy accident, 뜻밖의 기쁜 사건'라고 해.

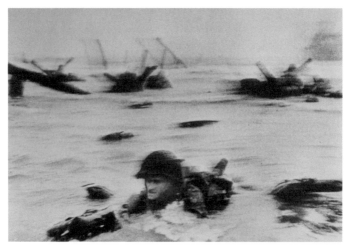

1-4-3 로버트 카파 (1913-1954), <노르망디 오마하 해변에 상륙하는 미군부대>, 1944

알렉스 자기가 처음 의도한 건 아닌데, 실수가 의도로 변신하는 거네?

나 그렇지! 작가의 눈에 띄어 실수가 의도로 부르심을 받은 거지.

알렉스 작가가 무슨 신이야. 죄인에게 죄 사함을...

나 그런데 문제는 그 죄가 너무 매력적이라는 거.

알렉스 역시, 예술은 도덕이 아니야. 튀고 봐야 돼. 그러니까, 이것도 딱 튄 거네!

나 하하. 그렇지! 연예인의 아우라. 작가는 감으로 그걸 놓치지 않고 딱! 잡아낸 거구.

알렉스 역시 '표현'은 튀어야 제맛! 패션이랑 비슷하네. 뻔하면 망하는 거지, 뭐.

나 결국 옥석을 가릴 줄 아는 게 진정한 '표현의 기술'! 즉, '감독의 눈' 을 가져야 해. 그냥 실수로, 망한 걸로만 생각했으면 그저 조수를 혼내기만 했을 거 아냐?

알렉스 그건 눈이 먼 거고. 그때그때 딱 잡아내야지!

 예술은 우리를 꿈꾼다: 예술적 인문학 그리고 통찰

나	결국 '표현'은 핑퐁이야. 서로 영향을 주고받지. 그런데 단체로 하는 핑퐁! 왜냐하면 그게 로버트 카파랑 조수 사이에서만 그친 게 아니거든.
알렉스	그래?
나	나중에 이 사진 보고 스티븐 스필버그가 완전 감명받았잖아! 그래서 영화 〈라이언 일병 구하기 Saving Private Ryan〉 1998 찍을 때 이 장면을 활용했어. 비슷한 느낌을 내려고 카메라 렌즈의 코팅을 벗겨내고 촬영하기도 했대.
알렉스	와! 그러니까 나의 처음 의도만 '표현'이라고 고집부리면 앞으로 있을 다채로운 '표현'의 발목을 잡아 버리는 거네?
나	그렇지!
알렉스	그러니까 쉽게 생각해서, 붓에 물감을 잔뜩 묻혀서 자국을 확! 남기는 것만 '표현'이라고 그 개념을 제한해 버리면 그것만큼 초라한 것도 없겠다?
나	그럴 거야. '표현'이란 홀로 시작했다 종결하는 데 그치지 말고, 다양한 관계 속에서 변주되며 풍요로워지는 현재 진행형일 때 그 힘이 최고로 극대화될 테니까!
알렉스	너 표현력, 엄청 좋아졌다? 나 때문에!
나	어, 그, 그렇지.
알렉스	(휙! 자리를 뜬다.)

II

예술적
인식

예술에 드러나는 게 뭘까?

1.
착각 Delusion 의 마술:
ART는 환영이다

눈앞에서 일이 실제로 벌어지는 듯한 '마술적 환영幻影'에 열광하는 사람들이 참 많다. '환영'은 '환영'인데, 실제보다 생생한 게 묘하게 신기하다. 도무지 눈이 가지 않을 수 없다. 더불어, 꼭 배워야만 보이는 게 아니다. 조금만 익숙해지면 별문제 없이 많은 사람들이 쉽게 즐길 수가 있다.

물론 '마술적 환영주의'를 보여주는 방식은 다양하다. 대표적으로 세 가지를 보면 첫째, '사실적인 이미지'! 즉, 망막에 광학적으로 맺힌 상을 그대로 재현하려는 경우다. 예를 들어 카메라로 찍힌 사진처럼 그림을 그리는 극사실주의가 그렇다. 물론 뒤에 분류했듯이 사진의 발명 이전에도 이런 시도는 꾸준했다.

둘째, '느낌 오는 이미지'! 주변 환경이 그 아우라를 강화하는 방식이 있다. 예를 들어 옛날 동굴 벽화에 그려진 들소 이미지는 어둠을 밝히는 횃

불 앞에서 아른아른 흔들렸을 거다. 이는 요즘 식으로는 실감 나는 4D 영화관과 비견할 수 있다. 이미지의 감상을 고양하기 위해 조명과 음향 등을 적절히 활용한 전시장의 설치미술도 그렇다.

셋째, '다중 감각적인 느낌'! 기술의 발전으로 인해 시각에만 국한하지 않고 신경계 전체를 물리적·화학적으로 자극하는 방식이 현실화되고 있다. 예를 들어 가상현실 VR, virtual reality, 증강현실 AR, augmented reality은 실제와 가상의 경계를 흐리며 '환영'의 맛을 더욱 강화한다. 물론 기술적으로 아직까지는 이미지 구현에 치중하지만 이제 시작이다. 앞으로 더욱 놀라운 상황들이 연출될 거다.

서양 미술사를 보면 '마술적 환영'을 표현하는 방식으로는 '사실적인 이미지'가 가장 일반적이었다. 그중 몇 가지는 다음과 같다. 첫째, '자연스런 환영'은 보이는 풍경의 생생함에 주목하는 경우를 말한다. 예를 들어, 레오나르도 다빈치의 〈최후의 만찬〉1495-1497을 보면 벽과 천장을 통해 당대에 유행하던 '선 원근법'을 정확히 구현했음을 알 수 있다. 또한, 〈모나리자〉를 보면 인물의 가장자리와 배경을 모호하고 흐릿하게 처리하며 뒤로 갈수록 공기 속 먼지가 겹쳐 뿌예지는 '대기 원근법'을 활용했음을 알 수 있다. 이는 다빈치가 획기적으로 고안한 업적이기도 하다. 요즘으로 치면 미세먼지가 자욱한 풍경이랄까? 여하튼 그림 안에 공기를 채우니 더욱 실제적인 느낌이다. 더불어 반투명한 막을 계속 쌓아 빛을 투과시키는 '글레이징 glazing 기법'으로 피부를 그리니 소위 '꿀피부'가 완성되었다. 즉, 습도와 탄력이 생긴 거다.

둘째, '창틀 환영'은 이미지의 가장자리를 창틀로 간주하고 이에 주목하는 경우를 말한다. 예를 들어 페레 보렐 델 카소 Pere Borrell Del Caso의 〈비판으로부터의 도주〉1874를 보면 그림 속 소년이 창틀을 막 넘어오고 있다. 요

즘으로 치면 나카타 히데오 Hideo Nakata, 1961-의 공포영화 〈링〉1998에서 TV 속 귀신이 화면 밖으로 넘어오는 충격과도 같다.2-1-1

물론 '창틀 환영주의'는 '자연스런 환영주의'의 연장이다. 하지만 이를 굳이 나누어 분류한 까닭은 창틀에 대한 의식적인 주목이 갖는 미술사적 중요성 때문이다. 즉, 이는 '환영주의' 이전과 이후에 각각 드러나는 '반환영주의'적인 태도를 잘 반영한다. 예를 들어 우선, '환영주의' 이전의 예로는 '역원근법'을 활용한 '성화기독교 종교화'를 들 수 있다. 즉, 관람자가 신을 보는 게 아니라 그 소실점을 화면 밖 관람자 방향으로 향하게 하여 신이 관람자를 보는 느낌을 준다. 다음, '환영주의' 이후의 예로는 '추상화'를 들 수 있다. 즉, 창틀 너머의 '환영'이란 사실은 존재하지 않으며 결국은 바탕의 표면에 발린 물감 덩어리가 밖으로 튀어나올 뿐이라는 것이다.

셋째, '사진적 환영'은 19세기 사진의 발명으로 촉발되었다. 사실, 그간의 회화는 일반적으로 자연스럽고 그럴듯한 공간감을 표현하려 했다. 하지만 사진은 회화보다 훨씬 객관적이고 광학적이다. 또한 즉각적이다. 더불어, 인쇄된 사진에 맺힌 상은 훨씬 평면적이며 기계적이고 쌩한 느낌을 준다. 물론 사진의 출현은 처음에는 낯설고 어색해 보였다. 회화보다 한 수 아래로 치부되기도 했고. 하지만 이는 앞으로 새로운 시대를 여는 기계주의 미학의 반영이 되었다.

예컨대, 20세기 들어서는 사진을 회화로 복사하는 극사실주의가 등장했다. 즉, 사진의 무심함을 그대로 열심히 재현하려는 회화가 생겨난 거다. 이를 통해 극사실주의 작가들은 자동화된 카메라 로봇이 되어 버렸다. 물론 의도적이고 자발적으로, 그래서 개념적으로.

넷째, '3D 환영'은 20세기 후반, 3D 디지털 그래픽 기술이 발전하면서 촉발되었다. 이를 효과적으로 구현하는 장르로는 지면 광고 등에 쓰이는

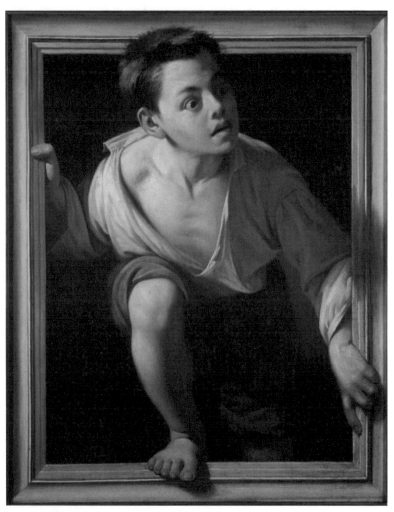

2-1-1 페레 보렐 델 카소 (1835-1910), <비판으로부터의 도주>, 1874

예술은 우리를 꿈꾼다: 예술적 인문학 그리고 통찰

정지된 이미지나 컴퓨터 게임, 혹은 애니메이션과 영화를 들 수 있다. 특히나 애니메이션과 영화는 고화질 이미지에 움직임을 더해 눈앞에서 만져질 듯 매우 생생하다.

애니메이션에는 2D 애니메이션과 3D 애니메이션이 있다. 이 둘의 차이는 크다. 우선 2D 애니메이션의 무대는 평면적인 공간이다. 예를 들어 1940년 최초로 등장한 톰과 제리 Tom & Jerry는 우리가 살고 있는 3차원 공간이 아닌, 평면적인 이미지로 구현된 동화적인 풍경을 거닌다. 물론 여기에는 나름의 매력이 있다. 아직도 2D 애니메이션이 제작되는 이유다.

반면, 3D 애니메이션의 무대는 우리가 살고 있는 3차원 공간이다. 즉, 현실에서 벌어지는 생생한 체험을 주고 싶은 거다. 하지만 3D 애니메이션은 실제 세상과는 그 느낌이 사뭇 다르다. 예를 들어 1995년 개봉한 애니메이션 〈토이 스토리 Toy Story〉를 보면 '선 원근법'이 잘 맞는다. 반면 '대기 원근법'은 좀 부족하다. 모든 사물에 초점이 다 잘 맞는 것이다. 그런데 그러면 뇌에 과부하가 온다. 왜냐하면 사람은 눈을 통해 뇌로 보며 선택과 집중을 하기 때문이다. 더불어 스크린에 고르고 얇게 뿌려지며 영사되는 가상의 이미지는 물질적 특성이 좀 덜 느껴진다. 뭔가 건조하다. 레오나르도 다빈치의 그림 같은 경우는 겹겹의 반투명막을 쌓아 재료의 물성을 잘 느끼게 하는데 말이다.

영화에도 2D 영화와 3D 영화가 있다. 물론 2D 영화라도 실사 풍경을 찍은 경우에는 자연스럽게 공간감이 느껴진다. 사실 3D 영화가 출현하기 전에는 많은 사람들이 2D 영화 정도면 3차원 공간을 충분히 잘 표현한다고 느꼈다. 마치 HD급 TV가 출현하기 전에는 일반 TV의 화질에 별문제를 느끼지 못했던 사람들이 많았듯이.

이제는 3D 영화가 대중화되었다. 그리고 나니 옛날에 비해 상대적으로

2D 영화가 좀 평면적으로 보이긴 한다. 3D 영화는 각각의 물체를 입체적으로 더욱 도드라지게 할 뿐만 아니라 앞뒤 물체 간의 거리를 더욱 벌려 놓는다. 그런데 3D 영화의 '환영주의'는 아직까지는 살짝 작위적으로 느껴진다. 좀 어색하다. 예를 들어 각각의 사물은 독립된 팝업_{그림이 입체적으로 튀어나오는} 조각 같은 느낌이 든다. 전체 풍경은 미니어처_{축소 모형} 같은 느낌이 들고.

결국 3D 애니메이션과 3D 영화가 2D 애니메이션과 2D 영화보다 무조건 나은 건 아니다. 다들 나름대로의 장점과 단점이 있다. 고유의 맛도 다르다. 따라서 3D 애니메이션과 3D 영화가 등장했다고 해서 2D 애니메이션과 2D 영화가 사라지는 않을 거다. 이들은 서로 어느 하나가 다른 하나를 대체한다기보다는 상호 확장적인 관계이기 때문이다. 물론 기술이 발전하면서 요즘의 3D 애니메이션과 3D 영화는 훨씬 실제적이고 생생해졌다. 그래서 앞으로가 더욱 기대된다.

알렉스 '환영주의'라는 게 나름 다양하네.

나 옛날에는 그게 상당히 교육적으로 활용되기도 했어.

알렉스 어떻게?

나 그때는 글자를 모르는 사람들이 많았잖아?

알렉스 아, 문맹이라도 이미지는 볼 수 있으니까.

나 응. 미술을 마치 책의 삽화인 양 보여주면서 성경이나 신화, 혹은 여러 문학적인 이야기 등을 친절하게 설명하면 이해가 잘 되잖아?

알렉스 무성영화 스크린 앞에 서서 영화에 맞추어 내용을 설명하던 변사 같은 역할?

나 그렇지!

 예술은 우리를 꿈꾼다: 예술적 인문학 그리고 통찰

알렉스 그런데 요즘 영화관은 사람은 가만히 앉아 있고 이미지가 바뀌는 건데, 옛날에는 이미지를 막 바꿀 수가 없었을 테니 사람들이 계속 움직여야 했겠네.

나 맞아! 성당 보면 딱 그렇지! 옛날엔 건축과 그림이 일체형이었잖아?

알렉스 그때는 '캔버스 canvas'가 일반적인 게 아니었나 봐?

나 아니었어. 시대적으로 자본주의가 본격화되면서 캔버스가 유행하기 시작했지!

알렉스 그게 그렇게 관련이 되나?

나 옛날에는 성당에서 의뢰를 받아서 그림을 그리는 경우가 많았잖아? 그런데 자본주의 시장이 커지니까 먼저 그린 후에 시장에 내다 파는 경우가 흔해진 거지.

알렉스 아, 그때부터 작가들이 프리랜서가 된 거구나!

나 미술도 본격적으로 건축으로부터 독립하게 되었고.

알렉스 독립 선언이네? 그러려면 '캔버스'가 유리한 측면이 많고.

나 맞아! 팔기 좋고, 가볍고, 이동이나 보관하기에도 좋고, 그리고 깨끗한 벽에 걸면 웬만하면 잘 어울리고. 그전에는 보통 나무 패널이나 가구, 아님 벽이나 천장에 그렸잖아?

알렉스 미술과 건축의 일체형, 그것도 괜찮은데? 예를 들어 '벽걸이 TV' 같은 거.

나 그렇긴 해. 그런데 옛날에는 요즘처럼 거실 중간에 휑하니 딱 하나 단독으로 걸린 '벽걸이 TV'의 느낌은 아니었어. 일반적으로 작품이 하나만 있는 게 아니라 여러 개가 다닥다닥 같이 있었으니까. 즉, 단독 작품이 아니라 다면화였던 거지.

알렉스	만화처럼! 뭐, 돈만 많으면, 다다다닥.
나	예를 들어 내가 이야기꾼이라고 가정해 봐.
알렉스	발음 또박또박 해줘!
나	(...) 성당에 사람들이 방문해서 기둥 사이사이마다 있는 벽화들을 보며 순서대로 이동해. 난 그들을 따라가며 각 벽화 앞에 잠깐씩 서서 재미있게 설명해주고. 그럴 때마다 다들 다가와 귀를 기울여 들어! 이야기에 취해 군침이 돌아.
알렉스	여행 안내자tour guide네!
나	응.
알렉스	그런데 성당에는 작품이 많으니까 요즘 식으로 하면 성당이란 여러 영화들이 방마다 동시에 상영되는 거대한 영화관이었다는 얘기네? 즉, 여러 극장이 한데 모인 멀티플렉스 영화관!
나	아, 그렇게 볼 수도 있겠다. 그런데 완전히 다른 독립된 영화들로 구성되었다기보다는 하나의 시리즈물로 가득 채워졌다고 할 수 있지.
알렉스	그럼, 영화라기보다는 여러 편으로 구성된 하나의 드라마네!
나	성당을 보면 어딜 가도 비슷한 소재를 다룬 작품들이 많긴 했지. 예를 들어 서양 옛날 그림을 보면 천상의 세계가 황홀하고 멋드러지게 쫙 펼쳐지잖아? 천사가 출현하는 환상 속의 풍경.
알렉스	슝슝.
나	(스마트폰을 검색하며) 이거 봐봐. 요제프 이그나츠 밀도르퍼Josef Ignaz Mildorfer의 작품 〈오순절〉! 이런 걸 요즘 영화로 치면 무슨 장르로 분류될 거 같아?2-1-2
알렉스	판타지!

예술은 우리를 꿈꾼다: 예술적 인문학 그리고 통찰

| 나 | 맞아. 이처럼 옛날에는 미술이 '영화'의 역할도 한 거야. 이런 유의 그림을 요즘 영화식으로 말하자면 컴퓨터 그래픽 후반 작업을 통해 만들어지는 것이라고 볼 수 있지 않겠어? 이런 게 바로 '환상적 환영주의'! |

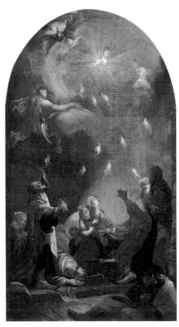

2-1-2 요제프 이그나츠 밀도르퍼 (1719-1775), <오순절>, 1750년대

알렉스	뭐, 옛날에는 '영화'라는 장르 자체가 없었잖아. 아, 그러니까, 옛날 미술은 그 영역이 지금보다 훨씬 넓었겠다!
나	미술과 관련된 분야가 교육이나 건축에만 국한된 게 아니었지! 요즘 식으로 하면 옛날 미술은 순수미술뿐만 아니라 영화, 디자인, 공예, 패션 등도 다 포함했을걸?
알렉스	그런데 요즘 보면 미술보다 영화가 '환상적 환영주의'를 더 잘 구현하는 거 아냐?
나	다 그렇진 않겠지만 일반적으로는 그럴 거 같아. 여하튼 요즘 영화가 그쪽으로 진짜 잘하긴 하니까. 기술적으로도 그렇고, 내용적으로도 그렇고. 결국 영화가 그걸 더 잘하게 되니까 현대미술은 반대로 그걸 지양하기 시작한 거야.
알렉스	아, 그러니까, 영화가 더 나은 건 영화한테 하라 그래라?
나	그렇지! '난 내가 잘하는 거 할게!' 하는 심리.

알렉스　즉, 패션이 멋 내는 거 잘하니까, 멋 내는 건 패션 디자이너에게 맡기자?

나　응! 디자이너가 소비자 선호도 쪽으로 감이 좋으니까 서비스 상품 만드는 건 디자이너가 하고.

알렉스　옷 사는 건 내게 맡기자?

나　(…)

알렉스　'잘하는 사람이 잘하는 거 잘하자'?

나　응.

알렉스　뭐, 좋은 말이네. 못하는 걸 굳이 잘하려고 이를 악물면 그게 다 스트레스, 만병의 근원이 되는 거잖아? 그런데 순수미술가는 도 대체 뭘 잘해?

나　(…) 기초 인문학이랄까? 예술을 위한 예술, 고민을 위한 고민, 나를 위한 작품. 당장 다른 목적에 서비스를 하기 위해 미술을 도구화해서 상품을 만들기보다는.

알렉스　너무 추상적이야! 우선 당장 써먹을 거 찾아보면, 네가 미술학원에서 배운 건 사실적으로 닮게 그리기?

나　그렇지, 그런 건 '**사실적 환영주의**'랄까? 그러니까 '환상적 환영주의'가 환상을 그리는 거라면 이건 당장 내 눈앞에 있는 걸 보고 잘 따라 그리기. 미술사적으로는 **사실주의**realism라고 하면 쿠르베 Gustave Courbet, 1819-1877가 딱 생각나긴 하는데.

알렉스　그런데 '사실적 환영주의'는 네가 말한 '자연스런 환영주의'랑 비슷한 거 아냐? 분류가 겹치지 않나?

나　다른 계열이라… 뭐, '자연스런 환영주의'는 실제 세계뿐만 아니라 환상 세계도 자연스럽게 그리려 하는 태도니까 똑같진 않지.

　예술은 우리를 꿈꾼다: 예술적 인문학 그리고 통찰

알렉스	그렇네. 여하튼 보이는 대로 닮게 그리는 건 요즘은 기본 아냐?
나	맞아. 대학 입시 준비가 보통 힘든 게 아니잖아? 우리나라 미대 생들을 보면 다들 사실주의에 나름 일가견이 있어! 자부심도 높고. 못하면 대학 자체를 아예 못 들어오니까.
알렉스	그 뭐야, 표현주의? 마티스 Henri Matisse, 1869-1954 나 모네 Claude Monet, 1840-1926, 뭉크 Edvard Munch, 1863-1944처럼 그리면 입시에서 떨어지나?
나	현재 우리나라 대부분의 대학은 그게 현실이야. 그래야 된다는 게 아니라... 그러니까 보통 '재현' 능력으로 1차를 거른 후에 '표현' 능력을 살짝 보는 구조야!
알렉스	자칫 잘못하면 소위 훗날의 천재들도 여럿 떨어뜨리겠다?
나	그럴 가능성이 사실은 크지!
알렉스	모네 좋은데.
나	일단 대학에 붙고 나면 마음 내키는 대로 그려볼 수 있으니 입시 때는 주어진 기초 훈련에 매진하라는 게 일반적인 충고야.
알렉스	고등학생들에게 사춘기를 부르는 소리. '세상이 도대체 나한테 왜 이래?'
나	하하. 아, 모네 보면 '인상적 환영주의'도 있다!
알렉스	뭐든지 다 '환영주의'래.
나	모네 보고 '망막이 아름다운 작가'라고 하잖아? 뇌는 없고.
알렉스	뇌가 없어?
나	그게 사실은 엄청난 능력이야! 그러니까, 현대인은 누구나 다 뇌로 보거든? 하지만 고차원적인 언어를 사용할 줄 몰랐던 옛날 원시인이라면 거의 눈으로만 봤을걸?
알렉스	진짜 그랬을까?

나	관념의 방해를 별로 받지 않았을 테니, 그래도 순수 감각이 비교적 잘 간직되지 않았을까?
알렉스	어떤 원시인은 심오한 생각을 했을 수도 있지!
나	그래도 언어가 없으면 한계가 많을걸? 언어가 개념을 만들고 생각을 낳는 거잖아?
알렉스	몰라. 여하튼 모네는 원시인도 아니었는데 원시인처럼 세상을 보았던 게 대단한 거라고?
나	만약 현대인인데도 불구하고 망막에만 충실해서 거기 맺히는 잔상을 즉각적으로 표현할 줄 안다면 진짜 대단한 거지!
알렉스	그래서 모네가 '인상주의impressionism'구먼? 즉, 밖의 풍경이 내 안으로 수용되는 인상.
나	맞아. 반면에 '표현주의expressionism'는 내 안을 밖으로 분출하는 '표현'이고.
알렉스	접두사 'im–안으로'과 'ex–밖으로'의 차이가 딱 나오네. 그런데 사람이 하는데 '인상주의'가 100% 가능하긴 할까?
나	무슨 뜻이야?
알렉스	예를 들어, 키 큰 사람, 키 작은 사람, 힘 센 사람, 힘이 약한 사람, 붓질이 다 다를 테니까. 몸의 한계나 조건, 골격과 힘에 따라.
나	그러니까, 말 그대로 사진으로 찍는 기계적인 잔상 정도는 되어야 '인상주의'의 농도가 100%인 거 아니냐고?
알렉스	그렇지! 예를 들어 손으로 그리면 주관적인 개성이 사람마다 다 다르게 드러날 수밖에 없는 거잖아?
나	그걸 바로 '몸의 마력'이라 그러지! 너 왕년에 그림 좀 그려봤구나? 그런 건 해 봐야 비로소 아는데...

예술은 우리를 꿈꾼다: 예술적 인문학 그리고 통찰

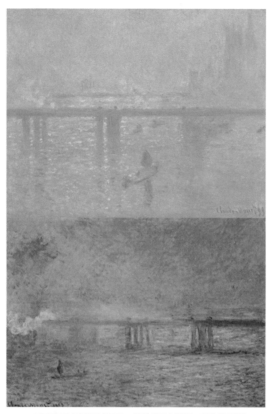

2-1-3 클로드 모네 (1840-1926), <차링 크로스 다리> 오전 안개(위),
노을 안개(아래), 1899-1901

알렉스 어떤 거?

나 그런 거 있잖아. 말로 설명하긴 뭐한데 근육이 딱 기억해!

알렉스 그런 건 그림 말고 농구. 나 중학교 때 선수였잖아.

나 그래도 모네가 같은 장소에서 다른 시간대에 그렸던 그림들을 모
아놓고 비교하면 참 대단하긴 해. 예를 들어 모네는 같은 소재를
여러 번 반복해서 그린 경우가 많았거든? 작품마다 계절이 막 바
뀌어. 새벽, 낮, 어둑어둑할 때 등, 시간대도 그렇고.2-1-3

알렉스 때에 따라 변화하는 빛을 잘 그렸다 이거지?

나	아마 작가가 '색온도'와 관련해서 이론적으로 박식했던 건 아닐 걸? 그런데 그림들이 과학적으로 볼 때도 딱 맞는다니까? 진짜 망막의 승리.
알렉스	'색온도'?
나	캘빈 William Thomson, 1st Baron Kelvin, 1824-1907이 만든 개념이야. 예를 들어 아침 안개나 그늘진 곳은 색온도가 높아. 그래서 사진 찍으면 푸르게 보여. 반면 붉은 노을은 낮아. 그래서 붉어. 촛불도 낮고. 아, 옛날식 형광등은 색온도가 약간 높아! 그래서 약간 녹색 느낌이지.
알렉스	아, 지지직거리는 기다란 일자 형광등!
나	예를 들어 거기서 하얀 페인트를 칠한 벽을 색온도 보정 안 하고 그냥 사진으로 찍어보면 살짝 녹색 끼가 도는 회색 빛으로 나와.
알렉스	그래?
나	그런데 그 벽을 가리키면서 '이 벽이 무슨 색이에요?'라고 물어보면 십중팔구 뭐라 그러게?
알렉스	흰색?
나	그렇다니까?
알렉스	음, 아! 뇌 때문에.
나	맞아! 그런데 모네 그림을 보면 빛의 색온도가 그림마다 다 달라!
알렉스	역시, 모네 그림은 연작을 보는 게 좋겠네!
나	실제로 연작 시리즈를 많이 그렸지.
알렉스	그런데 '환영'이라는 단어를 들으면 일반적으로 먼저 떠오르는 단어가 '착시' 아냐? 모네는 그런 쪽은 아닌 거 같은데.
나	맞아! 그런 건 '착시적 환영주의'! 딱 봤을 때 대중적으로 혹하는

게 있어서 인기가 좋은 장르지! 착시미술 Optical illusion Art 이라고 해서 착각을 적극적으로 유발하는 거. 너 에셔 M. C. Escher, 1898-1972 알지?

알렉스 응. 퍼즐 게임하듯, 머리 엄청 썼던 작가!

나 맞아. 예를 들어 〈천사와 악마 Angels and Devils〉 1960 같은 작품은 이렇게 보면 천사, 저렇게 보면 악마가 보여! 아니면, 〈폭포 Waterfall〉 1961 라는 작품은 한쪽에서는 폭포가 수직으로 떨어지는데, 옆으로 걸어오면 사실은 수평이지. 또 〈손을 그리는 손 Drawing Hands〉 1948 처럼 그림에서 손이 나와 다른 손을 그리는 작품도 있어. 뫼비우스 August Ferdinand Möbius, 1790-1868 의 띠처럼 차원이 막 왜곡되는 거지.

알렉스 〈인셉션 Inception〉 2010.

나 맞아! 크리스토퍼 놀란 감독 영화! 여기서 모티브를 따왔지. 아, 리히터 Gerhard Richter, 1932- 의 옛날 사진 작업 〈아홉 개체 Nine Objects〉 1969 도 그렇다! 의자 다리 같은 나무 막대가 희한하게 교차되어 있는데 실제로 그게 현실에서는 불가능해. 그런데 사진을 보면 진짜 그렇게 존재하는 듯해.

알렉스 본 거 같아!

나 아나모픽 아트 Anamorphic art 란 말 들어봤어?

알렉스 아니.

나 입체감으로 속이는 건데 특정 각도에서 보면 딱 입체로 보이지만 사실은 평면이야! 예를 들어 에드가 뮐러 Edgar Mueller, 1968- 가 길거리 바닥에 그린 그림을 보면 '악!' 하고 떨어질 법한 낭떠러지야. 딱 한 시점에서 보면. 그런데 다른 각도로 옆에서 보면 그냥 쭉

2-1-4 펠리체 바리니 (1952-), <노란 동심원 프로젝트>, 프랑스 카르카손, 2018

늘어난 추상적인 그림이야.

알렉스　그런 거 많잖아?

나　펠리체 바리니 Felice Varini 같은 경우는 바닥이 아니라 입체물을 활용해. 이를테면 주변의 여러 건물에 조금씩 구획을 만들어서 실제로 색을 칠하는 거야. 아주 계산적으로. 그리고 한 시점에서 보면 파편들이 합쳐져 보이면서 기하학이 딱 완성돼! 2-1-4

알렉스　다 착시를 노리는 거니까 트릭 아트 Trick art 네.

나　그렇지! 기본적으로 헷갈리게 하면서 이미지를 가지고 노는 거지! '원근법'을 왜곡하면서 원래는 상관없는 걸 합쳐 보이게도 하고.

알렉스　'원근법'? 우리나라 입시에서 안 따르면 망하는 거?

나　사실 그건 이미지를 구성하는 여러 규범 중 하나일 뿐이잖아? 절대적으로 따라야 하는 게 아니라.

알렉스　도대체 그게 뭘 의미하지?

나　개념적으로는, 과거를 등진 현재의 내가 미래, 즉 화면 안의 저 멀리 뒤편에 있는 소실점을 딱 바라보는 거야! 방법적으로는, 마

　예술은 우리를 꿈꾼다: 예술적 인문학 그리고 통찰

치 한 자리에 고정된 카메라의 단안 렌즈를 통해서 세상을 보는 거고! 즉, 한 눈으로 볼 때 사물이 하나의 전체 풍경 속에서 정렬되는 방식을 규정해 놓은 거야. 체계적으로.

알렉스 이걸 만약에 다 따르지는 않고 조금만 맛보고 싶다면?

나 이게 좀 예외를 허락하지 않는 딱딱한 규칙이야.

알렉스 갑자기 따르기 싫어지는걸.

나 '원근법'이라는 게 좀 명령조의 느낌이 있긴 해. 즉, 자칫 잘못하면 다른 상상력을 억압하는 폭력이 될 위험도 있어.

알렉스 폭력이라니... 강한 표현이네!

나 다른 시도의 예로는 '역원근법'을 활용한 중세 성화를 들 수 있지. 이는 옛날 동양 미술에서도 종종 발견되고.

알렉스 '역원근법'이 '원근법'처럼 뒤로 갈수록 소실점이 모이는 게 아니라 반대로 벌어지는 거 맞지?

나 응. 그러면 소실점은 저 뒤편이 아니라 도리어 그림 앞에 있는 우리 편을 가리키게 되지! 마치 신이 나를 보는 것처럼.

알렉스 (손으로 입을 가리며) 악, 들켰다! 죄송...

나 그리고 위로 갈수록 사물이 작아지는 게 아니라 도리어 커져. 그러면 쏟아지는 거지.

알렉스 (손을 들며) 악! 찌부러지겠다.

나 물론 '역원근법' 말고도 이미지를 구성하는 방식은 다양해. 예를 들어 이집트 벽화나 성화처럼 중요한 인물을 크게 그린다든지 할 수도 있고.

알렉스 그럼, '원근법'의 좋은 점은?

나 음, 이집트 벽화를 보면 내가 저편에 있는 왕과 신의 세계 속으로

감히 들어갈 수는 없다는 느낌을 딱 받거든? 그러니까, 보는 사람을 튕겨 내는 느낌?

알렉스 반사하는 거네? 띠용띠용. 무슨 텀블링이냐?

나 반면에 '원근법'은 민주적이지. 보는 사람을 초대하니까, 즉 누가 보건 들어오라 그러잖아. 이게 '환영주의'랑 궁합도 잘 맞아서 뭔가 인간적이고 생생해. 이집트 벽화 인물들은 인간미가 좀 심하게 없잖아?

알렉스 그땐 그런 외계인 같은 걸 원했겠지.

나 그런 거 같아. 환영주의적으로 못 그려서가 아니라. 아마도 당대의 절대왕정 체제에 묘하게 잘 부합했나 봐.

알렉스 왕이 인간적으로 보이면 약하게 느껴져서 싫었나 보다.

나 사춘기? 여하튼 나중에 그리스 시대의 플라톤 Plato, 427-347 BC은 이집트 미학을 본받고 싶어 하는 마음이 컸잖아? 온고지신 溫故知新이랄까.

알렉스 당시에 만약 '원근법' 체계가 벌써 알려져 있었다면 플라톤도 꽤 좋아했을 거 같은데?

나 플라톤은 미술을 많이 격하했던 사람이잖아? 태생이 모방이라 한계가 분명하다며. 그래도 좋게 생각해 보면, '원근법'이란 결국 공간의 구조를 엄격한 기하학으로 재단하는 거니까 그나마 좋아했을 수도 있겠다.

알렉스 이거야말로 왠지 자신이 신봉하는 이데아 Idea의 골격을 체계적으로 잘 따온 거라며 막 칭찬하지 않았을까? 우수 사례라며. (할아버지 목소리를 내며) "어, 이건 모방치곤 오류가 좀 적은 고단수인데? 좋다!"

나	(비슷한 목소리를 내며) "뭐, 물론 이데아보다는 질이 좀 떨어지긴 해도... 이 정도면 진짜 애썼다!"
알렉스	그런데 요즘 우리가 아는 '원근법' 체계가 그리스 시대뿐만 아니라 중세에도 없지 않았어? 이게 서양 미술계를 갑자기 왜 그렇게 휩쓴 거야?
나	그게 순식간에 확 퍼진 건 아냐. 지금 보니까 그렇게 보이는 거지. 사실, 유럽 전역에 널리 전파되는 데 족히 몇백 년은 걸렸어!
알렉스	그렇게 오래?
나	옛날엔 SNS가 없었잖아. 예를 들어 이 학원에선 가르치는데, 저 동네 학원에선 아직 모른다거나. 아니면 잘 못 배워서 뭔가 좀 삐딱하게 그리고서는 나중에 잘 배운 다른 학원 학생들한테 놀림 받고.
알렉스	놀림 받으면 싫고, 그래서 결국 긴 시간이 지나고 보니 '원근법' 체계는 당연히 따라야 할 상식처럼 여겨지게 되었다? 즉, 유행 쏠림 현상?
나	그런 거 같아. 조형적으로는 '원근법'이 '환영주의'랑 잘 맞았고, 내용적으로는 르네상스Renaissance 정신, 즉 인본주의와 과학주의의 지향점에 잘 부합했나 봐.
알렉스	같은 시기에 동양의 경우는 '환영주의'적인 재현을 추구하지 않았잖아? 도대체 서양은 왜 그렇게 그쪽으로 치우쳤을까?
나	예를 들어 데카르트René Descartes, 1596-1650를 보면 끊임없는 의심을 통해 명료하고 단일한 주체의 의식에 다다르고자 했잖아? 즉, 주체의 눈으로 보는 논리적인 세상이 단일한 '원근법'으로 체계화되는 과학적 사실에 입각한 공간 구획 체계와 뭔가 통하는 점이

있는 거지. 아마도 '환영주의'는 '재현'이랑 그 속성이 좀 가까운 거 같아. 예를 들어 무언가를 '재현'한다라는 건 단계적인 발전을 가정하잖아?

알렉스 무슨 발전?

나 그러니까 그림을 그릴 때는 밑그림을 우선 그리고 나서 초벌부터 완성작까지 정해진 순서를 단계적으로 밟아나가잖아? 반면에 '표현'의 경우를 보면 일필휘지—筆揮之가 행위의 전부일 때도 있는데 말이야. 예를 들어 '점 하나 딱 그리고 나서 끝!' 같은 거.

알렉스 그림이라는 게 보통 완성해 놓고 보면 좀 딱딱하게 느껴지는 경우가 많잖아? 아, 처음에는 멋졌는데 완성하면서 망한 네 작품, 기억난다! 한둘이 아니잖아? 중간 과정까지는 멋졌는데...

나 (무시하며) 근대 서양이 추구했던 가치가 '재현'의 속성이랑 뭔가 닮았어! 마치 의식적인 주체의 점진적인 발전 논리처럼 한 걸음, 한 걸음 차곡차곡 쌓아나가는 거! 반면 동양 같은 경우는 돌고 도는 거, 남기는 거, 관계 속으로 묻어 들어가는 걸 더 좋아했잖아?

알렉스 정리하면, '재현'은 발전형이라 논리에 가깝고, '표현'은 과정형이라 분출에 가깝겠네.

나 오오.

알렉스 넌 무슨 형이야?

나 AB형.

알렉스 어이, 아저씨?

2.
투사 Projection 의 마술:
ART는 뇌다

린이는 요즘 소근육이 발달해서 그런지 손짓이 부쩍 늘었다. 특히 손가락으로 무언가를 딱 가리키기를 좋아한다. 즉, 갖고 싶은 거다. 그러면 나는 손끝을 따라간다. '린이의 바람이 이번에는 어디로 투사됐을까?' 하고 아빠의 감지 센서를 작동시켜 보면서.

나 이거?

린이 (고개를 저으며) 으, 으...

나의 감지 센서는 아직 학습 단계다. 또 틀렸다. 몇 번 '이거, 이거?'를 반복해보지만 계속 틀린다. 살짝 쉰다. 안 되겠다 싶어 린이를 번쩍 들어 손가락이 가리키는 방향 쪽으로 데려간다. 그러면 가지고 싶은 걸 자기 손

으로 딱 잡는다. '까꾸', '끼룩끼룩', 혹은 '이히히히...' 하며 웃는다. 린이는 참으로 투명한 쾌락주의자... 좋겠다.

'어린이'는 과연 착할까? 물론 순진하다. 아직 잘 몰라서. 그리고 순수하다. 아직 때가 덜 묻어서. 하지만 정말 착한지는 잘 모르겠다. 뭔가 좀 아닌 거 같다. 어쩌면 착하다는 관념은 '어른'들이 그들의 도덕 기준을 군이 '어린이'에게까지 '투사'했기 때문에 생긴 게 아닐까? 즉, '어린이'는 '어른'들이 하는 수준의 '짓'을 도무지 따라 할 수 있는 역량이 안 되니까 상대적으로 깨끗하게 보이는 걸 수도 있겠다.

내 생각에 '어린이'도 충분히 나쁠 수 있다. 린이의 경우, 내가 어딜 좀 가려 하면 '앉아!'를, 좀 누우려 하면 '일어서!'를, 좀 일하려 하면 '아빠!'를 연발한다. 즉, 린이랑 있으면 다른 일에 도무지 집중할 수가 없다. 내 시간이 증발해 버린 느낌. 특히나 아랫입술을 떠는 린이의 메소드 연기는 정말 대단하다. 린이는 어떻게든 원하는 걸 꼭 해내야 직성이 풀리는 듯하다. 결국 내가 해야 할 일, 내가 하고 싶은 일은 다 물 건너갔다. 린이 나빴다.

그런데 귀엽다. 아마 '어른'들이 하는 '짓'보다 차원이 낮아서 그런지. 혹은 '어린이'의 실상을 '어른'들이 잘 몰라서 그런 건지도 모르겠다. 생각해 보면 '어린이'의 정신계에서도 별의별 일이 다 일어날 거다. 아직 잘 몰라서 차원이 낮을 수는 있겠지만 나름대로 할 수 있는 나쁜 생각도 꽤나 할 거다. 물론 '어른'이 '어린이'의 온갖 생각을 다 알 필요는 없다. 알 수도 없겠지만. 더불어 이해 못 한다고 해서 내 식으로 봐야 할 필요는 더욱 없다. 즉, 잘 모르면 우선 유보하고 그렇게 남겨둔 채로 현실을 인정하는 게 여러모로 좋다. 모든 걸 내 안에서 다 이해하고 끝내 버리려는 집착은 버리는 게 낫고.

옛날에는 '어린이'를 그 자체로 존중해 주지 않았다. 예를 들어, 그리스

민주주의는 신분이 높은 성인 남성들의 모임에서 비롯되었다. 즉, 당시에는 신분이 낮은 사람이나 여성과 아이를 그들의 민주주의에 참여시키지 않았다. 사실 여성의 참정권이 생긴 지도 그리 오래된 일은 아니다. 물론 요즘까지도 '어린이'들은 미성숙한 자로서 사회에서 자기 결정권을 제대로 인정받지 못하는 존재, 즉 관리나 통제의 대상으로 종종 치부된다.

이를 보면, 1920년에 방정환1899-1931이 '어린이'라는 용어를 한글로 처음 사용한 건 가히 혁명적인 사건이었다. 사실 이름을 준다는 거 자체가 바로 변혁이다. 이름을 갖는 건 권력이기 때문이다. 이름이 있어야 사람들의 인식 속에서 비로소 하나의 구체적인 영역으로 존재하게 되며 그래야 그 자체로 인정되고 보호받을 수가 있다. 결국, 그들을 지칭하는 이름이 드디어 붙여지면서 '어린이'는 '젊은이', '늙은이'와 더불어 하나의 존중의 대상으로 인식되기 시작했다. 비로소 자기 이름에 걸맞게 살 수 있게 된 거다. '어린이', 참으로 멋진 이름 아닌가? 감사할 따름이다.

반면 서양 미술사를 보면 옛날 그림 속 '어린이'는 차마 '어린이'로 살 수가 없었다. '어른'이 자신들의 모습을 자꾸 '어린이'에게 투영해서였다. 예를 들어, 치마부에Cimabue의 작품 〈카스텔피오렌티노의 성모〉 속 아기 예수는 성모 마리아의 눈물을 닦아준다. 참 '어른'스럽다.2-2-1 바르톨로메우스 슈프랑거Bartholomeus Spranger의 작품 〈불카누스의 대장간에 있는 비너스〉에 나오는 큐피드cupid는 건장한 성인의 근육을 가졌다. 등과 엉덩이를 보면 참 엄청나다.2-2-2 한스 홀바인Hans Holbein the Younger이 그린 〈에드워드 6세의 어린 시절〉 속 어린 왕은 '어른'의 표정을 짓는다. 근심, 걱정, 불만이 참 많아 보인다. 이처럼 옛날 그림 속 '어린이'는 우리가 요즘 생각하는 '어린이'의 모습이 아니다. 오히려 어린이의 탈을 쓴 '어른', 즉 그들의 표상일 뿐이다.2-2-3

2-2-1 치마부에 (1240-1302),
<카스텔피오렌티노의 성모>, 1280년대

2-2-2 바르톨로메우스 슈프랑거 (1546-1611),
<불카누스의 대장간에 있는 비너스>, 1610

2-2-3 한스 홀바인 (1497-1543), <에드워드 6세의
어린 시절>, 1538

예술은 우리를 꿈꾼다: 예술적 인문학 그리고 통찰

이처럼 환영이란 시각적인 피부와만 관련된 게 아니다. 도리어 그 안의 내용과도 관련이 깊다. 놀라운 재현을 통한 인식적 착각만이 환영은 아닌 것이다. 사람이, 관습이, 그리고 사회 문화가 은연중에 투사한 의미나 가치 또한 일종의 중요한 환영이다. 실제로 누구나 사물이나 현상을 볼 때는 자신도 모르게 '색안경'을 쓰고 본다. 그런데 그 '색안경'은 자신만의 개인적인 '뇌'라기보다는 집단적인 '세뇌'에 더 가깝다.

특히 미디어는 환영을 만드는 데 매우 큰 역할을 한다. 이미지의 지속적인 전시는 당연히 그럴직한 환영을 사람들의 머릿속에 자리 잡게 만든다. 예를 들어 나는 파리를 방문하기 전부터 일찌감치 그 도시를 친숙하게 생각했다. 즉, 그 도시에 대한 느낌을 벌써부터 가지고 있었다. 그간 여러 미디어를 통해 낭만적인 거리 이미지에 익숙해졌기에, 그리고 샹송을 좋아했기에. 돌이켜 보면 파리는 항상 고급스럽고 우아한 분위기를 풍겼다. 실제로 가보지도 않았는데 내 '인식의 풍경' 속에서는.

미디어의 환영이 꼭 거짓인 건 아니다. 실제로 그곳을 방문해 보면 그런 느낌이 어느 정도는 증명되기에. 물론 어떤 부분은 거짓이 들통나 실망하기도 한다. 하지만 애초의 환영이 더욱 공고해지는 경우도 많다. 이는 나도 모르게 그렇게 보고자 하는 심리적인 편향 효과 탓이 크다. 예를 들어 1995년, 배낭여행을 하다가 마침내 파리를 방문하게 되었다. 개인적으로 나쁜 사건이 없어서 그랬는지, 여행이 흥에 겨웠는지 파리의 낭만은 내 안에서 결과적으로 더욱 개인화되었다. 기존의 환영이 무의식적으로 강화된 것이다.

물론 미디어가 무에서 유를 창조하는 것은 쉽지 않다. 그래도 강력한 무언가가 실제로 있긴 해야 한다. 파리의 경우도 아마 역사적으로 형성된 고유의 문화와 국민성이 한몫했을 거다. 하지만 알건 모르건 간에 그들이 외

부적으로 포장을 잘한 건 맞다. 자신들의 능력 범위 안에서만큼은. 또한 남들도 어느 정도는 대세적인 분위기를 형성하는 데 일조하며 동참했을 거다.

미디어를 통해 무얼 보여줄지 선택, 집중, 강조하는 건 다 전략이다. 어차피 모든 걸 다 보여줄 수는 없기 때문이다. 미디어에는 특정 현상의 총체적인 전체와는 거리가 먼, 하나의 지엽적인 단면만이 담기게 마련이다. 즉, 보이지 않는 건 정말로 없어서가 아니다. 결국, '환영'이란 사실 자체가 아니라 이에 대한 '편향된 가공'이다. 그리고 가공은 가공을 낳는다. 집단 속에서 그 전염성은 매우 강하다. 마치 우주가 점점 빠르게 팽창하듯이 스스로를 더욱 강화하려는 속성을 띠면서. 이를테면 SNS의 거짓 뉴스가 그렇다.

사실을 사실대로 본다는 건 '환상'이다. 사람은 이게 불가능하다. 실상 '사실'이라는 느낌 자체가 바로 사람의 의지에 의해 만들어진 환영이다. 예를 들어 신을 본 적이 없으니 신의 환영을 만들어내듯이. 내 입장에서 볼 때는 이게 사실인데, 다른 사람의 입장에서는 저게 사실이란다. 미칠 노릇이다. 문제는 각자의 입장에서 보면 정말로 둘 다 참일 수도 있다는 것이다. 즉, 신을 볼 수는 없듯이 마찬가지로 사실도 볼 수가 없다. 그렇게 보면 모두가 동의할 수 있는 하나의 명사적 실체가 존재하지 않는다는 건 이제는 거의 확정적이다.

물론 모든 환영이 묘하고 특별한 아우라를 풍기는 건 아니다. 선택된 소수만이 그게 가능하다. 즉, 환영도 권력이다. 예를 들어 그동안 '아프리카 대륙'이 내게는 유독 광고가 잘 안 되어서 그런지, 그 단어를 들으면 도무지 구체적인 이미지가 바로 딱 떠오르질 않는다. 그 지역은 내게 있어 아직도 미지의 세계인 것이다. 물론 애초에 환영이 약한 게 장점이 되는 경

예술은 우리를 꿈꾼다: 예술적 인문학 그리고 통찰

우도 있다. 직접 방문할 경우, 선입견 없이 더 순수한 눈으로 여행을 할 수도 있을 테니. 하지만 누가 되더라도 오로지 망막만으로 세상을 바라보기란 참으로 어렵다. 즉, 뇌는 끊임없이 자신만의 해석을 감행하며, 가능한 먼저 작동하여 별 탈 없이 자신의 입맛에 맞는 환영을 만들어내려는 경향이 강하다. 아마도 그렇게 하는 게 사람이 사는 데 꽤나 도움이 되는 모양이다.

알렉스　그러니까, 사람이 보통 뭘 볼 때는 '저게 무슨 색이구나.' 하고 규정해서 이해하고 싶어 하는 경향이 크다 이거지? 즉, '색깔론'.

나　　　그런가 봐. 예를 들어 사람들이 신호등의 초록불을 파란불이라고 바꿔 부르는 경우가 꽤 많지 않아?

알렉스　아, 나도 그거 궁금했어. 왜 초록색을 자꾸 파란색이라고 부르는 거야?

나　　　몰라. 그러고 보면 린이도 내가 '파란불이 켜지면 건너는 거야.'라고 말하면 '초록불인데?'라고 하면서 헷갈려 했어. 그런데 파란불이라 하는 게 문법적으로 틀린 표현은 아니라 그러던데?

알렉스　그래?

나　　　그래도 린이에게 둘은 완전히 다른 색인가 봐.

알렉스　그럼 어른들은 뭐가 문제지?

나　　　글쎄, 그냥 내 추측으로 태극기 중간 원을 보면, 파란색은 음, 붉은색은 양으로 시각화되어 있잖아? 이렇게 파란색과 붉은색이 우리 민족의 무의식 속에서 대쌍구조를 이루다 보니까 자꾸 초록색을 파란색으로 바꾸어 부르게 되는 거 아닐까? 나도 모르게.

알렉스　나름 그럼직하구먼. 무의식의 '투사'라…

나 그런데 '색깔론'이라 하면 보통 정치적으로 볼 때 상대 진영에 대해 사상적인 프레임 frame 을 걸어 넘어뜨리려는 뜻으로 쓰이잖아? 대중들이 편향되게 보게 하려는 의도로. 즉, 이런 경우는 무의식적으로 자연스럽게 진행되는 게 아니라 남들에게 이데올로기적인 '투사'를 의도하며 조장하는 거지.

알렉스 잠깐! 이전에 네가 '환영은 재현이다'라고 그랬잖아? 그건 시각적으로 착각할 법한 풍경을 말하는 거지?

나 응.

알렉스 지금은 네가 '환영은 투사다'라고 그러는 거지? 그건 구체적으로 그렇게 생각하게 되는 경향을 말하는 거고.

나 으, 응!

알렉스 그렇다면 '환영은 재현이다'는 캔버스에 유화로 그림 그려 놓은 거고, '환영은 투사다'는 하얀 빈 캔버스에 빔 프로젝터로 이미지를 쏘아서 비춘 거라고 비유해 볼 수 있겠네?

나 그렇게 본다면, 여기서 '투사'의 경우는 그 바탕이 다양할 수 있겠지! 꼭 캔버스가 아니더라도, 즉 입체 구조물이거나 아니면 건물 정면일 수도 있잖아? 그렇게 되면 공간을 활용한 설치 작업이 되겠지.

알렉스 그러니까 '재현'은 고정적이라 좀 딱딱하고, '투사'가 제법 유동적이구먼. 불 꺼지면 덧없이 사라지기도 하고.

나 네 비유에 따르면 그렇게 말할 수도 있어. 그런데 비유는 언제나 다르게 들어볼 수도 있는 거잖아? 그러면 다른 특성이 드러나기도 하고.

알렉스 말해 봐.

나	'재현'은 드러내고 싶은 바를 생생하게 구체화시키는 거잖아? 그렇게 보면, 이미지의 '재현'뿐만 아니라 생각의 '재현'도 '재현'이라 할 수 있지.
알렉스	아, '재현'을 '투사'하면 재현적이 되는 거니까, '재현'도 꼭 특정 바탕에 고정되어 있을 필요는 없겠네?
나	그렇지! 즉, '재현'도 고정된 게 아닌 유동적인 이미지, 그러니까 생각에 따라 마음대로 바뀌는 '투사'로 간주될 수 있다는 얘기야. 그런데 '투사'의 경우도 네 처음 생각처럼 그렇게 유동적이진 않을 거야. 현실에서는 말처럼 쉽게 잘 안 사라질걸?
알렉스	말해 봐.
나	예를 들어, 눈앞의 잔상은 사라질 수 있어도 마음의 잔상은 보통 오래 가니까. 마음의 트라우마 trauma, 정신적 외상와 같은...
알렉스	시 써?
나	(...)
알렉스	여하튼 '색깔론'을 유도한다는 건, 수용자 입장이 아니라 생산자 입장으로 보는 거니까... 결국, '환영은 정치다'라고 말할 수도 있겠네?
나	아, 마치 미디어를 조작하듯이 다른 사람들의 느낌을 의도적으로 유도하는 경우? 정치판을 보면 다들 그러는 거 같긴 한데.
알렉스	그런데 수용자 입장에서는 '색깔론'보다 '색안경'이라고 부르는 게 더 좋겠다. 즉, 내가 직접 보는 입장에서 특정 선입견을 가지고 세상을 보게 되는 거. '색안경'을 끼고 있다는 걸 인식하건 말건 간에.
나	예를 들어?

알렉스	예쁘니까 연예인을 하는 건데, 반대로 '연예인이니까 예쁘지' 하는 뒤집힌 논리?
나	아, 그러니까 내가 예쁘지 않아서 연예인을 못 하는 게 아니라, 연예인이 아니라서 예쁘지 않다고 생각하면 마음이 조금 편해지긴 하겠네! 그야말로 관점의 전환이 주는 마법이네. 자기 정당화의 '색안경'! 아, '농구 선수니까 키 크지'도 있네!
알렉스	지금 나 중학교 때 농구 선수였던 거 비꼬는 거?
나	무의식적으로...
알렉스	(...)
나	물론 넌 덩크슛은 안 되도 3점 슛은 잘 쐈겠지. '선수'였으니까! 여하튼, 그게 당연히 그래야 한다고 보는 건 '투사' 맞네! 예를 들어 '정치인이니까 사탕발림하겠지' 하면서 꼬아 보게 되는 거.
알렉스	나도 모르게 그렇게 보게 된다니, 으흠... 우리나라 와서 가끔씩 편하게 말하다 보면 존댓말을 안 한다고 버릇없게 보는 경우가 종종 있더라.
나	좋은 예네. 특정 문화가 특정 색의 안경을 만들어내고 다들 쓰라고 은근히 강요하는 경우.
알렉스	정리해 보면 '색안경'이 개인의 습관이라면 '색깔론'은 사회적인 통념. 혹은 '색안경'이 사람마다 다른 개인적인 패션이라면 '색깔론'은 집단적으로 입어야 하는 제복 정도가 되겠네.
나	그러고 보니 같은 걸 관점에 따라 다르게 보는 느낌이 좀 드네. 알고 보면 개인성도 다 사회적인 조건에 영향받아 형성되는 거니까! 내 생각이 꼭 나만의 순도 100% 생각인 건 아니잖아?
알렉스	사회에서 은근히 조장하다 보면 거기에 익숙해지는 경우가 많겠

지! 이를테면 내 회사에서도 요즘 직급 대신 '누구 님', '누구 님', 그러잖아?

나 아, 나 그러지 않아도 그거 궁금했어. 이상으로 보면 좋긴 한데 실제로 잘 시행돼?

알렉스 그런데 이사, 사장은 또 호칭을 붙여! 그러니까 좀 애매해. 어린 애들이 기어오른다고 툴툴대는 사람들도 있고.

나 이런 경우도 있잖아? 그러니까 같은 문화를 공유하는 어린 사람이 기어오르면 싫고, 그게 다른 문화 사람이면 괜찮고.

알렉스 이중잣대.

나 그래서 한국계 미국인 큐레이터가 한국인 작품 수집가 만나면 영어로 말하는 게 훨씬 편하다잖아? 한국말을 할 줄 알아도.

알렉스 비즈니스하려면 그게 아마 훨씬 편할 거 같은데? 불필요한 위계를 만드는 거보다는. 여하튼, 한 살 차이 가지고도 어투를 바꿔야 하는 건 좀 그래. 친구층이 너무 좁아지잖아?

나 격의 없는 게 좋지. 서로가 원하면.

알렉스 격식 차리면서 자꾸 선을 그으면 진정한 관계가 되기 힘들잖아? 여하튼, 회사에서 호칭을 '님'으로 통일하려는 취지 자체는 나쁘지 않은 듯해. 직급으로 위계를 딱딱하게 나누면 어색하고 답답해지지.

나 맞아. 호칭이 권력이야! '환영'의 '투사'고. '사장님'이라고 하면 아우라가 딱 생기잖아?

알렉스 너도 '임 교수' 하면 좋아?

나 몰라. 아, 예전에 내가 특정 '교수님'을 '선생님'이라고 자꾸 불렀나 봐. 아무 생각 없이... 그런데 한번은 술자리에서 '선생님'이라

고 그러는 걸 안 좋아하시는 교수님들도 있다며 지나가는 얘기로 말씀하시더라고. 굳이 드러나게 핀잔을 준 건 아니었는데 그때부터는 자꾸 신경 쓰게 되더라.

알렉스 지금까지도 기억을 하는 거 보면... 결국 그렇게 나도 모르게 길들여지는 거지. 미국에선 다들 이름 부르는데.

나 나도 미국에선 교수님 성함을 편하게 불렀지. 그런데 들은 얘긴데 어떤 대학은 한국 사람들이 너무 많이 와서 한국 학생이 교수님을 대할 때 미국 학생처럼 격의 없이 대하려 하면 도리어 싫어하는 교수님도 계시대!

알렉스 역으로 교육되었네! 한국 사람은 예의를 갖추고 선생님을 어려워해야 한다는 환상. 이렇게 한국인을 볼 때는 한국인으로 빙의하는 센스도 갖추어 주시고...

나 하하. 국력의 향상인가? 아마도 많이들 외국에 진출해서 이뤄낸 일종의 파급효과랄까. 결국 국제적인 '환영'이 생성된 거지!

알렉스 너도 학생이 이름 부르면 싫잖아?

나 원론적으로는 안 싫어! 그래도 집단이 함께 바뀌지 않으면 진통은 있잖아? 그러니까 서서히 싫어할 이유가 없는 '환영'으로 바뀌는 게 건강하겠지?

알렉스 킥킥. 그래도 아직은 싫지? 그런데 너, 가르치듯 말한다?

나 생각해 보면 서로 간에 코드 code 맞추고, 느낌 공유하고, 전파하고... 즉, 평상시 생각하고 행동하는 게 알고 보면 다 '환영'이잖아? 실제로 이걸 완전히 벗어나기란 애초에 불가능한 거 같아. 그렇다면 기왕이면 좀 더 건강한 '환영'을 추구하려고 노력하는 게 우리에게 남은 관건 아닐까?

예술은 우리를 꿈꾼다: 예술적 인문학 그리고 통찰

알렉스 그런데 뭐가 '나쁜 환상'이고 뭐가 '좋은 환상'이지?

나 음, 우선 '나쁜 환상'은 누군가에게 고통, 즉 폭력적인 거! 그리고 '좋은 환상'은 모두에게 행복, 즉 서로에게 좋은 거! 함께 윈윈win-win할 수 있어야 사회적으로 더 건강해지잖아? 우리 다들 세상 짧게 살다 가는데 기왕이면 고통보다는 행복을 주고받으며 정이 넘치게 살아야지.

알렉스 그러고 보니 '착시'의 '환영'은 마술 같은데 '색안경'의 '환영'은 일상 같네.

나 나 색안경 맨날 쓰잖아! 일상이지.

알렉스 뭔 말이야?

나 (...)

알렉스 그런데 남에게 의도적으로 자기 색안경을 강요하면 폭력이다 이거지?

나 그렇지! 이해관계에 따라 자기에게만 유리한 쪽으로 강요하면 그건 '나쁜 정치'잖아.

알렉스 내가 네 색안경을 써야 하는 이유는? 너, 지금 내가 무슨 말 하는지 알지?

나 (...)

3.
관념 Ideology 의 마술:
ART는 정치다

상황 1, 하루는 길을 걷다가 화가 났다. 린이는 평상시 손잡고 걷는 걸 좋아한다. 마침 넓은 광장에서 린이와 내가 걸어가고 있는데 두 명의 남자가 빠른 걸음으로 스쳐 지나갔다. 그러다 갑자기 한 남자가 린이와 마주치면서 린이의 머리 위를 주먹 끝으로 겨냥하며 살짝 툭 쳤다. 물론 귀여워서 그랬을 수도 있겠지만 선을 넘었다. 나는 "아이!" 하며 크게 소리쳤다. 그들은 발걸음을 멈추지 않은 채 고개를 돌려 멀뚱히 쳐다만 봤다. 그리고는 그냥 다시 제 갈 길을 갔다. 아, 인상을 더 썼어야 하는 건데.

상황 2, 하루는 엘리베이터 안이었다. 마침 피곤해하는 린이를 팔로 안고 있었다. 그런데 한 남자가 문이 닫히기 바로 전에 쑥 들어와서는 몸을 휙 돌렸다. 그런데 하필이면 린이 머리를 팔꿈치로 툭 쳤다. 그 즉시 "미안합니다."라고 말했다. 그러고는 문쪽으로 몸을 돌렸다. 물론 선을 넘진 않

았다. 나는 그 사람의 등을 보게 되었고... 곧, 엘리베이터의 문이 열리고 그 사람이 먼저 내렸다.

자, 상황 1은 나빴고 상황 2는 운이 없었다. 물론 린이가 느끼기로는 1보다 더 세게 부딪힌 2에서 분명히 더 아팠을 거다. 그런데 1의 경우에 난 화가 났고, 2의 경우는 그렇지 않았다. 우선 상황 1의 남자는 사과하지 않았고, 상황 2의 남자는 사과했기 때문이다. 더 중요하게는 1은 의도가 보였고, 2는 그렇지 않았기 때문이다. 린이는 1과 2의 행동의 차이를 당시에는 어려서 잘 파악하지 못했을 수도 있다. 하지만 난 알았다. 1은 자기 행동을 충분히 알았다는 걸. 그래서 난 이를 거부했다. 반면 2는 실수였다. 그래서 난 이를 수용했다.

상황 1, 2의 남자 모두에게 기회는 있었다. 자신의 행동에 대한 대처 방법을 의식적으로 선택할 수 있는. 결국 1은 '멀뚱히' 돌아보는 것으로, 2는 '미안하다'는 말로 응수했다. 물론 둘 사이에 공통점은 있었다. 그 상황을 자연스럽게 모면하고자 했다는 것에서. 하지만 그러기 위해 그들이 가는 길은 꽤나 달랐다. 1은 '뭐 그런 걸 가지고', '그냥 넘어가지', '왜 저러지? 오버하네' 같은 느낌이었고, 2는 '앗, 실수! 죄송해요' 같은 느낌이었다. 빠른 사과로 즉시 종결을 원하는 마냥.

이와 같이 '정치'란 곧 일상이다. 알고 보면 별거 아닌 참으로 사소한 일에서도 종종 벌어진다. 이를테면 1과 2는 '작은 정치'를 했다. 자신의 행동을 그냥 넘기려는. 물론 소극적이긴 했지만 나도 나름대로 '작은 정치'를 했다. 1은 싫고거부 2는 좋다수용는 의사 표현, 즉 내 입장을 상대방에게 명확히 '전시'했다. 이처럼 이미 눈앞에 벌어진 상황을 두고 결국은 서로가 원하는 방향으로 '전략'을 펼친 거다. 상대방의 다음 행동을 무언중에 유도하기 위해서.

'정치'는 '재현'이나 '투사'와는 그 지향점이 다르다. 즉, '정치'는 그들을 향하고, '재현'과 '투사'는 나로부터 시작된다. 예를 들어 '정치'는 '보게 하고 싶은 대로 본다'이다. 내가 아니라 그들이. 즉, 알게 모르게 상대방에게 무언가를 강요하려는 '폭력적'인 속성이 있다. 반면 순수한 '재현'은 '보이는 대로 본다'이다. 즉, 내 눈으로 보는 거다. 또한 순수한 '투사'는 '보게 되는 대로 본다', 혹은 '보고 싶은 대로 본다'이다. 즉, 내 뇌로 보는 거다.

물론 일상생활 속에서 순수한 '재현'이나 순수한 '투사'는 그리 흔하지 않다. 정치적인 요소가 조금이라도 개입되지 않는 경우란 실제로는 거의 없다. 내가 원하는 게 생기는 순간, 정치는 바로 시작되게 마련이다. 그들에게 굳이 같은 환영을 자꾸 '재현'한다거나 같은 바람을 자꾸 '투사'하면서. 이는 상대방에게 자신이 원하는 바를 각인시키려는 시도의 일환이다. 예를 들어 작품 전시도, SNS에 글 올리기도, 1인 시위도 다 그런 속성이 있다.

'정치'는 태생적으로 '폭력적'인 성향을 띤다. '권력에의 의지'는 원래는 당연하지 않은 걸 이제는 당연하게 만들려는 것이다. 그런데 서로 간에 당연함에 대한 기준은 다 다르다. 이해관계도 천차만별이고. 즉, 여러 정치가 교차하기 시작하면 충돌이란 불가피한 선택이다. 때로는 그 폐해가 매우 크고 상당히 오래가기도 한다.

그래서 '정치'는 자신이 초래한 행동의 결과에 대한 '책임'을 수반한다. 의도가 순수했건 아니건, 이와는 상관없이 남에게 지대한 영향을 미치기 때문이다. 이는 권력의 적극적인 작동이다. 경우에 따라서는 매우 위험할 수도 있는. 따라서 기왕이면 '정치'란 가능하면 '의식적'인 활동이 되는 게 좋다. 나도 모르게 그냥 막 하면 안 된다. 내가 뭘 하고 있는지, 뭘 할 수 있는지, 뭘 하면 안 되는지를 잘 알아야 한다.

예술은 우리를 꿈꾼다: 예술적 인문학 그리고 통찰

하지만 정치의 책임을 묻는 것은 쉬운 문제가 아니다. 대표적인 두 가지 이유가 있다. 첫째, '애매한 당사자' 때문이다. 즉, 이러한 결과를 초래한 원인 제공자가 누구인지를 파악하기란 결코 쉽지가 않다. '정치'의 요소가 각계각층, 도처에 알게 모르게 깊숙이 스며들어 얽히고설켜 있기 때문에. 둘째, '모호한 책임' 때문이다. 즉, '정치'로는 모든 걸 '책임'질 수가 없다. 내가 뜻하는 대로 모든 게 다 되는 경우는 없기에 그렇다. 예를 들어 정치가가 보통 그렇다. 공약을 남발할 때는 언제고 막상 당선이 되고 나면 이 핑계, 저 핑계를 대기에 바쁘다.

세상에 모든 걸 정치라고 생각하면 사실 좀 답답하다. 인간미가 떨어진다. 예를 들어 '모든 관계는 정치적이다', 이거 참 불편한 진실이다. 가족과 같이 혈연으로 맺어진 관계도 매한가지라 취급하면 뭔가 섭섭하고. 사실 누군가 혹은 무언가의 영향권 아래 있다는 것, 그리고 이를 자나 깨나, 좋건 싫건 인정해야 한다는 것은 생각하면 생각할수록 불편하기만 할 따름이다. 느낌이 좋지 않다. 옛날에 마르크스 Karl Heinrich Marx, 1818-1883가 '계급'으로 사회를 파악했을 때 많은 사람들이 가진 느낌도 이러한 종류의 불편한 진실이었을 거다.

물론 '폭력성'이 꼭 나쁘기만 한 건 아니다. 이를 잘 활용하면 때에 따라 괜찮은 자극과 재미가 되기도 한다. 단, 이를 통해 서로가 문제를 해소하고 무언가를 얻는 게 있다면 그렇다. 가령 자신이 원하는 걸 성취하고자 린이가 불사하는 일련의 행위들은 나름대로의 폭력적인 강요가 맞다. 물론 바람 자체는 순수하겠지만 말이다. 예를 들어 살인 미소와 같은 정치력의 행사를 보면 참 사랑스럽고 귀엽다. 결국 내 할 일을 못 할 수밖에 없다. 그게 바로 린이가 바라는 바다. 하지만 그렇다고 해서 그게 꼭 내가 손해 보는 게임만은 아니다. 우선 시간을 당장 좀 잃는다 한들 지금 아니면 누릴 수

없는 그윽한 삶의 즐거움이 있다. 또한 아이를 낳지 않았으면 차마 몰랐을 핏줄의 진한 맛을 느끼게도 된다. 나중에 이때의 매 순간이 그리울 게 눈에 선하다. 그래서 그런지 한편으론 어느 순간 쑥 커버릴까 불안하기도 하다.

대표적인 세 가지의 폭력을 꼽자면 다음과 같다. 첫째, '귀여운 폭력'! 우선은 내가 그 폭력을 견딜 만하고 또한 이를 즐길 수 있고, 게다가 그 폭력의 제공자가 사랑스럽기까지 하다면 이는 보통 너그러이 용인된다. 당장은 손해를 좀 보는 듯하더라도. 예를 들어 난 지금 글을 쓰고 있다. 이번엔 린이가 내 무릎 위로 올라온다. 다리를 잡아 준다. 다 올라온 린이가 자판을 막 두드리기 시작한다.

린이 ㅐ0-[io-o[';p0' h

'

?")\[

\/k/a

이와 같이 린이가 깨어 있으면 글쓰기란 거의 불가능하다. 그동안 많이 시도해 봤다. 역시나 안 된다. 그래, 놀자. 또 당했다. 그런데도 웃게 된다. 물론 가끔씩은 기분이 안 좋아지기도 하지만.

둘째, '더러운 폭력'! 내가 도무지 견디기가 힘들고 어떻게라도 이를 벗어나고 싶고 게다가 갈수록 기분 더러워지는 폭력은 무조건 나쁜 거다. 물론 그렇다고 해서 누군가의 '바람' 자체가 나쁜 건 아니다. 솔직하고 인간적인 '욕구'일 뿐. 그리고 그게 자신만의 욕구로 상황이 종료되면 아무런 문제가 없다. 그런데 자기 안에서 모든 게 해결되지 않을 경우에는 문제가 발생한다. 어쩔 수 없이 이제는 밖으로 '요구'를 하게 되기 때문이다. 결국

 예술은 우리를 꿈꾼다: 예술적 인문학 그리고 통찰

그 요구가 지속적으로 수용되지 않으면, 순수했던 바람은 조금씩 때 묻고 좌절된 '욕망'으로 변질된다. 그래서 이를 극복하려고 상대방의 입장을 무시하는 '강요'가 뒤따르면 그게 바로 '더러운 폭력'이 된다. 이는 내 이득을 위해 남을 이용하고 버리는 행위다.

셋째, '생산적인 폭력'! 내가 우선 좀 불편하거나 어색하더라도 만약 이를 잘 감내하며 견뎌 나간다면, 나아가 즐긴다면 그간의 문제가 해결되거나 훨씬 건강해질 수 있는 폭력은 그 효능을 아는 사람들 사이에서 곧잘 권장되곤 한다. 몸을 살짝 혹사시킴으로써 결과적으로 몸과 마음을 건강하게 거듭나도록 도와주는 적절한 운동이 그 예다. 한편으로 무료함이나 우울감 등, 정신적인 응어리를 달래주는 여러 종류의 자극과 흥분도 그렇고.

한 사회가 건강하려면 어느 정도의 '폭력성'은 필수불가결하다. 예를 들어 고인 물이 되지 않으려면 물이 자꾸 흐르도록 만들어주어야 한다. 여러 자극을 통해 건강하게 돌려주는 게 정체되는 것보다는 보통 더 좋다. 그런데 사람들은 나이가 들면서 인식 구조가 점점 더 딱딱해진다. 이를테면 기성세대는 일반적으로 변화보다는 안정을 추구한다. 따라서 그들 속에서 변화를 도모하려면 일정 부분 충격이 필요하다. 기득권의 당연함을 넘지 않고는 새로운 지평을 재편할 수 없다.

중요한 건 충돌을 받아들일 수 있는 유연성이다. 피하면 정체되게 마련이다. 물론 누군가는 좀 불편할 수도 있다. '그냥 가만 좀 놔두지', '괜히 쑤셔놔서'라고 불평할지도 모른다. 하지만 어쩔 수 없다. 예를 들어 '노예 해방'이란 프레임은 그간 나름대로 선량하게 살던 귀족들을 '잠재적 억압자'로 둔갑시켜 버렸다. 아마 그런 취급에 대해 개인적으로 불편했던 사람들도 꽤나 많았을 거다. 그러나 그런 불편은 이제 다 지나갔다. 다행이다. 물론 우리에게는 또 다른 불편이 산적해 있다.

새로운 세상을 꿈꾸는 '진짜 정치'가 필요하다. 더 나은 미래를 위해서는 현실의 문제점을 비판하고 앞으로의 가능성을 타진하는 변혁의 에너지가 끊임없이 요구된다. 기존의 체제에 길들여진 대부분의 사람들은 실제로는 '정치적 소수'이다. 이들은 숨을 죽이게 마련이다. 다수의 공격과 사회적 매장이 두려워서. 물론 당연함을 당연하지 않게 생각하는 것은 몹시도 힘 들다. 진통이 따르게 마련이다. 이를 타개하려면 때로는 '폭력적인 사고'도 요구된다. 기존의 격을 화끈하게 파하고 뒤흔드는... 만약 여기에 이를 다 시 묘하게 재조합하는 '창의적인 사고'가 뒷받침된다면 이건 뭐, 그냥 예술 이다. 이렇게 되면 결국 정치는 예술의 경지에 오르게 된다.

알렉스 그러니까, 넓게 보면 뭐든지 다 '정치'다?

나 응. 특히 '닫힌 정치'를 간단하게 정리해 보면 음, '선택된 목적'과 '폭 력적 강요'! 즉, 선택된 목적을 따르라고 폭력적으로 강요하는 거.

알렉스 우선 '폭력적 강요'는 내 식으로 남을 끌고 가려고 유도하는 거니 까 알겠는데 '선택된 목적'이라면 의식적으로 내가 정한 길로 가 려 한다는 뜻?

나 꼭 의식적인 건 아닐걸? 예를 들어 '맹목적인 믿음'이라 하면 좀 무의식적이기도 하잖아? 즉, '선택된 목적'에서의 '선택'은 '선택' 의 자발성을 말하는 게 아니라 상황과 맥락에 따라 어찌되었건 결과론적으로 그렇게 '선택'되어 버렸다는 뜻이야.

알렉스 아, 꼭 오로지 나 자신이 '선택'한 게 아니라.

나 그렇지. 외부의 환경이나 사회 구조, 혹은 집단적 대의에 의해 나 도 모르게 특정 답안을 '선택'하게 된 걸 수도 있으니까.

알렉스 내가 한다고 꼭 내가 하는 게 아니다. 즉, 내 뒤에 '보이지 않는 손'

예술은 우리를 꿈꾼다: 예술적 인문학 그리고 통찰

이 있다 이거네?

나 (양손을 보여준다)

알렉스 '종교적 편향'이 딱 그런 걸 수 있겠다. 진짜로 철석같이 믿어 버리면 어떤 행동을 할 때 뭘 의식하고 안 하고의 수준을 훌쩍 넘어가 버리잖아? '맹신자' 같은 경우.

나 카를 포퍼 Karl Raimund Popper, 1902-1994가 열린 마음으로 끊임없이 질문하며 수평적인 토론을 펼칠 수 있는 '열린 사회 open society'를 꿈꿨잖아? 그 사람이 말한 닫힌 사고의 대표적인 예가 바로 '맹목적인 믿음'에 구속되는 경우야.

알렉스 '맹신자'를 보면 답은 벌써 정해져 있잖아? 그러니까 건강한 토론이 되려야 될 수가 없지. 결국은 '깔때기 효과'처럼 모든 게 다 자기 답으로 수렴되어 버리니까.

나 반박 가능하다는 전제가 없으면 토론이 안 되겠지. 가능성을 열어 놓고 다른 입장도 되어 보며, 혹시 상대방 입장이 타당하면 이에 맞춰 자신의 입장을 수정하거나 확 바꿔버리기도 해야 제맛이지. 결국, '논리의 블랙홀'이 문제야. 자기 논리는 무조건 완벽하다 생각하면 다 '닫힌 선택'이 되어 버릴 뿐이잖아?

알렉스 그야말로 그건 '무늬만 선택'이네! 그런 사고가 자칫 잘못하면 네 말대로 '더러운 폭력'을 재현하는 행동이 되기 쉽겠다. 즉, 전도하는 난 '선'이고, 반대하는 상대는 '악'이니까 고로 난 악을 물리쳐야 한다는 논리. '내가 옳고 네가 틀렸어. 그러니 내가 널 바로잡을 거야! I'm right and you are wrong, so I'm gonna right you!'와 같은.

나 오, 깔끔한 정리! 꼭 어디서 들어본 거 같아. 여하튼, 그 문제 많은 이분법의 폭력성이 잘 드러나네! 우리는 그런 '맹목적인 믿음'

에 구속되지 말고 자유로워야 하는데.

알렉스　맹목적인 사람들이 세력화되면 무섭지.

나　그런데 그 세력이라는 게, 꼭 사람 수는 아닌 거 같아. 예를 들어, '정치적 소수'라고 해서 꼭 숫자가 소수인 건 아니잖아?

알렉스　물론 기득권이 다수는 아니지. 나라마다 보면 핵심 구성원들이 '정치'를 좌지우지하는 경우가 대부분 아냐? 그런데 이런 몇 명을 '정치적 다수'라고 불러야 하나? '수數'라는 말 때문에 좀 헷갈리겠다.

나　예를 들어 정신지체가 있는 사람들은 숫자는 많지만 미디어에는 비교적 노출이 덜 되잖아? 대통령은 한 명이지만 미디어에 맨날 나오고.

알렉스　아, '다수'란 게 '명수'가 아니라 '횟수'를 새는 거면 말이 되네! 즉, 가시성 visibility, 자꾸 보이는 게 권력.

나　그래서 '정치적 소수'는 연대해서 정치적으로 행동해야 할 필요가 있는 거지! 즉, 노출되어야 주목되니까, 실제 명수가 아니라 보여지는 횟수를 늘려야지.

알렉스　그런데, 그게 현실적으로는 쉽지가 않잖아?

나　맞아, 이론적으로는 숫자가 많으니까 뭉치면 무시 못 할 거 같은데, 막상 주변을 보면 사람들이 나도 모르게 길들여져서 굳이 자신을 위한 '전시'를 감행하지 않는 경우가 많은 거 같아. 그저 남과의 부담스러운 충돌을 피하려고.

알렉스　그러니까 나 자신을 보여주는 '전시'야말로 정치의 시작인 거네! 결국 특정 사회에서 당연히 있어야 할 '전시'가 없으면 그게 문제인 거고.

나　건강한 사회에서는 편향이나 누락 없이 다양한 '전시'가 골고루 열리는 게 중요하겠지. 블랙리스트는 없어야지! 그런데, 자기표현을 못 하는 것도 문제지만, 더 큰 문제는 소위 피해자가 '가해자의 논리'를 따르게 되는 경우가 아닐까? 그러니까, 기존 사회 구조에 굳이 불협화음을 내지 않으려고 스스로 알아서 자신의 입장을 바꾸는 경우!

알렉스　'가해자의 논리'라... 그게 이성적이거나 상식적인 경우는 별로 없지 않나? 객관적으로 따지고 보면 말이 좀 안 되는 경우가 많잖아?

나　맞아. 그런데도 통하는 이유가... 무의식적인 믿음이나 공포? 뭐, 이런 게 뒤에서 딱 버티고 감시나 통제, 유도를 하니까 결국 자기도 모르게 그렇게 동조하지 않을 수 없게 되나 봐.

알렉스　그래야 되는 줄 알고, 혹은 그게 익숙하고 편해서 그냥 그렇게 있고 싶어 하는 심리?

나　베블런 Thorstein Veblen, 1857-1929이 거기 주목했잖아! 피기득권 사람들의 입장에서 생각해 보면, 지금 체제에 겨우 적응해 놓았는데 그게 바뀌면 또 적응해야 하니까! 그동안 역사가 그들을 위해 바뀐 적도 없고.

알렉스　학습효과라... 자기 탓 아니네. 이런 문제를 개인의 책임으로만 돌릴 수는 없을 거 같은데?

나　더 큰 구조 탓이겠지.

알렉스　내가 선택한 게 알고 보면 자발적인 게 아니라, 어쩔 수 없이 분위기상 쏠려가며 감정이 조정된 거니까. 이런 게 바로 나도 모르게 소극적으로 정치에 참여하는 경우겠다!

나 적극적으로 그렇게 되는 경우도 있지. 예컨대 미꾸라지 한 마리가 물을 흐린다고, 세 명이 있는데 한 명이 '정치'를 시작하면 다른 사람들도 어쩔 수 없이 방어 차원에서 거기에 함께 발을 담그게 되잖아? 마찬가지로 '폭력'은 '폭력'을 낳고.

알렉스 그런 걸 보면 퍼지는 게 마치 전염병, 무슨 바이러스 같네. 애초부터 아무도 시작하지 않았으면 될걸.

나 뭐 그런 얘기 있잖아? 영화관에서 좀 더 잘 보겠다고 앞줄 사람이 일어서면 뒷줄 사람들도 다 일어나야 된다는.

알렉스 다 고생시키는데 그냥 다들 앉아서 좀 보지.

나 우리나라 입시 열기를 예로 들 수도 있겠다. 정말 다들 쉬엄쉬엄 하지 말이야. 힘들게... 그런데 한 명이 쭉 앞서가면 그게 안 돼.

알렉스 아, 2018년 평창 동계올림픽에서 '스피드스케이팅 매스 스타트 Mass Start'라는 종목이 도입되었잖아? 서로 눈치 보며 '정치'하고... 재미있던데?

나 진짜, 말 그대로 '게임의 정치' 같더라! 무조건 빨리 가는 절대적인 기록경기가 아니라 구간별로 상대적으로 점수를 따는 방식이라 그런지 말이야. 만약 다들 천천히 간다면 끝까지 힘 안 빼고 모두 다 그럴 텐데, 하필 한 명이 확 치고 나가버리면 다들 '아, 참...' 하면서도 그걸 따라가야 되고.

알렉스 그러고 보니, 평상시에는 안 그러다가 선거가 임박할 때만 반짝 표심을 잡으려는 선거운동이랑 통하는 게 있네. 잠깐, 그럼 '광고'는 어떤 종류의 '정치'지?

나 그건 '취향의 정치'라고 해야 되나? 사람들이 은연중에 그걸 좋게 생각하도록 심리적인 영향을 미쳐서 아무 생각 없이 지나가다가

도 막상 보면 손이 가게 하니까... '문화적 세뇌'?

알렉스 여하튼, 광고 같은 경우에는 대놓고 '내 것 써' 하니까 의도와 목적이 분명하잖아? 그 점이 난 솔직하고 투명해서 좋아!

나 그래도 무의식적으로 한 개인의 기호 자체를 편향되게 유도하잖아? 그러니 '공인된 강요'라고 해야 되나? 정치적으로는 무리가 없고 뒤끝이 없는.

알렉스 정치적으로 왜 무리가 없어?

나 아, 기업이 돈 벌려고 영향력을 행사하지.

알렉스 그리고, 뒤끝이 뭐가 없어?

나 아... 내 돈 나가지.

알렉스 그러고 보니 대놓고 정치적인 광고물도 있네!

나 뭐?

알렉스 일명 삐라! 대남 선전물.

나 아, 어릴 때 가족들이랑 등산하다가 몇 개 주운 적 있어! 그거에 따르면 거긴 정말 유토피아잖아? 당시에는 거기 사람들이 과연 진짜로 그렇게 믿을지 궁금했는데.

알렉스 정말 그래야 '맹신자' 아니겠어? 그런데 그런 사람 알고 보면 별로 없겠지?

나 뭐, 옛날에 성화를 열심히 그리던 화가들도 다 신실한 종교인은 아니었잖아? 겉으론 그런 척하더라도.

알렉스 팔리니까 그랬다는 거지? 파이$_{pie}$가 있으니까! 즉, 직장 다니는 개념처럼.

나 이득이 있으면 자연스럽게 믿음이 따라올 수도 있겠지. 그런데 이득이라고 말하면 좀 속물 같으니까 그냥 믿음이라고 생각하며

자기 마음을 고상하게 채색하는 쪽을 보통은 선택하지 않을까? 누구나 자기는 정당화하고 싶어 하니까.

알렉스 뭔 말이야?

나 '파블로프 Ivan Pavlov, 1849-1936의 개' 들어봤지? '조건 반사 Conditioned Reflex'!

알렉스 개한테 종 땡땡 치고 밥 주기를 계속 반복하니까 언제부터인가 종만 치면 침 나오는 거?

나 응, '후천적 학습'! 몸이 총체적으로 반응하게 되는 것. 이런 게 진짜 무서운 세뇌지! 종이랑 밥은 원래는 관련이 없는데 둘 사이에 억지로 '동일률의 관계'를 맺어 놓은 거잖아?

알렉스 원래는 맞지 않는 '억지 결혼'이라... 참 폭력적이네! 그런데 그렇게 결혼하고 나면 개가 사는 데 꼭 나쁜 것만은 아니잖아? 준비시키는 게 키우는 사람에게도 편할 거고.

나 그렇겠네. 밥만 제때에 딱딱 주면! 그래서 이득이 있는 게 중요해. 그런데 만약 안 주기 시작하면?

알렉스 고문이지! 그건 진짜 못된 거지. 동물 학대야.

나 맞아! 못된 사람은 언제나 있다는 거, 결국 문제는 다 거기서 나오잖아?

알렉스 그러고 보면, '스피드스케이팅 매스 스타트'에서 누군가 갑자기 확 앞서 나가는 게 바로 공동체의 무언의 합의가 만들어 낸 애초의 흐름을 팍 깨트리는 행위잖아? 아마도 다양한 경기를 분석하다 보면 뭔가 고단수의 '정치' 전법을 파악하는 데 도움이 될 거 같아!

나 '정치'가 끓어오르는 때가 바로 기존의 판도가 확 바뀌는 경우! 다

들 가만히 숨죽이고 있는데, 선수 한 명이 조용한 분위기에 뜨거운 물을 확 끼얹으면서 균열을 내버리면, 다들 거기에 반응해야 하니까. 그러고 보면 남으로부터 자유로운 '일차적 선택'이 결국 남에게 종속적인 피치 못할 '이차적 선택'을 야기하는 구조가 보이네?

알렉스 어차피 모든 게 정치라면, 정치를 먼저 시작하는 게 시작된 정치에 끌려가는 거보다는 낫겠지?

나 입장에 따라 다르겠지만, 넌 종속보다는 자유를 달라 이거지? 즉, 방향키는 내가 쥐자! 선제공격이라니, 심적으로는 속 시원하고 좋네. 어차피 내가 시작한 거니까.

알렉스 '일차적 선택'을 하게 되면 결과도 내 탓이라 남을 원망할 필요가 없잖아? 반면, '이차적 선택'은 구속이 되는 거고. 그러면 뒤끝이 있을 수밖에 없지.

나 이게 다 '정치'의 주도권을 잡고 싶은 욕구와 관련이 클 거야. 알고 보면, '자유'라는 것도 다분히 현실적인 '효용가치'인가 봐. 즉, 그래야만 하는 당위가 아니라 그러고 싶은 필요라는 거지.

알렉스 영화 〈매트릭스 The Matrix〉 1999에 잠깐 나온 사이퍼 Cypher가 생각나네. 달콤한 유혹에 넘어가서 동족을 배신하고 밀고하는 사람 있잖아. '참자유가 도대체 뭐라고. 밥이 나와, 꿀이 나와?' 하는 푸념이 들리지 않아?

나 맞아! 만에 하나, 무탈하게 죽을 때까지 밥만 잘 먹을 수 있다면 뒤끝이 없는 경우도 좀 있을 텐데. 참, 구속됨의 자유라니...

나 결국은 밥이 문제야! 사는 데 워낙 중요해서. 자, 밥 가지고 장난치면?

알렉스 죽는다! 그런데, 문제는 다들 그거 가지고 장난을 치니까 싸울 일

은 항상 많겠네.

나 아, 나 며칠 전에 운전하다가 맥도날드 간판을 봤는데, 노랑이랑 빨강이 아니고 분홍이랑 사파이어색이었다? 진짜 신기했어!

알렉스 진짜? 맥도날드 미쳤나 봐. 무슨 이벤트가 있었나? 잠깐 그런 거 아냐?

나 뺑...

알렉스 뭐야.

나 키키. 이게 '억지 동일률'의 시도를 잘 느끼게 해주지 않아? 원래의 동일률을 깨고 다른 관계를 설정한다는 게 보통 어려운 일이 아니잖아? 상표 하나 바꾸는 게 얼마나 힘든데! 돈도 많이 들고. 결국 색도 다 '정치'야!

알렉스 미국 하면 '흑백 정치'.

나 맞아, 1992년인가? 같은 달에 두 개의 미국 잡지, 《뉴스위크 Newsweek》지와 《타임 TIME》지 표지 사진으로 똑같이 오제이 심슨 O. J. Simpson의 머그샷 mug shot, 범인 식별을 위한 상반신 사진이 실렸어. 그 사람이 피부가 원래 검은 편이긴 한데 《타임》지에서는 그래픽 프로그램으로 그걸 더 검게 만든 거야. 그래서 엄청 욕먹었지!

알렉스 '흑인=범죄자' 공식? 특히 미국에서는 그런 거에 진짜 민감하잖아!

나 《타임》지 측에서는 이를 무마하려고 바로 변명했지. 총구로 바라본 필터를 시각화하다 보니까 그렇게 되었다는 둥.

알렉스 그 정도론 안 먹히지.

나 맞아, 인종 문제 프레임에 딱 걸린 거지! 그래서 사회적인 공분을 사게 되었고.

알렉스	이런 건 위태위태하다가 한번 터지면 확 쏠리잖아?
나	나 초등학교 때 '반공 포스터' 많이 그렸던 거 기억난다! 빨갱이는 붉은색으로. 웃기지? 색깔 자체는 죄가 없는데... 결국은 우리가 문제지! 차별적인 가치 판단.
알렉스	말 그대로 호모 폴리틱스 Homo Politics, 정치적 인간 구먼!
나	멜 바크너 Mel Bochner, 1940- 라고 나 석사 때 교수님이었는데, 여러 색깔로 화려하게 칠해진 글자들이 빼곡히 가득 찬 회화를 많이 그리셨어. 대표적으로 "BLAH BLAH BLAH 블라블라블라", 그러니까 우리말로 치면 '주절주절주절' 하고 화면 가득 써놓은 작품, 그리고 "Nothing 낫띵"이나 "Die 다이"를 비슷하면서도 다른 여러 단어들로 잔뜩 나열해 놓은 작품 등이 떠오르네.
알렉스	단어들이 의미하는 바가 비슷하면서도 다르다?
나	그렇지. 예를 들어 'die'는 '만료 expire'일 수도, 혹은 '망각 oblivion'일 수도 있잖아? 즉, A는 B일 수도 C일 수도 있는데, 정작 B와 C는 서로 다르거나 배치되곤 한단 말이야.
알렉스	다의성이라, 알레고리?
나	응. 결국 '말말말'이라는 거야. 예전에 그런 이름의 잡지가 있었을 걸? 아! 90년대 말, 《동아일보》 신문의 한 코너 이름이기도 했다!
알렉스	이 말, 저 말, 그 말, 요 말?
나	무언가를 표현할 때는 여러 가지 말이 가능한데도 불구하고 한 가지 말 버전만 고집하고 이를 남들에게 강요하면 바로 정치적이 되는 거지. 다양한 관점을 억압하는 '나쁜 정치'!
알렉스	그러니까 다원주의가 좋다, 답은 하나가 아니다 하는 건 '좋은 정치'?

나	난 그렇게 생각해. 예술이는 정답이랑은 정말 안 맞잖아?
알렉스	그래.
나	아, 존 발데사리 John Baldessari, 1931- 작품 중에 왼쪽에는 한 여성이 놀란 표정을 하고 있고 오른쪽에는 이를 표현한 여러 영어 단어들이 쭉 나열되어 있어. 예를 들어 'aghast 겁에 질린', 'offended 기분 상한', 'fascinated 매료된' 같은 표현이야.
알렉스	재미있네. 한 단어로 보면 각자 다 말이 되는 거 같은데 막상 단어들끼리 비교하면 맞지는 않고. 그렇게 보면 정말 정답이 한 개만 될 수는 없겠구면!
나	맞아! 같은 풍경인데 감상적인 음악을 들으며 보면 감상적으로 보이고, 센 노래를 들으며 보면 세게 보이잖아? 즉, 경우에 따라 이것도 맞고, 저것도 맞는 건 너무도 당연하지.
알렉스	결국 모든 건 '문맥 context'이다, 이 말이네? 그러니까 답은 외워선 안 되는 거다?
나	문맥이란 열린 관점으로 파악해야 하잖아? 상대적으로 파악하고 구체적으로 이해해야지. '무조건 이래야 해'라는 강요는...
알렉스	폭력이라 이거지? 그래서 단순 무식하면 무서운 거야.
나	내 관점만 맞다 생각하면 안 되지. 아, 세계지도! 우리한테 익숙한 지도를 쫙 펼쳐놓고 보면 아시아랑 아메리카가 중간 양옆에 있잖아? 우리나라가 나름 중간에 있고.
알렉스	그렇지.
나	그런데 다른 나라 세계지도를 보면 다들 자기 나라를 중간쯤에 위치시켜 놓은 거 알아? 예를 들어 러시아나 프랑스, 호주 등등.
알렉스	진짜?

예술은 우리를 꿈꾼다: 예술적 인문학 그리고 통찰

2-3-1 호주 학자 스튜어트 맥아더 (1957-)가 고안한 세계 지도

나 (스마트폰을 보여주며) 응, 호주 지도 봐봐! 우리가 생각하는 위아래가 바뀌어 있잖아.2-3-1

알렉스 북쪽이 위가 아니네?

나 응, 북쪽이 위란 건 북반구가 좋아하는 방식이지.

알렉스 와! 완전 천동설이 지동설로 바뀌는 느낌.

나 그러니까. 처음 보면 이상해! 그런데 가만 생각해 보면 '왜 이상하지?'라는 생각이 들어.

알렉스 그러고 보면 익숙한 게 진짜 무서운 거네.

나 '내가 맞다', '내 지도가 세계 기준이다', 뭐 이렇게 우기면 싸움 밖에 안 나지.

알렉스 참, 자기 게 당연하다는 것마저도 '정치'가 되는 걸 보면 역시나 정치가 아닌 게 없겠네. 정치, 그리고 정치, 그리고 정치... 누구 하나 시작하면 정말 빠져나올 수가 없구면!

나 사람들이 보통 개별자의 환상을 가지고 살긴 하지만, '불교의 연

기^{緣起}법' 봐봐. 알고 보면 이리저리 얽히고설키며 다들 연결되어 있잖아?

알렉스 그런데 연결되어 있다고 해서 모든 연결을 그대로 받아들이면 되겠어? 자를 건 과감히 자르고, 이어 붙일 건 과감히 이어 붙여야지!

나 오, '참자유인'의 주체적인 태도. 그게 바로 '**진짜 정치**'야! 정치의 백미는 결국 기존의 정치를 거부하고 원래의 기준을 흐리며 주어진 통념을 깨기, 나아가 새로운 관념, 유의미한 의식을 등장시키기 아니겠어?

알렉스 예를 들어?

나 딱딱한 구분선을 흐리는 경우로 클라우디아 곤살레스 Claudia González, 1977-가 재미있는 사진 프로젝트를 진행했어.

알렉스 어떻게?

나 쿠바에서 성전환한 사람들의 수술 전, 후 사진을 양옆에 건 거야! 멋진 모습으로.

알렉스 수술 전, 후에 섭외해서 찍은 거야?

나 아니, 사실 수술 전 사진은 수술 후에 분장한 거래! 수술 후에 섭외했나 봐.

알렉스 그럼 의미가 좀 달라지겠네? 여하튼 수술 전, 후가 어떻게 보이는데?

나 둘 다 괜찮게, 말이 되게 보여! 남자였던 사람이 여자가 되도 괜찮고, 남자로도 괜찮아. 반대의 경우도 마찬가지고. 물론 뭔가 좀 달라 보이는 묘한 구석도 있어.

알렉스 그러니까, 과거의 고정관념, 기존의 당연함을 깨자는 거네. 새로

예술은 우리를 꿈꾼다: 예술적 인문학 그리고 통찰

운 시대의 요청에 부합하는 새로운 의식의 감수성으로. 생각해 보면 '남자라면'! 하고 가오 잡기, 진짜 웃기잖아?

나 남자는 남자다워야 하고 여자는 여자다워야 한다, 이거야말로 많은 경우에 폭력적인 강요가 되겠지. 반면에 여기에 반대하는 용기 있는 행동은 의식적인 선택과 결단으로서 '진짜 정치'가 되는 거고! 이제는 모두를 위해 성에 대한 보다 건강한 관념이 등장할 때가 되었잖아?

알렉스 그런데 너는 남자답나?

나 어, 내가... '남자라면'은 아니잖아?

알렉스 린이는 누가 들지?

나 내가...

알렉스 그래, 잘해.

나 네.

III

예술적
도구

작품을 어떤 도구로 만들까?

1.
화구 Art supply 의 재미:
ART는 도구다

1996년 겨울, 논산훈련소에 입소했다. 내 중대는 훈련병이 197명이었는데 미술 전공자도, 4년제 대학생도 오로지 나 혼자였다. 나는 중고등학교 시절 예술학교를 다녔다. 그래서 주변에는 예술 하는 사람 천지였다. 또한, 내가 다니던 대학은 당연히 대학생들로 넘쳐났다. 그렇다 보니 내 중대가 처음엔 무척이나 낯설고 어색했다.

야영을 했다. 이 역시 낯설고 어색했다. 학교 작업실에서 야작 야간작업을 하는 건 나름 익숙했는데. 그날 밤, 하필이면 영하 17도까지 떨어졌다며 조교들이 우리를 놀렸다. 더군다나 당시 내 침낭이 망가져서 도무지 잠기질 않았다. 나중에 알고 보니 내 것만 그랬다. 참으로 보급 운이 없었다. 여하튼 침낭 양쪽 끝을 양손으로 부둥켜 꽉 끌어안고는 잠을 청했다. 몹시 추웠다. 아직도 그때 그 황망했던 느낌이 살아 있다.

주말이면 글자가 고팠다. 다행히 내무반에 책이 좀 있었다. 그래서 시간만 나면 책을 펴 들었다. 그런데 어느 날, 한 조교가 불쑥 들어왔다. 그러고는 내 앞에 A4 종이와 볼펜을 툭 던졌다. 자기 사진이랑.

조교 그려 봐.

나 네, 알겠습니다!

그려 줬다. 소문이 났다. 다른 조교들이 계속 찾아왔다. 옆에 훈련병 친구들은 그때마다 키득키득... 아, 욕 나올 뻔했다. 삼켰다. 그런데 그 그림들은 지금쯤 다 어디로 갔을까? 제발 잃어버렸기를! 내게 있는 작은 흑역사다.

이처럼 그림이란 언제 어디서나 그릴 수 있다. 그림을 위한 기본 재료만 있으면 가능하다. 더 중요하게는 '그리고 싶으면'. 예를 들어 옛날 원시인들도 돌에 그림을 그렸다. 나도 어릴 땐 그림으로 집을 도배한 적이 있다. 당시에 아버지께서는 종이와 펜이 떨어지지 않도록 계속 구해 주셨다. 어머니께서는 내가 그림을 완성할 때마다 계속 벽에 붙여 주셨고.

'화방'은 그림을 위한 여러 도구를 판다. 물론 싸지 않다. 일반 재료에 비해 여러 가지 프리미엄 premium이 붙기 때문이다. 물론 그중에 가장 중요한 건 보존력이다. 예를 들어 피카소 Pablo Picasso, 1881-1973는 컬러 사인펜을 사용하여 종종 그림을 그렸다. 그런데 당시의 유색 펜은 보존력이 약했다. 그래서 요즘 그 그림들의 색이 꽤나 흐려졌다고 한다. 작업하는 사람으로서 이런 이야기를 들으면 참 무섭다. 그래서 기왕이면 검증된 도구를 사는게 좋다. 비용이 좀 더 발생하더라도 말이다. 예를 들어 인테리어 가게에서 싼 에폭시 epoxy 접착제를 산다. 그러면 노래진다. 반면 '화방'에서 비싼

걸 산다. 그러면 안 노래진다. 내가 원하는 색을 그대로 간직하기 위해서는 투자가 좀 필요한 것이다.

물론 화방 재료라고 무조건 믿는 건 금물이다. 예를 들어 '화방'에서 산 노란 마스킹 테이프를 여러 작품에 몇 년간 붙여둔 적이 있다. 나중에 떼어내고 보니 접착했던 부분이 많이 노래졌다. 황당했다. 화방 재료라고 해서 다 알칼리성은 아니었다.

화방 재료도 목적에 따라 잘 선별해야 한다. 가령 유화를 그릴 때 전통적으로 쓰던 기름은 '린시드 linseed oil'다. 그런데 이 기름은 점점 색이 노래지는 황변화 현상을 유발하곤 한다. 그럼에도 불구하고 유화를 그릴 때면 이 기름을 쓰는 걸 아직도 당연하게 여기는 사람들이 많다. 하지만, '화방'을 가보면 대체제가 있다. 즉, 기술 발전에 따른 수혜도 누릴 줄 알아야 한다. 이를테면 황변화 현상이 없으면서 빨리 마르고 코팅의 강도도 강한, 원래 기름은 아니지만 기름과 섞이는 알키드 alkyd 같은 화학 재료도 진작부터 활발하게 사용되고 있다. 이처럼 선택의 폭은 넓다. 새로운 재료가 나오면 우선은 관심을 가지고 한번쯤은 사용해 봐야 한다. 물론 복고주의도 좋은 거다. 하지만 그러려면 합당한 이유가 있어야 한다. 그저 새로운 재료에 대한 호기심과 경험이 없어서라기보단.

재료는 잘 알아야 한다. 그래야 제대로 활용할 수 있다. 그래서 미술대학에서는 '재료학' 수업이 참 중요하다. 그동안 역사적으로 방대한 지식이 축적되어 왔다. 게다가 기술의 발전은 끊임이 없다. 그런데 요즘은 미술대학에서 단독으로 '재료학' 수업이 열리는 경우를 찾아보기가 힘들다. 이거 문제다.

그렇게 된 데에는 여러 가지 이유가 있다. 대표적인 세 가지를 들자면 첫째, 수업 수가 줄었다. 1995년, 내가 대학에 입학할 땐 졸업 자격 요건으

로 140학점 이상을 이수해야 했다. 그런데 요즘은 취업난 때문인지 대부분의 대학은 130학점을 요구한다. 등록금이 줄은 건 아닐 텐데. 그래서 여러 과목이 사라질 수밖에 없었다. 아쉽다. 남을 건 남아야 한다.

둘째, 전문가가 적다. 사실 이 분야를 정통으로 연구하는 우리나라 연구자를 찾기란 쉬운 일이 아니다. 유럽의 미술 아카데미와 비교하면 한없이 초라하다. 물론 우리나라에 창작을 하려는 사람은 많다. 하지만 재료를 연구하는 사람은 상당히 적다. 재료에 대한 이해는 창작의 기본적인 바탕인데.

셋째, 지루하다. 실제로 재료, 기법, 재질만을 이론적으로 가르친다면 학생들의 흥미를 불러일으키란 여간해선 쉬운 일이 아니다. 하긴, '사전'은 첫 장부터 마지막 장까지 순서대로 쭉 학습하라고 있는 게 아니다. 오히려 필요할 때마다 그때그때 해당 내용을 참조하면 그만이다. 즉, 이를 활용하는 방법에 익숙해지는 게 중요하다. 사전 먹으면서 암기하는 건 굳이 안 해도 된다.

기왕이면 재미있게 배우는 게 중요하다. 그렇게 배워야 제대로 알고 오래 간다. 신나면 즐기게 되고, 즐기면 파게 되고, 파면 고수가 된다. 나도 모르게. 즉, 자연스럽게 체득하는 것이 가장 이상적이다. '재료학'도 그래야 한다. 가능하면 거부감이 들게 하면 안 된다. 억지로 배우려 하다 보면 결국에는 흥미를 잃고 피하게 된다. 싫으면 영원히 안녕이다.

하지만 알 건 알아야 한다. '재료학'도 기왕이면 여러 수업을 들으면서 자연스럽게 도가 트이면 좋다. 문제는 선생님들이 각양각색이라는 거다. 즉, 전체 커리큘럼을 연동하기란 생각처럼 쉽지 않다. 하지만 명색이 전문가를 양성하는 대학 교육이라면 기본기는 중요하다. 그런데 내 경험상 미술의 기본기를 보이는 대로 따라 그리는 '재현 능력'이라고 착각하는 사람

들이 종종 있다. 그런데 결코 그렇지가 않다. 미술의 진짜 바탕은 '재료, 기법, 재질 실험'이다. 즉, 잘 알아야 하고 많이 해 봐야 한다. 아니면 머무르고 정체된다. 하던 것만 할 줄 알고 답답해진다. 그렇게 되면 결국에는 말이 안 통하게 된다.

재료는 정말 다양하다. 즉, 다 다뤄 봐야 한다. 서양화를 전공한 나는 입시 때는 수채화, 대학 때는 유화가 기본인 줄 알았다. 그런데 그게 다가 아니었다. 예를 들어 아크릴 acrylic 물감은 수채화 물감처럼 수성인데 유화 물감과 같은 표현도 가능하다. 물론 똑같지는 않고 느낌이 좀 다르지만. 게다가 수많은 '질감'을 내는 다양한 아크릴 미디엄 medium의 세계는 참으로 놀랍다.

재료는 계속 확장, 발전한다. 지금도 누군가는 열심히 개발 중이다. 잭슨 폴록 Jackson Pollock, 1912-1956을 영화화한 〈폴록 Pollock〉 2000을 촬영할 때의 일이다. 실제로 잭슨 폴록이 사용한 재료를 쓰면 강한 조명 때문에 화재의 위험이 있었다. 그래서 제작진은 아크릴 물감을 만드는 한 미국 회사 골든 Golden에 원재료를 모방한 안전한 아크릴 미디엄의 개발을 의뢰했다. 그렇게 새로운 미디엄인 '골든, 클리어 타르 젤 Golden, Clear Tar Gel'이 개발되었다. 이와 같이 기술 개발은 사방에서 불철주야 계속된다.

새로운 재료는 필요에 따라 적극적으로 수용해야 한다. 열린 자세로 가능한 많이 경험해 보는 게 좋다. 즉, 뭐가 되고 뭐가 안 되는지를 알아야 한다. 이를테면 수성 물감 위에는 유성 물감을 올릴 수 있다. 반대는 안 되지만. 그렇다면 유성인 유화 물감을 주무기로 쓴다고 해도 그 물감으로 표현하지 못하는 색은 수성인 아크릴 물감으로 먼저 칠해 놓을 수도 있는 거다. 사실, 요즘에는 유화 작업 전에 캔버스에 하얀 젯소gesso를 먼저 칠하는 건 상식이다. 그런데 젯소는 아크릴 미디엄의 한 종류라 할 수 있다.

그런데도 어떤 학생들은 "전 유화 물감만 써요."라고 자신 있게 말한다. 자신도 아크릴 물감을 쓰고 있다는 사실을 모른 채로. 이렇듯, 모르면 마음이 닫힌다.

'화방'은 작가를 위한 좋은 공부방이다. 갈 때마다 여유를 가지고 혹시 내가 모르는 새로운 재료가 나오지는 않았는지 찬찬히 둘러보는 시간을 가져야 한다. 맨날 가는 곳보다는 새로운 곳을 찾아보며. 기왕이면 무기는 많을수록 좋다. 도구 상자는 알아야 활용하는 거다. 예를 들어 망치나 렌치가 어디에 어떻게 쓰이는 물건인지 모른다면 가지고 있어 봤자 별 소용이 없다. 아마 망치로 무언가를 조이려 하면 잘 안 될 거다. 물론 예술의 속성상 이걸 이상하게 잘 활용하면 신기한 작업이 나올 가능성은 언제나 있겠지만.

'화방'은 표현을 위한 즐거운 놀이방이다. 도구는 언어와도 같다. 즉, 많은 도구를 익히는 건 다국어를 하는 거다. 혹은 한 언어를 보다 유창하게 구사하는 거다. 새로운 표현이 가능해진다니, 참으로 신나는 일이다. '화방'에는 그간 많이들 활용하여 이미 검증된, 혹은 앞으로 검증을 요하는 괜찮은 도구들이 잔뜩 모여 있다. 당연히 그게 다는 아니겠지만 그래도 우선 놀기에는 좋다. 앞으로 해 볼 다양한 표현을 상상하며.

하지만 도구는 도구일 뿐이다. 새로운 도구는 언제나 나오고... 즉, 도구를 맹신해서는 안 된다. 신비는 깨라고 있는 거다. 그런데, 중학교 때부터 친한 음악하는 친구가 그런다. 18세기 명장이 만든 최고의 악기는 지금 와서는 어느 누구도 절대로 재현할 수가 없다고. 과연 정말로 그럴지 의문이 든다. 지식과 기술, 내공이 축적되면, 그리고 비밀이 밝혀지면 언제나 발전은 가능한 거 아닌가? 내 생각엔 고금을 막론하고 영원히 그러한 절대 지존은 없다. 예술엔 여지란 게 있다. 아니, 있어야 한다. 예술은 지금 여기를

사는 사람이 하는 거라서.

알렉스 그래서 맨날 화방 가?

나 그건 아니고, 여하튼 재미있잖아? 그런데 거기 돈 쓴 거 생각하
면...

알렉스 집 한 채?

나 몰라.

알렉스 그런데 린시드? 그 유화 그릴 때 쓰는 기름, 옛날엔 아쉽지만 어
쩔 수 없이 쓴 거야?

나 그건 아닐걸? 그땐 그게 최선의 도구였어. 그러니까 지금처럼 아
쉬울 이유는 꼭 없지!

알렉스 그래?

나 예를 들어 렘브란트 Rembrandt Harmenszoon van Rijn 는 기름으로는 린시
드, 용매제로는 테레핀 turpentine 만 주로 썼대! 옛날엔 그게 딱 기
본이어서. 그런데 과연 렘브란트는 무슨 조명 밑에서 그림을 그
렸을 거 같아? 3-1-1

알렉스 형광등은 아닐 거고, 음... '촛불'?

나 응. 노란 불. 그럼 렘브란트가 그린 그림을 관람객들은 무슨 조명
밑에서 봤을까?

알렉스 그것도 '촛불'?

나 맞아! 그러니까 당시에는 색이 점점 노래지는 황변화 현상이 있
어도 그게 그렇게 큰 문제가 되지는 않았던 거지!

알렉스 오, 그렇겠네! 옛날에는 노란 불이 기본이었으니까. 그러면 옛날
그림은 '촛불'로 보는 게 제맛인가?

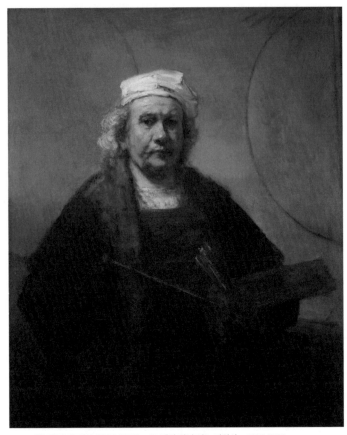

3-1-1 렘브란트 판 레인 (1606-1669), <두 개의 원이 있는 자화상>, 1665-1669

나	갤러리에서 많이 쓰는 '할로겐 halogen' 조명이 그런 느낌을 나름 재현하지! 그것도 노란빛이잖아?
알렉스	노란 걸 꼭 써야 돼? 난 하얀 게 좋은데.
나	그러지 않아도 요즘 미술작품을 볼 땐 잘 안 써.
알렉스	왜?
나	나도 그림 그릴 때 하얀 조명 아래서 그리잖아? 흰색은 흰색으로, 붉은색은 붉은색으로 봐야지.
알렉스	당연한 거 아닌가?

예술은 우리를 꿈꾼다: 예술적 인문학 그리고 통찰

나	그러고 보면 관람객들도 작가가 본 색으로 봐야 당연하겠지? 작품 제작 시 작가의 눈으로 본 원래의 의도, 감각대로. 그래서 난 사실 개인적으로는 색온도가 낮은 노란빛을 별로 안 좋아해. 기왕이면 색온도를 맞춘 흰빛이 좋지! 작품 전시할 때는.
알렉스	요즘 미술관은 백색 등을 선호하는 거 맞지?
나	점점 그런 거 같아. 요즘은 조명으로 'LED'를 많이 쓰더라. 백색인 데다 열효율이 좋고 수명도 반영구적이라서 장기적으로 비용 절감 효과도 있고.
알렉스	전시장이 하얘지네. 그런데 요즘 회사 사무실 느낌이 좀 그렇잖아? 깔끔한 백색 벽에 백색 등! 노란 등은 좀 잠 오는 분위기잖아.
나	그런데 유럽 미술관의 옛날 그림들을 보면 노랗기만 한 게 아니야. 좀 칙칙하고 어둡잖아? 여기도 린시드가 역할을 좀 했어.
알렉스	노래질뿐더러 어두워질 수도 있다고?
나	응!
알렉스	만약 그렇다면 작가가 딱 그렸을 당시의 그림과 지금 우리가 보는 그림은 많이 다르겠네.
나	아마도 당시에는 덜 노랗고 더 밝았겠지!
알렉스	포토샵 해야겠다.
나	안 해도 뭐... 고풍스럽게 보이잖아? 예를 들어 색이 바랜 사찰 벽에 발색이 생생하고 쨍한 새 페인트를 칠해 봐. 좀 싸하잖아? 그러니까 굳이 새것처럼 보일 필요는 없지.
알렉스	역사적인 느낌이라... 옛날 빛바랜 사진 같은 흥취도 있고.
나	맞아! 그런 느낌을 일부러 노리려면 오히려 황변화 현상을 전략적으로 활용할 수도 있어. 예를 들어 옛날에는 작품 다 그리고 댐

머 바니쉬damar barnish로 마감을 하는 경우가 종종 있었다는데 그게 황변화 현상을 잘 일으킨대. 그런데 요즘도 화방에서 그거 팔아!

알렉스 고풍스러운 것에 끌리는 사람들이 쓰면 되겠네!

나 의도에다가 효과까지 좋으면 인정!

알렉스 모르고 쓰면 바보?

나 뭐, 운 좋으면 바보는 면할 수도 있겠지.

알렉스 그런데 화방에서 주어진 재료만 쓰면 패가 한정되는 거 아니야?

나 그럴 수 있지! 예를 들어 물감도 섞으면 섞을수록 감산혼합이 돼서 채도가 탁해지잖아? 즉, 아무리 좋은 재료라도 자신만의 한계는 항상 있게 마련이거든.

알렉스 붓도 역시 한계가 있겠지?

나 맞아! 붓이 아무리 종류가 많다 한들, 예컨대 네 긴 머리카락을 잘라 묶어서 획획 그린다고 생각해 봐. 그럼 기성 붓으로 표현할 수 없는 다른 흔적이 나오잖아?

알렉스 머리카락에 한번 쓸려 볼래?

나 기계적인 공정에 따라 현재 시판되는 붓의 종류가 다라고 생각하면 절대 안 되지. 내 손도 붓이 될 수 있고, 철 수세미도, 칫솔도, 면봉도 다 붓이 될 수 있으니까.

알렉스 만질 수 있는 건 뭐든 다 되겠지.

나 혹은 만질 수 없어도! 예를 들어 바람이나 중력같이.

알렉스 오, 아니면 물과 기름이 반발하는 속성이나 물감이 서로 섞이는 성질도 적극적으로 활용해볼 수 있겠네!

나 맞아. 별의별 시도를 다 해 봐야 돼. 안 해보고 타성에 젖으면 맨

날 뻔해. 예를 들어 물감을 쓸 때 항상 같은 양을 같은 붓에 묻혀. 같은 속도로 질질 칠해. 무한 반복해. 강약중강약 전혀 없어. 이러면 재미없지! 물론 일부러 집요하게 그러면 그게 또 의도가 되어 재미있어지는 경우도 있겠지만.

알렉스 캔버스에만 그리는 것도 그런 거 아냐?

나 맞아. 재료도, 기법도, 나아가 재질도 다 바꾸어 봐야지! 진짜 다 해 봐야 돼. 평면 회화 하면 무조건 캔버스라는 고정관념을 버려야지. 예를 들어 나무 패널 panel을 쓰면 꽤 장점이 많거든?

알렉스 어떤 거?

나 우선, 웬만한 크기는 캔버스보다 싸. 마음대로 크기를 정할 수도 있고. 그리고 세월에 비교적 잘 견뎌. 게다가 못도 박을 수 있고 수축, 팽창도 적어. 좋잖아?

알렉스 바탕 재질이 튼튼하니까 좋네!

나 예를 들어, 린 파울크스 Llyn Foulkes, 1934- 는 종종 나무 패널에 그림을 그려. 미디엄 엄청 쓰고 조각도로 막 파기도 하고. 그러니까, 평면에 조각적인 '질감'을 내려고 무진 애쓰거든? 이런 무겁고 폭력적인 행동을 다 받아내면서도 찢어지지 않고 견디려면 천은 좀 약하지.

알렉스 그럼, 캔버스 천은 왜 쓰는 거야?

나 원래 그래야 되는 줄 알면 진짜 문제지. 그건 사실 쉬운 거거든. 이동이나 보관이 가볍고!

알렉스 팔기 좋겠네.

나 그렇지! 아, 캔버스를 짤 때 보통 천을 사방에서 팽팽하게 당기거든? 새로운 세계를 보여주는 재현의 창이 되라고.

알렉스	텀블링할 수 있을 정도로?
나	응. 그런데, 스티븐 파리노 Steven Parrino를 보면 잘 짠 캔버스를 해체해서 그 천을 다시 구겨버려. 마치 캔버스가 '사실은 나 천이에요.' 하고 고백하게 만들려는 듯이. 3-1-2

3-1-2 스티븐 파리노 (1958-2005), <미국에서의 죽음 #3>, 2003

알렉스	이건 인정! 캔버스 천을 쓰는 자신만의 이유가 딱 보이니까.
나	일반적으로 캔버스 천을 화방에서 사는 주된 이유는 그저 편리해서야. 그런데 공장에서 나올 때 아교 칠, 즉 코팅을 먼저 해주거든? 변색 안 되게. 하지만 그게 기계가 대충한 거라... 결국 거기에만 의존하지 말고 젯소 칠을 해줘야 나중에 변색 없이 보관상 안전하긴 해!
알렉스	그게 장점이야?
나	그나마... 보통 나무 패널은 코팅을 전혀 안 하고 판매를 하니까. 즉, 처음부터 꼼꼼하게 내가 다 해야 돼! 나뭇결 없애려면 그것도 일이고.
알렉스	아, 그림 그리는 바탕을 마련하는데 패널이 상대적으로 더 귀찮구나!
나	그래도 패널에는 득이 많아. 예를 들어 미디엄을 활용해서 나뭇결을 없애고 코팅도 잘하면 캔버스 천보다 표면이 훨씬 깔끔해

예술은 우리를 꿈꾼다: 예술적 인문학 그리고 통찰

져! 거의 유리같이 빤빤해질 수도 있거든.

알렉스 그럼 뭐가 좋은데?

나 극사실주의! 캔버스는 천의 올 때문에 아무리 섬세하게 그려도 해상도가 좀 떨어져. 예를 들어 사포 위에 그려 봐. 우둘투둘해서 세밀한 표현이 힘들잖아? 그러니까 잘 갈아놓은 깔끔한 표면 위에 그리면 해상도가 훨씬 높아지는 거지!

알렉스 말 되네.

나 실제로 프린트 출력할 때도 그래! 인화지보다 캔버스 천에 출력하면 이미지 파일의 해상도가 좀 낮아도 돼. 원래 높았어도 어차피 결과물은 낮게 나오니까.

알렉스 오... 그런 게 있구먼.

나 이게 다 경험에서 우러나오는 거야.

알렉스 (...)

나 내가 좀 어려서부터 했잖아?

알렉스 누가 뭐래?

나 (...)

2.
미디어 Media 의 재미:
ART는 인식이다

1995년에 대학에 입학하며 비로소 컴퓨터와 프린터를 샀다. 그때는 때마침 도스 DOS, disk operating system 이후 처음으로 그래픽 운영 체제인 '윈도우 95 Window 95'가 나온 시기였다. 당시 설치기사 분께서 '훈민정음'이라는 문서 프로그램을 깔아 주시고, 프린트하는 법도 알려 주셨다.

처음 컴퓨터를 접한 난 당연히 독수리 타법이었다. 컴퓨터에 파일을 저장하는 법도 몰랐고. 그런데 대학 첫 학기 수업 시간에 보고서를 작성하라는 숙제를 처음으로 받았다. 그래서 집에 와서는 문서 프로그램을 열고 두 검지손가락으로 타닥타닥 키보드를 쳤다. 그냥 단번에 쭉 써 내려갔다. 글씨 크기는 아마 16포인트였던 것으로 기억된다. 그렇게 출력해서 제출했다. 교수님께서는 보고서를 받으시자마자 말씀하셨다.

예술은 우리를 꿈꾼다: 예술적 인문학 그리고 통찰

교수님	11 포인트로 하라 했지?
나	네?
교수님	글자 크기!
나	(...)
교수님	양식 맞춰 프린트해서 다시 제출해!
나	아... 그럼 다시 쳐야 되겠네요.
교수님	어, 저장 안 했어?
나	저장하는 법을 아직 몰라서...
교수님	(잠시 침묵) 이번에만 그냥 받을게!
나	(속으로 안도의 한숨) 네...

3-2-1 지금은 '저장 아이콘' 모양으로만 남아 있는 디스켓

이 일이 있고 나서 바로 파일 저장하는 법을 배웠다. 그런데 하루는 종교학 교양 수업에서 공동 보고서를 제출하라는 과제를 받았다. 조원들은 모두 같은 과 새내기로 구성되었고. 우리는 각자가 맡을 분량을 함께 정했다. 그러고는 보고서 제출 하루 전에 컴퓨터실에서 만나 함께 엮기로 약속했다. 그래서 당시에 흔히 사용하던 디스켓구형 저장장치에 내가 맡은 부분의 문서 파일을 고이 담아서는 조원들을 만났다.3-2-1 그런데 황당한 일이 벌어졌다. 도무지 내 파일만 열리지 않았던 거다. 그래서 처음부터 다시 써야 했다. 완전 민폐였다. 하지만 당시에는 조원 누구도 내 파일이 열리지 않는 이유를 몰랐다. 나중에야 안 사실인데, 나만 '훈민정음'이라는 문서 프로그램을 썼기 때문이었다. 다른 친구들은 많은 사람들이 사용하던 '한글'이라는 문서 프로그램을 썼고. 즉, 프로그램 간에 호환이 안 된 거다. 완전 바보였다.

나는 대학교 2학년을 마치고 육군에 입대하여 문서를 작성하는 행정병이 되었다. 그러고는 얼마 지나지 않아 곧 컴퓨터의 달인이 되었다. 당시 군대에서는 선임을 '사수'라 하고 후임을 '부사수'라 칭했다.

사수	너 컴퓨터 몇 타냐?
나	네, 못 칩니다.
사수	얼마나?
나	한 30타입니다!
사수	하, 외박 6주 후지?
나	네, 그렇습니다!
사수	우리 부서 규칙은 장문 560타다.
나	네?
사수	못 넘으면 외박 못 가! 알았냐?
나	네!
사수	우리 사무실에 그동안 못 넘은 사람 없다.
나	(…)

나도 외박 갔다. 몇 주 만에 거뜬히 그 기준을 넘었다. 그러고는 금세 '사수'보다 빨라졌다. 단문 치는 속도는 두벌식 자판으로 1000타가 넘기도 했으니. 그런데 그때는 그래야만 했던 게, 사무실 업무가 정말 엄청났다. 남들이 기상하기 전에 사무실에 올라가야 했고, 남들이 다 취침한 후에야 내무반에 복귀할 수 있었다. 손가락 반창고와 어깨 파스는 상시 필요했고, 허리와 골반 통증도 기본이었다. 그래도 당시에는 타이핑 선수가 된 데 자부심을 느꼈다. 물론 지금도 빠르다. 현역은 아니지만.

당시 군대에서는 '아리랑'이라는 문서 프로그램을 썼다. 이는 민간에서는 사용하지 않는 프로그램이었다. 나는 온갖 단축키를 다 만들어서 사용자 지정을 해 놓고 이를 적재적소에 활용하는 경지에 이르렀다. 마우스를 전혀 쓰지 않을 정도로. 그랬더니 업무에 가속도가 붙었다. 간부들이 보면 자판을 칠 때 내 손이 도무지 뭘 하고 있는지 도통 알 수가 없을 정도였다. 즉, 신기에 가까웠다. 아마도 요즘으로 치면 프로게이머가 게임할 때의 모습과 흡사하지 않았을까 추측해 본다. 물론 그때 내 업무는 순전히 노동이었지만.

군대에서 문서를 작성할 때면 종종 작전요도를 첨부하는 경우가 많았다. 나는 이 역시 '아리랑' 프로그램으로 해결했다. 예를 들어 우선 컴퓨터 모니터상에 간략한 지도를 만들고 한 점에서 다른 점으로 화살표를 그었다. 다음, 이를 출력해서 야전부대로 팩스를 보냈다. 그리고 며칠 후, 혹은 불과 몇 시간 후에 실제로 그 지역 군인들이 내가 그린 화살표를 따라 이동했음을 알게 되었다. 내게는 이게 정말 놀라운 경험이었다. 그때는 디지털 코드가 아날로그 행위에 선행하는 게 뭔가 앞뒤가 바뀐 느낌이 들었다. 이는 앞으로 내가 디지털 언어에 지속적으로 관심을 가지게 된 결정적인 계기가 되었다.

1999년, 드디어 제대를 했다. 복학까지 시간이 좀 남았다. 그사이 나는 컴퓨터 고수가 되고 싶었다. 우선, 책방에 가서 관련 책을 많이 샀다. 그다음, 거의 하루, 혹은 이틀에 한 권씩 독파했다. 지식을 무자비하게 흡수하려고. 그러고는 내가 배운 기술을 조금씩 활용해보기 시작했다. 예를 들어 컴퓨터 조립 관련 책을 본 후에는 용산 전자상가에서 부품을 사와 컴퓨터를 조립했다. 인터넷 관련 책을 본 후에는 전화 회선을 이용하는 모뎀modem을 사와 컴퓨터에 연결했다. 여러 그래픽 프로그램도 두루 섭렵했

고. 그렇게 시간이 훅 갔다. 그리고 마침내 복학을 했다.

복학해서는 자연스럽게 사진과 영상 등 뉴 미디어 new media를 활용하여 작품을 제작하는 새로운 수업에 관심을 가지게 되었다. 당시에는 인터넷 벤처 업계가 호황을 누리던 시절이었다. 그래서 그런지 어려서부터 익숙했던 전통적인 미술 제작 방식에 나도 모르게 따분함을 느끼기 시작했다. 물론 당시 환경상 필름 카메라와 아날로그 테이프 캠코더를 디지털 도구보다 먼저 손에 잡게 되었다.

하루는 과제 발표 전날이었다. 그동안 찍은 필름을 암실에서 열심히 인화했다. 그러고는 인화지를 말렸다. 곧이어 내 인화가 망했다는 사실을 알게 되었고... 그래서 어떻게 할까 고민하다가 결국에는 용산 전자상가로 향했다. 그리고 바로 '2D 스캐너'를 샀다. 곧장 집으로 가서는 컴퓨터에 연결했다. 디지털로 이미지를 보정하여 실수를 만회하려 했던 것이다.

사실 '2D 스캐너'의 눈은 사람의 눈과는 그 특성이 다르다. 예를 들어 사람의 눈은 3차원 공간에 놓인 사물을 입체로 인지한다. 하지만 2D 스캐너의 눈은 막상 사물이 입체일지라도 스캐너의 표면에 닿는 면만을 인지한다. 즉, 표면에서 멀어지면 바로 어두워지며 안 보이게 된다. 그래서 인화지를 제대로 스캔하려면 이미지가 '2D 스캐너'를 바라보는 방향으로 표면에 전면이 딱 밀착해야 한다.

당시에는 '2D 스캐너'로 사물을 스캔하는 동안, 사물이 이미지화되는 과정을 직접 확인할 수가 없었다. 이는 마치 프레스기로 찍는 판화의 작업 과정과도 유사했다. 즉, 그림을 그릴 때는 즉각적으로 보며 조율할 수 있지만, 판화 프레스기를 사용하는 동안에는 그 이미지를 보고 싶어도 볼 수가 없듯이. 결국 제대로 안 되면 같은 과정을 몇 번이고 다시 반복해야 했다.

작업을 하다 사고를 쳤다. 난생 처음으로 '2D 스캐너'를 다뤄봤기에. 당

시의 '2D 스캐너'는 빔beam이 표면에 닿는 이미지를 위에서 아래로 훑어 내려가며 이미지를 점차적으로 떠내는 방식이었다. 즉, 이미지화시키는 데 영역별로 시차가 있었다. 그런데 마음이 급했는지 스캔이 다 끝나지도 않았는데 그만 인화지를 손으로 잡아 들어 버리고 말았던 것이다.

그러고는 잠시 후에 모니터에 뜬 이미지를 보고서는 큰 충격을 받았다. '이런, 다음번엔 제대로 해야지.' 하고 있었는데, 인화지와 나의 손 이미지가 묘하게 왜곡된 흔적이 딱 나타났던 거다. 점차적으로 흘러가는 유려한 흐름이 보이는 게, 뭔가 말이 되는 느낌으로. 원 이미지가 '정형태'라면 이건 '변형태'였다. 격을 파하는... 희한하게도 통쾌한 기분이 몰려왔다.

이를 해피 액시던트뜻밖의 기쁜 사건라 한다. 결국 나는 이 방법을 의식적으로 활용하기 시작했다. 즉, 우연을 필연으로 만든 거다. 그날 말 그대로 밤새도록 작업했다. 망친 사진 인화지 여러 장을 '2D 스캐너' 위에서 움직이길 반복하고 또 반복했다. 마치 쥐포를 굽듯이. 물론 움직임이 매번 다르니 그때마다 다른 이미지가 생성되었다. 참 재미있었다.

이와 같이 여러 이미지들을 만든 후에 성공적인 몇몇을 선택하여 출력하고는 이를 조합하여 다면화 작품을 완성했다. 그랬더니 서로가 비교가 되면서도 묘한 관계를 형성하며 긴장감을 연출했다. 그렇게 과제를 제출했다. 대박이었다. 여기서 멈출 수는 없었다.

그 후로도 '2D 스캐너'를 활용한 실험은 계속됐다. 우선, 상황에 따른 '속도 조절'을 시작했다. 당시의 '2D 스캐너'는 빔이 일정 시간 동안 움직이며 이미지를 읽어내는 방식이었다. 그런데 해상도를 내리면 시간이 단축되었다. 빔이 수월하게 움직이니 이미지도 말끔하게 받아졌다. 즉, 빔의 움직임에 따라 사물을 좀 과하게 움직여 봐도 유려하게 흐르는 이미지로 무리 없이 변환된 것이다. 사실 '2D 스캐너'를 처음 사용했을 때는 사용

3-2-2 임상빈 (1976-), <가정용 랩 1>, 2001

법을 잘 몰랐기에 한동안 기본 설정된 저해상도로 작업했다. 그러던 어느
날, 해상도를 올려 보았더니 빔이 움직이는 속도가 현저하게 느려졌다. 빔
이 지직지직 힘들어하며 끊기는 잔상이 역력해졌다. 최고 해상도로 설정
하면 전체 한 판을 스캔하는 데 30분이 넘게 걸릴 정도였다. 이는 당시 기
술력과 내 장비의 한계였다. 물론 그렇게 끊기는 느낌도 그때는 나름 매력
적으로 다가왔다. 나름 실존적이면서도 개념적으로 보였기 때문이다.

다음, 평면 인화지가 아닌, 여러 종류의 '입체 사물'을 스캔하기 시작했
다. 이는 빔의 움직임에 따라 장단을 맞추며 그걸 서서히 움직이는 방식
이었다. 질질 끌거나 돌돌 돌려보는 등, 지금 생각하면 나름 장시간의 스
튜디오 퍼포먼스였다. 과일, 꽃, 얼굴, 옷 등, 그땐 참 혼자 신났다. 이렇게

예술은 우리를 꿈꾼다: 예술적 인문학 그리고 통찰

시작된 시도가 결실을 맺은 게 앞서 언급한 바 있는 나의 첫 번째 개인전 《아날로지탈》2001이었다. 아날로그적인 행위가 디지털로 변환되면서 다른 존재의 층위가 되어버리는 것을 표현한.3-2-2

사상적 배경은 이렇다. 우리는 '4차원' 세상에 살고 있다. 즉, 점은 '0차원', 선은 '1차원X축', 면은 '2차원XY축', 공간은 '3차원XYZ축', 여기에 시간을 더하면 비로소 '4차원XYZT축'이 된다. 그런데 사람의 오감시각, 청각, 후각, 미각, 촉각은 '3차원'을 인지하는 데 특화되어 있다. 예를 들어 내 눈은 지금, 여기에서 '3차원' 공간을 본다. 10분 후가 아니라. 마찬가지로 내 귀는 지금, 여기를 듣는다. 5분 전이 아니라. 즉, 사람의 감각기관은 현재밖에는 인지할 수가 없다. 그게 사람의 한계다. '4차원'을 살지만 '3차원'의 특정 공간 내에서 벌어지는 현재만을 경험하는 것이다.

그렇다면 우리는 '3차원' 감각기관으로 '4차원' 시간을 어떻게 인지할까? 연구에 따르면 이는 보통 시간을 기억으로 저장하는 방법으로 이루어진다고 한다. 저장하는 방법을 예로 들면 이렇다. 우선, 현재의 모습을 쉬지 않고 계속 찍는다. 다음, 순서대로 줄을 세운다. 가령 캠코더가 지금, 여기에서 벌어지는 나의 움직임을 실시간으로 찍어 저장하듯이. 실제로 이게 바로 동영상의 원리이다. 단영상 still image, 즉 사진을 집합시켜 이를 순서대로 빠르게 보면 움직임의 환영이 만들어지게 된다. 이렇게 보면 과거는 찍혔으니 지나갔고 미래는 아직 오지 않은 거다. 즉, 시간은 선형적인 진행 순서로 파악된다.

기술적으로 보면, 움직임을 부드럽게 표현하는 방법은 캠코더에서 초당 많은 컷을 담아내도록 설정하고 찍는 거다. 혹은 그렇게 '편집'하는 거다. 예를 들어, 전통적인 영화를 상영하는 필름 영사기는 1초에 24컷을 보여준다. 이 정도 개수면 그런대로 움직임이 끊기지 않고 잘 이어져 보인다.

참고로, 요즘 화질 좋은 영상은 해상도도 높고, 1초에 60장을 보여주는 건 기본이다. 그야말로 격세지감이다.

반대로 움직임을 성기게 표현하는 방법은 캠코더에서 초당 적은 컷을 담아내도록 설정하고 찍는 거다. 혹은 그렇게 '편집'하는 거다. 이게 바로 **스톱 모션** stop motion의 원리다. 이는 짧은 시차를 둔 정지 사진이나 순간 동영상이 모여 끊기듯 이어지는 기법을 말한다. 예를 들어 내가 움직이는 동안에 조명이 빠르게 켜졌다 꺼졌다 하거나, 혹은 눈을 깜박거리는데 그중에서 보이는 이미지만 이어 붙인 걸 상상하면 된다. 물론 보이지 않을 때의 시간이 길어질수록 뚝뚝 끊어지는 느낌은 강조될 것이다.

클레이 에니메이션 clay animation은 이 기법을 적극적으로 활용한다. 우선, 찰흙으로 인형을 만든다. 다음, 움직일 때마다 조금씩 변형하며 사진을 찍는다. 촘촘히 찍을수록 영상은 더욱 부드럽다. 물론 다 돈이다. 성기게 찍을수록 제작 단가는 내려가고 뚝뚝 끊긴다. 예를 들어 어릴 때 책 낱장마다 조금씩 다르게 그린 그림을 주르륵 넘겨보며 아날로그식 동영상을 만드는 놀이, 나도 많이 해봤다. 물론 열심히 조금씩, 두껍게 그릴수록 영상의 질은 좋아졌고.

스톱 모션에는 특유의 강점이 있다. 대표적인 두 가지는 다음과 같다. 첫째, 현실을 살짝 이탈하는 '초현실적인 맛'이 난다. 마치 시끄러운 클럽에서 빠르게 명멸하는 조명을 즐겨 사용하듯. 둘째, 실사로는 도무지 '불가능한 연출'이 가능하다. 마치 마술사가 검은 장막 속에서 무언가를 조작하듯.

이게 다 '편집 editing의 마법' 덕분이다. 대표적인 세 가지 특성은 다음과 같다. 첫째, '실시간 편집'! 예를 들어 조명이 켜졌을 때 보였던 사물을 조명을 끈 후에는 잽싸게 치운다. 그리고 다시 켠다. 이걸 순서대로 보면 사물이 갑자기 사라져버린 것만 같다. 둘째, '순서 편집'! 예를 들어 이전에 찍

은 영상의 순서를 이후로 바꾼다. 그러면 시간은 역전된 듯이 보인다. 물론 더욱 복잡하게 뒤섞을 수도 있다. 셋째, '이미지 편집'! 예를 들어 한 장, 한 장을 그래픽 프로그램으로 섬세하게 가공한다. 그러면 초현실적인 장면이 연출 가능하다. 즉, 상상하는 모든 게 가능해진다.

이렇듯 '편집의 마법'은 '4차원'의 경험을 선사한다. '4차원'에서의 시간은 언제나 흩어지고 재조합되는 게 가능하다. '3차원'에서의 시간은 선형적인 개념으로 단선적으로 파악되는 반면. 예를 들어 크리스토퍼 놀란 감독의 영화 〈메멘토〉2000나 〈인셉션〉2010, 〈인터스텔라 Interstellar〉2014는 시간을 마음대로 가지고 노는 '편집의 마법'을 잘 보여준다. 사실 이런 유의 상상은 1915년에 아인슈타인 Albert Einstein, 1879-1955이 특수 상대성 이론을 발표하면서 물밀듯이 터져 나왔다. 시간과 공간이 상대적으로 변한다는 건 그야말로 인류의 역사에서 인식의 획기적인 전환을 이끌어 낸 참으로 놀라운 발상이었다. 이거 예술이다.

물론 '4차원'을 경험하려는 시도는 다양하다. 예를 들어 역사가 오래된 인도의 '윤회 사상'을 보면 생명의 시작과 끝은 없다. 혹은 뒤바뀐다. 한편으로 불교의 '연기 緣起법'을 보면 만물이 다 연결되어 있다. 게다가 과거의 인물로 빙의하는 '무당'이나 미래에 대한 '예언자'를 보면 과거와 미래가 곧 현재다.

'미술' 또한 '4차원'을 표현하려 시도한다. 물론 정도의 차이는 있다. 예를 들어 원근법에 입각한 서구의 전통적인 사실주의 미술은 4차원을 표현하려는 정도가 좀 덜하다. 2차원 평면에 3차원 공간을 욱여넣으려는 의도가 더 강하기에. 우선 그 공간은 한 눈만으로 바라본 풍경이다. 즉, 카메라의 단안 렌즈로 고정된 단일 시점과도 같다. 다음, 그 공간은 순간포착으로 정지된 화면이다. 즉, 카메라의 셔터스피드를 1/1000초로 놓고 사진을

찍는 것과 같다. 즉, 아무리 빠르게 움직이는 사물도 딱 멈춰버리는 것이다. 그럼에도 불구하고 이 계열에서도 과거를 현재인 듯 혹은 환영을 현실인 듯 보여주려는 시도는 분명히 이어졌다. 예를 들어 고전주의classicism 미술을 보면 옛날의 사건이 지금 막 벌어지는 듯 생생하게 보여준다. 성화를 보면 천상의 세계가 실제로 존재하는 듯 생생하게 묘사한다.

반면 일반적으로 '현대미술'은 '4차원'을 표현하려는 정도가 훨씬 심하다. 즉, 2차원 평면에 3차원 공간뿐만 아니라 4차원 시간도 욱여넣으려는 거다. 예를 들어 입체파cubism의 대표작가 피카소는 다시점을 한 화면에 보여주었다. 미래주의futurism의 대표 작가 움베르토 보초니Umberto Boccioni는 〈사이클 타는 선수의 역동성〉1913에서 보듯 일정 시간대를 한 평면에 담아냈다.3-2-3

한편으로 마이클 웨슬리Michael Wesely, 1963-는 신축 뉴욕 현대미술관이 지어지는 기간2001년 8월 9일~2003년 5월 2일 내내 그 건물을 한 장소에서 카메라 장노출로 찍었다. 이런 방식으로 유령 도시와 같은 한 장의 사진이 탄생했다. 무언가가 막 생성되고 있는 듯한. 여기에는 상대적으로 과거도, 현재도, 미래도 다 들어가 있다. 그런데 도무지 순서대로 보이지를 않는다. 총체적으로 겹쳐져 한꺼번에 다가오기 때문이다. 즉, 무엇이 먼저고 나중인 게 아니다.

물론 사람이 '4차원'을 제대로 경험한다는 것은 결코 쉬운 일이 아니다. '2D 스캐너'를 보면 고차원에 대한 인식의 어려움을 어렴풋이 느낄 수가 있다. 실제로 사람의 눈은 '3차원', '2D 스캐너'는 '2차원'을 본다. 즉, 사람의 눈이 더 고차원적인 특성을 가지고 있다. 이를테면 '2D 스캐너'의 눈에는 한 면으로만 보이는 사물도 사람의 눈에는 쉽게 입체로 보인다. 결국, 사람의 눈으로 보면 사물을 불완전하게 이해하는 '2D 스캐너'의 한계

3-2-3 움베르토 보초니 (1882-1916), <사이클 타는 선수의 역동성>, 1913

가 여실히 드러나게 된다.

하지만 '2D 스캐너'도 입체를 인식할 수는 있다. 예를 들어 우선, **MRI** 자기공명영상 촬영을 하듯이 수많은 면을 순차적으로 촘촘히 쪼개어 인식한다. 다음, 그걸 나열하여 입체를 연상해본다. 마치 사람이 '3차원'에 구속된 감각기관을 가지고 있어서 현재의 나열로 시간을 잘게 쪼갠 후 앞뒤를 상대적으로 인식하듯이, '2D 스캐너'는 '2차원'에 구속된 감각기관을 가지고 있어서 공간을 쪼개어 나열해 인식한다. 즉, 사람에게는 시간이, '2D 스캐너'에게는 공간이 순차적인 동영상이 된다. 둘 다 참 애쓴다.

문제는 그게 참인지 알 수가 없다는 거다. 인식의 한계를 뛰어넘지 못하면. 예를 들어 '2D 스캐너'가 이해하는 3차원 입체는 허상일 수도 있다. 사람의 눈은 그걸 안다. 더 고차원적이니까. 이를테면 만약 스캔 중에 사물이 움직여버리기라도 한다면? 그러면 '2D 스캐너'는 속을 수밖에 없다. 이 점에 주목하여 나도 '2D 스캐너'의 빔이 움직일 때 사물을 질질 끌며 '변형태'를 만들었던 것이다. '2차원' 인식력을 가진 '2D 스캐너'에게 '4차원' 시간성이라니, 과도하다.

사람의 인식력의 한계도 마찬가지다. 예를 들어 사람이 이해하는 '4차원' 시간은 허상일 수 있다. 아마 '5차원' 생명체가 본다면 티가 딱 날 거다. 어쩌면 시간은 순서대로 있는 게 아닐지도 모른다. 과연 과거는 분명히 지나갔고 미래는 아직 오지 않은 걸까? 한술 더 떠, '5차원' 생명체라면 삶, 천국, 혹은 신의 개념을 사람과는 어떻게 다르게 이해할까? 아마도 '5차원' 세상에 사는 '4차원' 감각기관을 가진 생명체가 '4차원' 세상에 사는 '3차원' 감각기관을 가진 사람을 보는 경우, 참 황당할 거다. 우리가 '3차원' 세상에 사는 '2차원' '2D 스캐너'를 볼 때 그러하듯이...

알렉스　스캐너 작가였네.

나　실제로 당시에는 여러 사람들이 나를 그렇게 불렀지. 스캐너 아트 scanner art 한다고.

알렉스　난 첨에 네가 '서양화과'를 나왔다고 해서 그림밖에 못 그리는 줄 알았어.

나　다들 그래. 그런데 사실 '서양화과'에 들어가면 정말 뭐든지 다 하려 해.

알렉스　말이 좀 웃겨. '서양화'… 서양 배우냐?

나　그렇지? 가만 보면 전통적인 학교가 보통 고리타분한 이름을 그대로 고수하는 경우가 많아. 예일대학교도 그렇고. 반면 비교적 신생 학교가 융합적인 이름으로 새로운 과를 잘 만들곤 하지.

알렉스　그래도 '서양화' 하면 뭔가 디지털보다는 아날로그 같은 느낌이야. 가상보다는 만질 수 있는 작품이 주가 되는. 그런데 넌 왜 디지털이 좋아?

나　여러 이유가 있어. 20세기 말의 세기말적 기운이나, 군대에서의 경험 등… 내가 1999년에 제대했잖아. 그때는 정말 디지털로 뭔가 해보고 싶었지! 그해에 영화 〈매트릭스〉도 나오고.

알렉스　(…)

나　그러다가 2000년에 〈어둠 속의 댄서〉라는 영화가 개봉했는데 충격이었어. 그게 다 디지털 캠코더로 찍은 거야. 비요크라고 아이슬란드 가수가 주인공이었지. 그게 날 좀 심하게 울렸어.

알렉스　그래서?

나　그동안 모은 돈을 털어서 거기 사용된 디지털 캠코더를 살 수밖에 없었어. 그러고는 바로 영화를 찍었지! 사실 그때는 디지털이

좋았다기보다는 '1인 프로덕션'의 가능성에 먼저 끌린 거야! 때마침 디지털이 그걸 가능하게 해 준 거고.

알렉스 아, 단편영화 3편 찍었다는 거? 돈 많이 썼다는...

나 응.

알렉스 보여 달라니까.

나 (...) 루이스 부뉴엘 Luis Buñuel, 1900-1983이랑 살바도르 달리가 합작한 영화 〈안달루시아의 개 Un Chien Andalou〉 1928 기억나지?

알렉스 응.

나 달리 그림은 좀 귀엽잖아? 아무리 모양이 이상해도. 그런데 그 영상은 정말 '으!' 하는 끔찍한 느낌이 있잖아?

알렉스 맞아, 염소인가? 동물 눈 자르는 거...

나 그게 바로 영상의 힘 아니겠어? 그림 그리면 멀고 영상 찍으면 가깝잖아?

알렉스 뭔 말이야?

나 미술작품은 보통 관객과 인식적인 거리를 두려 하니까... 예를 들어 동물원 같이, 관람객은 여기 있고, 사자는 튼튼한 철창 안에 있잖아.

알렉스 안전하네!

나 맞아, 차분히 관조하면서 즐길 수가 있지! 그런데 만약 사자 우리에 관람객이 떨어졌다고 가정해 봐! 그러면 어쩌겠어? 그냥 냅다 뛰어 도망쳐야지! 그런 게 바로 날것 같은 느낌, 생생함.

알렉스 영상이 좀 그렇다?

나 내 눈앞에서 진짜 벌어지는 사건 같고.

알렉스 그림은 그려진 이미지니까 실감이 좀 나지 않는데, 눈 자르는 건

예술은 우리를 꿈꾼다: 예술적 인문학 그리고 통찰

진짜 자르는 걸 찍은 거니까 무섭다?

나　퍼포먼스도 영상으로 기록하는 게 그림으로 그리는 거보다 훨씬 더 생생하잖아?

알렉스　그렇다고 영상이 회화보다 더 좋다고 말할 수는 없을 거 같고... 그냥 특성이 다르네.

나　그런 듯해. 회화의 경우에는 관객과 작품 사이의 거리감이 곧 미학적 비평의 태도를 형성하는 데 도움을 주기도 하고.

알렉스　영상의 경우에는 실제로 벌어지는 사건에 대한 증거물이 되니까 빼도 박도 못하는 강펀치 같은 느낌?

나　그렇게 볼 수도 있지.

알렉스　그러니까, 미디어마다 장점이 다르다?

나　응. 기왕 쓰려면 고유의 장점을 잘 살려야지.

알렉스　넌 원래는 전통 미디어 old media 를 공부했는데, 군대 가면서 뉴 미디어도 알게 된 거잖아?

나　사람마다 기질에 따라 다 주종목이 있는 것이긴 한데...

알렉스　잘해.

나　네.

3.
재료_{Material}의 재미:
ART는 다다

린이는 에너지가 넘친다. 우선 부엌으로 간다. 숟가락을 잡는다. 이것저것 때려보며 좋아라 한다. 그러고는 책상으로 간다. 서랍 속 물건들을 다 꺼내보며 좋아라 한다. 다음에는 거실로 간다. 해 볼 게 너무 많다. 집안은 곧 아수라장으로 변한다.

린이 손에 잡히면 뭐든지 바로 놀이도구로 둔갑한다. 원래 용도는 온데간데없어지고. 어, 카카오톡 메시지가 왔다.

알렉스　．ㅈㅉ99＿ㄴ＿．

　　　　　．．

　　　　　，

　　　　　．ㅈㅇ

더..ㅊㄷ___ㄷ 87ㅅ0__

..,ㄴ?ㄹㄷㄱㄴㄷ

딱 보고 알았다. 린이 작품이다. 나중에 린이가 읽을 수 있는 글을 보내
게 되면, 한편으로 이때를 추억할 거 같다. 막상 배우고 나면 막춤이 그리
울 때도 있는 법.

린이는 왕이다. 내가 누워 있기라도 하면 바로 다가온다. 그러고는 내
멱살을 잡고 질질 끌고가려 한다. 린이는 키가 작다. 그래서 나는 잘 끌려
가기 위해 최대한 몸을 숙여준다. 엉금엉금, 뒤뚱뒤뚱... 린이는 이를 보며
'킥킥킥' 웃고. 물론 나만 가지고 그러는 게 아니다. 엄마도, 할머니, 할아
버지까지 모두...

할머니 (질질 끌려가며) 아이고, 실컷 끌고 가라. 크면 못 그러니...

그렇다! 사람은 자라면서 '관습'을 배운다. 그러면서 자기 통제가 시작
된다. 오이디푸스 Oedipus 는 그리스 신화에 등장하는 한 도시의 왕이다. 그
는 어머니를 취하고 아버지를 버렸다. 부모가 부모인 줄도 모른 채. 물론
알면 당연히 그러지 않았을 거다. 나중에 이를 알고 엄청 괴로워했다. '그
러면 안 되었던 건데...' 하면서. 즉, 뒤늦게 의식적인 통제력이 발동되면서
이전에 몰랐던 행실까지 소급적용하며 자신을 탓하기 시작한 거다. '관습'
이라는 게 이렇게 무섭다. 한 사람의 인생을 송두리째 흔들어 놓을 정도
로. 3-3-1

콤플렉스 complex 란 무의식적인 삶의 에너지다. 사람은 살면서 무언가를
하고 싶어하는 욕망과 하면 안 된다는 억압 간의 충돌을 경험한다. 그런데

3-3-1 샤를 프랑수와 잘라베르 (1819-1901), <오이디푸스와 안티고네>, 1842

보통 억압이 훨씬 강하다. 따라서 욕망은 해소된다기보다는 보통 적체되게 마련이다. 즉, 살다 보면 자꾸 눌리게 된다. 그러다 보면 만성적으로 부족함을 느끼며 이를 다른 방법으로라도 채우려고 갈급하게 된다.

프로이트 Sigmund Freud, 1856-1939 는 '오이디푸스'와 '콤플렉스'의 개념을 합쳐 '오이디푸스 콤플렉스'를 이론화했다'딸'에 적용하면 '엘렉트라 콤플렉스'라고 함. 그에 따르면 아이는 보통 성별이 다른 부모에게 끌리게 되어 있다. 반면 성별이 같은 부모에게는 묘한 경쟁심을 느끼게 되고. 하지만 사회화되면서 그러면 안 된다는 금지의 마음도 생긴다. 그래서 심적 갈등은 점차 고착화된다.

이와 관련하여 프로이트는 사람의 마음속에는 '이드id'와 '초자아super-ego'가 있는데, 이 둘은 항상 대치되며 종종 충돌한다고 주장한다. 그에 따르면, '이드'는 수단과 방법을 가리지 않고 자신의 필요를 채우려는 욕망 덩어리다. 그리고 '초자아'는 이를 검열하고 통제하려는 보호 관찰관이다.

즉, 이 둘은 모두 각자의 관성을 가지고 내 안에서 활발하게 작동하고 있는 무의식적인 에너지원이다.

자크 라캉 Jacques Lacan, 1901-1981은 '무의식'이란 동물에게는 없는 인간만의 독특한 특성이라 생각했다. 사회적인 언어 활동이 있어야 비로소 '무의식'도 생긴다는 것이다. 즉, 그는 '무의식'과 동물적인 '본능'을 엄격하게 구분했다. 이를 '오이디푸스 콤플렉스'와 연결지어 생각하면 '오이디푸스'의 욕망은 다소 본능적이다. 반면 '콤플렉스'는 다소 사회적이다. 즉, 사회생활을 하게 되면서 '그러면 안 된다'는 금지의 언어적 기호는 점차 내면화된다. 이를 통해 자신의 욕구가 억눌리는 경험은 계속 축적되고. 결국 '오이디푸스 콤플렉스'는 동물에게서는 찾아볼 수 없는 사람만의 고유한 특성이다.

레비 스트로스 Claude Lévi-Strauss, 1908-2009는 인류학자로서 친족의 기본 구조를 연구하며 '근친상간'의 터부 Taboo는 인류사를 통틀어 꽤나 보편적인 현상이라는 것을 밝혔다. 나아가 이러한 의식 구조는 특정 사회가 고차원적인 문화 발전을 이루기 위한 전제 조건이라고 주장했다. 사람이라면 최소한 지켜야 할 가장 원초적인 규범을 공유하게 되면서부터 비로소 사회의 존립 기반이 튼실해진다는 거다.

물론 사회가 지속적으로 안정을 유지하려면 그 사회에서 통용되는 '관습'을 당연하게 받아들이는 사람들이 많아져야 한다. 실제로 특정 문화의 행동 양식은 세대를 거쳐 합의된 규범이 문화적 '관습'으로 굳어진 결과다. 즉, 기존의 '관습'을 자연스럽게 수용하며 이를 계승, 전파하다 보면 자연스럽게 그 집단에 대한 소속감과 유대감이 고양되며 구성원들의 결속력도 강화된다. 일반적으로 같은 '관습'을 공유하는 사람들은 비록 서로 남남이라 할지라도 그렇지 않은 사람들보다 쉽게 뭉칠 여지가 많다. 이는 다른 동물과는 달리 사람에게 특별히 극화된 능력이다.

하지만 '관습'은 종종 상상력을 통제한다. 방식은 보통 이렇다. 우선, 해야 하는 것과 하지 말아야 하는 게 외부적으로 정해진다. 다음, 언어적 기호로 각자의 마음속에 내면화된다. 그러면 '그건 원래 그런 거야'라며 당연하게 받아들이게 된다. 즉, 외부적인 통제 없이도 자발적으로 순응하기 시작한다. 이는 사회의 안정을 위해서는 좋을 수 있다. 하지만 분명히 예술적이지는 않다. 예술을 하려면 당연한 걸 당연하지 않게 사고하는 재미와 예기치 않은 매력에 취하는 감흥이 필요하기에. 결국, 상황과 맥락에 따라 '관습'을 걷어내고 세상을 볼 줄 알아야 비로소 예술적인 시공이 마련된다.

질 들뢰즈 Gilles Deleuze, 1925-1995와 펠릭스 가타리 Félix Guattari, 1930-1992가 쓴 책, 『안티 오이디푸스 Anti-Oedipus』 1972에 제시된 대표적인 세 가지 개념은 다음과 같다. 첫째, '오이디푸스'는 무의식적으로 가지게 되는 억압과 구속이다. 예를 들어 '살인'이나 '근친상간'은 도덕적으로 나쁘다. 둘째, '안티 anti- 오이디푸스'는 '오이디푸스'를 거부하고 이에 대항하려는 태도다. 접두사 'anti-'가 의미하듯이 구속에 격렬하게 반대하거나 이를 변화시키려는 것이다. 예를 들어 성숙한 '어른'이 신념을 가지고 반대 의사를 표명하며 소신 있게 행동하는 경우를 들 수 있다. 셋째, '프리 pre- 오이디푸스'는 '오이디푸스' 자체를 모르고 행동하는 태도다. 접두사 'pre-'가 의미하듯이 구속을 아예 모르거나 이를 까맣게 잊어버리는 것이다. 예를 들어 순진한 '아이'가 몰라서 거리낌 없이 마음대로 행동하는 경우를 들 수 있다.

결국 '안티 오이디푸스'와 '프리 오이디푸스'는 모두 '오이디푸스'로부터 자유로운 상태다. 이를 통한 '관습'의 탈피는 무한한 상상력을 자극하고. 우선 '안티 오이디푸스', 즉 '싫어서 안 그러기'는 용기 있는 행동이다. 이는 '반 反관습'의 문을 여는 거다. 반면, '프리 오이디푸스', 즉 '모르니 거리낌 없기'는 순수한 행동이다. 이는 '무 無관습'의 문을 여는 거다. 이 둘은

예술은 우리를 꿈꾼다: 예술적 인문학 그리고 통찰

모두 예측 가능하지 않은 낯선 여행과도 같다. '오이디푸스'라는 관습의 안전망이 닿지 않는 미지의 세계로 떠나는. 물론 그래서 불안할 수도 있다. 마치 여행자 보험이 필요할 것만 같다. 앞으로 자신이 벌인 행동에 대해서는 스스로 책임도 져야 하니.

린이는 '프리 오이디푸스'다. '관습'에 아직 구속받지 않아 행동에 거리낌이 없다. 즉, 몰라서 자유롭다. 예컨대 부모와 조부모의 멱살을 열심히 잡는 걸 보면. 이와 같이 린이는 지금 '프리 오이디푸스' 시기를 마음껏 누리고 있다. 바람 같아서는 기왕이면 즐길 수 있을 때 이를 최대한 즐겼으면 좋겠다. 누구나 그렇듯이 점차 사회화되다 보면 어느 정도는 스스로를 검열하는 '오이디푸스'가 되게 마련이다. 여하튼 그날이 오면 이래저래 억눌릴 일이 많을 거다. 물론 그게 과도하다 싶으면 '안티 오이디푸스'가 되려 하겠지만. 반면 다 커서 '프리 오이디푸스'로 돌아가는 건 쉽지 않다. 제정신으로는.

하지만 '관습'은 공고하다. 많은 사람들은 '오이디푸스'에게 부과되는 '관습'을 당연하게 받아들인다. 예를 들어 미대에서 학생들을 가르치다 보면, 뻔한 화방 재료만 사용하는 학생들이 상당하다. 즉, 당연한 것만 하려 한다. 그래서 물어본다. '안티 오이디푸스'로 빙의하여. 물론 딴지를 걸려면 일정 수준, 그럴 법한 논리가 뒷받침되어야 한다. 상대방에게 의문의 씨앗을 심는 게 생각처럼 쉽지만은 않다.

나 [극사실주의로 그리는 학생에게]
그걸 왜 캔버스 천에다가 그려? 나무 패널의 홈을 막고 사포질하고 코팅하면 표면이 빤빤해져서 해상도가 훨씬 높아질 텐데.

학생 그래요?

나	캔버스에 프린트해보면 바로 알아! 캔버스는 해상도가 낮은 거야. 올이 좀 크잖아.
나	[캔버스 틀을 변형해서 그리는 학생에게] 나무 패널을 변형하는 게 더 좋지 않아? 화방에 규격을 정확히 주면 원하는 데로 만들어주는데.
학생	그래요?
나	캔버스는 보통 규격이 먼저 정해져 있다 보니까 변형하는 데 좀 한계가 있잖아? 패널이 가격도 저렴한 편이고.
나	[유화 그리는 데 기름을 린시드만 쓰는 학생에게] 혹시 린시드만 고집하는 특별한 이유가 있어? 황변화 현상이 생길 수도 있잖아?
학생	그래요?
나	요즘 새로 나온 기름 보면 종류가 꽤 많아. 써 봤어?
나	[화방 붓으로 표현적으로 그리는 학생에게] 공장에서 만들어서 화방에서 판매하는 기성 제품 말고 좀 색다른 붓도 써 봐.
학생	그래요?
나	주변에 많잖아? 면봉이나 칫솔, 아니면 비닐장갑... 네가 직접 만들 수도 있고. 너만의 색다른 자국 만들기, 재미있지 않을까?
나	[아크릴화 그리는 데 아크릴 미디엄을 쓰지 않는 학생에게] 미디엄 좀 많이 써 봐. 종류가 얼마나 많은데.
학생	그래요?
나	(...)
나	[화방 재료만 쓰는 학생에게]

예술은 우리를 꿈꾼다: 예술적 인문학 그리고 통찰

색다른 '도구', 즉 '재질 바탕', '재료 물품', '기법 방식'도 좀 실험해 봐. 꼭 화방에서 파는 거 말고도. 예를 들어 작년 4학년들 졸업 전시회 보면 작품이 참 다양했잖아? 골판지 '재질'에 그리기도, 화장품 '재료'로 그

3-3-2 다양한 화구들

리기도, 불로 그을리는 '기법'으로 그리기도 하고 말이야.3-3-2

학생 저는 이게 잘 맞아서요.

나 다른 미술도구는 뭐 써 봤어?

나 [평면 회화만 그리는 학생에게]

이런 요소를 좀 확장하면 어떨까? 평면 밖으로 뻗어 나갈 수도 있고... 혹은, 전시 공간에 소리를 낼 수도 있잖아? 조명도 활용하고. 아니면 설치가 될 수도 있고. 또 사진, 영상 쪽으로 풀거나 퍼포먼스가 될 수도 있고...

학생 저는 그쪽이 잘 안 맞아서...

나 아, 전에 좀 시도해 봤어?

예술은 당연하면 안 된다. 새로운 게 나오면 우선 경험하고 봐야 한다. 결과적으로 자기 것을 고수한다 하더라도 다른 것도 충분히 해 보고 돌아와야 한다. 타성에 젖어 안주하지 말고 가끔씩 삐딱을 해보며 신나하고 딴지를 걸어 보며 재미있어할 줄 알아야 한다. 예술은 실험으로 확장하고 연구로 심화하는 거다. 찌들면 건강하지 않다. 고인 물은 거부해야 제맛이고.

하지만 현실은 녹록하지 않다. 우리나라 미술대학의 실정을 보면, 이는

구조적인 문제 탓이 크다. 우선, 많은 학생들이 취업난에 힘들어하는 등 여러모로 진로 걱정이 태산이다. 따라서 학생들은 보통 학점에 신경을 많이 쓴다. 그러니 여러 학생들은 실험을 자행하며 위험을 감수하기보다는 자신이 원래 잘하는 분야에만 안주하려는 보수적인 경향을 띠게 된다. 더불어 현행 미대 입시 제도를 볼 때, 재현 능력을 키우는 게 미술학원 아르바이트를 할 때 도움이 된다. 그래서 그런지, 몇몇 학생들은 새로운 표현을 실험하기보다는 전통적인 재현 방법을 숙련하는 데 더 치중하는 경향이 있다. 즉, 만약에 대비해 보험 하나를 들어놓는 거다. 안전하게... 물론 구조의 제약에 아랑곳하지 않는 기특한 학생도 많다.

하지만 아직도 많은 학생들은 미술도구를 구매하기 위해 화방에 간다. 이는 물론 그 자체로 전혀 이상한 일이 아니다. 화방용 미술도구를 가지고 놀라운 실험과 새로운 표현을 하는 건 언제나 가능하다. 내 경우만 봐도, 화방에는 아직 사용해 보지 않았거나 익숙하지 않은 미술도구들이 넘쳐난다. 화방은 전통적인 도구들을 잘 구비해 놓고 있을 뿐만 아니라 새로운 도구들을 지속적으로 보충한다. 게다가 그들은 그냥 인기 있고 잘 팔리는 게 아니라 작품의 보존성을 향상하기 위한 연구의 결과물들이다. 우리는 그 값을 지불하는 거다.

결국, 화방에서만 미술도구를 살 수 있다는 고정 관념이 문제다. 예술에서 중요한 건 남들과 다른 '차이'다. 생각해 보면, 화방용 미술도구를 산다는 건 누구나 다 쓰는 걸 나도 쓰겠다는 것이다. 하지만 좋은 예술 작품은 꼭 화방을 가야만 만들 수 있는 게 아니다. 이를 벗어난 다른 경로도 참으로 많다.

예술가들은 다양한 실험을 즐긴다. 많은 실험을 통해 자신에게 맞는 '도구', 즉 '재질', '재료', '기법'을 찾는다. 없으면 섞어서 만들거나 고안하기

도 하고. 사실 주변을 돌아보면 철물점, 시장, 백화점, 쓰레기장 등 마음만 먹으면 어디에서든지 예술을 위한 도구를 구할 수 있다. 물론 결과적으로 예술이 아닌 건 많다. 그러나 가능태로서 예술이 될 수 없는 건 없다. '관습'은 깨라고 있는 거다. 즉, 예술은 다다.

알렉스 넌 학교 다닐 때 다 해 봤어?

나 많이 해 봤지. 해 보는 건 중요하잖아? 그래야 책임 있게 판단할 수 있으니까.

알렉스 뭐 안 해 봤어?

나 현재 진행형 퍼포먼스 live performance...

알렉스 왜?

나 부끄러워서...

알렉스 그래.

나 그래도, 과거 녹화형 퍼포먼스 studio performance 는 많이 해 봤어. 단채널 영상 single channel video 이나 설치 영상 video installation 으로 많이 시도해 봤지. 영상하면서 소리에 관심을 가지게 되어 미디 midi 작곡도 좀 해 보고...

알렉스 네 음악은 좀... 뒤로 가면서 막 빨라지기만 하잖아?

나 앞으로가 더 기대된다는...

알렉스 그런데, 이상한 도구로 작업하면 보관하기가 좀 힘들잖아?

나 그렇지. 뭐, 썩는 재료라든지. 그래서 작가들이 어릴 때부터 기록 보관 archive 에 신경 좀 많이 써야 하는데 그 당시에는 막상 그게 쉽지가 않아. 유실되는 경우도 많고. 나중에 보면 진짜 안타까운 건데! 특히 디지털 파일로 저장할 수 없던 시절엔...

알렉스	애써 저장했는데, 파일 날아가면 그것도 문제겠네.
나	응. 그런데 작업뿐만 아니라 작업할 때 뭐든지 기록하는 것도 진짜 중요해! 예를 들어, 내가 한때 2D 스캐너 위에서 내 몸이나 여러 사물들을 엄청 굴렸었잖아? 고해상도로 받을 때면 한 번에 막 30분씩. 그때 그 장면 좀 촬영해서 기록해 놓았으면 참 좋았을걸!
알렉스	그게 퍼포먼스네.
나	그것도 작품이지!
알렉스	백남준 Nam June Paik, 1932-2006 장례식 때 백남준 조카가 했던 퍼포먼스 기억난다. 참여한 남자들이 매고 있는 넥타이를 싹둑싹둑 잘랐던 거! 백남준의 오마주 hommage라며...
나	맞다! 2006년이지? 뉴욕 살 때 너랑 길 걷다가 옛친구를 우연히 마주쳐서 그만 백남준 장례식에 얼떨결에 따라 참석했잖아. 수제자 빌 비올라 Bill Viola, 1951-가 연설도 하고.
알렉스	누구지, 그 백남준이랑 친밀했던, 비틀즈 The Beatles, 1960- 존 레논 John Lennon, 1940-1980의 부인...
나	오노 요코 Yoko Ono, 1933-!
알렉스	맞아!
나	그 사람도 퍼포먼스 많이 했지. 아, 아까 말한 거, 남자 넥타이 자르는 퍼포먼스. 그건 왕년에 백남준이 상당히 공격적으로, 적극적으로 했던 거잖아? 그런데 오노 요코는 반대로 피해를 보는... 그러니까, 소극적으로 잘리는 퍼포먼스를 했어!
알렉스	잘려?
나	우선, 갤러리에 오노 요코가 앉아 있으면, 관객들이 가위를 들고 다가가서 오노 요코가 입고 있는 옷을 조금씩 잘랐던 거야. 지금

은 그 〈자르기 Cut Piece〉1965라는 작품이 페미니즘 1세대 예술로 분류가 되지.

알렉스 백남준이랑 오노 요코의 기질이 딱 대비가 되네. 백남준은 남자 대 남자, 오노 요코는 여자 대 남자. 백남준은 페미니즘 예술 쪽은 아닌 거 같고. 그 당시의 페미니즘 예술에 대해서 짧게 말해 봐.

나 '시선 권력의 문제'! 남자는 보고, 여자는 보이고.

알렉스 좀 길게.

나 '남녀의 차별 구조'! 즉, 남자는 주체로서 폭력적인 시선을 가지게 되고, 반면 여자는 객체로서 성적으로 대상화되는 구조. 이런 걸 고발하고 반발하는 거지.

알렉스 '남자 못됐어, 이건 잘못되었어, 싫어, 바꿔!' 하고 소리치는 거?

나 남자에게 펀치도 날리면서. 그간 부당하게 당했다며, 많이 참았다며...

알렉스 (내 등을 퍽!) 요즘도 페미니즘 예술이 그런 거 아냐?

나 물론 그런 조류도 있지만 그게 자칫하면 '피해자 구도'를 고착화할 수가 있거든? '난 피해자예요.' 하고 무언중에 자기가 있을 자리를 제한하는 식으로. 그리고 남자는 계속 문제여야 하고! 그러니까, 이게 또 다른 종류의 의존이 되기도 하잖아.

알렉스 그렇네? 결국 중요한 건 주체적인 삶일 텐데... 내가 스스로 행복하게 사는 거! 남과의 관계에서 의존적이 되지 말고.

나 맞아! 아직까지 문제는 산적해 있지만 그래도 가능하면 '의존적 대상성'에서 '독립적 주체성'으로 나아가야지! 그래서 요즘에는 '관계 의존적'인 태도를 넘어서려는 다양한 시도가 부각되고 있어.

알렉스 예를 들어?

나	피필로티 리스트 Pipilotti Rist, 1962-의 한 영상 작품 〈에버 이즈 오버 올 Ever Is Over All〉 1997을 보면, 자기가 퍼포먼스를 하는 건데, 산들산들 얇은 원피스를 입고 슬슬 기분 좋게 도로를 걸어. 그러다가 갑자기 긴 작대기로 주변의 차 유리를 깨. 계속 그래. 여자 경찰관도 지나가며 씩 웃어주고.
알렉스	히히. 나도 해 볼래. 혼자 제대로 재미 보는 거네.
나	맞아. 여성성과 남성성도 유희하고. 예를 들어 시설물을 파괴하는 반달리즘 vandalism은 보통 나쁜 남자들의 소행일 거라고 짐작하잖아? 경찰은 무자비한 공권력의 집행관이고... 즉, 그런 고정관념을 깨며 나름대로 억압을 해소하는 거지! 비근한 현실을 초현실적 상상으로 바꾸면서 폭력을 게임으로 승화시키고.
알렉스	완전 나네?
나	(...)
알렉스	그러니까, 피해자 시선을 극복하는 게 '안티-오이디푸스'라면, 상관없이 행동하는 게 '프리-오이디푸스'겠구나?
나	오, 그렇네!
알렉스	그런데 뭔가 '프리-오이디푸스'가 '안티-오이디푸스'보다 더 '참자유'스러워. 의존으로부터의 진정한 독립. 그러니까, 정正이 '오이디푸스', 반反이 '안티-오이디푸스', 합合이 '프리-오이디푸스'!
나	오... 맞아! 정正을 '프리-오이디푸스', 반反을 '오이디푸스', 합合을 '안티-오이디푸스'라고 놓는 것보다 그게 훨씬 예술적인 듯!
알렉스	(무뚝뚝한 표정으로 승리의 V를 그리며...)
나	넌 진짜 '프리-오이디푸스' 쪽인 것 같아! 그거 제일 어려운 건데... 득도의 경지.

알렉스	그런데 나의 '참자유'를 어떤 퍼포먼스로 표현할까?
나	꼭 퍼포먼스일 필요가 있나? 그거 말고도 별의별 도구를 사용하는 작가들, 주변에 엄청 많잖아? 자기에게 맞는, 자기가 잘하는 도구를 찾아야지.
알렉스	나 퍼포먼스 잘할 거 같은데?
나	(...)
알렉스	그런데 요즘 갤러리를 둘러보면 전통적인 도구만 고집하는 작가가 그렇게 많지는 않은 거 같아, 그렇지?
나	실제 미술계 현장을 보면 그렇긴 한데 미술대학을 보면 아직도 전통적인 도구만 고집하는 경우가 더 많아!
알렉스	미술대학이 미술계를 잘 반영하지 못해서 그런가?
나	뭐, 학교가 미술계는 아니니까. 좋게 보면 미술계의 미래이거나, 아니면 기초 과정? 혹은, 입시나 취업에 너무 크게 영향을 받아서.
알렉스	그래도 독특한 도구를 쓰는 학생들도 많지?
나	물론이지. 예를 들어 어떤 학생은 신문지를 계속 꼬고 있고, 혹은 뭘 계속 뿌리거나 쏟거나 말리고 있고. 아니면 사탕이나 초를 계속 끓이고 있고. 이곳저곳에서 이 냄새, 저 냄새... 태우고, 부수고, 이상한 거 가져와서 막 별의별 '재질', '재료', '기법'이 다 나와.
알렉스	아수라장?
나	그게 좋은 거지!
알렉스	그런데 우리 집은 왜 아수라장?
나	린이 봐.
알렉스	미술한데?
나	(...)

IV

예술적
모양

작품을 어떤 요소로 만들까?

1.
형태 Form 의 탐구:
ART는 틀이다

1986년, 초등학교 4학년 때 이사를 갔다. 학교도 옮기게 되었고. 그런데 나는 어딜 가도 미술학원은 꼭 다녔다. 이사 다음 날, 어머니 손을 잡고 미술학원을 물색하며 상담을 받았다. 나에게는 매우 중요한 문제였다.

어머니　　　애는 미술을 잘하니까 잘하는 반에 넣어주세요.

원장 선생님　그래요? 그럼 입시반에 들어가면 되겠네요!

어머니　　　입시반이요? 아직 4학년인데...

원장 선생님　괜찮아요! 요즘은 다들 일찍 시작해서.

그렇게 입시반에 들어갔다. 고2, 고3 누나들로 바글거렸다. 고1 누나들도 두 명 정도 있었던 기억이다. 그런데 초등학생은 나 혼자, 남자도 나 혼

자였다. 원장 선생님은 도대체 어떤 의도로 그렇게 배정하셨는지 모르겠다. 여하튼, 이런 분위기는 난생 처음이었다. 그래도 반 분위기는 다행히 따뜻했다. 다들 반겨주었고.

아, 남자 둘이 더 있었다. 그런데 동료 학생이 아니라 입시를 담당하신 선생님 두 분. 당시에 모두 20대 대학생이었던 걸로 기억된다. 물론 그때의 나에게는 그저 나이 많은 아저씨였다. 그런데 누나들에게는 꼭 그렇지만은 않았던 듯. 사실 두 분 다 개성이 넘쳤다. 한 선생님은 털이 참 많았다. 얼굴 구레나룻과 팔뚝 털. 완전 어른이었다. 그리고 다른 한 선생님은 키 크고 잘 생겼다. 당시에 얼굴이 빨개지며 좋아하는 누나들도 여럿 있었다. 그런데 어느 날, 인기가 많던 선생님께서 6개월간 방위 복무를 하게 되었다. 그래서 '오늘까지만 학원을 나오실 수 있다'고 하셨다. 예기치 못한 갑작스러운 소식, 여러 누나들을 울렸다. 물론 복무를 마치고는 바로 다시 돌아오셨다. 그렇게 난 초등학교를 졸업할 때까지 두 분의 선생님으로부터 미술을 배웠다.

실기실에는 언제나 라디오가 틀어져 있었다. 당시에는 슬픈 발라드가 유행했다. 조하문 1959-의 '이 밤을 다시 한번 1987', 이정석 1967-의 '사랑하기에 1987', 최호섭 1964-의 '세월이 가면 1988' 등... 들을 때마다 왠지 슬펐고 참 많이도 울었다. 사춘기가 빨리 온 것이다. 뭐, 어차피 올 거였으면 늦게 오는 것보다는 나았던 듯하다.

선생님들은 내가 그림을 좀 못 그리는 날이면 어김없이 핀잔을 주거나 심할 때는 때렸다. 긴 자로 손바닥을 내리치는 경우가 제일 많았다. 처음에는 입시반이 뭔지도 모르고 발을 들여놨다. 그런데 그 덕택에 예술로 특화된 특수 중학교인 예원학교의 존재를 알게 되었다. 미술, 음악, 무용과가 있는 학교였는데 경쟁률이 상당히 높아 입학이 힘들다고 했다.

미술학원에서는 내가 예원학교를 지원하는 게 기정사실이었다. 어느 날, 한 선생님께서 입시요강과 원서를 가지고 오셨다. 그즈음 원장 선생님께서는 어머니를 설득하기 시작하셨고. 당시에 난 별다른 생각이 없었다. 그림 그리는 게 그저 좋았을 뿐. 그런데 그 학교에 들어가면 학교 정규 수업 시간 안에 미술 실기 수업이 편성되어 있어서 내가 그리고 싶은 그림을 마음껏 그릴 수 있단다. 내신에서 불이익을 받을 일도 없고. 그렇다면 뭐 나쁠 것은 없다고 생각했다.

그런데 막상 예원학교를 들어가고 보니 미술 실기 수업은 그저 입시의 연장이었다. 그래서 그림 그리는 재미가 조금씩 사라졌다. 결국 중3이 되며 고민이 시작되었다. 정말로 이렇게 그냥 서울예술고등학교를 진학해야 하는 건지. 당시에는 과학기술고등학교 진학에 대한 생각도 좀 있었다. 부모님께서 살짝 유도하시기도 했고. 나름 많은 고민 끝에 마음의 결정을 내렸다. 울며 부모님을 설득했다. 나는 그냥 예술을 하고 싶다고.

서울예술고등학교를 들어간 후로는 마음 한편에 진로를 바꾸고 싶던 뜻이 싹 사라졌다. 물론 바꿀 수 없는 건 아니었다. 주변을 보면 그때 이후로도 진로를 바꾼 친구들이 여럿 있었다. 내가 고민을 좀 일찍 끝냈던 건지, 당시에 이미 난 작가가 되기로 마음을 굳혔다. 여기에 분명히 장점은 있다. 예를 들어 일찌감치 미술에 매진하면 자연스럽게 실기 경험이 축적되어 감각도 좋고 자신감은 세게 마련이다.

그런데 그게 오히려 문제가 되는 경우도 있다. 사실 미술을 늦게 시작해서 성공한 사람도 참 많다. 클래식 음악이나 발레는 보통 그렇지 않지만. 예를 들면 반 고흐나 고갱 Paul Gauguin, 1848-1903은 중년의 나이에 본격적으로 미술을 시작했다. 반면 나는 입시 미술 경력이 너무 길었다. 조금도 쉰 적이 없었으니, 기술 위주의 훈련을 참 오랫동안 받았다. 경험적으로 보면

이는 새로운 시도를 감행하는 데 걸림돌이 되는 경우가 많다. 나도 모르게 체득된 근육의 기억 때문에 자꾸만 타성에 젖는 거다. 그래서 난 손을 행구고 싶었다. 추후에 그 효과를 체감했지만, 군 생활 동안 그림을 그리지 않은 게 꽤나 주효했다. 내 경우에는.

현대미술은 새로움을 원한다. 나만의 이야기를 나만의 시각적인 방법론으로 풀어내야 좋은 작품이 나온다. 이를 위해서는 창의적이고 비판적인 사고가 필요하다. 개인적으로는 상황을 입체적으로, 다른 관점으로 볼 줄 알아야 한다. 그리고 사회적으로는 새로운 판도를 제안하며 판세를 뒤흔들 수 있어야 한다.

하지만 옛날 우리나라 입시는 좀 문제가 많았다. 물론 당시에 난 보이는 대로 '형태'를 잡고 그 안에 그럴듯하게 명암을 넣을 수 있었다. 주변의 다른 많은 학생들처럼, 누구나 할 수 있는 걸 나 또한 하고 있었던 것이다. 이는 새로움과는 거리가 멀다. 그렇게만 안주하면 살아 있는 현대미술을 하려는 꿈은 물 건너가기 십상이다. 누구에게나 공통적으로 적용되는 객관적인 외부 기준에 익숙해지고 길들어 버리면 내 안의 개성을 발견하기란 여간 어려운 일이 아니기 때문이다.

현대미술은 보이지 않는 걸 보이게 하는 것이다. 그동안 수많은 작가들은 눈앞에 광학적으로 보이는 사물을 카메라 단안 렌즈로 순간 포착하듯이 그림을 그려왔다. '보이는 형태'를 전통적으로 고수하며 안주했던 것이다. 반면 피카소는 달랐다. '보이지 않는 형태'를 보고자 하는 실험을 지속했다. 마침내 그는 이전에는 볼 수 없었던, 익숙하지 않은 새로운 '형태'를 선보이게 되었다. 대표적으로 입체파적인 시도가 그러하다. 시선을 옮겨가며 사물과 그 주변을 여러 각도로 관찰하는 시각적 방법론을 통해 분절되고 재조합된 풍경을 만들어낸 것이다.

예술은 우리를 꿈꾼다: 예술적 인문학 그리고 통찰

'형태'는 다양하다. 여기에 한 가지 정답만 있을 수는 없다. 눈앞에 광학적으로 보이는 형태는 안전하게 그대로 받아들일 수도 있고, 아니면 실험적으로 변형할 수도 있는 것이다. 그러고 보니 고1 때 우연히 들었던 김국환1948-의 '우리도 접시를 깨뜨리자1992'라는 가요가 기억난다. 그렇다! 접시는 음식을 담는 데 사용하든지, 아니면 깨 버리고는 작품 재료로 활용할 수도 있다. 실제로 줄리언 슈나벨Julian Schnabel, 1951-은 깨진 접시를 가지고 접시 회화Plate Painting를 선보였다. 생각해 보면, '형태'란 세상을 이해하는 방편적인 틀이다. 그건 항구적인 게 아니라 항상 변하는 거다. 즉, 배우는 게 아니라 익히는 거다. 원래 있는 걸 찾는 게 아니라 그때그때 만드는 거다. 물론 칸트Immanuel Kant, 1724-1804가 말했듯이 사람이 세상을 알려면 어떤 모양이 되었건 간에 모종의 인식 틀이 필요하긴 하다.

서양 미술사를 보면 '고전주의'와 '낭만주의'의 대립은 그 역사가 길다. 이 둘의 차이는 다음과 같다. 우선 '고전주의' 시대에는 '형태'를 중시했다. 외곽선을 조각적으로 깔끔하게 자르고자 했다. 그러고는 안정된 구도로 견고하고 명확하게 입체감을 쌓아나가려 했다. 그러면 보통 이성적이고 관념적이며 불변적인 성향을 띠게 된다. 반면 '낭만주의' 시대에는 '색채'를 중시했다. 높은 채도와 대비되는 조합으로 색의 향연을 부각했다. 더불어 구도를 불안정하게, 외곽선을 불분명하게 만들었다. 그러면 보통 감정적이고 감각적이며 가변적인 성향을 띠게 된다. 물론 '고전주의'와 '낭만주의' 중에 어느 한쪽만을 놓고 보면 앞의 특성에서 벗어나는 예외는 언제나 있다. 하지만 양쪽을 함께 놓고 보면 상대적인 차이는 꽤나 선명해진다.

'고전주의'와 '낭만주의'는 종종 대립 항의 긴장을 유발한다. 예를 들어 형태와 색채, 정靜과 동動, 이성과 감성, 보수와 진보, 절도와 자유 등의 대치 관계가 그러하다. 두 개의 대립 항은 역사적으로 다양한 시대 상황 속

에서 상호 간에 팽팽하게 충돌하거나 어느 한쪽이 상대를 압도하면서 엎 치락뒤치락해 왔다. 그러면서 발전했다. 그러고 보면 서로는 서로를 필요로 한다. 즉, 자신의 기질을 제대로 발현하기 위해 자신과 다른 기질에 의존하지 않을 수 없게 되는 역설적인 상황은 바로 동양사상의 근간을 이루는 '음양' 陰陽, Yin-yang'의 '상호 의존적 상생'과 잘 통한다.

'음양'은 우주적인 균형을 지향한다. 하지만 그건 초극의 상태에서나 가능하다. 현실 세계에서는 대립 항 사이의 완벽한 균형이란 환상에 가깝다. 에너지는 불균형에서 흐른다. 운동장이 기울어지면 아래편으로 공이 굴러가듯이. 사실, 불균형은 당연하다. 그러면서 만물이 생동한다. 옛날에는 보통 '고전주의'가 '낭만주의'보다 강세였다. 즉, 고전주의 쪽으로 공이 굴러가곤 했다. 요즘에는 반대의 경우가 더 빈번하지만.

미학은 '가치론'이다. 이는 가치 있는 게 아름답고, 아름다운 게 가치가 있다는 시각이다. 예를 들어 고전주의 미학의 학문적인 기초는 플라톤으로부터 시작한다. 그의 '미론'에 따르면 수학, 기하학, 비례와 같은 개념이 아름답다. 그래서 그는 자연스럽게 감정적인 '색채'보다는 이성적인 '형태'에 주목한다. 그는 후자가 가치 있고 그래서 아름답다고 믿었다.

플라톤의 '미론'은 그의 '존재론'에 기반한다. 우선 현상계는 항상 변하고, 따라서 부질없다. 즉, 이건 존재한다고 말해 줄 가치도 없다. 반면 관념은 불변하고, 따라서 가치가 있다. 즉, 이건 진정으로 존재한다. 예컨대 현상계에서 점을 찍으면 그건 더 이상 점이 아니다. 현미경으로 보면 면이고 입체가 되니까. 하지만 점이라는 개념은 관념적으로는 분명히 있다. 즉, 개념이야말로 진짜로 존재한다. 다른 예로, 현상계에서 만질 수 있는 만개한 해바라기는 결국 시든다. 즉, 변화하는 건 사라지는 거다. 반면 꽃이라는 개념은 관념적으로는 도무지 시들지 않는다. 즉, 불변하는 건 영원한

거다.

플라톤에 따르면 미술은 태생 자체가 약하다. 관념의 완성체인 이데아를 제대로 복제해내지 못하기 때문이다. 예를 들어 세상에 존재하는 어떤 작가도 맨손으로 완벽한 원을 그릴 수는 없다. 아무리 연습에 연습을 거듭해도. 혹은, 옛날식 복사기로 복사한 사진을 다시 복사하기를 무한 반복하면 아마도 그 사진은 결국 검고 뿌예져서 못 알아보는 지경에 이를 것이다. 마찬가지로, 현상계의 해바라기는 관념계의 불완전한 복사일 뿐이다. 그걸 보고 그리는 건 그걸 또 복사하는 거고. 그렇게 드러나는 이미지는 저 멀리 존재하는 관념에서 비친 희미한 그림자밖에는 될 수가 없다.

만약에 플라톤이 지금 환생한다면 이진법에 기반한 디지털 코드에 끌렸을 것이다. 디지털 파일은 개념상 변하지 않기에. 가령 완벽한 수학, 기하학, 비례를 구현하는 컴퓨터 알고리즘에 푹 빠졌을 것만 같다. 아마 그에 따르면 적어도 이 정도 시스템은 되어야 진짜로 존재한다고 말해 줄 가치가 있다. 존재하는 건 아름답고.

그런데 컴퓨터는 가상의 세계를 창조한다. 여러 감각을 적극적으로 활용하며. 추측건대 플라톤은 여기서 헷갈렸을 거다. 그는 감각을 넘어선 이성을 중시하기 때문이다. 하지만 생각해 보면 컴퓨터를 끈다고 해서 디지털 코드의 원리가 사라지는 건 아니다. 즉, 플라톤이 진정으로 아름답게 생각할 만한 것은 물질적인 컴퓨터 자체가 아니다. 오히려 이를 움직이는 원리다. 즉, 컴퓨터를 켜는 게 중요한 게 아니다. 그는 아마도 요즘 젊은 사람들이 컴퓨터 온라인 게임에 빠져 있는 걸 보면 탐탁지 않게 생각했을 거다. 전원을 끄면 허망하게 사라질 가상의 세계에 미혹된 사람들이라며... 역시나 그는 보수주의자다. 이와 같이 '고전주의'와 보수주의는 보통 잘 통하게 마련이다.

알렉스 그러니까, '형태'가 틀이라고? 시각적인 인식의 틀?

나 응.

알렉스 그런데 피카소는 전통적으로 뻔하게 받아들이던 재현적인 틀, 즉 '보이는 형태'를 깼다?

나 현대미술이 보이지 않는 걸 그리는 거잖아.

알렉스 그러면, 추상이 최고네?

나 뭐 각자 나름대로 최고지! 시대마다 보고자 하는 풍경은 다 다르거든. 사는 환경이나 당대의 사상, 관심사가 다 다르니까. 너 르네상스 삼총사 알아?

알렉스 몰라.

나 레오나르도 다빈치, 미켈란젤로 Michelangelo Buonarroti, 라파엘로 Raffaello Sanzio. 즉, '4대 대표 규범 canon'을 정립한 작가들.

알렉스 4대 원리?

나 순서대로 보면 첫째, 레오나르도 다빈치가 '스푸마토 sfumato'를 만들었어. 대기원근법을 바탕으로 형태의 외곽선을 흐리는 거. 4-1-1 둘째, 미켈란젤로가 '칸지안티스모 cangiantismo'라고 '칸지안테 cangiante'를 발전시켰는데 어두운 영역의 채도를 상대적으로 높게 칠하는 거야. 4-1-2 그리고 셋째와 넷째, 라파엘로가 '유니오네 unione'랑 '키아로스쿠로 chiaroscuro'를 만들었어. '유니오네'는 '스푸마토'랑 '칸지안티스모'를 절충한 거고, '키아로스쿠로'는 빛과 그림자의 대조를 극대화한 거. 4-1-3

알렉스 뭐야, 이탈리아 말이네? 어렵다.

나 새로운 거 만드는 게 원래 어렵지. 그래도 자기들이 막 만들 땐 신났었겠지.

4-1-1 레오나르도 다빈치 (1452-1519),
<암굴의 성모>, 1483-1486

4-1-3 라파엘로 산치오 (1483-1520),
<알렉산드리아의 성 캐서린>, 1507

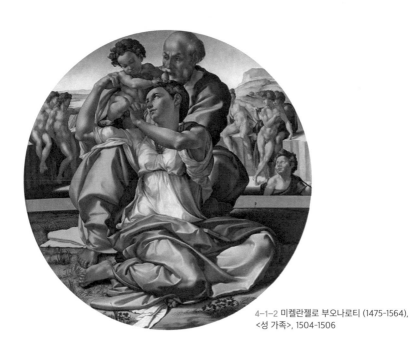

4-1-2 미켈란젤로 부오나로티 (1475-1564),
<성 가족>, 1504-1506

알렉스 자기 거니까 뭐, 탄력받았을 듯!

나 그게 '새로움의 자극'. 그런데 그게 막상 정립되고 나니까 그때부터 문제가 생기기 시작해. 요즘 식으로 하면, 미술학원에 가서 모두 다 '4대 원리'를 열심히 배워야만 하는 셈이지. 그러면 재미 없잖아!

알렉스 지식으로 배우면 지겹겠지.

나 예를 들어 나 어릴 때는 처음 미술학원에 가면 선 긋기만 시켰어! 좀 익숙해지니까 다음에는 원뿔, 원기둥, 이런 거만 그리게 했고.

알렉스 그려야 되는 방식으로만 그리려면 진짜 지겹겠네.

나 중학교에 입학하고 나서는 이제 석고상을 그려야 했어. 예를 들어, 아그리파 Marcus Vipsanius Agrippa, 63-12 BC, 비너스 Venus de Milo, 101 BC, 줄리앙 Giuliano de' Medici, 1453-1478. 비너스는 여신이고, 다른 둘은 실존 인물.

알렉스 본 적 있다. 서양 조각! 그런데 그런 건 도대체 왜 그려? 한국 사람도 좀 그려 보지.

나 몰라. 일본 미술 교육의 잔재인데, 당시에는 그게 기초 교육이라며 강요된 거야. 이제는 다 옛날얘기지 뭐! '형태'를 잘 잡아야 되고, 명암도 잘 넣어야 되고, 그냥 하란 대로.

알렉스 거의 외울 정도?

나 진짜 외우게 된다니까? 사실 그 석고상들이 누구이며, 어떤 인생을 살았고, 우리는 언제부터 그걸 그렸으며, 교육적인 취지는 뭐고... 그런 걸 설명해 준 선생님이 없어! 그냥 그려야 돼. 맥락 없어. 답만 줘.

알렉스 뭐야, 암기식 교육.

나	그러지 않아도 내가 초등학교 때 입시 선생님께 여쭈어봤던 적이 있었거든? 당시 입시반 누나들은 왜 굳이 서양사람을 그려야 되냐고?
알렉스	그랬더니 뭐래?
나	서양 사람을 그리는 게 '형태' 연습에 훨씬 좋대! 눈은 푹 들어가고 코는 삐죽 나오고.
알렉스	열등감 느꼈겠다. 하하.
나	동양 사람은 연습에 안 좋다는 얘기는... 좀 이상하지 않아? 누가 주체야?
알렉스	생각해 보면 웃긴다.
나	그래서 동양 사람으로 연습하면 문제 생기냐고 그랬더니 원래 그런 거래. 역사적으로 증명되었다고. 즉, 다들 그렇게 훈련해 왔으니 토 달지 말라는 거지! 네가 뭔데...
알렉스	'원래의 강요'! 원래 '원래'가 무서운 거야.
나	만약에 답이 진짜로 하나라 하더라도 질문은 무한대일 수 있는 거잖아? 그런데 예술에는 답도 많아. 그럼 질문이 얼마나 많아야겠어? 예술에서 정말 중요한 건 질문인데... 당시에는 그게 생략되었던 거지!
알렉스	암기식 기술, 비법 전수만 하려 하니.
나	비법도 아냐. 다 공개되어 있어, 요즘엔. 물론 옛날엔 신당동 떡볶이 양념처럼 며느리도 몰랐지만...
알렉스	진짜로?
나	응. 레오나르도 다빈치 등도 유화 작업할 때 기름 만드는 조제 비법이 다 있었어. 굳이 공개 안 하지. 영업 비밀인데!

알렉스	지금도 몰라?
나	화학적으로 분석해서 감을 잡지. 유화 재료 파는 회사에서 그거 비슷하게 만들어서 상품화하고.
알렉스	요즘에는 진짜 비밀이 없잖아? 음식 먹는 방송 봐봐! 비법 다 공개하던데?
나	그래도 맛있게 만드는 건 어려워.
알렉스	물론 이론적으로 안다고 해서 모든 게 다 되는 건 아니까! 아, 그러면, 너는 '보이는 형태'를 잘 잡는 비법을 어떻게 배웠어?
나	우선, 한쪽 눈을 감고 팔을 쭉 펴. 다음, 팔과 연필을 직각으로 만들어. 그러고는 비례를 재서 종이에 옮겨. 그런데, 나중에는 그냥 외워 그려. 하도 그려서!
알렉스	뭐야, 재미없네.
나	명암도 딱 외워서 그려! 실제로는 사방에 조명이 있는데 하나만 있는 것처럼. 그러니까, 마치 조명을 집중시키는 스포트라이트spotlight의 빛이 반 측면 위쯤에서 멋지게 내려와서 음영이 세게 드러나게.
알렉스	보이는 대로 그리는 것도 아니네. 상상을 가미하니까.
나	그런데, 내 상상이 아니고 심사 기준에 유리하도록 특화된 공공연한 공식이야! 그래야 멀리서 볼 때 딱 튀거든. 입체감도 강조되고. 생각해 보면 이런 훈련은 창의성을 키우는 쪽과는 거리가 참 먼 거지.
알렉스	사춘기였다며? 하란 대로 고분고분히 하긴 했어?
나	1990년인가? 중2 때 하루는 심심해서 줄리앙을 대머리로 그렸어. 원래는 심한 곱슬머리거든?

알렉스　선생님이 뭐래?

나　그냥 맞았어. 뒤통수. 요즘 왜 이러냐며 혼나고. 결국 보이는 대로 바꿔 그려야 했어.

알렉스　너 다닐 때가 지금보다 입시 분위기가 좀 엄격했던 거지?

나　입시 문제는 많이 나아졌어. 그래도 입시 학원을 보면 요즘도 좀... 학교별로 나름 유형이 있으니까 전략도 열심히 짜고.

알렉스　당시 르네상스 삼총사 때도 입시 학원이 재미있지는 않았을 거 같은데. 그러니까, 너처럼 대머리로 그리거나 하는 등, 그때도 이 상한 사람들이 좀 있었겠다?

나　응. 그런 걸 '매너리즘mannerism'에 빠졌다고 해!

알렉스　아, 그게 그거야? 그거 안 좋은 거 아냐?

나　삼총사가 멋진 거, 할 수 있는 거는 다 해놨고, 소위 미술을 최종 완성했다고 생각하면 더 이상 할 게 없잖아? 허무감, 이게 사람 을 미치게 만드는 거야! 우울증에도 걸리게 하고.

알렉스　진짜 할 거 다 한 거야?

나　아니지. 그런 게 어디 있어? 그러면 그날로 예술은 죽음을 맞이 하는 거야! 삼총사가 성취한 건 르네상스의 과학적인 '재현법'? 반면에 '표현법'으로 말하자면 그거 말고도 무궁무진하지.

알렉스　예를 들어?

나　엘 그레코El Greco! '매너리즘'의 대표선수잖아? 그 작가가 뛰어 난 게 바로 자기가 할 수 있는 새로운 걸 아예 그냥 해 버린 거야. '매너리즘'에 빠져 허우적대고 말았던 게 아니라. 이를테면 '형 태'를 위아래로 막 죽죽 늘렸어. '변형태'를 만든 거지! 과장되고 왜곡된.4-1-4

4-1-4 엘 그레코 (1541-1614), <요한계시록: 다섯 번째 봉인의 개봉>, 1608-1614

알렉스 오, 삼총사가 과학, 그러니까 이성적으로 '정형태'를 확립하니까 자기는 다르게 간다? 그러니까 감성적으로 '변형태'를 실험하겠 다는 거네?

나 맞아! 사실, 미켈란젤로가 삼총사 중에서는 '형태'를 제일 변형했 던 편이긴 해. 이 측면을 딱 뽑아서 계승, 발전시킨 거라 볼 수도 있겠지.

알렉스 뭐, 하늘 아래 완벽히 새로운 건 없으니까. 그래도, 엘 그레코가 '변형태'를 거의 최초로 제대로 만들어 낸 건가?

예술은 우리를 꿈꾼다: 예술적 인문학 그리고 통찰

나	그건 아닐 거야. 당시 분위기상 그게 화제가 되었던 것일 뿐. '형태'는 그저 조형 요소일 뿐인 거고, 사건이 진짜 예술인 거잖아? 역사적으로 '정형태'가 많듯이 '변형태'도 많아!
알렉스	예를 들어?
나	나 용띠잖아? 12간지 중에서 용만 상상의 동물이야. 뱀이랑 새랑 합치고. 재미있는 게 옛날에 동양에서는 이걸 숭배하고, 반면에 서양에서는 배척했잖아?
알렉스	너 여기서 잘 태어났네.
나	『산해경 山海經, The Classic of Mountains and Seas or Shan Hai Jing』이라고 들어봤어? 기원전 3, 4세기경에 쓰여진 중국 신화집인데.
알렉스	아, 상상의 동물 막 나오는 거! 그런 게 다 용 같은 거네.
나	응, 여러 동물을 조합한 '변형태'. 어떤 동물이 마을에 출현하면 길조, 다른 동물은 흉조... 뭐, 다들 나름대로 신비한 능력이 있어.
알렉스	그러니까, '변형태'는 신비롭다?
나	'정형'을 파하면서 기존에 없던 상상의 에너지가 나오니까! 고정관념에 도전하고.
알렉스	뭐야, 꿈보다 해몽.
나	이런 건 전 세계적인 현상이야. 스핑크스 Sphinx 봐봐! 인간이랑 뭐더라. 황소, 사자, 독수리를 막 합쳤잖아? 힌두교 신화를 보면. 인간이랑 독수리를 합친 가루다 garuda도 있고!
알렉스	또?
나	음... 그리스 신화에 켄타우로스 Centaur도 있다! 위는 인간, 아래는 말. 미노타우로스 Minotauros도. 이건 피카소도 많이 그렸잖아? 인간인데 수소 머리! 아, 우로보로스 Ouroboros 라고 들어봤어?

알렉스 아니.

나 그리스어인데 자기 꼬리를 먹는 동물! 뫼비우스 August Ferdinand Möbius, 1790-1868의 띠처럼. 이게 끝은 곧 시작이라는 뜻이지.

알렉스 많구먼.

나 고야 Francisco de Goya, 1746-1828도 괴물을 많이 그렸어! 중세 그림에도 많고. 옛날 서양에선 괴물을 보통 악으로 묘사하긴 했는데.

알렉스 아직도 '변형태'를 나쁘게 봐?

나 만약 그렇다면 그건 사회적으로 큰 문제지. 차별과 폭력. 예컨대, '형태'가 일반적이지 않다고 그걸 비정상이라 보거나, 아니면 보지 않으려고 애써 눈을 돌려 봐.

알렉스 문제 많겠네!

나 이 점을 지적하려고 마크 퀸 Mark Quinn, 1964-이 장애가 있는 사람의 몸을 대리석으로 곱게 빚어서 런던의 한 광장에 딱 세워놨던 적이 있어! 고전주의적으로 매우 잘 만들어서.

알렉스 재미있네! 그리스 조각은 다 몸짱인데!

나 플라톤이 좋아한 황금비율. 아, 너 제우스 Zevs, 1977-라고 알아?

알렉스 아니.

나 길거리 아티스트야, CNN이나 루이비통 로고, 아님 맥도날드 로고를 벽에 칠해서 물감이 바닥으로 질질 흐르게 해.

알렉스 로고의 권위에 나름 귀엽게 반항하는 거네? 해당 회사에서 보면 싫으면서도 좋다! 노이즈 마케팅.

나 그렇네! '정형'을 위반하는 '변형'이라... 결국에는 이처럼 서로는 서로를 필요로 하네! 여하튼, '정형'이 좀 권위가 있어야 위반도 더 짜릿하지!

알렉스 그러니까, '정형태'만 '형태'가 아니라 '변형태'도 '형태'다? 그런데 '정형태'는 보통 보수적이고, '변형태'는 진보적이고.

나 '정형태'의 당연함을 '변형태'의 예기치 않음으로 깨는 작가들, 많아. 예를 들어, 레이철 화이트리드 Rachel Whiteread, 1963- 는 빈 공간은 채우고 찬 공간은 비우는 조각 작업을 했거든? 예컨대 도서관 서재의 책은 빈 공간, 책 말고 남은 공간은 찬 공간.

알렉스 공간 역전이라, 재미있네!

나 그리고 서도호는 엄청 큰 집의 틀을 흐느적거리는 천 polyester fabric 으로 만들었어! 마치 모기장같이 작게 싸서 가방에 넣고 돌아다닐 만하게.

알렉스 이건 물성의 역전이네.

나 응, 딱딱하고 고정적인 틀을 위반했지. 시멘트 건물은 딱 서서 움직이질 않잖아.

알렉스 재미있구먼. 기존의 틀을 깬다. 누가 규칙은 어기라고 있는 거라고 했더라?

나 글쎄... 여하튼, 삼총사의 경우, 게임의 법칙을 '고전주의'적으로 엄숙하게 잘도 만들어 놓았잖아? 이거 깨는 재미가 아직도 쏠쏠하지.

알렉스 그러니까, 법칙을 만들고 나서 그게 '완성이다, 끝이다', 이렇게 생각하면 완전 바보 되는 거네?

나 그렇지! 그러면 예술이 팍! 죽지. 새롭게 보는 시도는 항상 있어 왔고, 또 언제나 있을 수 있는 거잖아? 그런데 헤겔 Georg Wilhelm Friedrich Hegel, 1770-1831 은 절대주의를 주장하면서 역사의 완성, 종착점이 자기가 살던 시대라고 했어. 정반합의 귀결, 지금 보면 그건 완전히 잘못된 믿음이었지.

알렉스 완성이란 없는 거다?

나 물론 이렇게 보면 이건 완성일 순 있지, 그 논리 아래선. 하지만 저렇게 보면 저건 이제 또 시작인 거고.

알렉스 넌 뭘 새롭게 보는데?

나 잠깐 화장실 좀...

알렉스 대답하고.

나 (...)

2.
색채 Color 의 탐구:
ART는 톤이다

1982년, 유치원 때의 일이다. 당시에는 보통 크레파스로 그림을 그렸다. 풍경을 그리다 보니 자연스럽게 하늘과 구름, 그리고 태양을 그릴 일이 많았다. 그런데, 주변 친구들을 보니 다들 태양을 엇비슷하게 그리고 있었다. 마치 나름의 공식이 있었던 양. 이를테면 빨간색으로 원을 그려 채워 넣고는 중앙에서 뻗어 나가는 짧은 선을 원 주변으로 빙 둘렀던 거다. 나는 이와는 뭔가 다르게 그리고 싶었다. 그래서 우선 노란색, 파란색 등을 원 중앙에 점점이 흘려 찍었다. 다음, 빨간색으로 원을 성기게 채워 넣었다. 다른 색이 살짝 드러나게. 그러고는 원 중앙에서 뻗어 나가는 물결무늬로 주변을 빙 둘렀다. 당시의 원장 선생님이 역동적인 태양이라며 칭찬해 주셨다.

1985년, 초등학교 3학년 때의 일이다. 우리 학년에 두 명의 미술 신동이

있다고 소문이 났다. 한 명은 나였고 다른 한 명은 옆 반 친구였다. 그 친구는 로봇을 특히 잘 그렸다. 구경하러 가봤다. 쓱쓱 선으로 당차게 그리다 보면 당시 유행하던 로봇들이 술술 나오기 시작했다. 대단했다. 그런데 나는 그렇게 할 수가 없었다. 우선 외우는 게 힘들었고, 따라 그리는 게 귀찮았다.

반면, 나는 풍경 수채화를 잘 그렸다. 한 예로 바다의 오묘한 색을 표현하기 위해 여러 가지 색들을 적절히 혼합할 줄 알았다. 우선, 파랗지 않은 색들을 군데군데 먼저 칠했다. 다음, 다양한 회화적 기법을 활용하여 조금씩 층을 쌓아나갔다. 파란 계열의 색을 점차적으로 많이 써가며. 이처럼 바다는 나에게 하나의 거대한 추상 공간이었다. 회화적인 표현을 마음껏 해보며 놀 수 있는... 즉, 화면에 여러 흔적들을 비슷한 방향으로 계속 축적하다 보면 어느새 울렁이는 바다가 드러나기 시작했다.

내가 즐겨 활용한 기법들은 다음과 같다. 기법 1, 붓에 묻힌 물감의 양이나 붓이 가는 속도, 붓이 미끄러지는 방식을 다변화했다. 질질 끌거나, 손목으로 죽 돌리거나, 툭툭 털거나, 흘러가다 갑자기 잡아 낚아채는 등. 기법 2, 붓의 크기와 모양도 다변화했다. 때로는 붓이 아니라 손가락이나 휴지, 혹은 다른 주변 사물을 적극적으로 활용하여. 기법 3, 물이 번지는 효과를 잘 사용했다. 한 색 안에서, 혹은 다른 색 사이에서 조금 번지거나, 많이 번지거나, 아니면 아예 안 번지거나 하는 차이를 두며. 기법 4, 다양한 기법을 적극 활용했다. 물감이 말라 있거나 젖어 있을 때 긁거나 비비거나 닦는 등.

나는 풍경을 그리는 게 좋았다. 손으로 만질 수 있는 딱딱한 사물을 그릴 때면 왠지 모르게 객관적으로 재현해 내야만 한다는 생각이 앞섰다. 하지만 풍경을 그릴 때면 한결 마음이 가벼워졌다. 예컨대 내 눈앞에 보이는

예술은 우리를 꿈꾼다: 예술적 인문학 그리고 통찰

나무나 나뭇잎의 숫자는 더 이상 중요하지 않았다. 더불어 '형태'와 '색채'는 나름 자유롭게 연출할 여지가 있었고. 즉, 그때그때 느껴지는 대로 다른 표현이 가능했다. 어차피 풍경은 계속해서 변화하는 것이다.

나는 특히 오묘한 색을 좋아했다. 무슨 색이라고 딱 규정하기가 힘든 색들. 가만 보면 '색채'는 참 변덕스럽다. 예를 들어 미술에는 '절대 색감'이란 게 없다. 다 '상대 색감'이다. 음악에는 '절대 음감'이 있지만. 이를테면 피아노로 친 솔#은 언제나 솔#이다. 미b은 항상 미b이고. 물론 미b을 레#라고도 할 수 있으나 그건 같은 음이 가진 두 개의 다른 이름일 뿐이다. 하지만 '색채'는 주변 환경에 따라 그야말로 카멜레온이 된다. 즉, '색채'에는 절대적인 고유색이 없다. 이를테면 주변의 하얀 벽은 그저 하얀색이 아니다. 하루에도 수도 없이 색이 바뀌기 때문이다. 즉, 조명에 따라, 인접한 색에 따라 계속 변한다. 또한 같은 색이라도 유화로 그리느냐, 프린트를 하느냐, 프로젝터로 쏘느냐에 따라 다 달라진다. 프린트를 할 때도 어떤 바탕에 어떤 방식으로 하느냐에 따라 천차만별이 되고.

그런데 내가 어릴 때 사용한 크레파스 이름에는 '하늘색', 그리고 '살색'이 있었다. 아니, 하늘의 색이 얼마나 다양한데... 살갗의 색은 또 어떻고? 이거 참 안 좋은 이름이다. 상상력을 방해하고 고정관념을 고착화하기 때문이다. 같은 색 이름을 가져도 만드는 회사에 따라 조금씩 달라지는 게 바로 색의 성질이다.

나는 한 사물을 표현하기 위해 다양한 색을 즐겨 쓴다. 단순히 한 색만으로 일관되게 도배하기보다는. 한 예로 그냥 붉은색을 바르면 붉은색이다. 노란색을 바르면 노란색이고. 당연하다. 그런데, 노란색 위에 붉은색을 바르면 바로 오렌지색을 바른 거랑은 또 다르다. 특히나 두 개의 층이 애매하면서도 모호하게 섞이게 되면 이는 하나의 색으로 당연하게 규정할

수가 없다. 나아가, 색을 바르는 순서가 바뀌거나 바르는 색의 수가 늘어나면 또 달라진다. 색의 조합은 이처럼 무한대다. 물론 취향에 따라 묘한 매력을 뿜는 조합은 분명히 있다. 다 똑같이 아름다울 수는 없으니.

서양 미술사를 보면, 오묘한 색을 내는 비법 중에 대표적으로 '글레이징 glazing 기법'이 있다. 이는 물감이 완벽히 마르고 나면 바탕색과 살짝 다른 색을 반투명하게 바르는 방식을 계속 반복하는 기법이다. 그러고 나면, 처음에 발린 색과 나중에 발린 색은 꽤나 달라진다. 그 사이에는 이전과 조금씩 달라진 색들이 점층적으로 주르륵 쌓이게 되고. 이렇게 겹겹이 쌓인 반투명한 층 모두에 빛이 도달해 반사가 되면 한 색만으로는 딱 규정할 수 없는, 여러 색이 혼합된 섬세하면서도 풍부한 매력이 전면에 드러나게 된다. 쉽게 생각하면 겹쳐진 다양한 색상의 셀로판지에 빛이 비친 느낌이다.

재료와 기법, 재질의 이해는 작품 제작을 위해 매우 중요하다. 따라서 당연히 미술대학의 기초 교육 과정이 되어야 한다. 그런데 현실은 그렇지 않은 경우가 많다. 아마도 요즘의 미술교육은 보통 창의적인 실험을 지향하는 현대미술 교육에만 치중해서 그런 것 같다. 물론 그건 중요하다. 하지만 전통도 충분히 알아야 한다. 예를 들어, 내 경우에는 대학을 졸업하고 나서야 비로소 '글레이징 기법'이란 걸 알게 되었다. 미술대학 실기 시간에 아무도 가르쳐 주질 않아서 결국에는 나중에 책을 읽다가 스스로 접하게 된 거다. 이런 건 좀 진작에 알았어야 했는데...

레오나르도 다빈치는 요즘 봐도 참 대단한 작가다. 예술적인 재능도 뛰어났지만 당대의 미술도구에 대한 이해 또한 깊었다. 게다가 완벽주의자였다. 예컨대 붓질을 할 때 버리거나 넘치는 층이 하나도 없이 모든 걸 딱 맞게 잘도 조율했다. 참 놀랍다. 붓 자국 하나하나, 도무지 허투루 쓴 게 없

다. 즉, 무리수가 없다. 낭비도 없고. 예술적 재능과 더불어 과학적 이성으로 무장된, 완전무결을 지향하는 작가의 의도가 잘 드러난다. 그래서 좀 차갑기도 하다.

그는 특히 '글레이징 기법'을 적극 활용했다. 이거 제대로 하려면 참 오래 걸린다. 여러 번 반복해야 하는데, 유화의 경우 한번 칠하고 나면 마를 때까지 상당한 시간이 소요되기 때문이다. 따라서 그가 한 작품을 완성하기까지 수년이 걸리는 건 예사였다. 어떤 부분은 색을 30번, 혹은 많게는 100번을 발라가며 켜켜이 층을 쌓았다고 한다. 얇게 바르는 걸 고려해도 색을 한번 바르면 바싹 마를 때까지 당시에는 아마 한 2주는 족히 기다려야 했을 거다. 만약 당대 재료의 기술적 수준이 높아서 더 빨리 기름을 말릴 수 있었다면 그가 남긴 작품 수가 더 많았을 수도 있다.

'글레이징 기법'은 사람의 피부를 표현할 때 특히 그 진가를 발휘한다. 사실, 피부 표현은 참 어렵다. 자세히 보면 도무지 한 가지 색만으로 규정할 수가 없다. 피부 속의 동맥과 정맥, 즉 붉은색과 푸른색이 다 보이는 듯한 투명하면서도 생생한 느낌을 잡아낸다는 건 결코 만만한 일이 아니다. 그런데 〈모나리자〉를 보면 아름다운 여성의 꿀피부가 정말 탄성을 자아낸다. 아름다운 남성으로는 〈세례자 성 요한〉이 대표적이고... 물론 다 이 기법 덕택이다. 마치 엄청 공들여 그림의 표면을 섬세하게 화장해 놓은 듯하다. 4-2-1

'글레이징 기법'은 마술적이다. 이는 제작 초기에 활용되는 '죽은 층 Dead Layer' 단계의 공이 크다. 참 끔찍한 이름이다. 사람의 피부를 푸른색으로 먼저 그려 놓으면 마치 죽은 사람처럼 보여서 이렇게 붙여졌다. 물론 '글레이징 기법'을 반복하면서 죽은 사람은 조금씩 살아나기 시작한다. 이와 같이 당시에는 그림을 그릴 때 사물의 고유색을 바로 쓰지 않았다. 오히려

4-2-1 레오나르도 다빈치 (1452-1519), <세례자 성 요한>, 1513-1516

고동색, 검은색, 푸른색, 혹은 녹색 등으로 형태와 명암을 먼저 잡고 시작하는 게 일반적이었다. 즉, 색 하나가 아니라 칠해진 모든 색의 총체적인 배합이 결과적으로 내가 원하는 색이 되는 거다.

하지만 오묘한 색을 내는 비법은 이 외에도 많다. 음식에도 다양한 맛이 있듯이. 예를 들어 표면에 비친 색을 한번에 딱 칠하는 방법이 무조건 나쁜 것은 아니다. 이 또한 잘 활용하면 기가 막힌다. 색감이 세고 확 튄다. 생생하며 매력적이고. 물론 판을 잘 깔아줘야 한다. 주변에 인접한 색들과 어우러져 신나게 춤을 추거나 그들이 확 띄워주도록.

모네와 같은 인상주의 작가들이 그 좋은 예다. 그들은 '오랫동안 덧칠하

4-2-2 클로드 모네 (1840-1926), <라 그르누예르>, 1869

기'보다는 '순식간에 딱 칠하기'를 선호했다. 마치 오랜 수행보다는 즉각적인 통찰을 추구하는 듯이. 결과적으로 그들이 하나의 작품을 완성하는 데 걸리는 시간은 예전에 비해 훨씬 짧아졌다. 예를 들어 레오나르도 다빈치가 한 작품을 완성하는 데 꼬박 수년이 걸렸다면, 모네는 하루 만에도 완성을 해버릴 수 있었다. 다작이 가능해진 것이다.4-2-2

이는 당대의 시대 상황과 관련이 있다. 예를 들어 기술의 발달로 사회는 하루가 다르게 급변하기 시작했다. 즉, 변화하는 사회에 발맞추려면 한가하게 유유자적할 새가 없었다. 또한, 철도 등 교통수단의 발달로 여행이 쉬워졌다. 즉, 서로 간에 소통이 활발해지며 세상 참 좁아졌다. 게다가 쉽게 가지고 다닐 수 있는 물감 튜브가 판매되기 시작했다. 즉, 화구 상자를 들고 교외에 잠깐 나가 그림을 그리고는 너무 늦지 않게 집으로 다시 돌아올 수 있게 되었다. 이와 같이 그들은 시대의 변화에 힘입어 화창한 야

외에서 자연스럽게 예술 여행을 시작했다. 옛날 작가들이 칙칙한 작가 스튜디오에 오랜 시간 머무르며 예술을 해야 했던 것과는 차원이 달랐다. 이는 미술사적으로 혁명적인 사건이다. 새로운 시대가 열린 거다.

문제는 자연현상이었다. 예를 들어, 화창했는데 갑자기 소낙비가 내린다. 잠잠했는데 금세 강풍이 분다. 오래 그리고 싶었는데 곧 해가 진다. 게다가 시간이 흐를수록 색온도가 자꾸 변한다. 이를테면 아침엔 푸르스름했던 빛이 오후엔 하얘졌다가 해가 저물면서 붉은 노을이 된다. 사실 요즘은 스튜디오 안에서 작업하면 이런 건 문제도 아니다. 모든 조명이 통제 가능할테니. 그런데 밖에서는 이게 불가능해진다. 물론 인상주의 작가들은 이런 변화무쌍한 자연을 일종의 매력으로 받아들였다. 마치 변덕스러운 연인처럼 말이다.

하지만 자연의 변덕을 제대로 상대하려면 특단의 대책이 필요했다. 그건 바로 '빨리 그리기'. 이 외에는 다른 방도가 없었다. 자꾸 변하기 때문이다. 따라서 그들은 특정한 빛이 반사되어 보이는 그 찰나의 인상을 순식간에 화폭에 고정하려는 다양한 시도를 이어갔다. 결국, 꼼꼼하게 '형태'를 따내며 공간을 구축하는 데 집착하기보다는 화끈한 '색채'의 흔적을 화면 안에 즉흥적으로 발산하는 걸 지향하게 되었다. 이를테면 옷감의 실밥 하나하나를 세세하게 그려내는 대신 전체적으로 뭉뚱그려진 느낌을 확 잡아내는 것이다.

이를 위한 여러 방식 중에 대표적인 게 바로 '원터치 one-touch 기법'이다. 표면에 비치는 색을 단번에 딱 찍어 생생함을 강조하는. 그들은 만약 덧칠을 한다고 해도 마르기도 전에 발랐으며, 그 횟수는 최소화하고자 했다. 물감은 감산혼합이라 자꾸 덧칠하면 탁해지기 때문이다. 그렇다면 그들이 하는 작업 방식은 마치 당구와 흡사하다. 모름지기 한 큐 cue에 끝내야만

하니.

'원터치 기법'은 잘만 활용하면 참 아름답다. 고양된 감각으로 작업을 몰아치는 과정의 매력이 생생하게 그대로 드러나기 때문이다. 우선 여기 저기, 이런저런 물감의 흔적을 만들어내며 순식간에 화면을 채워 나간다. 그러다 보면 어느 순간 여러 가지 생생한 색들이 병치되며 정합적으로 조화를 이룰 때가 있다. 그러면 비로소 붓을 놓는다. 색의 향연, 어울림의 찰나... 물론 꼭 도달해야만 하는 정해진 끝이란 없다. 딱 기분 좋을 때 확 떠나면 된다. 결국 이 기법은 작가가 모든 걸 다 완결짓는 게 아니다. 오히려 관람객 스스로가 '색채'가 버무려진 흔적의 요동치는 필력을 따라가면서 나름대로의 풍경을 자연스럽게 떠올리게 되는 것이다. 즉, 이 기법은 비움의 미학으로 통한다.

그러고 보면 '글레이징 기법'과 '원터치 기법'은 예술에 대한 태도 자체가 다르다. 예를 들어 '글레이징 기법'은 주어진 관례를 의식적으로 꼼꼼히 따르며 예의를 지키는 점잖은 신사와도 같다. 반면 '원터치 기법'은 파격적인 행보로 굳이 재는 거 없이 자기 느낌을 즉흥적으로 툭툭 내던지는 패기 넘치는 젊은이와 같고. 즉, 이 둘은 서로 다른 감각과 독특한 개성을 지녔다. 하지만 나름대로 다 멋있다. 물론 멋있는 기법은 이 외에도 참 많다. 결국, 중요한 건 기법이 아니다. '색채'는 다양한 방식으로 미칠 수 있다. 앞으로 이를 위한 더 많은 실험이 필요하다.

알렉스 '색채'를 표현하는 방식은 여러 가지다 이거지? 그래서 넌 '글레이징 기법'이 좋아, '원터치 기법'이 좋아?

나 둘 다 좋아. 마치 '글레이징 기법'이 클래식이라면 '원터치 기법'은 재즈 같아서.

알렉스	뭐야, 골라!
나	'원터치'를 먼저 배우긴 했어. 입시 학원에서.
알렉스	왜?
나	우리나라 대학 입시는 보통 짧은 시간 동안 현장에서 그림을 그려야 하는 방식이거든. 포트폴리오 portfolio를 보기보다는.
알렉스	미국은 포트폴리오를 보잖아? 그게 우리나라에서는 포트폴리오의 신뢰도가 좀 떨어져서 그런 거지? 남이 그려주는 경우가 많을 테니.
나	좀 극성이지? 뉴욕 한인 타운에도 포트폴리오 학원이 있을 정도니까. 그래서 우리나라에는 독특하게도 입시장 제도가 있잖아.
알렉스	결국 여기서는 빨리 그리는 게 관건이네! 같은 문제를 풀어야 하고.
나	게다가 입시장에서 주는 종이, 절대 고급이 아니지.
알렉스	아, 시험지? 비싼 걸 주면 돈이 많이 드니까?
나	응. 그래서 여러 번 덧칠하면 종이가 울어! 바로 칙칙해지고. 게다가 구멍까지 나면 완전 망하겠지?
알렉스	그래서 더더욱 '원터치 기법'이 필요해지네? 깔끔하게, 딱딱 빨리 그리려면.
나	맞아. 모네와는 전혀 이유가 다른 거지! 즉, 입시를 위한 '원터치 기법'은 '형태'를 무시하고 '색채'가 막 나가는 게 아니라, 고전주의적인 형태하에서 색채가 밝고 명랑하게 서비스하는 개념에 가까워.
알렉스	약간 변종이네?
나	그래서 우리나라의 '원터치 기법'이 역설적으로 매력적이기도 해.

알렉스	입시풍도 잘 활용하면 재미있는 현대미술이 된다?
나	그럴 수도 있지. 그런데 '글레이징 기법'은 우리나라 입시에서는 현실적으로 좀 한계가 있어. 시간이 많이 걸리니까.
알렉스	입시에서는 '형태'랑 '색채'가 비중이 어떻게 돼?
나	전통적으로는 형태가 기본?
알렉스	왜?
나	예를 들어 그리스 때 조각을 보면 뭐, '색채'가 없었다고 봐야겠지? '형태'가 중심이었으니까. 물론 당대에도 색을 강조하는 경우가 있었지만, 색은 기본적으로 자꾸 변하잖아? 사실 그리스 때 돌 조각이나 도기가 지금까지도 많이 남아 있는 이유가 보존성이 높아서 그래. 회화는 썩어 없어지거나 색이 바래곤 하니까.
알렉스	그래서 '형태'가 '색채'보다 역사적으로 먼저 발전했나?
나	그런 면이 있지. '색채'는 기술의 발전에 영향을 많이 받으니까. 예를 들어 청동기 시대의 '고인돌'은 '색채'보다는 '형태'가 중요한 거잖아? '돌도끼'를 보면 당시에는 형태가 곧 기능인 거고.
알렉스	그래도 '돌도끼'에 피 묻히면 좀 무섭긴 하잖아? 문명이 발전하면서 이처럼 '색채'를 기호적으로 쓰는 빈도가 더 높아지긴 하겠네.
나	내가 임의로 줄을 세워 보면, '형태'가 먼저, 그다음 '색채', 그다음 '질감'. 물론 먼저 발전한 게 꼭 더 좋다는 의미는 아니고.
알렉스	'질감'?
나	예를 들어 레오나르도 다빈치 작품을 옆에서 보면 스크린처럼 빤빤하잖아?
알렉스	아, 잭슨 폴록 작품을 옆에서 보면 약간 올록볼록한 게 물감이 좀 튀어나온 두께가 보이겠지?

나	맞아, 그게 바로 '가상 질감 virtual texture'이 아니라 '진짜 질감 real texture'인 거지! 칠해진 물감 고유의 물성이 확 드러나는.
알렉스	그러고 보니 '진짜 질감'은 좀 현대적인 거 같네. 잠깐! 그런데, 중세 성화에 쓰인 금박이나 부조 장식! 그런 게 다 '질감' 표현 아냐?
나	맞다! 돌이켜 보면 옛날에도 이곳저곳에서 '질감'을 강조하긴 했지. 신석기 시대의 '빗살무늬 토기'도 그렇고.
알렉스	'빗살무늬 토기'의 경우, 빗살로 '질감'을 내는 게 마치 '색채'처럼 피부를 치장하는 느낌이네. 결국 '형태'가 기본이고 치장하는 건 좀 부수적인 느낌?
나	예를 들어 플라톤은 '관념은 존재하고 현상은 존재하지 않는다'고 했잖아?
알렉스	그에 따르면 관념이 '형태'고 현상이 '색채'인 건가?
나	맞아. '형태'가 틀로서 먼저 있고, 그다음에 '색채'가 입혀진다는 선후 관계의 인식이 딱 느껴지지 않아? 즉, '형태'는 영원히 남지만 '색채'는 언젠가는 바래 버리니 부질없다는 생각.
알렉스	응.
나	플라톤은 '기하학'을 아름답다고 했잖아? 그런데 '기하학'의 '색채'에 대해서는 전혀 말하지 않았지.
알렉스	그래? 난 파란색 정원이 아름답던데...
나	그러면, 난 핑크색 정사각형.
알렉스	킥킥. 여하튼 예전에 '색채'가 경시된 게 재료적인 한계 탓이 큰 거 아냐? 예를 들어 옛날에는 요즘보다 물감 색도 적었을 거잖아?
나	뭐, 진짜 비싼 안료가 있기도 했어. 그래도 개수가 제한적이었던

건 맞고. 물론 요즘은 활용 가능한 색채의 범위가 정말 넓어지긴 했지! 예컨대 아크릴 물감과 같은 화학 안료를 보면 야광색도 가능하잖아. 색 표현이 진짜 훨씬 화려해졌지.

알렉스 옛날 안료는 보통 칙칙했나?

나 그런 편이야. 요즘 보면 그런 지 오래돼서 더 칙칙해지기도 했지만.

알렉스 '색채'는 보존력이 관건인 듯하네. 색 바래면 진짜...

나 맞아. 오래된 아파트 봐봐. 페인트가 떨어져 나간 낡은 벽... 반면, 안의 시멘트는 갈수록 굳고 딱딱해지잖아?

알렉스 그러니까, '형태'는 가만히 있으려고 하는데, '색채'는 자꾸 변한다고? 햇빛에 따라서도 바뀌고. 말하자면, 변덕이 너무 심하다?

나 일반적으로 '형태'는 이성, '색채'는 감성 표현에 강하긴 하지. 꼭 그래야만 하는 건 아니지만. 역사적으로 보면 서구 고전주의는 보통 '형태'를 중시하는 경향이 강했어! 낭만주의는 '색채'를 중시하고.

알렉스 피카소의 입체파 그림 보면 좀 칙칙하잖아? 그러면, 좀 이성적인 건가?

나 그런 듯해. 나중에는 채도가 높아지기도 했지만, 특히 초기엔 '색채'를 참 단순화했지!

알렉스 왜?

나 '형태'를 강조하려고! 그래서 다시점多視點 개념을 딱 보여주려고. 그게 보이는 각도, 즉 '형태'로 접근한 거잖아? 반면에 마티스는 야수파 fauvism.

알렉스 웬 야수?

나	예를 들어 〈마티스 부인의 초상화〉1905를 보면 코 한가운데에다가 녹색 줄을 팍 칠해 놨어. 아주 감정적이지!4-2-3

4-2-3 앙리 마티스 (1869-1954), 〈마티스 부인의 초상화〉, 1905

알렉스	네가 말한 죽은 층?
나	그건 '글레이징'할 때 아래에 은근히 깔아놓는 거고. 이건 맨 위에 두꺼운 물감으로 팍! 그러니까, 주먹으로 치는 느낌이랄까.
알렉스	일종의 테러네?
나	'색채'가 미친 거지! 그때는 그런 행위가 나름 큰 충격으로 다가왔어. '형태'에 대한 '색채'의 도발이랄까? 마치 주인공 자리를 뺏으려고 경쟁하듯이. 여하튼, 피카소는 '형태'의 천재, 마티스는 '색채'의 천재... 뭐 그런 식으로 부르기도 해.
알렉스	둘 다 한편으로 막간 거네! 출전 종목만 다르게 해서.
나	'색채'가 미친 다른 예로는 로스코가 있어! '형태'는 사라지고 '색채'가 명멸하지. 보고 있으면 '색채'가 나한테 말을 막 건네잖아? '일로 와, 일로 와.' 하고. 마치 단독으로 조명을 받는 무대 위 주인공인 양.
알렉스	좀 위험한데? 너는 색이 감성적이어서 좋아?
나	그때그때 변해서. 뉘앙스도 풍부하고, 절절하고.
알렉스	네 작품을 보면, '형태'를 막 과장하고 왜곡하고 하는 것도 좋아하는 거 아냐?

예술은 우리를 꿈꾼다: 예술적 인문학 그리고 통찰

나	물론 그것도 재미있어! '형태'란 확 바꾸는 게 제맛이지. 맨날 그대로, 원래대로 그리면 좀 답답하잖아? '색채'란 바꾼다기보다는 싹 입히는 거고.
알렉스	바꾸는 맛, 입히는 맛?
나	그렇네!
알렉스	근육 만들고 옷 잘 입고? 딱 너 아니다.
나	(...)
알렉스	(내 배를 가리키며) 이거 어떡할 건데? 갈수록 나오는 거.
나	내 중학교 때 별명 말했었지?
알렉스	그때 맥가이버 MacGyver, 미국 드라마, 1985-1992가 유행해서 너도 장발이었다며, '상발'아?
나	중학교 동창 중에 아직도 '상발'이라고 부르는 애들이 있긴 하지. 그런데 그거 말고 별명이 또 있었다 했잖아!
알렉스	뭐?
나	'노가다 근육'!
알렉스	왜... 였더라?
나	온몸에 자잘한 근육이 많아서. 운동 조금 하면 바로 팍팍 나왔다니까? 즉각성. 즉, 내가 좀 반응이 금방 오는 체질이잖아! 장난 아냐.
알렉스	지금 해 봐.
나	밥은 뭐 먹을래?
알렉스	(...)

3.
촉감 Texture 의 탐구:
ART는 피부다

린이는 요즘 뭐든지 만지려 한다. 물론 어린아이들에게 피부 접촉의 경험
은 장점이 많다. 주변에 대한 호기심에서 비롯되어 사물에 대한 이해를 유
도하고, 세상과의 관계를 형성하는 데 도움을 주기 때문이다. 린이는 특히
'물장난'을 좋아한다. 도무지 싫증 내는 법이 없다. 시간 가는 줄 모르고
물장구를 치며 논다. 손으로 물 표면을 때리거나 튀기면서. 게다가 욕조에
거품을 좀 내주면 마냥 신이 난다. 장난감을 몇 개 가져다주면 더욱 재미
있어 하고. 한 시간가량 그러다 나오면 린이의 식욕이 동한다. 종종 달콤
한 낮잠에 빠지기도 하고.

　린이는 태어난 후 한동안 뭐든지 잡으면 입으로 가져갔다. 침도 엄청 흘
렸고. 이젠 입 대신 손이다. 물론 가끔씩 불안할 때가 있다. 예를 들어 부엌
에서 국을 끓이는데 린이가 주변으로 은근슬쩍 다가오는 경우가 있다. 그

　　　　　　　　　　　　　　　예술은 우리를 꿈꾼다: 예술적 인문학 그리고 통찰

럴 때면 바로 단호한 목소리로 '위험!' 하고 말해 준다. 손바닥을 펴 보이며. 그러면, 린이도 '위험!' 하며 끝을 올린다. 손동작도 따라 하고. 린이에게 불장난은 절대 금물이다.

가만 보면 린이는 물과 불의 성격 차이를 확실히 안다. 하나는 엄청 만져 봐서고, 나머지 하나는 만지면 안 된다고 들어서다. 그러고 보면 '물'과 '불', 뭔가 의미심장한 대립 항이다. 1997년 광주 비엔날레에 빌 비올라의 영상 작품, 〈더 크로싱 The Crossing〉 1996이 전시되었다. 두 개의 스크린이 세로로 서 있었는데, 한 스크린에서는 '물'이 위에서 아래로 거세게 흐르는 장면이 나왔다. 다른 한 스크린에서는 '불'이 아래에서 위로 거세게 타는 장면이 나왔고, 작가는 이 둘을 느린 속도로 천천히 건넜다. 당시에 꽤나 인상 깊었던 작업으로 기억된다. 그야말로 '물불' 안 가리고 들어가는 패기.

'물'은 온도가 적당하면 만질 수 있다. 내가 물살을 가르기라도 하면 '물'은 피부를 촉촉하게 하며 유동적으로 미끄러진다. 그럴 때면 몸이 참 편안해진다. 하지만 '물'은 얼리면 차가워지고 끓이면 뜨거워진다. 즉, 온도에 따라 성질이 급변한다. 혹시나 온도가 적당하지 않을 때 피부에 닿으면 큰일이다. 과도하면 생명을 위협하기도 한다. 특히 바닥에 발이 닿지 않거나 코가 빠져 있으면 매우 위험하다. 사람은 '물'속에서 숨을 쉴 수 없기에 그렇다. 더불어 강력한 힘으로 소용돌이라도 치면 걷잡을 수가 없다.

반면에 '불'은 절대로 만질 수가 없다. 물론 적당히 거리를 두면 따뜻해서 몸이 편안해진다. 하지만 가까이 가면 확 뜨거워진다. 사실 '불'은 얼리거나 녹일 수도 없다. 켜진 동안에는 무조건 뜨겁다. 혹시나 피부에 닿으면 큰일이다. 과도하면 생명을 위협하기도 한다. 특히 불에 잘 타는 소재는 매우 조심해야 한다. 바람도 조심해야 하고. 작은 불씨 하나라도 잘못하면 걷잡을 수 없이 주변으로 번진다. 물과는 달리 전이되며 양이 증가하

는 속성을 가져서 그렇다.

우선 '물' 하면 떠오르는 철학자가 있다. 탈레스Thalēs, 624-546 BC! 그는 서양 철학을 공부할 때 보통 처음에 등장하는 그리스의 철학자인데, 만물의 근원을 '물'이라고 했다. 당시의 여러 철학자들은 사람 자체에 관심을 가지기보다는 우주의 원리를 이해하고 싶어했다. 뒤에 나오는 헤라클레이토스Heraclitus of Ephesus, 540?-480? BC, 파르메니데스Parmenides, 515?-445? BC도 그러하다. 한편으로 소크라테스Socrates, 470-399 BC부터는 본격적으로 사람 자체에 대해 알고 싶어 했다.

알려진 철학으로 미루어 보건대 탈레스는 절대주의자인 듯하다. '물'! 하면서 우주 만물의 이치를 이해하는 고정불변의 기준을 딱 제시하는 걸 보면. '물'이란 그에게 하나의 총체적이고 통일적인 실체이자 세상을 이해하는 논리적인 틀이다. 예를 들어 '물'은 상황에 따라 수증기기체가 되었다가 얼음고체이 되었다가 한다. 즉, 상태는 계속 변한다. 그러나 결국은 다 산소와 수소가 결합된 화학식, 즉 동일한 '물'H2O일 뿐이다. 온도를 맞추면 언제라도 다시 물액체로 환원되는. 물론 탈레스는 당시에 화학식 'H2O'가 뭔지 몰랐다. 그저 철학적으로 사유했을 뿐이다.

다음, '불' 하면 떠오르는 철학자가 있다. 헤라클레이토스! 서양 철학을 공부할 때 보통 탈레스 다음으로 등장하는 그리스 철학자다. 그는 만물의 근원을 '불'이라고 했다. 시시각각 변화무쌍한 역동적인 에너지에 관심을 가지며. 탈레스와 비교했을 때 그는 상대주의자다. 만약 둘이 동시대를 함께 살았다면 서로 논쟁을 벌였을 수도 있겠다. 하지만 그러기에는 헤라클레이토스가 좀 늦게 태어났다. 그런데 마침 그가 어른일 때 파르메니데스라는 철학자가 태어났다. 그리고 자라나서는 탈레스의 철학을 정통으로 계승하며 생성의 과정보다는 불변의 결과에 주목했다. 결국 헤라클레이토

4-3-1 헤라클레이토스 흉상 　　　　　　　　　4-3-2 파르메니데스 흉상

스4-3-1와 파르메니데스4-3-2, 내 앞에서 티격태격하기 시작한다.

파르메니데스 탈레스 선생님에 대해서 잘 아시잖아요?

헤라클레이토스 그러면 네가 불변의 존재를 좀 쉽게 설명해 봐!

파르메니데스 자, '물'은 '물'이에요. 아무리 끓여도, 아니면 얼려도 어차피 그 속성은 그냥 '물'이죠. 아무리 '물' 가지고 날고 기어봐 요! 다 거기서 거기지. 그게 바로 우리들이 사는 세상의 모 습 아니겠어요?

헤라클레이토스 그러니까 우주 만물은 '물'과 같다 이거지? 그런데 좀 세게 말하려고 직유법이 아니라 은유법을 쓴 거고.

파르메니데스 네. 모든 건 '물'로 환원된다는 일원론이요!

헤라클레이토스 '원재료'는 언제나 같으니까 '겉모습'이 아무리 달라도 헷갈 리지 마라?

파르메니데스 그렇죠.

헤라클레이토스 에이, '재료' 따로, '모습' 따로가 어딨냐? 딱딱한 이분법의 한계에 구속되지 마! 진정한 일원론이란 세상은 바로 '불'이 라는 거야!

파르메니데스 왜요?

헤라클레이토스 '불'은 '재료' 자체가 곧 '모습'이잖아? '원료'가 아니라 '과 정' 그 자체이고. (얼마 전에 산 전문가용 카메라를 보여준다)

파르메니데스 오, 카메라 좋은데...

헤라클레이토스 (뿌듯하게 움켜잡는다) 이 카메라로 '불'을 계속 연속 촬영해 봐! 같 은 모습이 하나도 없을걸? 그중에 어떤 모습이 원본이겠어?

파르메니데스 그런 거 없겠죠.

헤라클레이토스 그렇지. 또 성질머리 좀 봐. '불'이야말로 주변을 다 집어삼 켜 먹으며 태워 버리잖아? '불'이 아니던 것들도 다 '불'로 만들어 버리고. 반면에 '물'은 다른 걸 '물'로 만들지는 못하 잖아?

파르메니데스 그야 그렇죠.

헤라클레이토스 결국, '불'에는 총량의 개념이 없다고. 불씨 잘못 키우면 뒷 동산이 다 탈 수도 있고... 진짜 어디로 튈 줄 모른다니까?

파르메니데스 정말 예측 불허죠. 하지만 바닷물 한가운데 나 홀로 둥둥 떠 있으면 비슷한 느낌이 들 수도 있잖아요.

헤라클레이토스 물론 '불'이건 '물'이건 둘 다 엄청 위험해질 수는 있지. 그런 데 '불'은 '물'처럼 실제로 만질 수도 없어! 즉, 촉감 자체를 거부하잖아? 그러니까 훨씬 가상의 존재 같은 느낌인 거지!

파르메니데스 물은 만질 수 있으니까 현실이구요?

헤라클레이토스 예를 들어 너는 천국의 맛을 본 적이 있어? 산 사람은 그게

안 되잖아? 불구덩이에 빠진 모습은 그저 상상만 해야지.

파르메니데스 거긴 지옥인데요?

헤라클레이토스 (...)

파르메니데스 그런데 연속 촬영으로 '불'의 여러 모습을 한 천 장 찍었다고 해봐요! 그것들을 쭉 늘어놓고 보면 이제는 그걸 뭘 찍은 사진이라고 불러요?

헤라클레이토스 '불.'

파르메니데스 제 말이! 결국, 다 '불'을 찍은 사진이잖아요? 이처럼 불변하는 정의를 내릴 수 있어야 선배도 좀 마음에 안정감을 찾을 수가 있지 않겠어요? 변화하는 거에만 그렇게 휘둘리면 맨날 긴장하고 살아야죠! 내일 세상이 또 어떻게 될지 아무도 모르니까요. 그러면 신경쇠약에 걸리기밖에 더 하겠어요?

헤라클레이토스 야, 너 아직 어리잖아? 변화도 좀 긍정하며 사는 삶의 자세를 가져야지! 예를 들어 이집트 절대왕정이 어디 영원할 거 같아? 세상은 결국 바뀐다니까? 보통 나이 든 사람이 보수고 젊은 사람이 진보인데, 우리는 좀 바뀐 거 같다?

파르메니데스 확실한 건, 서로 간에 세상을 이해하는 방식이 정말 다르네요! 정리하면, 저는 '객체론', 즉 절대적 대상의 존재에 주목하구요, 선배는 '주체론', 즉 대상에 대한 상대적 인식에 주목하는 거네요! 결국 저는 존재론자, 선배는 인식론자.

헤라클레이토스 자네는 주정주의主情主義자, 난 주동주의主動主義자.

파르메니데스 그런데 제가 왜 보수예요?

헤라클레이토스 생각해 봐. 같은 강물에 발을 두 번 담글 수 있어?

파르메니데스 네? 없지요. 물살은 흘러가 버리는 거니까. 그런데 갑자기

'물' 얘기를 하는 이유가? 혹시 이제 와서 '물'의 신비로움에 대한 인정? '물'이 '불' 끄는 거 알죠? '촤악!' 무섭죠?

헤라클레이토스 킥킥. 그 정도 양으로 되냐? 어느 순간, 불이 선을 넘으면 이제는 바닷물 다 끌어와도 안 돼!

파르메니데스 (몸을 떨며) 아이, 무서워라.

헤라클레이토스 그런데 너한테는 태양이 날마다 새로와?

파르메니데스 (중천에 뜬 태양을 슬쩍 바라본다) 그러고 보니, 오늘은 좀 다르게 보이네요? 선배를 만나서 그런가.

헤라클레이토스 야, 너도 결국 변화와 생성의 과정을 긍정하긴 하네?

파르메니데스 (놀라는 표정으로) 엥? 저 지금 낚였어요?

나 와... '같은 강물에 발을 두 번 담글 수 없다', 그리고 '태양은 날마다 새롭다'. 진짜 멋진 말이네!

파르메니데스 (째려보며) 너도 선배 편?

그렇다! 강물은 항상 흘러간다. 태양은 어제도 오늘도 변함없이 뜨고. 그런데 경험과 판단은 내가 한다. 이게 중요하다. 즉, 나의 감정과 생각은 매일같이 변한다. 내가 얽힌 상황과 맥락도 그렇고. 그렇다면 예술은 사람이 만드는 것이다. 강물이, 태양이 벌써 예술인 게 아니라. 결국 예술이란 자연과 사람의 끊임없는 협업이다. 자연 자체는 '질료'일 뿐, 느끼고 보는 내가 개입되어야 비로소 예술적인 '형상'이 창조되기에.

나는 솔직히 헤라클레이토스에게 더 끌린다. 하지만 탈레스도 참 중요한 철학자다. 개념적으로 볼 때, 탈레스와 헤라클레이토스는 대립 항의 긴장과 충돌을 잘 보여준다. 예를 들어 탈레스는 불변, 결과, 존재, 주정주의, 객체주의, 절대주의를 중시한다. 반면, 헤라클레이토스는 과정, 인식, 주동

주의, 주체주의, 상대주의를 중시한다. 실제로 당시에 그들의 대립구도는 '물'과 '불'의 속성에서 보듯 양립 불가한 관계로 이해되기도 했다.

하지만 이러한 이분법은 그저 방편적인 개념 설정일 뿐이다. 무조건 어느 한쪽이 맞고 다른 한쪽이 틀린 게 아니라. 즉, 해석은 관점에 따라 달라진다. 예를 들어 탈레스와 헤라클레이토스는 비슷한 면도 많다. 모두 서양 이성 중심주의에 경도되었으며, 이집트 절대주의 사상의 영향권 안에서 사유했다. 또한 우주의 진리를 풀고자 했다. 즉, 크게 보면, 헤라클레이토스도 절대주의적인 측면이 많다.

게다가 생각해 보면 '물'이 무조건 불변의 상징이 되어야 할 이유도 없다. 예를 들어, 탈레스처럼 노자도 세상만물은 '물'이라고 했다. 하지만 그의 '물'은 상선약수上善若水, 즉 위에서 아래로 내려오는 자연의 순리, 그리고 항상 변화하는 세계를 받아들이는 태도를 의미했다. 그렇다면 노자의 '물'은 헤라클레이토스의 '불'에 가깝다.

결국 대립 항 간의 상호 관계망 속에서 상황과 맥락에 맞게 잘 만들어 보는 게 바로 진실이다. 사실 양자는 모두 때에 따라 필요하며, 자기 입장에서는 다 말도 된다. 그래서 역사적으로 보면 서로 엎치락뒤치락하며 공생해 왔다. 대치 구조를 통해 자기 고유의 개념과 정당성을 강화하면서. 결국 어느 하나가 정답인지를 찾는 건 부질없다. 만약 답이란 게 있다면 그건 그때그때 관계 맺는 과정의 일환일 뿐. 그렇게 보면 불변도 변화의 한 상태다. 어, 난 역시 헤라클레이토스에게 더 끌리는 건가.

여하튼 탈레스의 '물'과 헤라클레이토스의 '불' 비유는 참 참신했다. 촉각적인 느낌이 직관적으로 잘 다가오므로. 그런데 앞에서 말했듯이 노자의 '물'은 탈레스의 '물'과는 또 다르다. 만약에 이 둘의 '물'을 그림으로 그린다면 서로 어떻게 다르게 표현해야 할까? 왠지 '형태'와 '색채'도 그

렇지만 '질감' 자체가 많이 달라야만 할 거 같다. 미묘한 차이를 극대화하기 위해서는.

'질감'의 종류는 정말 다양하다. 예를 들어 '부드러운', '까칠까칠한', '보송보송한', '둔탁한', '거친', '매끈한', '날카로운', '울퉁불퉁한' 등... 나아가 다양한 단어를 배합해 보면 창의적으로 도전을 받기도 한다. 예컨대 '성났지만 그래도 미적지근한', '부산한 듯 비비적대는', '미끌미끌 뻔뻔한' 등을 생각해 보자. 만약에 이런 미묘한 뉘앙스를 '질감'만으로 표현할 수 있다면 이는 정말 놀라운 능력이다. 그러려면 별의별 재질, 재료, 기법 등을 다 실험해봐야 할 거다.

물론 '질감'을 잘만 다루면 같은 소재라도 천의 얼굴이 될 수 있다. 예를 들어 '물'은 흐느적거릴 수도, 광포할 수도, 모호하거나 몽롱할 수도 있다. 혹은 '불'은 슬금슬금 잡아먹을 수도, 광포할 수도, 열정과 의지로 고난을 극복할 수도 있다. 물론 '물'과 '불'로만 예를 국한할 필요는 없다. 사용 가능한 소재는 주변에 널려 있으니. 즉, 해볼 건 많다.

'형태', '색채', '질감'은 조형의 3요소다. 이 중 하나만으로 모든 걸 다 해결할 수는 없다. 즉, 서로서로 도와가며 함께 성장해야 한다. 만약 이 3요소를 점으로 연결하면 삼각형 모양이 된다. 일반적으로 좋은 작품은 3요소의 활용 범위가 넓고 다양하게 마련이다. 즉, 삼각형이 크다.

하지만 조형적으로 3요소 간에 완벽하게 균형이 맞아 정삼각형이 되는 경우는 별로 없다. 오히려 한쪽이 삐쭉하게 긴 삼각형이 되는 게 훨씬 일반적이다. 대표적인 이유 세 가지는 다음과 같다. 첫째, 작품의 소재마다 특성이 다 다르다. 가령 어떤 대상은 '형태'가 강하고, 다른 대상은 '색채'가 강하고, 또 다른 대상은 '질감'이 강하다. 둘째, 작가마다 개성이 다 다르다. 20세기 작가를 예로 들면, 피카소는 '형태'를 과장했고, 마티스는 '색

채'를 과장했고, 잭슨 폴록은 '질감'을 과장했다. 셋째, 시대적인 선호도가 다 다르다. 이를테면 서구 고전주의 시대에는 '형태'에 더 주목했고, 낭만주의 시대에는 '색채'에 더 주목했는데, 인상주의 시대, 추상 시대로 넘어오면서부터는 '질감'에도 상당히 주목하기 시작했다.

알렉스 그래서 넌, '형태', '색채', '질감' 중에서 뭐가 제일 좋아?

나 음... 원래는 '색채'를 좋아했는데, 갈수록 '질감'도 좋아지네?

알렉스 왜?

나 예를 들어, 노란색과 파란색은 그냥 서로 다른 배우야. 그런데 한 배우가 그때그때 드러나는 '질감'에 따라 여러 역할을 한다는 게 참 흥미로워. 예를 들어 같은 노란색인데 어떨 땐 아무것도 모르는 순진한 색이 될 수도 있고, 아니면 온갖 문제 때문에 지긋지긋하게 질린 색이 될 수도 있고.

알렉스 같은 배우가 천의 얼굴 가지는 게 더 묘하다 이거지?

나 섬세한 뉘앙스가 느껴지잖아? 같은 얼굴인데, '아' 다르고 '어' 다르다고, 연기를 어떻게 하느냐에 따라 확 바뀌는 거지.

알렉스 너 연기 못하잖아?

나 (...) '형태'가 몸이라면 '색채'는 얼굴이고, '질감'은 옷이라고 말할 수도 있겠지. 아니면 피부? 더 생생하게는 땀이나 때 같은 거. 외부 환경으로 표현하자면 파도에 쓸리는 모래나 휘감는 산들바람...

알렉스 시 쓰네.

나 '형태'는 틀, 그건 벗어나는 게 제맛, '색채'는 얼굴, 그건 드러내는 게 제맛, '질감'은 땀방울, 그건 닦는 게 제맛.

알렉스 때는 벗겨내는 게 맛, 아님 오래오래 끼게 두는 게 맛? 그리고 또, 모래에는 파묻히는 게 맛, 바람엔 날아가는 게 맛... 이거 완전 맛 시리즈네. 맛이 갔어.

나 킥킥. '형태'가 생각이라면 '색채'는 감感, '질감'은 맛.

알렉스 끝이 없네. 그런데 '질감'을 맛깔나게 잘 내는 작가, 꽤 많지 않아? 반 고흐 보면, 울퉁불퉁...

나 내가 르네상스 삼총사 얘기했잖아? 레오나르도 다빈치, 미켈란젤로, 라파엘로.

알렉스 당시에 입시 규칙을 만든 사람들! 르네상스 회화 4대 규범이었던가?

나 응. '형태'를 나름대로 과학적으로 재현하려고 엄청 애썼잖아? 그 이후, 여기 반발해서 '형태'를 막 왜곡한 작가로는 엘 그레코가 대표적이고.

알렉스 알아.

나 그런데 확 다르게 가는 거보다 어쩌면 더 어려운 게, 비슷한데 그래도 묘하게 다른 거잖아?

알렉스 웬만한 건 벌써 다 해봤을 테니까. 예를 들어 남들이 그동안 백만 번 그린 사과를 이제 와서 내가 새롭게 그리기는 힘들겠지!

나 맞아! 그런데 삼총사의 재현력을 계승하면서도 거기다가 새로운 걸 발전시킨 작가가 있긴 해.

알렉스 누구? 쉽지 않은 일을 한 대단한 분 같은 느낌.

나 렘브란트! 나름 '형태'를 재현적으로 준수했잖아? 그런데 삼총사에게 보이지 않던 표현적인 요소가 딱 드러나는 부분이 있어!

알렉스 어디?

나	밝은 데. 가까이 가서 보면 물감 덩어리야!
알렉스	반 고흐처럼 촉각적인 피부 표면을 강조했다고?
나	응.
알렉스	추상화도 그런 거 강조하는 경우가 많잖아?
나	맞아, 극단적으로 물성을 밀어붙이다 보면 물감이 물감 자체로 존재감을 막 과시하기 시작하거든?
알렉스	왜?
나	그렇게 되면 물감이 가지는 '색채'와 '질감'이 바로 세상 자체가 되는 거잖아? 회화의 창밖으로 보이는 풍경을 재현하기 위한 봉사 활동이 아니라.
알렉스	그러니까, 물감이 스스로 주인공이 된다?
나	응.
알렉스	렘브란트는 거기까지 간 건 아니잖아?
나	시대적 한계? 그래도 렘브란트 작품을 보면 구상화치고는 물감의 덩어리감이 대단해. 어떤 부분은 막 우둘투둘, 끈덕끈덕 엉겨가지고... 그런 게 다 나중에 추상화로 발전하는 데 일조한 거지.
알렉스	그래도 멀리서 보면 재현적이잖아?4-3-3
나	가까이 가면 물성이 드러나고.4-3-4 즉, 기가 막힌 시각적 마술이지! 물성이 환영이 되는.
알렉스	삼총사는 그런 거 못했어?
나	못했지. 엄두를 못 낸 건지, 아니면 그렇게 하면 망친 거거나 과정일 뿐이라고 생각한 건지.
알렉스	그걸 뭐라 그래?
나	임파스토impasto! 물감을 진득하게 발라서 '질감'을 강조하는 기법.

4-3-3 렘브란트 판 레인 (1606-1669), <황금 투구를 쓴 남자>, 1650년경

4-3-4 그림의 투구 부분 (임파스토 기법) 확대

예술은 우리를 꿈꾼다: 예술적 인문학 그리고 통찰

알렉스 삼총사도 '질감' 표현 잘했잖아?

나 잘했지. 빤빤하게!

알렉스 아, 물감 자국이 안 남게.

나 응, 정확히 이성적으로 의도된 붓질로! 즉, 남거나 모자란 거 없이 딱 깔끔하게, 특히 표면에서 우둘투둘 튀어나오지 않게!

알렉스 그러니까 '가상 질감'을 썼다? 모니터 스크린처럼?

나 그렇지! 반면에 렘브란트는 재료 자체의 물성을 날것처럼 보여주는 '실제 질감'을 쓴 거고. 이게 나름 우연성이 개입되는 방식이야.

알렉스 무슨 우연?

나 이 물감과 저 물감을 마르지 않은 상태로 진득하게 섞어 봐! 물론 의도로 시작했지만 통제가 좀 안 되잖아? 결국, 이렇게 하는 건 항상 예측 가능한 필연적인 붓질을 포기하는 행위라고도 볼 수가 있지. 삼총사는 붓질을 다 집착적으로 통제하려고 했는데.

알렉스 의도를 좀 느슨하게 해서 우연을 개입시킨다? 멋있네. 그게 나중에 잭슨 폴록까지 가는 거네!

나 맞아! 장 폴 리오펠 Jean-Paul Riopelle, 1923-2002도 그렇고.

알렉스 놓아 버리기라... 그때는 진짜 새로웠겠다! 과학적 이성을 넘어선 감성적 표현이라니.

나 그랬겠지. 삼총사가 사물을 재현하는 방법론을 보면 아직 과학주의의 한계 안에 그대로 머물러 있었잖아?

알렉스 그렇네. 하지만 그들이 그린 작품들을 보면 내용은 꽤나 신화적이었잖아? 신화를 보통 많이 그렸으니까.

나 주변 사람을 그린 작품들도 간혹 있어. 하지만 삼총사의 대부분의 작품들이 내용은 신화적이었는데 형식은 과학적이었으니, 그

것도 참 아이러니하다! 과학적 환영기술을 활용해서 신화를 현실 속에서 생생하게 만나게 하다니, 그렇게 보면 당시에는 과학도 종교를 위해 복무했던 건가?

알렉스 어? 르네상스는 인본주의 시대였잖아? 과학으로 종교를 극복하려는...

나 그러면, 작가들만 아직도 옛 시대의 망령에 사로잡혀 있던 건가?

알렉스 글쎄, 의도적으로 복무한 건 아니지 않을까? 사실 과학이라는 게 이성적인 방법론 느낌이긴 하지. 반면, 종교는 내용이나 감성 쪽이고. 즉, 종교를 과학이 대체한다는 게 1:1 관계, 즉, A를 빼고 그 자리에 정확히 B를 채워 넣는 개념은 아니었을 거 같은데?

나 아, 종교는 존재의 문제, 과학은 태도의 문제. 그러니까 종교는 '무엇을 what', 과학은 '어떻게 how'를... 결국, 르네상스 시대가 되면서 '어떻게'는 확 물갈이가 되었는데, '무엇을'이 아직 지지부진했던 거구나?

알렉스 그러니까, '무엇을' '어떻게' 볼지는 관심사였는데, '무엇을' '어떻게' 바꿀지에 대해서는 별 새로운 생각이 없었나 보다. 과학도 '무엇을' 좀 건드리긴 했을 거 같은데.

나 그래도, 존재 자체에 대한 해답을 딱 주기에는 역부족이었나 봐! 여하튼, 삼총사는 과학적인 눈으로 종교적인 세상을 보는 데 집착한 거 같네.

알렉스 반면에 렘브란트는 자기 자신을 많이 그렸으니 이전과는 좀 다른 세상을 보려 한 건가?

나 그러고 보면, 자기 연민에 지독히도 절어서 자기를 계속 바라본 게 비교적 새롭네!

예술은 우리를 꿈꾼다: 예술적 인문학 그리고 통찰

알렉스	뒤엉킨 물감은 결국 자신에게 축적되어 온 욕구 불만의 응어리를 표현한 거라고 볼 수도 있겠네?
나	그런데, 방법론적으로 보면, 엘 그레코 작품에도 그런 표현적인 붓질이 꽤 있어. 그걸 렘브란트가 딱 완성한 거야! 즉, 이전에 볼 수 없었던 과정, 재료, 물질의 새로운 맛을 렘브란트 혼자서 다 창조해낸 건 아니라는 거지.
알렉스	그래도, 엘 그레코는 종교적인 세상을 많이 그렸잖아? 렘브란트가 자화상에 집착한 건 확실히 좀 세다!
나	인정. 르네상스 이후 미술이 전개되면서 내용적인 혁신, 즉, 제대로 된 개인적인 표현의 때가 드디어 온 거지! 자기 주변, 일상에도 더욱 주목하고.
알렉스	그러고 보면 방법의 혁신보다 내용의 혁신이 더 어렵구면? 방법은 같은 음식을 더 맛있게 하는 거라면, 내용은 음식 자체를 바꾸는 거니까.
나	시대의 판도를 바꾼다는 차원에서는 그럴 거야. 하지만 방법이 확 바뀌면 음식도 바뀌는 거니까, 내용과 방법은 결국 같이 가는 거라고 해야 하지 않을까? 때에 따라 새로운 방법이 탄생하면 새로운 음식이 나오기도 하는 거고.
알렉스	너는 어떤 음식을 만들었는데?
나	(...)

4.
빛 Light 의 탐구:
ART는 조명이다

모기는 린이를 좋아한다. 린이가 태어나기 전에는 나만 좋아했는데. 그래서 자고 일어나면 혹시나 하는 마음에 린이를 본다. 그러다 몇 방 물린 걸 발견이라도 하는 날이면 미안한 마음이 들면서 하루 종일 기분이 별로다. 다음부턴 차라리 날 물라며 잘 때 내 피부를 더 많이 드러낸다. 린이 주변에 내 팔을 두르고 이불 밖으로 다리를 내놓는 등. 그러면 가끔씩 효과가 있을 때가 있다. 물론 둘 다 물릴 때도 많고.

모기는 사람과는 다른 눈을 가졌다. 즉, 나처럼 세상을 보지 않는다. 물론 그럴 필요도 없고. 어쩌면 모기의 역량과 삶의 조건을 고려해 볼 때, 지금과 같이 자기 방식대로 보는 게 생존에 가장 적합할는지도 모른다. 아마도 불필요한 시각 정보가 많으면 골치 아프고 산만할 거다. 위험할 수도 있고. 모기 입장에서 나와 린이의 향기는 아마도 생의 충동을 자극하는 광

명의 '빛'이리라.

물론 모기가 오래 살려면 치고 빠지기가 관건이다. 평상시에는 매복을 잘해야 하고. 예를 들어 린이가 잠들고 나면 알렉스와 나는 수색 작전에 돌입한다. 우선, 방에 있는 작은 손전등을 켠다. 다음, 주변을 샅샅이 뒤진다. 그러다가 모기를 발견이라도 하면 바로 내리친다. 보통 잡지로... 그간의 성공률은 높은 편이었다고 자부한다. 여기서는 손목의 재빠른 움직임이 매우 중요하다. 물론 타이밍이 결정적이고. 그러나 '빛' 없이는 이 모든 게 애초에 불가능해진다.

'빛'은 '등대'다. 보이지 않던 걸 비로소 보이게 하는 어둠을 밝히는 등불. 이와 관련하여 대표적인 세 가지 입장은 다음과 같다. 첫째, '빛을 가진 입장'에서 보면 '빛'은 권력이자 능력이고 기회다. 즉, '빛'으로 무언가를 찾아보고 싶어진다. 간절히 원할수록 시선은 고정된다. 예를 들어 손전등은 우리 가족의 안전과 번영을 위한 고마운 '빛' 한 줄기다. 모기라는 그 어둠의 세력을 몰아내는 존재.

둘째, '빛이 필요한 입장'에서 보면 '빛'은 절절한 바람이자 지향하는 목표다. 즉, 계속 수색하며 이를 뒤쫓게 한다. 예를 들어 어두운 바다 위 길 잃은 배에게 혹시라도 떠오를지 모를 저 멀리 한 줌의 '빛'은 희망 그 자체다. 그런데 사람만 그런 게 아니다. 활활 타는 불길 속으로 냅다 들어가는 불나방이나 태양이 좋아 목매는 해바라기도 다 그렇다. 피의 향기를 좇는 모기도 역시 마찬가지고. 이와 같이 '빛'은 비유적인 것이다. 시각적인 현상에만 국한된 게 아니라.

셋째, '빛을 피하는 입장'에서 보면 '빛'은 자신의 위치를 공개하거나 자신의 치부를 드러내는 일방적인 폭력이다. 예를 들어 모기에게 '빛'은 두려움의 대상일 것이다. 때에 따라 사람도 그러한 경우가 있다. 그저 자고

싶거나, 무언가를 은폐하고 숨고 싶거나, 혹은 훔치거나 사기 치려 할 때처럼 말이다. 아니면 그늘은 하나의 낭만이 되기도 한다. 실제로 나도 밤이면 감수성이 샘솟는 경우가 많다.

기본적으로 '빛'은 '눈'이다. 시각예술의 필수적인 조건이기 때문이다. '빛'이 없으면 '형태', '색채', '질감'은 없는 것이나 다름없다. 어차피 볼 수 있는 게 없으니. 하지만 다행히 미세한 '빛'이라도 있으면 뇌가 어느 정도 적응하긴 한다. 마음의 스크린에서 이를 좀 증폭시켜 주기 때문에. 그러나 그 정도로는 작가가 의도한 이미지를 제대로 볼 수가 없다. 즉, '빛'은 충분해야 한다. 모든 시각예술은 결국 '빛'의 마술이다. 사진이나 영상뿐만이 아니라.

'조명'을 활용할 때는 상황에 맞는 융통성이 요구된다. 예를 들어 공연이나 전시를 위해서는 '조명'이 필수다. '조명'이 꺼지면 순식간에 적막감이 흐른다. 물론 연극 무대의 주인공과 전시장의 작품은 잘 보여야 한다. 하지만 공연과 전시에 쓰는 '조명'은 성격이 좀 다르다. 우선 연극 무대의 '빛'은 보통 주인공 쪽으로 쏠린다. 반면 전시장의 '조명'은 보통 모든 작품을 고르게 비추려 한다. 노란색의 '할로겐 조명'이건, 여러 색의 'LED 조명'이건 다 마찬가지다. 예를 들어 한 작품에 비치는 '조명'이 훨씬 밝으면 상대적으로 옆의 작품이 좀 초라해진다. 따라서 작품을 전통적으로 죽 걸어놓는 전시장의 경우에는 '조명'은 일관되고 균등한 게 안전하다. 물론 적극적으로 공간을 활용하는 전시의 경우, 극적인 연출을 활용하다 보면 연극 무대와 닮게 되기도 한다.

하지만 작가가 작품을 제작할 때와 관람객이 작품을 감상할 때 작품을 비추는 '조명'은 동일한 것이 기본이다. 이는 작품 제작 시 작가의 눈으로 본 최적의 이미지를 관람객들도 동일한 조건으로 보게 하려는 의지가 있

예술은 우리를 꿈꾼다: 예술적 인문학 그리고 통찰

다면 당연한 생각이다. 예를 들어, 작가가 본 하얀색이 관람객들이 보는 하얀색이어야 하고, 작가가 본 빨간색이 관람객들이 보는 빨간색이어야 한다. 그렇게 보면 아예 전시할 공간에서 직접 작품을 제작하는 게 가장 이상적이고 타당하다. 물론 작가의 작업실을 개방하는 '오픈 스튜디오open studio' 행사가 아니고서야 현실적으로는 거의 불가능하지만.

그런데 주변에는 작업실과 전시실의 '조명'이 동일한 걸 꺼리는 작가들도 있다. 이를테면 하얀 형광등 '조명' 밑에서 그림을 그리고는 노란 할로겐 '조명' 아래에서 이를 전시하는 걸 당연시하거나 선호한다. 그들은 마치 그렇게 해야만 자신의 작품이 더 멋있게 보인다고 생각하는 듯하다. 물론 옛날에는 노란 촛불 밑에서 그림을 보는 게 일반적이었다. 하얀 '조명'이 없었기 때문이다. 따라서 이제 와서 쓰는 노란 '조명'은 복고주의적인 느낌을 풍기는 효과가 있긴 하다. 뭐, 취향은 다 다르니.

'빛'이 특별한 대표적인 세 가지 이유는 다음과 같다. 첫째, 엄청 빠르다. 말 그대로 광속이다. 앞으로도 '빛'은 기술의 발전에 여러모로 크게 공헌할 거다. 둘째, 세상을 남다르게 보여준다. 시각은 '빛'에 의존한다. '빛'의 종류에 따라 분위기는 다 다르고. 셋째, 엄청 강렬하다. '빛'은 가산혼합이다. 물감은 감산혼합이지만. 즉, 섞일수록 밝아진다. 예를 들어, 책에 인쇄된 이미지와 컴퓨터 모니터 화면에 뜬 이미지는 육안으로 보기에도 그 차이가 확연하다. 컴퓨터 모니터의 이미지가 한층 더 영롱하게 보이는 것이다. 이는 '빛 상자light box'를 통해 보기에 그렇다.

옛날 성당의 '빛 상자'는 스테인드글라스stained glass였다. 당시 회화에 쓰인 물감은 종류도 단순했고, 채도도 낮았다. 게다가 시간이 지나면 퇴색해버렸고. 그런데 진짜 '빛'을 활용하는 스테인드글라스가 등장한 것이다. 그야말로 새로운 미디어가 가져온 충격이었다. 결국, 당시의 스테인드글

라스는 요즘으로 치면 컴퓨터 모니터 스크린을 활용한 첨단 미디어 아트였던 셈이다. 당시 사람들이 성당에 들어와 바로 그 현장에서 목도한 스테인드글라스의 거대함이란 실로 대단했을 것이다.

4-4-1 프랑스 카르카손 지역 성당의 스테인드글라스

사방을 비추는 영롱한 '빛'의 찬란함은 가히 천국 맛보기와 진배없었을 테고.4-4-1

물론 '빛'을 표현하는 방식은 다양하다. 스테인드글라스는 '진짜 빛'을 바로 활용한 경우다. 반면, 옛날 성화에서 '빛'은 보통 '가짜 빛'으로 그려졌다. 당시 작가들은 이를 한결 효과적으로 표현하기 위해 재료에 엄청 신경을 썼다. 예를 들어, 성모 마리아나 예수의 머리 뒤에 보이는 원형 금박은 실제로 진짜 금이었다, 이는 비싼 가격으로 고귀한 가치를 비유하고자 당시에 유행하던 시도였다.

성경에는 '세상의 빛과 소금이 되라'는 구절이 있다. 하지만 이를 문자 그대로 받아들여서는 안 된다. 가령 실생활에서 '빛'이 과하면 몸에 안 좋다. 이를테면 태양 '빛'을 오래 쐬면 노화가 촉진되고 피부암의 가능성이 높아진다. 또한 세상에 '빛'만 있으면 단잠을 자기가 어렵다. 모름지기 잘 때는 불을 꺼야 한다. 게다가 만약에 사람이 세상의 육신을 가지고 기독교에서 말하는 천국에 그대로 들어가면 눈이 바로 멀어버릴지도 모른다. 태양만 계속 봐도 눈이 상하는데. 마찬가지로 실생활에서 '소금'이 과해도 몸에 안 좋다. 짜서 맛도 없고. 이처럼 나쁜 측면을 부각하면 끝이 없다. 따라서 이 구절은 사람이 '빛'이나 '소금'으로 물리적으로 변신하라고 요구하는 게 아니다. 오히려 세상에 꼭 필요한 사람이 되라는 거다. 결국, 이는

'비유법'이다. 사실 관계보다는 진실 공감 쪽에 가까운.

'비유법'의 장점은 어려운 걸 쉽게 설명하는 데 있다. 물론 단편적이거나 추상적이고, 곡해의 소지도 다분하여 그리 과학적인 방법은 아니다. '그게 원래 그런 거야' 하면서 은근슬쩍 넘기기도 좋고. 그런데 옛날에는 '비유법'이 특히나 유행했다. 쉽게 말해 이는 'A:B=C:D'라면 'A=C', 'B=D'라는 '동일률'의 가정에 기반한다. 예를 들어 기독교 교리에 따르면 하나님A과 예수B는 아버지C와 아들D의 관계와 같다. 마찬가지로 천국A과 현세B는 빛C과 어둠D의 관계와 같고. 특정 문화에서 이 관계에 다들 익숙해지면 어느새 당연하게도 천국A은 빛C이 되어 버린다. 그러면 이는 곧 후대 사람들이 태어나 사회화되면서 자연스럽게 학습해야 하는 '도상'이 된다.

그러나 '도상'이란 영원하지 않다. 언제나 이견은 있다. 기존의 '도상'은 결국에는 깨라고 있는 것이다. 특히나 예술의 세계에서는. 그런데 이견을 그저 취향의 문제로만 치부할 수는 없다. 이는 오히려 가치관의 문제와 가까운 경우가 더 많다. 이를테면 절대 권력이 대세가 되면 특정 '도상'이 보편화되는 경향이 있다. 서양 중세에 당연시되었던 '천국=빛'이 그 좋은 예다. 이는 당시 기독교 문화의 강력한 파급력을 보여준다. 반면, 개인주의가 힘을 얻으면 특정 '도상'은 파편화, 다변화되는 경향이 있다. 즉, 개인적인 상징으로 상대화된다. 이는 사방에서 현재 진행형이다.

사람들은 다들 알게 모르게 세상의 총체적인 작동 원리를 이해하는 나름의 '인식론'을 가지고 있다. 여기에는 '일원론'과 '이원론' 그리고 '다원론'이 대표적이다. 예를 들어, 시대와 지역에 따라 '빛'이 가지는 의미는 다 다르다. 그 물리적인 속성은 항상 같을지라도 '빛'을 보는 당시 사람들이 가진 가치관은 계속 바뀌기에.

'빛'을 천국으로 간주하는 기독교 문화에 영향을 준 대표적인 그리스 철

학자 두 명은 다음과 같다. 우선 플라톤의 사상은 '이원론'에 기반한다. 마치 흑백의 대비처럼 저기와 여기라는 대립 항의 경계를 나누어 절대적인 가치를 판단하려는 듯이 그는 이데아와 현상계를 이분법적으로 구분했다. 비유적으로는 강물을 마시면 모든 기억을 망각하게 된다는 '레테 Lethe의 강'이 그 분기점이 된다. 이를 기독교적인 교리로 치환하면 이데아는 천국, 현상계는 지구라고 간주할 수 있다.

반면 신플라톤주의 철학자, 플로티누스 Plotinus, 205-270의 사상은 '일원론'에 기반한다. 임의로 대립 항의 경계를 나눈다기보다는 둘 중 어느 쪽으로 치우쳤는지에 대한 점진적인 정도와 상대적인 차이로 세상을 인식하려는 시각이다. 그는 특히 이데아와 현상계를 구분하는 절대적인 경계는 없다고 생각하며 이를 설명하기 위해 '유출설'을 주장했다. 이를테면 태양에서 멀어지면 점점 어두워질 뿐이며 안과 밖의 특정 경계를 반으로 딱 나눌 수는 없다고 보았다. 이를 기독교적인 비전으로 보면 지구에 사는 우리들도 천국을 맛보고 있는 거다. 미약하게나마.

스피노자 Baruch de Spinoza, 1632-1677의 사상도 '일원론'에 기초한다. 이에 관한 대표적인 두 문장을 꼽으면 다음과 같다. 첫째, '빛이 빛과 어둠의 기준이다'! 즉, 어둠은 '빛'과 같은 위계로 존재하는 게 아니라는 것이다. 다만 '빛'이 약해지면 어둡다고 느끼게 될 뿐. 둘째, '개라는 개념은 짖지 않는다'! 즉, 사고와 같은 관념 개라는 개념은 물질적인 실제 진짜 개가 아니라는 것이다. 따라서 둘은 위계 자체가 다르다. 언제나 양립하는 대립 항이 아니라.

그런데 '인식론'은 세상의 구조와 원리를 원론적으로 이해하려는 태도다. 반면에 무언가를 체계적이고 실질적으로 분석하려면 명확하게 구조화된 기준을 적용하는 '구분법'을 활용해야 한다. 여기에는 '이분법'과 '다분법'이 대표적이다. 우선 '이분법'은 편의상 개념적으로 양극단에 위치한 반

예술은 우리를 꿈꾼다: 예술적 인문학 그리고 통찰

대 축을 상정하고 둘 간의 경계를 딱 나눔으로써 그 현상을 쉽게 이해하려는 가장 기초적인 방법이다. '빛'과 어둠의 대비, 혹은 천사와 악마의 대립을 상정하는 것이 그 예이다.

다음, '다분법'은 기준의 개수가 많아질수록 점점 복잡해진다. 그렇지만 서로 간의 경계를 임의로 나누는 원리는 다 마찬가지다. 예를 들어 '색채'는 '빛'의 파장이 반사되어 드러나게 된다. 여기에는 수많은 색이 있다. 하지만 어떤 구분법을 사용하느냐에 따라 거론되는 색이 달라진다. 또한 같은 구분법이라 하더라도 적용 방식과 활용 목적에 따라서도 달라진다. 예를 들어, '이분법'적인 2가지 색의 예는 다음과 같다. 『주역』의 태극 太極에서 음양은 빨간색과 파란색이며, 인도의 신호등 불빛은 빨간색과 초록색, 횡단보도에 서 있는 돌기둥은 검은색과 노란색, 혹은 기독교 문화의 어둠의 세력과 빛의 세력의 대비는 검은색과 하얀색으로 표현된다. 한편으로 '삼분법'적인 3가지 색의 예는 다음과 같다. 가산혼합이 되는 빛의 3원색은 RGB red, green, blue, 즉 빨간색, 초록색, 파란색이다. 그리고 감산혼합이 되는 색의 3원색은 CMY cyan, magenta, yellow, 즉 청록, 붉은 보라, 황색이다. 『주역』에서 삼태극 三太極은 빨간색, 파란색, 노란색이고, 차도의 신호등 불빛은 빨간색, 주황색, 초록색이다. 나아가 '오분법'의 여러 예 중 하나로는 『주역』의 음양오행설 陰陽五行說에서 풀어낸 순수한 기본색으로 오방색 五方色을 들수 있다. 이는 파란색, 빨간색, 노란색, 하얀색, 검은색을 가리킨다. 이처럼 여러 예에서 볼 수 있듯이 색은 때로는 가치의 문제에서 자유롭기도, 혹은 그렇지 못하기도 하다.

'구분법' 자체는 세상을 이해하기 위한 하나의 도구일 뿐이다. 궁극적인 목적이거나 절대적인 정답이 아니라. 즉, 효용이지 당위가 아닌 것이다. 예를 들어 '칠분법'의 7가지 색에는 대표적으로 무지개색이 있다. '빨주노

초파남보.' 이는 물론 편의상 서로 간에 합의된 구분일 뿐이지 모두가 합의 가능한 뚜렷한 경계란 도무지 불분명하다. 사실 무지개를 '칠분법'이라고 방편적으로 이해하는 데에는 장점도 있고 단점도 있다. 장점은 이를 명쾌하게 인식하여 그리기도 쉬워진다는 거다. 단점은 그렇게만 인식하면 색과 색 사이의 수많은 색들을 간과할 위험도 있다는 거고. 실제로 색에 민감한 사람들은 무지개에서 훨씬 더 많은 색을 본다. 좋은 컴퓨터 그래픽카드로 이를 재현하는 색의 수는 그야말로 엄청나고. 반면 색에 둔감한 사람들도 있다. 예를 들어, 어떤 사람들은 초록색 신호등을 파란불이라고 부른다. 만약 우리말의 '파랗다'가 '초록빛' 등도 포함한다는 사실을 모르고 그냥 뭉뚱그려 그렇게 부르는 것이라면 무지개는 그들에게 '육분법', 즉 '빨주노파남보'로 파악될 수도 있다. 갑자기 '그러면 안 돼! 초록색 돌려 줘.'라고 하고 싶다.

'인식론'과 '구분법'은 서로 그 차원이 다르다. '인식론'은 전체를 '총체'적으로 인식하려는 거시적인 전략, 즉 가치관이다. 평상시의 뇌의 작동 원리에 기반하는. 그렇다면 '일원론'은 때에 따라 '이원론', '다원론'과는 충돌하는 경우가 생긴다. 모두 다 전략적인 차원이기 때문이다. 이를테면 '세상이 원래 몇 개냐?' 하는 문제에 대한 서로 간에 배타적인 세 개의 상이한 답안을 생각해 보면 이해가 쉽다. 여기서 각각의 답안을 선택하는 뇌는 작동하는 구조 방식 자체가 다르다. 물론 그 또한 변할 수는 있다. 어렵지만.

반면 '구분법'은 전체를 '분석'적으로 사고하려는 미시적인 전술, 즉 방법론이다. 보고 싶은 대로 보는 색안경과 같은. 그렇다면 '일원론'은 '이분법', '다분법'과는 원론적으로 충돌할 일이 없다. '이분법'이나 '다분법'의 방법으로 '일원론'의 목적에 도달할 수도 있기에 그렇다. 물론 실생활에

예술은 우리를 꿈꾼다: 예술적 인문학 그리고 통찰

서는 그 관계가 종종 혼동되기도 한다. 하지만 스피노자의 비유에 따르면 '개라는 개념'과 실제 '개'의 위상이 본질적으로 다른 건 자명하다. 마찬가지로, '빛'에 대한 이해와 '빛' 자체는 전혀 다른 사안이다.

나　너 반타블랙Vantablack이라고 들어 봤어?

알렉스　아니, 물감이냐?

나　보통 물감이 아니지. '빛'을 거의 100% 흡수한대!

알렉스　있어 봐... (스마트폰을 검색하며) 와, 99.965%!

나　장난 아니잖아? 그런데, 우리가 못 사.

알렉스　왜? 비싸?

나　아니, 요즘 작가, 아니쉬 카푸어Anish Kapoor, 1954-가 라이선스license 를 사 버렸어.

알렉스　뭐야, 장난해? 자기가 만든 거야?

나　아니, 남이.

알렉스　요즘 시대에 한 명이 물감을 독점하다니, 무슨 비법이라도 된다고. 창의성으로 승부를 걸어야 하는 거 아냐?

나　그러니까! 여하튼 그거 칠한 거 보면 진짜 블랙홀이야. 그냥 모든 '질감'이 쑥! 하고 다 없어져.

알렉스　옷에 칠하자! 밤에 투명인간 되게.

나　마네Édouard Manet가 검은 옷을 평평하게 칠하는 거 좋아했었는데 그땐 이런 물감이 없었기에 지금 보면 한계가 좀 명확하지.4-4-2

알렉스　모네는 '빛의 작가'였잖아? 반타블랙 알았으면 싫어했겠다?

나　모네는 'CRI Color Rendering Index'에 관심을 가졌겠지.

알렉스　그게 뭐야?

4-4-2 에두아르 마네 (1832-1883), <아틀리에에서의 아침식사>, 1868

나 '색 재현 충실도'! 이건 인공 '조명'이 얼마나 자연광만큼 색을 잘 표현하는지 보여주는 지표야.

알렉스 자연광이 색을 제일 잘 표현해?

나 응, 태워서 '빛' 내는 거. 태양이나 모닥불, 촛불처럼... 그게 'CRI 100'이야. 품질이 최고 높은.

알렉스 붉은 노을이나 촛불은 노랗잖아?

나 'CRI'는 하얀색을 얼마나 하얀색으로 보여주는지, 뭐 그런 정확도를 말하는 개념은 아냐. 오히려 얼마나 다양한 색을 보여주는지에 관련된 거야!

알렉스 얼마나 풍성하냐? 즉, 색깔이 몇 개냐?

나 응. 예를 들어 2, 3개 크레파스로 칠하면 표현할 수 있는 색이 한정적일 수밖에 없잖아?

알렉스 그러니까, 세상에 색이 100개가 있다고 가정하면 촛불은 그 색들

	을 하나도 놓치지 않고 다 보는 거네?
나	그렇지!
알렉스	단, 노란 색안경을 끼고?
나	응, 맞아! 그럼 90은?
알렉스	색 10개 빼고 90개만 보는 거?
나	맞아! 즉, 노란 색안경이냐, 파란 색안경이냐는 'CRI'랑은 좀 딴 얘기야! 그건 '색온도'와 관련된 거지.
알렉스	얼마 전에 우리 부엌에 교체한 'LED 조명', 그거 100 아니지?
나	왜?
알렉스	그 밑에 계속 있으면 눈이 좀 아픈 거 같아. 뭔가 푸르스름하고... 싼 느낌이야!
나	싸잖아. LED라고 하면 효율성이거든. 애초에 경제적인 이유로 개발된 거지! 전력 소모는 진짜 적고, 게다가 반영구적이고. 그런 데 CRI가 100은 절대 안 돼! 태우는 방식이 아니니까. 그래서 높은 숫자 만들려면 진짜 비싸져.
알렉스	미술관은 LED 안 써?
나	써! 방송국도. 그래도 90이나 95 넘으면 진짜 좋은 거야! 80도 나쁘지 않다 그러고.
알렉스	우리 건?
나	(...)
알렉스	뭐야, 바꿔! 제대로 된 '빛'이 있어야 그림도 제대로 보는 거지!
나	맞아! '형태', '색채', '질감'을 삼각형의 세 개의 꼭짓점이라고 한다면 중간에 딱 있는 게 바로 '빛'이야! 빛의 효과가 세면 삼각형이 커지고, 약하면 작아지고.

알렉스 허파네! 즉, '빛'은 숨이다!

나 나는 이런 구조의 삼각형을 바로 '조형의 4요소'라고 불러! 즉, '형태', '색채', '질감', '빛'! 물론 이 중에서 작가마다 개성에 따라 강조하는 지점은 다 다를 거고.

알렉스 '빛'을 강조하는 작가는? 우선, 모네가 있고...

나 엄청 많아. 카라바조 Michelangelo da Caravaggio 나4-4-3 베르메르 Johannes Vermeer 4-4-4, 그리고 렘브란트도 그렇고.

알렉스 호퍼 Edward Hopper, 1882-1967도 있잖아?

나 맞아, 네가 좋아하는 작가! 그리고 영화 상영 내내 사진을 장노출로 찍어서 영화의 스크린을 희게 나오게 한 히로시 스기모토 Hiroshi Sugimoto, 1948-도 있지.

알렉스 결국, 옛날 회화는 '가짜 빛'을 그린 거였네! 사진은 '진짜 빛'이 찍힌 흔적이고.

나 그렇지. '가짜 빛'은 물감으로 그린 거니까! 물감은 '진짜 빛'만큼 밝을 수는 없고.

알렉스 플라톤이 또 뭐라 그러겠네. 불완전한 모방, 구시렁구시렁...

나 '진짜 빛'을 써서 플라톤을 기쁘게 해 주자! 그런데 '진짜 빛'에는 크게 '자연광'과 '조명'이 있어.

알렉스 플라톤은 태양 '자연광'보다 전시장의 인공 '조명'을 더 좋아했겠다!

나 왜?

알렉스 일관되잖아? 태양은 색온도하고 광량이 계속 변하는데. 촛불은 바람에 막 일렁이기도 하고, 또 금방 꺼져서 허무하고. 이거 플라톤 성격으로 보면 완전 최악인 거 아냐? 그런데 반영구적인 LED

4-4-3 미켈란젤로 다 카라바조 (1571-1610), <성 마태를 부르심>, 1599-1600

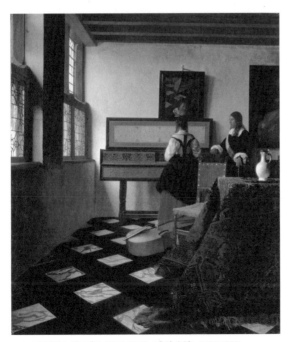

4-4-4 요하네스 베르메르 (1632-1675), <음악 수업>, 1662-1665

'조명'은 전원만 잘 꽂아 놓으면 항상 그 자리에 그대로 빛나고 있을 거 아니야?

나 모든 '조명'이 그렇게 '지속광'인 건 아니고, '순간광'도 있어! 사진 촬영할 때 쓰는 '순간광'은 번쩍! 하고 찰나의 순간만 잠깐 켜졌다가 바로 꺼지는 거야.

알렉스 플라톤, 버럭버럭하겠다!

나 이데아 느낌이 번쩍! 났다고 좋아할지도 모르지. 눈에 잔상 남는 거 은근히 즐기면서.

알렉스 아닐걸? 뭔가, 내 안의 그분과 네 안의 그분이 좀 다른 사람 같네.

나 그래도 둘 다 '지속광'은 좀 좋아할 듯.

알렉스 잘 때도 불 켜놓고 잘 듯. 아닌가?

나 정신적 욕구와 생체적 욕구가 꼭 같지는 않으니까.

알렉스 그런데, 생각해 보면 태양이야말로 진짜 '지속광'이네. 그러니까 지구 뒤편으로 가면 못 볼 때도 있지만, 그건 사람의 능력이 미약해서 못 보는 것일 뿐, 태양은 어디선가 항상 빛을 내고 있잖아? 게다가 플라톤은 그 당시에 태양에 수명이 있다고는 생각지도 못했을 거 아니야?

나 결국에는 시대적인 영향이나 한계, 그리고 개인적인 취향이나 관점의 문제인가? 모든 게 다 정말 생각하기 나름인 듯. 여하튼, 난 조명 좋아! **팀 노블**Tim Noble, 1966-이랑 **수 웹스터** Sue Webster, 1967-를 보면 '조명'을 엄청 잘 활용했어! 그러니까 쓰레기 더미를 각도 잡아서 '조명'을 딱! 비추는 거야. 그러면 벽에 시적인 이미지로 그림자가 짠! 하고 나타나.

알렉스 쓰레기는 아름다워.

예술은 우리를 꿈꾼다: 예술적 인문학 그리고 통찰

나 정크 아트 Junk Art, 쓰레기 예술의 교과서인 거지! 아, 쿠미 야마시타 Kumi Yamashita, 1968-도 있다. 위에서 아래로 비추는 '조명'을 딱! 켜면 연인이 우산으로 비를 막고 있는 그림자가 나와. 끄면 쑥! 사라지고.

알렉스 이런 건 '조명'을 고정해 놓고 작업해야겠네?

나 그렇지! 전시할 때도 똑같이 재현해야 되고.

알렉스 귀찮겠다. 그냥 전시장에서 바로 작업하는 게 제일 좋겠구먼!

나 그런데 넓게 보면 회화도 다 마찬가지야! 전시장에서 보이는 '빛' 아래에서 그림을 그려야 비로소 작가가 본 '빛'과 관람객이 본 '빛'이 정확히 같아지는 거니까.

알렉스 갤러리에 '노란빛'이 많으니까, 작업실에도 '노란빛'이 있어야겠네? 셀로판지 붙여 줄까, 노란 거?

나 작업실에 '하얀빛'이 있으니까 그냥 갤러리에 '하얀빛'을 설치하자!

알렉스 그래! 네가 진정한 주인공.

나 여하튼 '진짜 빛'을 사용한 작가도 많아. 댄 플래빈 Dan Flavin, 1933-1996은 형광등을 설치했고, 백남준은 나이 들어서 레이저를 작품으로 많이 활용했어.

알렉스 알아.

나 제임스 터렐 James Turrell, 1943-도 같이 봤잖아? 뉴욕 구겐하임 미술관 The Solomon R. Guggenheim Museum 중앙 홀 기억나지?

알렉스 맞아, 슬슬 변하는 '빛'만으로 전시했고 1층 로비 바닥에 누워서 감상할 수 있었잖아? 천장 보면서 잠깐 졸았던 기억이 나네.

나 맞아! 그리고 2001년, 영국에서 터너상 Turner Prize 탄 작품도 있어.

마틴 크리드 Martin Creed, 1968- 가 만든, 방 안에서 5초마다 불이 꺼졌다 켜졌다 하는 작품.

알렉스 그게 다야?

나 응.

알렉스 너도 좀 쉽게 해 봐.

나 기술적으로 좀 더 어려운 건... 2003년 올라퍼 엘리아슨 Olafur Eliasson, 1967- 의 작품! 영국 런던 '테이트 모던 Tate Modern' 갤러리 안에 있는 큰 홀에다가 인공 태양을 띄웠어.

알렉스 맞다, 너 바보같이 누워서 인공 광합성을 했다는?

나 응, 대신 영양제 먹었어. 기왕이면 비타민 D를 포함한 걸로.

알렉스 그래.

나 아, 백남준이 TV 여러 대를 빙 둘러서 TV마다 바뀌는 달 모양을 순차적으로 표현한 작품 〈달은 가장 오래된 TV Moon is the Oldest T.V.〉 1965 도 있다! 내가 진짜 좋아하는... 딱 보고 완전 감동 먹었잖아!

알렉스 비디오 아트 video art 라... 말 그대로 전기 에너지를 활용해서 '진짜 빛'을 내는 시각 미디어네.

나 응. 그리고 백남준 작품으로는 좀 특이한 거... 아무것도 찍지 않은 필름을 전시장에서 계속 돌린 것도 있어. 〈필름을 위한 선 Zen for Film〉 1962-1964 이라는 작품! 빔의 철학을 보여주려고.

알렉스 아무것도 없다고?

나 응, 아무 이미지도 촬영하지 않은 빈 필름이니까 하얀 화면만 계속 상영되는 거지. 그거 계속 보다 보면 도무지 볼 게 없잖아? 그러니까, 평상시 안 보던 영상의 틀, 즉 프레임이나 보게 되고... 또, 옛날 필름이니까 반복 상영할 때마다 질이 떨어져서 점점 노이즈

가 꺼. 결국, 계속 보다 보면 그거에도 주목하게 되고...

알렉스 그런 거 뭐 하러 봐?

나 그냥... '그래도 뭐 있겠지.' 하면서 의미를 찾으려고! 그게 개념이야.

알렉스 백남준 치고 되게 미니멀리즘이네. 보통 백남준 하면 이미지 과부화, 과도한 맥시멀리즘maximalism 아니야?

나 맞아. 과천 국립현대미술관 홀에 오랫동안 설치된 백남준의 TV 타워, 〈다다익선〉1988이 딱 그렇잖아? 이미지가 엄청나게 빠른 속도로 막 돌아가서 현란하고, 엄청 시끄럽고. 그야말로 미술관이라는 현대판 성소에 설치된 입체형 스테인드글라스라고 해야 하나?

알렉스 그러고 보니 성당의 스테인드글라스에서는 빛이 하늘에서 내려오는데, TV 타워는 내부에서 스스로 발산하잖아? 마치 시대의 변천에 따라 신본주의가 테크노주의로 바뀐 느낌이 드네.

나 오, 정말 그렇네! 우쭐하며 독립적인 자존감이 막 느껴지는데? 고요한 미술의 헤비메탈 같기도 하고.

알렉스 (팔짱을 끼며) 흥.

나 그런데 너 HDRHigh Dynamic Range이라고 뭔지 알아?

알렉스 들어봤는데... 그거 카메라에 있는 설정 아닌가?

나 응. 포토샵으로 조작할 수도 있고! 사진 여러 장을 노출이 다 다르게 찍어서 한 장으로 합치는 거잖아?

알렉스 왜 여러 장을 찍어?

나 카메라가 보통 어둡게 찍으면 밝은 부분이 잘 나오거든! 밝게 찍으면 어두운 부분이 잘 나오고.

알렉스 아, 그래서 잘 나온 부분만 합친다고?

나 그런 셈이지. 사람 눈은 알아서 어두운 부분은 밝게 보고 밝은 부분은 어둡게 보는데 카메라 눈은 잘 못 그러니까! 사람 같은 고차원적인 뇌가 없어서.

알렉스 그렇게 합치면 사람 눈이 본 거랑 비슷하긴 해?

나 꼭 그렇지는 않아! 과장을 팍 하니까 좀 초현실적이 되거나 기계적으로 보이기도 하지.

알렉스 잘 합쳐야겠네.

나 그런데 프린트할 때의 한계 때문에 HDR이 필요하기도 해.

알렉스 무슨 말?

나 '빛'을 물감으로 그리면 '빛'보다 약해지잖아? 프린트 잉크도 마찬가지야. 당연히 칙칙해지지.

알렉스 아, 모니터로 보면 '빛'이 있어서 쨍해 보이는데 그걸 프린트하면 칙칙해지는 거?

나 응! '빛'이 도와주면 해상도가 좀 낮더라도 보기에 별 무리 없이 괜찮아. 예를 들어 72dpi 해상도 단위라고 들어봤어?

알렉스 모니터 해상도?

나 응! dpi가 dots per inch, 즉 '1인치 정사각형에 점이 몇 개 찍혀 있느냐'이잖아? 그러니까, 점이 많을수록 해상도가 높아지고 선명해지는 거야.

알렉스 72dpi면 점이 72개?

나 응! 점묘화와 같은 거지. 쇠라 Georges Pierre Seurat 의 작품을 생각하면 돼. 4-4-5

알렉스 그 작가의 작품은 점이 좀 크잖아? 그러면 해상도가 낮은 거네?

나 사진적으로 말하면 그렇지! 그렇다고 바로 나쁜 작품이 되는 건

4-4-5 조르주 쇠라 (1859-1891), <에펠탑>, 1889 / 부분

아니지만.

알렉스 그래.

나 너 인터넷 쇼핑몰 사진은 보통 별문제 없잖아? 72dpi로 봐도...

알렉스 있어. 그냥 이미지일 뿐이잖아.

나 (...) 그런데, 그 해상도 그대로 인쇄를 해보면 이미지 품질이 엄청 떨어져 보여.

알렉스 72dpi가 모니터론 괜찮지만 프린트로는 매우 약하다? 그러면 몇 dpi 정도가 되어야 프린트 품질이 좋아지는데?

나 250, 300 정도는 돼야지.

알렉스 점이 많아지면 파일의 크기도 그만큼 비례적으로 커지는 거지?

나 응, 그래서 인터넷용에 비해 인쇄용은 파일 크기가 확 커져야 돼.

알렉스 어쩐지, 인터넷 쿠폰을 인쇄하면 품질이 좀 별로더라고.

나 쇠라 작품이 점도 크지만 캔버스에 그렸잖아? 그래서 해상도가 좀 더 떨어지기도 해.

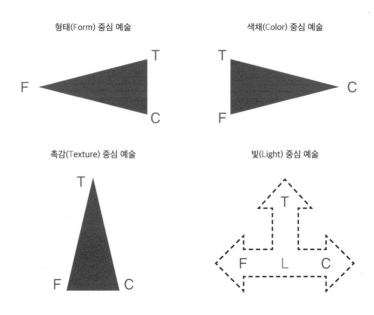

형태(Form) 중심 예술

색채(Color) 중심 예술

촉감(Texture) 중심 예술

빛(Light) 중심 예술

미술작품의 4가지 경향

알렉스 왜?

나 천의 올이 우둘투둘해서. 그러니까, 빤빤해야 극사실적으로 더 잘 그리지. 해상도가 높게! 결국 캔버스에 프린트할 때는 어차피 해상도가 높게 안 되니까 dpi가 250까지 갈 필요가 없어.

알렉스 얼마면 되는데? 200?

나 아니, 한 120이면 괜찮아.

알렉스 그러니까, 캔버스는 해상도로 승부하는 게 아니네?

나 해상도의 측면으로 보면 한계가 분명한 거지! 즉, 캔버스를 군이 사용하려면 그거보다는 다른 장점을 부각시켜야 해.

알렉스 거실에 걸린 너랑 나 초상화, 그거 캔버스잖아? 그러면 빤빤한 데 다시 그려! 더 해상도 높게, 그리고 크게.

나 (...) 여하튼, 해상도는 그렇다 치고, 사실 프린트할 때 쓰는 잉크

도 물감의 일종이잖아? '빛'보다 채도도 낮고, 또 섞을수록 더 떨어지는 감산혼합. '빛'은 가산혼합인데... 그래서 그걸 보완하려고 HDR 할 때 일부러 색을 더 과장하는 거야!

알렉스 아, 그러니까, 눈이 '빛'을 보듯이 색의 영역을 최대한 풍부하고 넓게 보여주려고?

나 그렇지! 예를 들어, 연극 공연할 때 일부러 몸짓을 크게 하는 배우의 심리같은 거지! 무대에서 멀리 떨어져 있는 관객에게도 자신의 연기가 잘 전달되라고. 예를 들어, (팔 사이를 벌리며) 이만큼 오버하면 (팔 사이를 조금 좁히며) 요만큼만 전달되는.

알렉스 '연극 배우의 오버 연기'라.

나 영화의 경우에는 스크린이 크고, 또 몸짓이 크게 확대될 수가 있으니까. 예컨대, 눈썹만 실룩거려도 엄청 크게 느껴지잖아? 연기는 물리적인 조건상 그게 안 되고.

알렉스 잉크가 '빛'만큼은 어차피 능력이 안 되니까, 오버해서라도 그나마 비슷하게 표현하려고 애쓴다 이거야?

나 색이 '빛'을 따라가기란 결코 쉽지가 않지.

알렉스 그래서 옛날에는 금을 발랐구나! 돈의 마력.

나 금 생각나?

알렉스 아니.

나 그럼, 그냥 물감으로 그려줄게.

알렉스 지금 당장! 뭐든지 만지면 금으로 변하는 미다스Midas의 손으로.

나 (...)

V

예술적
전시

작품을 어떻게 전시할까?

1.
구성 Composition 의 탐구:
ART는 법도다

난 예술 중·고등학교를 다녔다. 그러다 보니 입시 준비를 참 오랫동안 했다. 당시에는 순수미술 입시를 준비하는 학생들은 당연히 정물 수채화와 석고 소묘를 그려야 했다. 나는 1995년 서울대학교 서양화과에 입학했다. 다행인 건 내가 입학하기 바로 전해부터 입시 문제가 다변화되었다. 그래서 고2가 되면서 비로소 정물 수채화와 석고 소묘 일변도의 입시 준비를 좀 벗어날 수 있었다. 물론 확 바뀌었던 건 아니다. 돌이켜 보면 그저 입시 유형이 변했을 뿐, 당시의 입시 수업 지도 방식은 별반 달라지지 않았다. 아마도 가르치는 사람과 생각은 아직 그대로였기에. 실로 마음으로부터 개혁이 일어나려면 오랜 시간이 필요하다.

당시의 '입시 구도'에는 나름 일관된 공식이 있었다. 대표적인 세 가지 방법은 다음과 같다. 첫째, '비례법'은 사물을 공간 안에서 적절한 비례에

맞추어 배치하는 것이다. 예를 들어 우선, 주연을 화면의 상하좌우에 맞추어 황금비율의 위치에 놓았다. 다음, 화면의 균형에 맞게 조연을 보통 반대편에, 그리고 이 둘의 주변에 엑스트라를 어울리게 놓았다. 더불어 배경과 바닥을 자르는 지평선의 위치도 언제나 대동소이했다. 도무지 예외가 없었다. 거의 당연하게 외우는 수준이었다.

둘째, '단축법'은 형태를 그릴 때 '선 원근법'의 체계에 입각하여 입체 사물의 외곽을 보이는 각도와 거리에 따라 평면에 시각화하는 것이다. 이 체계를 따르자면 주의할 점이 여럿 있었다. 예를 들어 같은 길이를 가진 것 가락일지라도 보이는 각도에 따라 그려진 길이는 달라야 했다. 또한 같은 크기를 가진 사과일지라도 보이는 거리에 따라 그려진 크기는 달라야 했다. 그리고 앞에 놓인 사물이 뒤에 놓인 사물을 가려야 했다. 뒤로 갈수록 소실점으로 모이며 줄어들어야 했다. 사물의 가려진 부분을 이어볼 때 어긋남이 없어야 했다. 특히 길게 늘어져 있는 사물은 형태의 연결에 주의해야 했다. 예컨대 앞뒤로 이리저리 꼬여 있는 밧줄과 같은 경우가 그렇다.

셋째, '음영법'은 색채를 채울 때에 '대기 원근법'의 체계에 입각하여 선명도를 조정, 입체 사물의 양감을 비치는 조명의 각도와 세기에 따라 평면에 시각화하는 것이다. 이 체계를 따르자면 역시 주의할 점이 여럿 있었다. 예를 들어, 잘 따낸 사물의 외곽 안에서 빛과 어두움, 반사광, 그림자 등의 효과를 잘 조율해야 했다. 물론 다음과 같이 외운 방식대로. 우선, 조명은 하나로 단순화해서 명암 대비를 높였다. 다음, 각도를 살짝 틀어 입체감을 강조했다. 나아가 앞에 놓인 사물, 혹은 돌출된 부분은 상대적으로 따뜻한 색상을 활용해서 채도를 높이고, 뒤에 놓인 사물, 혹은 들어간 부분은 상대적으로 차가운 색상을 활용하여 채도를 낮췄다. 그리고 무엇보다 준비한 대로 좀 미화했다. 예를 들어 당시에는 앞에 보이는 사과가 못생겼더라

도 이를 그대로 옮겨 그리지 않았다. 대신 예쁘고 탐스러운 사과를 호출했다. 즉, 외워서 그린 거다.

서양 미술사를 보면 '원근법'은 대략 14세기부터 요즘 일반적으로 생각하는 원근법의 모양새를 갖추기 시작했다. '원근법'은 3차원 공간을 2차원 평면에 환영주의적으로 재현하는 하나의 방식이다. 여기에는 3차원 입체 사물을 표현하기 위한 '단축법'과 '음영법'이 큰 역할을 했다. 그런데 사실 '원근법'이 유럽 전역에 완전히 퍼지는 데는 족히 몇백 년은 걸렸다. 당시에는 SNS와 같은 발 빠른 통신수단이 없었기 때문이다. 즉, 정보의 교류나 전문가의 왕래가 더디다 보니 소위 당대의 미술학원마다 편차가 상당했다. 말하자면 이 동네 미술학원은 '원근법'을 잘 가르치고, 저 동네 미술학원은 좀 아니고 하는 식이었다. 요즘은 아마도 금세 따라잡겠지만.

최초로 '원근법'을 도입하고 발전시키던 작가들, 모르긴 몰라도 꽤나 신났을 거다. 처음 해 보는 설렘과 무언가를 이룬다는 뿌듯함에. 예를 들어 파올로 우첼로 Paolo Uccello, 1397-1475, 마사치오 Masaccio, 1401-1428, 피에로 델라 프란체스카 Piero della Francesca, 1415-1492, 안드레아 만테냐 Andrea Mantegna, 1431-1506 등이 바로 그들이다. 반면, 미대 입시를 준비하던 내 경우는 이들과는 완전히 다른 상황이었다. 옛날에 벌써 다 확립된 걸 당연한 듯 따라야만 했으니, 자칫 잘못하면 매너리즘에 빠져 흥미를 잃기 쉬웠다.

물론 '원근법'은 그 자체로 나쁜 게 아니다. 다만, 그 기법 일색이 되는 게 바람직하지 않다는 것이다. 보는 방식을 하나로 단일화하는 시각의 독재는 그야말로 큰 문제가 아닐 수 없다. 고금을 막론하고 어떠한 경우라도. 예를 들어 '원근법'이 출현하기 이전에는 비교적 자유로운 **구성법**들이 혼재했다. 그런데 서양 전역에서 '원근법'이 유통되고 일반화되면서 다른 '구성법'들은 하나둘씩 밀려나기 시작했다. '원근법'이 발전하기 이전

의 옛날 초창기 미술기법으로 치부되면서.

'원근법'은 그 자체로 예술성을 판가름하는 기준이 될 수는 없다. 그저 사용 가능한 여러 도구들 중 하나일 뿐. 가치를 결정하는 물음은 '그게 무엇이냐'가 아니다. 오히려 '그 당시에 어떻게, 그리고 그걸 왜 썼느냐'이다. 예를 들어 원근법의 혁명을 수행하던 작가들에게 그건 분명히 예술이었다. 하지만 지금은 아니다. 너무도 당연하고 뻔한 기술이 되어 버렸기에. 이를테면 입시가 곧 예술은 아니다.

예술에는 고정불변의 정답이 없다. 따라서, 결과를 그냥 외워서는 안 된다. 아무 때나 적용 가능한 것은 없기 때문이다. 결국 상황에 따라 답이 바뀌는 게 정답이다. 예를 들어 미술사에는 다양한 사조가 있었다. 여러 정황상 그렇게 흘러갈 수밖에 없던 배경 때문에. 하지만 그렇다고 해서 그러한 사조의 변천이 언제 어디서나 필연적으로 그래야만 하는 건 결코 아니다. 물론 어차피 사람이 하는 일이라 그 원리는 배울 만하다. 하지만 한 지역에서 발생한 일련의 결과가 다른 지역에서 그대로, 똑같이 재현되는 경우는 흔치 않다.

대학 시절에 나눈 이런 대화가 기억난다.

친구 역시, 미술은 먼저 해야 돼! 한 150년 전에 태어났으면 인상파, 입체파, 추상, 내가 다 해 버렸을 텐데...

나 아쉽네.

친구 나만 그때로 간다.

나 왜? 나도 갈래.

친구 뭐야, 다 가면 또 경쟁할 거 아냐?

예술은 우리를 꿈꾼다: 예술적 인문학 그리고 통찰

당연한 건 예술이 아니다. 그건 과거 완료형, 사건 종결형이다. 반면 예술은 현재 진행형, 미래 예측형이다. 그러려면 먼저 당대를 읽어야 한다. 그다음, 당대의 주류를 위반해야 한다. 그래야만 새로운 예술이 시작된다. 무언가를 벗어나고 넘어서고 앞장설 때에야 예술은 비로소 제맛을 낸다. 르네상스 이후의 매너리즘 작가인 엘 그레코가 그 좋은 예다. 확립된 체제에 대한 반항의 일환으로 '형태'를 과장, 왜곡, 변형하며 마음껏 변주해 보았으니.

물론 입시를 위해 정물 수채화를 열심히 그리는 게 교육적인 효과가 전혀 없는 건 아니다. 우선 고전주의적인 구도의 감을 익히는 데 좋다. 즉, 조형의 어울림을 체득하기에 좋은 연습이 된다. 예를 들어 정물의 배치를 나혼자서도 마음껏 해 볼 수 있기 때문이다. 또한 다양한 조형 요소를 경험하는 기초 과정이 된다. 즉, 여러 '형태', '색채', '질감', '빛'을 다뤄보는 좋은 연습이다. 결국 정물화는 연습의 부담이 상대적으로 적고 자유롭게 표현을 시도해 볼 수 있는 좋은 장르다.

주변을 보면 아직도 입시처럼 그림을 그리는 작가들이 있다. 그런데 그게 무조건 나쁘다고만 할 수는 없다. 타성에 젖은 게 아니라 그걸 잘 알고 이를 묘하게 활용해 버린다면. 사실 입시교육도 우리나라의 중요한 전통이다. 더불어 이러한 교육을 경험한 작가라면 어떻게든 그 시대를 반영하지 않을 수가 없다. 알게 모르게. 따라서 기왕이면 모른 척하기보다는 이에 대해 의식적으로 주목하고 발언하며, 나아가 이를 적극적으로 풍자한다면 그야말로 값진 일이 아닐 수 없다. 붓만 잡으면 외운 대로 손이 간다니, 생각해 보면 참 웃기는 일이다.

하지만 많은 기성 작가들은 더 이상 입시의 훈련 방식을 따르지 않거나, 나아가 이를 적극적으로 거부한다. 기존의 틀을 깨고 다양한 방식으로 새

로운 구성을 끊임없이 시도하며. 물론 근성이 있는 좋은 작가는 실험 정신이 몸에 배어 있다. 우선, 실패해도 좋다. 고인 물은 뻔하고, 안전하고, 예측 가능해서 아쉽다. 휘젓는 물은 의외고, 불안하고, 예측 불가해서 설렌다.

예술은 교과서대로 살면 성공하기 힘들다. 물론 다른 분야도 마찬가지겠지만. 예컨대 경제학 박사가 실제로 사업에서 성공하는 경우는 많지 않다고 한다. '위험한 투자, 높은 기대수익률 High Risk, High Return.' 결국 답이란 직접 부딪치며 스스로 만들어 내는 것이다. 때로는 막가 봐야 알 수 있다. 남의 얘기를 듣기만 하거나 책상 위에서 머리만 쓴다면 실제 현장에서 대박 맞기란 도무지 쉽지가 않다.

'예술하기'를 나름대로 도식화하면 이렇다. 우선, 감을 잘 잡아야 한다. 일명 느낌적인 느낌으로 표적 발견하기, 즉 예술은 '타이밍'이다. 세상을 읽고, 필요한 때를 알아야 한다. 다음, 한번 질러본다. 때로는 예측 불가한 우연에도 몸을 맡겨보는 무모한 시도, 즉 예술은 '근성'이다. 말하자면 고삐는 가끔씩 놓치라고 쥐는 거다. 혹시 몰라 그냥 막 한번 가보는 거다. 마지막으로, 끝장을 본다. 제대로 의미를 뽑아내며 이를 완결해야 한다. 즉 예술은 '뒷심'이다. 지르기만 하고 수습 못 하면 안 된다. 예를 들어, 고삐란 제대로 쥐면 끝까지 한번 몰아붙여 봐야 하는 법이다.

좋은 예술가는 파격적이 된다. 자기 고유의 차별화된 방식을 추구하다 보니 자연스럽게. 물론 쉽지 않은 게임이다. 그래서 제대로 감을 잡고, 효과적으로 시도하고, 확실히 수행하는 게 중요하다. 어차피 미래란 앞으로 채워질 공란이다. 완벽한 예측이 불가능한 것이다. 그렇다면 온고지신溫故知新을 한번 해 보자. 딱 떠오르는 건 '원근법'이라는 괴물! 그야말로 수많은 다른 상상의 공간을 억압한 녀석이다. 그러고 보니 여기에 얽매이지 않은,

5-1-1 경복궁 근정전의 어좌(御座) 뒤에 놓였던 <일월오봉도(日月五峰圖)>, 조선 시대

혹은 벗어나고자 몸부림친 시도들, 충분히 살펴볼 가치가 있다.

역사적으로 중요했던 세 가지 시도로는 '가치법', '반원근법', '복합시공법'을 들 수 있다. 우선, '가치법'은 중요도에 따라 그 크기나 배치를 달리하는 것을 말한다. 대표적인 세 가지 방법은 이렇다. 첫째, '크기 차이법'! 중요도에 따라 그 크기에 차이를 주는 것이다. 가령 이집트 벽화의 경우, 신과 왕은 크고 신하와 백성은 작다. 둘째, '중앙 집권법'은 중앙에 중요한 인물이나 사물을 배치하는 것이다. 예를 들어 중세 성화를 보면 성모 마리아는 중앙에, 천사와 사도는 주변에 있다. 셋째, '균형법'이란 양쪽의 균형을 맞추는 것이다. 예컨대 중세 성화를 보면 성모 마리아를 중심으로 좌우 인물의 명수가 같아 대칭을 이룬다. 또한 우리나라의 민화, '일월오봉도'나5-1-1 '일월부상도'를 보면 해와 달이 같은 높이에 떠서 좌우 균형을 맞춘다.

다음, '반원근법'은 하나의 일관된 소실점을 화면 뒤에 위치시키지 않는 것을 말한다. 대표적인 세 가지 방법은 이렇다. 첫째, '각도법'은 소실점으로 좁아진다기보다는 평행하게 나아가는 것이다. 가령 두초 디 부오닌세냐Duccio di Buoninsegna를 보면 깊이 z축를 암시하기 위해 평행한 사선을 긋는다. 들어간 공간이 분명히 느껴지도록.5-1-2

둘째, '역원근법'은 소실점이 화면 뒤에 위치한 게 아니라 화면 앞, 즉 관

5-1-2 두초 디 부오닌세냐 (1255/1260-1318/1319), <수태고지>, 1308
5-1-3 안드레이 루블료프 (1360년대-1427/28/30),<삼위일체 (아브라함의 환대)>, 1411 또는 1425?-1427
5-1-4 김홍도 (1745-1806?), <서당>, 《단원 풍속도첩》, 조선 후기

람자 쪽에 위치하여 좁아지는 것이다. 예를 들어 안드레이 루블료프 Andrei
Rublev의 작품에선 앞의 소실점으로 좁아지는 느낌이 뚜렷하다.5-1-3 또
한 김홍도의 작품을 보면 뒤의 인물보다 앞의 인물이 작다. 혹은 사물에
서 '역원근법'이 살짝 발견된다.5-1-4 셋째, '왜곡원근법'은 여러 개의 소실
점으로 인해 공간이 뒤틀려 보이는 것이다. 예를 들어 피에트로 로렌체티
Pietro Lorenzetti를 보면 '원근법'이 상하좌우가 맞지 않아 좀 이상하다.5-1-5
물론 이는 '원근법'을 잘못 이해한 결과다. 하지만 훗날에는 이를 의도적
으로 활용하는 작가들도 많이 나오게 되었다.

　나아가 '복합시공법'은 복수의 시간과 공간을 혼재시키는 것을 말한다.
대표적인 두 가지 방법은 이렇다. 첫째, '이야기법'은 이야기가 시간순으
로 전개되는 것이다. 예를 들어 디르크 바우츠 Dieric Bouts의 한 작품 〈불타
는 덤불 앞에 있는 모세와 신발을 벗는 모세〉을 보면 두 명의 모세가 한 화
면에 동시에 나온다. 한 명은 혼자 있고, 다른 한 명은 하나님을 만나고 있
다.5-1-6 그런데 '원근법'은 보통 단안 렌즈로 한 시점을 순간 포착하는 상
황을 가정한다. 그렇게 보면 둘은 쌍둥이이거나 한 명은 가짜여야 한다. 반

　　　　　예술은 우리를 꿈꾼다: 예술적 인문학 그리고 통찰

5-1-5 피에트로 로렌체티
(1280-1348), <성모 마리아의
탄생>, 1335-1342

5-1-6 디르크 바우츠 (1415-1475),
<불타는 덤불 앞에 있는 모세와
신발을 벗는 모세>, 1465-1470

5-1-7 한스 멤링 (1430-1494), <최후의 심판>, 1466-1473

면 시차가 있는 이야기로 가정하면 지금 모습 자체로도 충분히 말이 된다. 둘째, **'다면화법'**은 각 화면에 다른 시공을 표현하는 것이다. 한 예로, 한스 멤링 Hans Memling의 〈최후의 심판〉은 삼면화 triptych, 트립틱다. 우선 심판받는 사람들이 중간에 있다. 다음, 양옆으로 각각 구원받는 사람들, 그리고 지옥으로 떨어지는 사람들이 있다. 그런데 화면 자체가 분절되어 있으니 차원이 다른 게 전혀 무리가 없다.5-1-7

알렉스　야, 되게 많네.

나　더 많아. 예를 들면, 음영을 넣지 않는 '비음영법', 툭툭 넣어놓는 '배치법', 시선을 이리저리 유도하는 '시선 유희', 부분과 전체의 관계가 엇나가는 '부분/전체법', 한 화면 안에서 시점이 다양한 '다시점법'…

알렉스　'다시점법'이라면 피카소?

나	응. 물론 그 이전에도 있었고. 가령 우리나라 민화 중에서 '책거리'도 그렇고 뭐, 멀리 가면 원시시대 동굴 벽화도 해당되고.
알렉스	그건 왜?
나	당시에는 캔버스와 같은 틀이 없었잖아? 즉, 총체적인 전체 구성 하에서 서로 간에 어울리게 배치했던 게 아니지. 아마도 그때그때 남는 공간에 동물을 툭툭 집어 넣었을걸? 그렇게 보면, 이것도 '배치법'이고 '다시점법'이지.
알렉스	요즘 관점으로 보면 그렇게 읽을 수도 있겠네.
나	아, 세잔 Paul Cézanne, 1839-1906도 있다! 여러 시점이 한 화면에 얽혀 있는 작품. 피카소가 여기서 큰 영향을 받았지.
알렉스	그래?
나	그리고 한스 멤링을 보면 예수님의 일대기를 한 화면에 꼬물꼬물 여러 장면으로 그려 놓은 작품이 있어. 그리고 히에로니무스 보스 Hieronymus Bosch, 1450-1516라고 알지?
알렉스	네가 좋아하는...
나	작은 변형 캐릭터들이 엄청 많잖아? 궁시렁궁시렁 별 얘기 다 하고. 뭐, 일관된 전체성이 화면에 느껴지는 건 맞는데, 자세히 보면 한편으로 작은 이야기들이 다 독립된 거 같기도 하잖아? 이런 점이 '포스트모더니즘'이랑 딱 통하는 게 있지.
알렉스	왜?
나	주변을 중심으로 돌려주는 전략처럼 보여서! 즉, 중심을 받쳐주기 위해 주변이 단지 서비스를 하는 게 아니라 각자의 주체적인 목소리를 가지게 되니까.
알렉스	그러니까 그림도 하나의 이상적인 사회로 바라보는 거네! 상호

간에 공평한 기회와 각자의 개성을 발현하는 게 중요한 사회.

나 응. '포스트모더니즘'이란 말을 고안한 리오타르 Jean-François Lyotard, 1924-1998가 말했듯이 미시 서사micro narrative로 거대 서사grand narrative 에 도전하는 거지.

알렉스 요즘 작가들 보면, 이런 식으로 많이들 작업하지 않나?

나 그렇지. 하지만 대단한 건 이 작가는 레오나르도 다빈치랑 동시 대 작가였다는 사실이야. 즉, 당시로 보면 진짜 굉장한, 딱 튀는 별종이었던 거지! 물론 따지고 보면 고딕 Gothique 이전의 로마네 스크Romanesque 문화의 영향이라고 볼 수도 있겠지만.

알렉스 이게 네가 아까 말한, 그 뭐야, '부분/전체법' 아냐?

나 응. 아, 너 아르침볼도 Giuseppe Arcimboldo, 1526/1527-1593 알지?

알렉스 그래, 네가 또 좋아하는...

나 사실 정물을 모아서 정물화를 그리는 건 당연한 일이잖아? 그런 데 이 작가는 정물을 잔뜩 모아서 인물화를 그렸으니, 이게 참 낯 설지. '정물 인물화'라는 새로운 장르를 개척한 셈이 되니까.

알렉스 장난 아니네.

나 요즘식으로 말하면 '부분의 합은 전체가 아니다'라는 게슈탈트 심 리학 Gestalt psychology이 여기서 딱 나오게 되는 거지!

알렉스 그렇게 보면, 사진이야말로 바로 '부분의 합이 전체'라는 걸 증거 하는 미디어 아냐? 특정 시간 동안 '원근법'에 입각한 일관된 전 체 공간 안에 끼워 맞춰진 모든 거.

나 오, 그렇겠네. 물론 사진뿐만 아니라 풍경을 광학적으로 그대로 재현하는 게 다 그런 깔끔한 논리에 바탕을 둔 거라고 할 수 있겠 다! 1+1=2라는 계산처럼.

예술은 우리를 꿈꾼다: 예술적 인문학 그리고 통찰

알렉스 딱 떨어지게 만들고 싶은 심리랑 '원근법'의 원리가 궁합이 서로 잘 맞는 듯해!

나 '원근법', 가만 보면 참 절도가 있어. 오차를 허용하지 않는 성격에...

알렉스 '원근법'은 '단축법'과 '음영법'으로 구분된다고 했지?

나 응. 그런데 좀 더 복합적이야. 이를테면 '원근법'은 구조로 보면 소실점이 있는 '선원근법', 그리고 선명도로 보면 멀리 갈수록 뿌예지는 '대기원근법'으로도 구분되거든? 여기서 '단축법'은 '선원근법'만 따르고, '음영법'은 '선원근법'과 '대기원근법'을 다 따르거든!

알렉스 원시 시대에는 '원근법'이 전혀 없었고?

나 글쎄, 모태는 있었지. 예를 들어 **'전후법'**!

알렉스 그게 뭐야?

나 앞의 사물이 뒤의 사물을 가리는 기법이야. 예를 들어 동굴 벽화를 보면 들소의 앞다리가 뒷다리를 가리거든? 이집트 벽화도 그렇고.

알렉스 '원근법'의 초기 버전이네!

나 사실 눈이 가지는 광학적인 측면이 '원근법'이랑 작동원리가 꽤 비슷해! 결국, 원시인들은 뇌보다는 눈으로, 즉 진짜 감각적으로 봤을 테니까 '원근법'을 전혀 몰랐다고 할 수는 없지! 특히, 실생활에서. 예를 들어 내 눈에 보이는 멀리 있는 들소와 가까이에 있는 들소의 크기 차이는 극명하잖아? 혹은, 바위 뒤에 들소가 숨어 있어도 꼬리가 보이면 있는 거 딱 알고.

알렉스 '원근법'을 실생활에서의 시지각 체계라고 넓게 생각하면 그렇게

볼 수도 있겠네. 반면에 몬드리안은 뇌로 세상을 본 거지?

나 맞아! 나무를 보면서 기하학이랑 기본색을 추출해 낼 생각을 했으니까. 그런데 그게 평상시 자신의 철학을 대입시켜서 그렇게 한 거야. 그러고 보면, '뭐 눈엔 뭐만 보인다', 아니면 '생각하는 대로, 혹은 보고 싶은 대로 본다'와 같이 'abstract A from B B에서 A를 추출'의 구조가 딱 드러나잖아? 여기서 몬드리안에게는 B가 자연이었고!

알렉스 '전후법' 다음에는 뭐가 나와?

나 음, 깊이를 표현하기 위해 평행한 사선을 활용하는 '각도법'!

알렉스 사선이 모여야 소실점이 나오는 거잖아? 그 이전 단계구먼.

나 응. 그리고 가치의 경중에 따라 크기가 달라지는 '가치법'.

알렉스 이집트 미술! 뇌로 본 세상.

나 맞아! 객관적 실체가 아닌 인식의 풍경. 그다음으로 요즘 말하는 '원근법'에 쓰이는 '단축법'.

알렉스 '원근법'을 싫어하는 사람들, 아니면 굳이 따르지 않는 사람들이라고 해야 하나? 누가 있지?

나 '안티 anti- 오이디푸스'랑 '프리 pre- 오이디푸스' 개념 알지? 질 들뢰즈랑 펠릭스 가타리가 쓴 『안티 오이디푸스』1972라는 책에 나오잖아.

알렉스 오이디푸스부터 얘기해 봐.

나 그리스 신화에 따르면 오이디푸스가 자기 아빠를 죽이고 엄마랑 잤잖아? 나중에 그거 알고는 엄청 충격을 먹었지! 여기서 나온 게 바로 '오이디푸스 콤플렉스'라는 개념이야.

알렉스 알아! 오이디푸스는 '금기'의 상징인 거지? 그 사회에서 따라야

예술은 우리를 꿈꾼다: 예술적 인문학 그리고 통찰

하는... 즉, '자고로 선은 넘으면 안 된다!'

나 그렇지! 예를 들어 존댓말이 '오이디푸스'라고 해 봐. 그러면 '프리 오이디푸스'는 아직 존댓말을 못 배운 상태, 즉 순진한 아기 같은 경우.

알렉스 린이!

나 그리고 '안티 오이디푸스'는 존댓말을 알고 이에 저항하는 경우. 예컨대 '존댓말 땜에 문제가 참 많다. 그러니까 미국처럼 없애 버리자!'라며 시위하는 사람이 있다면 바로 '안티 오이디푸스'인 셈이지.

알렉스 그러니까 관례란 '당연한' 거를 말하고, '프리'랑 '안티'는 '다른' 거를 말한다?

나 응. 상상력을 극대화시키려면, '프리'와 '안티'를 잘 활용하는 게 중요하지!

알렉스 정리하자면 '원근법'이 '오이디푸스'라면, '원근법' 이전의 '구성법'은 '프리 오이디푸스', 그리고 '원근법' 이후의 '구성법'은 '안티 오이디푸스'다? 즉, '프리'는 몰라서 순진한 거고, '안티'는 싫어서 반항하는 거?

나 맞아! 그런데 깨는 게 보통 더 힘들어! 생각해 보면 옛날 작가들은 입시학원에서 '원근법'을 배우지 않았으니까 그와 관련 없이 비교적 마음대로 그리면 됐겠지. 그런데 현대미술 작가들은 그걸 알아버렸잖아? 그러면 이제는 그걸 의식적으로 넘어서야 되니까.

알렉스 어린이처럼 그리는 게 더 어렵다 이거지? 진짜 어린이가 그리는 거보다. 그러면 피카소는 이 방면으로 나름 잘 해낸 거네?

나 그렇게 볼 수도 있겠지. 물론 어른이 애처럼 그린다고 애랑 똑같

은 건 아니지만. 의미도 좀 다르고 말이야.

알렉스 그런데 너도 '프리'는 좀 힘들겠다.

나 왜?

알렉스 늙고 때 탔잖아! 그냥 다음 생애에 해. 어릴 때 마음껏 즐겼어야지!

나 (...) '원근법'에 반항하는 '안티' 작가로는 엘 그레코가 있지! 예를 들어, **인상주의** impressionism는 'im-', 즉 객관적인 밖을 안으로 받아들이는 거잖아? 반면, **표현주의** expressionism는 'ex-', 즉 주관적인 안을 밖으로 표출하는 거고. 이렇게 보면 엘 그레코는 딱 표현주의야.

알렉스 '원근법'이 밖의 규범이니까, 표현주의자들은 그걸 벗어나려고 몸부림친다 이거지?

나 맞아! 프랜시스 베이컨 Francis Bacon, 1909-1992 봐봐. 틀 속에서 번뇌하는 사람을 그렸잖아? 이처럼 '원근법'도 사람을 옭아매는 틀이 될 수가 있지!

알렉스 현대미술 보면 그런 거 많지 않아?

나 '원근법 망가뜨리기'가 좀 유행하긴 했지! '원근법'이라 하면 '3차원 장소성'을 2차원 평면에 재현하는 거잖아? 지금 시대가 어떤 시댄데. 이제는 '4차원 시간성'을 2차원 평면에 표현해 봐야지! 예를 들어 20세기 초, 입체파나 미래주의가 다 그런 시도였어.

알렉스 2차원 평면에 표현하는 건 좀 간접적인 시도 같은데? 예를 들어, 백남준의 비디오 아트를 보면 말 그대로 시간예술이잖아? 그게 더 직접적인 시도 아닌가?

나 어느 하나가 더 낫다기보다는 서로가 다 특색과 강점이 다른, 다양한 시도들이라고 봐야지! 예를 들어 참여 예술이나 과정 예술

예술은 우리를 꿈꾼다: 예술적 인문학 그리고 통찰

등도 다 시간이 가야 작품이 완성되는 거니까 시간성을 개입시키는 또 다른 종류의 시도일 거고.

알렉스 초현실주의 surrealism 는 어때? 무의식의 세계를 그린 거잖아? 중력을 위반하기도 하면서 '원근법'을 막 벗어나려는 느낌. 이것도 여기 저기 다양한 시공을 머릿속에서 혼합하고 막 변주하는 거 아닌가?

나 맞아! 일종의 '편집의 미학'! 이를테면 마그리트 René Magritte, 1898-1967 를 보면 다차원을 묘하게 시각화하잖아? 나름 개념미술이지! '보는 걸 보다'가 아니라 '생각을 보다'와 같은.

알렉스 '생각을 보다'라... 멋있는 말이네! 그런데 이집트 벽화나 옛날 성화도 다 생각을 그린 거잖아?

나 맞아! 다들 있어야 할 위치가 정해져 있었으니까. 크기도 그랬고. 특히 옛날 서양 미술을 보면 중앙이 주변에 비해, 그리고 위가 아래에 비해 훨씬 권위가 있었잖아?

알렉스 그게 한 개인만의 의견은 아니었을 거고.

나 물론 집단적인 '도상'이 그랬던 거지! 그 시대에는 나름 따라야 했던 규약으로.

알렉스 생각해 보면 천국은 꼭 위에, 지상은 꼭 아래에 있어야만 하는 건 아닐 텐데 말이야!

나 그렇지? 위를 보고 동경하는 행위가 애초부터 인간의 본능이었던 건지, 여하튼 다들 그렇게 그리니까 진짜 위가 고상한 거 같아. 그러고 보면 나도 세뇌된 건가?

알렉스 보통 기도할 때 위를 보잖아? 만약 땅을 신이라고 생각한다면 아래를 봐야지.

나	그러게? 땅에는 내가 서 있으니까 만질 수 있는 물질이고, 위는 텅 비어 있으니까 만질 수 없는 비물질이라는 생각 때문인가? 그러니까 내게 없는 걸 바라는 심리? 꼭 더 낫다기보다는 다르니까 끌리는 거? 아니면 비어 있으니까 채우고 싶은 거?
알렉스	이런 유의 관념이 결국은 또 하나의 '구성법'을 탄생시키게 되는 거구면?
나	어떤?
알렉스	EXID 2012- 알지? 걸 그룹 가수.
나	몰라.
알렉스	'위아래 2015'라는 노래 보면 '위 아래 위위 아래...'라는 구절이 있어.
나	'상하법'이라... 참 시사적이네! 그런데 시대의 요구에 발맞추어 기존의 '구성법'이 변모되거나 완전히 새로운 '구성법'이 생겨나는 건 생각해 보면 참 당연해. 물론 이름을 잘 붙이는 건 참 중요하고.
알렉스	잘해.
나	말처럼 쉽지만은 않아! '구성법'들을 비교해 보면 뭐 하나 배타적으로 딱 떨어지지를 않거든. 이를테면 이렇게 보면 이 '구성법'과 저 '구성법'이 좀 겹치고, 저렇게 보면 저 '구성법'과 그 '구성법'이 좀 겹치고...
알렉스	구체적으로?
나	예를 들어 중간을 딱 장악하는 '집권법', 평행으로 대면하는 '정면법', 총체적으로 균형을 잡는 '대칭법', 서로 간에 긴장을 유발하는 '대립법' 등을 보면...
알렉스	겹치네! 특히 '집권법', '정면법', '대칭법'은 왠지 절대 왕정에서 좋아했을 거 같아!

5-1-8 카스파르 다비드 프리드리히 (1774-1840), <바다의 월출>, 1821

나　　내 생각에도. 아, 너 프리드리히 Caspar David Friedrich 알지? 땅에는 인물이 작게 서 있고 하늘은 엄청 넓게 그린...5-1-8

알렉스　알아. 그 작품에는 '정면법', '대칭법', '대립법'이 모두 해당되겠는데?

나　　응. 그래도 '대립법'이 아마 가장 세겠지? 위와 아래의 대립?

알렉스　그게 바로 '상하법'이잖아? 결국 '대립법'에는 대표적으로 '상하법'과 '좌우법'이 있는 거네!

나　　오, 맞다!

알렉스　이 작가는 그중에서 '상하법'을 즐겨 쓴 거구먼! 성화에도 많이

나오는 방식.

나 맞아! 이렇듯 작가마다 선호하는 '구성법'이 다 있어. 예를 들어 어떤 작가는 비율상 한쪽으로 치우치는 '**측면법**'을 좋아하고, 어떤 작가는 역동적으로 쏠리는 '**사선법**'을 좋아하고, 마찬가지로 한쪽 공간을 확 비우는 '**여백법**'이나 광경을 극대화하는 '**과장법**', 혹은 조형적으로 배치하는 '**모음법**'을 좋아하는 작가도 있고.

알렉스 뭐야. 그렇게 따지면 '측면법', '여백법', '과장법'도 다 이 작가가 좋아하는 거 아냐?

나 (...)

알렉스 깔끔하게 하나만 좋아하라 그래!

나 그게 말로 분석하다 보니까 그런 거지 알고 보면 결국엔 다 하나인 게 아닐까?

알렉스 일원론 등장! 뭉뚱그리면 쉽네?

나 (...)

2.
장소 _{Space}의 탐구:
ART는 맥락이다

2001년, 서울대학교 서양화과 학부를 졸업했다. 그러고는 바로 석사 과정에 입학했다. 같은 교수님, 같은 학생들, 솔직히 재미가 없었다. 학부 4학년을 마치고, 5학년이 된 듯한 좀 뻔한 느낌. 게다가 텅 빈 실기실은 활기가 없었다. 보통 나 혼자 있거나 다른 학생 한 명이 있었다.

학부 때는 제대로 된 전시를 못 해 봤다. 우선, 대한민국미술대전_{국전}이나 중앙미술대전 같은 공모전에 출품한 적이 없었다. 뭔가 단체가 너무 정치적이랄까, 순수하지 않은 느낌이 들었기에... 물론 그때는 나만 그렇게 느낀 것이 아니다. 학교 분위기가 전반적으로 그랬다. 아직 어린 학생이 전시를 한다는 사실 자체를 꺼리기도 했고. 물론 그때도 공모전에 적극적으로 출품하는 학생들이 있긴 했다. 그런데 요즘은 크고 작은 공모전이 정말 많다. 내가 만약 지금 학생이라면 나 역시 이곳저곳 지원해 볼 것 같다.

당시에 대학원생이 되고 나니 자연스럽게 전시 활동을 시작해 보고 싶었다. 그때도 아직은 이르다는 학교 분위기가 분명히 있긴 했지만. 서울 인사동에는 제법 갤러리가 많았다. 그래서 시간이 나는 대로 인사동에 갔다. 그러고는 발길이 닿는 대로 전시장을 돌고 또 돌았다. 그러다 보니 한 전시장 입구에 붙여진 기획전 공모 포스터가 눈에 확 들어왔다. 그걸 보고 바로 포트폴리오를 만들어야겠다는 결심을 하게 되었다.

작가로서 포트폴리오는 내 얼굴과도 같다. 당연히 잘 만들고 싶었다. 이를 위해 내가 주안점을 둔 두 가지는 다음과 같다. 첫째, '선택과 집중'! 명확한 주제의식을 보여주고 싶었다. 또한 이를 뒷받침하는 선명한 시각적 방법론도 드러내고자 했다. 둘째, '선호도'! 좋은 작품을 먼저 보여주려 했다. 물론 최근 작품이 더 좋았기에 시간별로 보면 대강 역순이었다.

미술대학에서 가르치다 보면 포트폴리오에 대한 조언을 구하는 학생들이 종종 있다. 그래서 그동안 학생들이 준비한 여러 포트폴리오를 검토해 봤다. 물론 잘 만든 경우도 있었지만 아쉬운 경우가 보통 더 많았다. 이를테면 내가 빈번하게 지적한 것 중 하나가 바로 '종합 선물 세트' 방식이다. '나, 이거, 저거, 그거, 요거 다 할 수 있어요' 하는 식인데 이와 같이 애착가는 걸 다 모아 놓으면 보통 중구난방이 되게 마련이다.

포트폴리오에서는 작가의 전문성이 돋보여야 한다. 자신만의 특정 연구 분야를 깊이 팠다는 걸 증명해야 한다. '뭐든지 배우겠다', '열심히 다 해 봤다' 하는 학생의 자세에 아직도 머물러서는 안 된다. 예를 들어 한 논문에는 당연히 하나의 대주제가 있다. 즉, 여러 주제를 다 욱여넣을 순 없는 거다. 다른 대주제는 추후에 다른 논문에서 다뤄야 한다. 자칫 논문 하나로 지구를 구하려는 무모한 시도를 하다가는 결국에는 우울증에 걸리기 십상이다. 포트폴리오도 마찬가지다. 이는 회고전이 아니다.

당시에 난 좋은 포트폴리오를 만들고 싶었다. 일관된 관심사를 다양한 시각적 방법론으로 넓고 깊게 풀어내려고 노력했다. 내가 선택한 제목은 아날로그와 디지털의 합성어인 '아날로지탈'이었다. 제목에서 알 수 있듯이 내가 관심을 가진 건 아날로그 언어가 디지털 언어로 급격히 대치되는 그 당시 미디어 문화의 자화상이었다. 이를 표현하기 위해 나는 스캐너를 적극적으로 활용했다. 대표적인 방식은 다음과 같다. 우선, 스캐너의 빔이 움직일 때 여러 사물의 보조를 맞춰 끌었다. 그랬더니 예기치 않은 초현실적인 풍경이 속속들이 나타났다. 이렇게 생성된 이미지들을 다양한 방식으로 구성하니 재미있는 작품이 많이 만들어졌다. 여기에 매료된 나, 몇 날 며칠을 쉬지 않고 밤새워 작업했다. 그렇게 완성된 작품들로 포트폴리오를 구성했다. 이를 설명하는 글도 썼고.

이렇게 포트폴리오가 마침내 완성되었다. 결국 나는 기한에 맞춰 갤러리에 지원할 수가 있었다. 그러고는 얼마 지나지 않아 갤러리에서 연락이 왔다. 선정되었으니 내 개인전을 해 보자는 제안이었다. 우선 갤러리에서 제시한 전시 일정은 너무 덥거나 추운 비수기가 아닌 서늘한 10월, 즉 성수기였다. 물론 첫 경험이었으니 당시의 나에게는 그런 개념이 없었다. 그저 전시한다는 사실 자체에 마냥 신이 났다.

내가 개인전을 하게 된 장소는 지하 1층에 위치한 아담한 갤러리였다. 인지도가 별로 높지는 않았던 곳이었다. 하지만 그때의 나에게는 그게 전혀 문제가 되지 않았다. 내 마음속에서는 갤러리란 막연하게나마 다 같은 갤러리였을 뿐, 서로의 차이에 대한 감이 별로 없었다. 그저 감사할 따름이었다. 한 갤러리에서 내 포트폴리오를 좋게 보고, 내게 무상으로 공간을 빌려주고, 큐레이터가 자리도 지켜주고, 게다가 현수막도 걸어주었다. 게다가 '초대 기획전'이라니!

물론 여기서 편의상 모든 종류의 전시장을 운영하는 기관과 업무를 넓은 의미로 통칭한 '갤러리 gellery'란 사실상 성격이 천차만별이라는 것을 깨닫게 되기까지 오랜 시간이 걸리지는 않았다. 막상 작품 활동을 시작하고 보니 현장을 조금씩 알게 되었기 때문이다. 사실, 기성 작가들은 어떤 갤러리에서 전시 요청이 오면, 그 갤러리의 위상뿐만 아니라 그 성격이 자기 작품을 전시하는 데 부합하는지를 종합적으로 고려해서 결정한다. 마치 연예인이 자신이 출연할 프로그램을 진지하게 선별하듯이.

전시장의 성격을 나누는 기준은 다음과 같다. 첫째, '판매 여부'다. 우선 '비영리 nonprofit 갤러리'는 영리를 목적으로 하지 않는다. 예컨대, 미술관과 같은 공적인 기관을 들 수 있다. 이는 아무래도 사적인 이윤 추구와 관련이 적어 보이니 풍기는 아우라가 좀 남다르다. 즉, 다른 보조 재원이 있는 거다. 다음, '영리 profit 갤러리'는 영리를 목적으로 한다. 이를테면 수익을 통해 사업을 유지하는 아트페어 art fair나 개별 화랑을 들 수 있다. 대표적인 수익으로는 작품 판매와 공간 임대가 있다.

둘째, '전시 성격'이다. 우선 '기획 갤러리'는 큐레이터의 기획에 의해 전시를 한다. 즉, '기획 갤러리'는 재원이 있는 '비영리 갤러리'일 수도, 혹은 작품 판매로 수익을 내는 '영리 갤러리'일 수도 있다. 여하튼 '기획 갤러리'의 아우라는 좀 남다르다. 하고 싶다고 마음대로 할 수 있는 게 아니라서 그렇다. 다음, '대관 갤러리'는 공간 임대료를 지불하고 전시를 한다. 즉, 모든 '대관 갤러리'는 '영리 갤러리'다. 공간 임대로 수익을 내기에 그렇다. 그래서, '대관 갤러리'의 경우, 갤러리의 일정이 가능하고 서로 간에 마음이 맞으면 원할 때 언제나 전시를 할 수 있다.

'기획 대관 갤러리'는 말 그대로 '기획 갤러리'와 '대관 갤러리'를 절충한 갤러리다. 하지만, 실상을 보면 '기획 대관 갤러리'를 표방하는 갤러리는

보통 대부분의 전시를 임대하다가 가끔씩 전시를 기획하는 경우가 많다. 애써 고상한 아우라를 풍기려고. 반면, 대부분의 전시를 기획하다가 가끔씩 임대를 하는 갤러리는 상대적으로 적다. 자존심에 부끄러워서, 혹은 자기 사업의 특성상 득보다 실이 커서 그렇다.

나중에 알고 보니 내가 처음 전시하게 된 갤러리는 '기획 대관 갤러리'였다. 하지만 당시에 나는 경력 없는 신인이었다. 즉, 공간을 임대하지 않는 '기획 갤러리'에서 특별한 화제가 없는 한 내 첫 개인전을 열어줄 가능성은 매우 희박했다. 여하튼 '기획 대관 갤러리'에서의 기획 전시는 흔하지 않다는 사정을 고려해 볼 때, 경력 없는 나를 선발해 준 그 갤러리에 감사한 마음이 크다.

누구나 그렇듯이 나도 첫 개인전을 성공적으로 치르고 싶었다. 그런데 경험이 부족하니 자연스럽게 여러 조언을 받게 되었다. 그중에 한 선배가 첫 개인전이라면 특히나 홍보가 관건이라 했다. 집안 잔치가 되지 않고 전시 경력이 계속 이어지려면. 하지만 중요한 사람들이 모두 다 내 전시장을 방문하는 건 현실적으로 불가능해 보였다. 결국, 도록을 잘 만들어야 했다. 결국에 남는 건 도록이다.

그런데 당시에 기획전 공모의 조건상 전시 도록은 지원에 포함되지 않았다. 즉, 내 부담이었다. 그래서 미술학원 아르바이트로 모은 돈을 투입하여 지금 생각해 보면 참 거창하게도 만들었다. 말하자면 디자이너를 소개 받아 도록을 의뢰하고, 내가 학부 때 강의하신 미술비평가 선생님께 글도 의뢰했다. 나도 전시 서문을 썼다. 게다가 모든 글을 영문으로 번역까지 했다. 그렇게 만들어진 도록을 학과에서 주소록을 받아 미술잡지 등에 발송했다. 당시에는 마치 앞으로 무슨 일이 일어날지 모르는 미지의 세계로 돌을 던지는 느낌이랄까.

그런데 운이 좋았다. 일면식도 없는 한 기자가 도록을 받아 보고는 크게 관심을 가졌다. 그래서 한 미술잡지에 전시 프리뷰preview가 실렸다. 이미지와 함께 내가 쓴 전시 서문 전체가 그대로 게재된 것이다. 게다가 그 기자는 개인전 오프닝 행사에도 참석했다. 추후에는 카페에서 만나 장시간 인터뷰도 했고. 이를 바탕으로 다음 달 미술잡지에는 그 기자가 쓴 전시 리뷰review가 길게 실렸다. 이렇듯 내 작품을 좋아하는 미술 관계자를 상대하고 보니 정말 힘이 났다. 자신감도 배가되었고.

본격적인 전시 활동은 이렇게 시작되었다. 그 기자분 이후로도 수많은 미술 관계자들을 만났다. 돌이켜 보면 그간 국내외적으로 참 많은 전시에 참여했다. 단체전뿐만 아니라 개인전도 많이 열었다. 그러다 보니 자연스럽게 여러 갤러리와 인연을 맺었다. 이를테면 개별 화랑, 아트페어, 미술관, 그리고 다양한 문화축제biennale 등에 참여하면서 그동안 참 정신없이 바쁘게 살았다. 그렇게 전시 경력과 작품 소장 목록은 점점 길어졌다.

그런데 전시를 하다 보니 전시 기관마다 다른 특성이 느껴졌다. 먼저 '개별 화랑'은 천장이 비교적 낮고 공간이 작다. 즉, 거대한 작품을 전시하기는 어렵다. 게다가 보통 판매도 바란다. 따라서 실험적인 작품을 전시하기가 녹록치 않다. 참고로, 좁은 의미로는 이를 보통 '갤러리'라 칭한다. 다음으로 '아트페어'란 말 그대로 그림 장사를 하는 장터다. 즉, 판매를 학수고대하며 작품을 산만하게, 많이도 건다. 반면, '미술관'과 '문화 축제'는 그 아우라가 참으로 남다르다. 공신력도 대단하고 뭔가 고상하다. 즉, 영리를 목적으로 하지 않고, 전문 큐레이터가 전시와 연구를 하고, 특히 개별 화랑에서 소화해 낼 수 없는 큰 전시를 치르다 보니 어찌 보면 너무도 당연하다.

'제도권 미술'이라 하면 장소적으로는 보통 개별 화랑, 아트페어, 그리고 미술관과 문화 축제를 다 포함한다. 미술작가는 보통 자신의 작품이 이러

예술은 우리를 꿈꾼다: 예술적 인문학 그리고 통찰

한 공적 기관이나 행사에서 전시되기를 바란다. 여기에 속하기 위해 많은 신진 작가들은 오늘도 기회의 문을 두드린다. 등용문은 물론 여럿이다. 미술관과 문화 축제의 벽은 특히 높고.

일반적으로 '제도권 미술'은 하얀 벽을 선호한다. 깔끔하고, 시원해 보이며, 군더더기가 없는 이런 전시 공간을 보통 '화이트 큐브white cube'라고 부른다. 물론 전시에 따라 다른 색의 벽을 효과적으로 활용하는 경우도 있다. 하지만 특별한 의도가 없다면 관례적으로 벽은 보통 흰색이다. 꼭 그래야만 하는 건 아니지만, 그래도 그렇게 하는 데는 장점이 크다. 말하자면 하얀 벽은 어지간한 작품을 잘 소화한다. 비교적 정비하기도 쉽다. 그래서 전시를 상시적으로 개최하는 기관에서는 선호할 수밖에 없다.

사실 하얀 벽은 국제 표준화의 일환이다. 모든 것을 예측 가능하게 계량화, 획일화한다. 이를테면 하얀 벽은 무균질의 백색 공간을 지향한다. 어딜 가도 보편적이고 일관된 느낌을 주기 위해서다. 이 안에서는 나도 모르게 지역적 특이성과 같은 특정 시공의 의미, 그리고 사건마다의 독특한 개별성이 잘 생각나지 않게 된다. 즉, 고유의 토착적인 맥락으로부터 손쉽게 이탈하는 것이다. 이제는 정말 전 세계 어떤 도시의 전시장을 가도 비슷한 느낌이다. 특히 현대미술을 전시하는 경우에는 더욱 그렇다.

국제적인 스타 작가들 또한 국제 표준화의 일환이다. 자본주의의 속성상 누구나 다 스타가 될 수는 없기에, 경쟁을 뚫고 선발된 정예 멤버들의 작품은 이제 전 세계 도처에 깔려 있다. 권위 있는 기관에서 소장하고 있거나, 아니면 그러고 싶어 해서 그렇다. 잊을만하면 주기적으로 전시도 개최하고. 이는 지구촌 미술계가 하나로 뭉치며 점점 작아진 결과다. 즉, 선진국의 자본주의 문화권력이 증대되면서, 그리고 교통과 커뮤니케이션 수단이 발전하면서 초래된 결과다. 그런데 가만 보면 그 나물에 그 밥이다.

물론 그렇게 해야 재화 가치가 잘 유지되기에 그렇다. 예를 들어 피카소와 앤디 워홀은 오늘도 사방에서 버티고 있다.

앤디 프리버그 Andy Freeberg, 1958- 는 세계를 누비며 제도권 미술의 국제 표준화를 목도하고 이를 사진으로 담아냈다. 유명 개별 화랑의 입구, 유명 아트페어의 부스, 그리고 유명 미술관의 전시장을 같은 시점으로 바라보며 사진을 찍고는 이들을 함께 배치한 것이다. 그랬더니 지역이 어디건 간에 서로 간에 유사한 구조와 공통된 유형이 비로소 드러났다. 가만 보면 다들 다른 거 같지만 사실은 상당히 비슷한 걸 알 수 있다. 이러한 제작 방식을 '유형학적 접근'이라 한다. 이는 '뻔하다, 그게 그거다, 공통된 구조가 있다.'라는 거리두기의 시각을 충실히 반영한다.

물론 국제 표준화가 무조건 나쁜 것은 아니다. 좋은 점도 있다. 예컨대 맥도날드를 보면 어떤 오지에 가더라도 인테리어가 다 비슷하다. 즉, 익숙하고 예측 가능하다보니 반갑기까지 하다. 마치 오랜 친구를 만난 듯한 친근감과 안정감이 몰려온다. 다른 예로, 영어를 할 줄 알면 해외 여행 시 참 유용하다. 도로에 영어 간판이나 식당에 영어 메뉴를 보면 마음이 놓이는 경우가 많다.

하지만 국제 표준화는 문제적이다. 물론 그 자체가 나쁘다는 게 아니다. 다만 오로지 그것에만 익숙해지거나, 혹은 그것만으로 일색이 될 때가 큰 일이라는 거다. 그런데, 현실을 보면 다른 걸 잠식해가는 국제 표준화의 힘은 무척이나 세고 속도는 엄청나게 빠르다. 사람들은 보통 이에 무감한 게 가만 보면 무서울 정도다. 특히나 문화의 경우, 자본을 가진 거대 기업이라는 괴물만이 남게 되면, 즉, 국제 표준화를 위한 자리가 커지면 상대적으로 지역 특성화에 대한 관심은 줄어들게 마련이다. 개인의 지역적 정체성도 흔들리게 되고.

예술은 우리를 꿈꾼다: 예술적 인문학 그리고 통찰

예를 들어, 2018년 평창 동계 올림픽 경기관람 중에 다음 경기가 얼마 남지 않았는데 엄청 배가 고팠다. 그때 불현듯 눈앞에 나타난 맥도날드 간판! 첫 느낌은 무슨 사막의 오아시스와도 같았다. 그래서 아무 고민 없이 바로 달려 들어갔다. 그런데 마침 옆자리에 앉아 있던 미국인들이 자기 안방인 양 나를 반기며 말을 붙였다. 순간, 내가 미국에 방문한 줄 착각할 만큼.

문화적 다양성은 지키는 게 중요하다. 즉, 고을마다 향토색을 보존하려는 노력을 게을리하지 말아야 한다. 자칫 전통이 지워지기라도 하면 이를 다시 되돌리기란 정말로 어려운 일이다. 그래서 기관으로 보면 제도적인 노력이, 그리고 개인으로 보면 의식적인 노력이 필요하다. 자칫 잘못하면 모든 걸 일관된 기준으로 재단하고 가치를 판단하려는 국제 표준화의 문화적 폭력에 둔감해지기 쉽기 때문이다. 전 세계적인 '거대 서사'만이 세상을 이해하기 위한 유일한 맥락으로 남는 건 정말 끔찍한 일이다. 세상에는 다른 의미를 찾는 다양한 사람들이 있다. 고정관념과 편식은 건강하지 않다. 단면적인 사고는 보통 바람직하지 않고.

서울은 이제 국제적인 도시가 되었다. 하지만 안타깝게도 지역성이 많이 사라졌다. 예컨대, 미국이나 유럽과 같은 문화 선진국에서 비롯된 예술은 넘쳐난다. 하지만 토착적으로 발생한 고유한 예술이 향유되는 채널은 빈곤한 상태다. 이는 속도와 효율을 추구한 20세기에 대한민국이 근대화를 지향하면서 압축 성장을 이루어냈지만, 선진국을 쫓아가기에만 급급하여 보존과 창조보다 수입과 모방에만 의존했던 과거가 초래한 잔재라고도 할 수 있다. 물론 앞으로 우리의 노력 여하에 따라 서울다운 서울로 더 나아질 여지는 다분하다.

이러한 문제점을 극복하려는 미술분야의 공익적 시도 중 하나로 지역 자치단체 등에서 실시하는 '조형물 사업'을 들 수 있다. '조형물'은 '공공미

술 public art'이라고도 하는데, 기본적으로 특정 지역과의 관계가 중요하다. 즉, 이 사업은 시공의 특수성을 반영하려는 시도의 일환이다. 특히 20세기 후반부터는 서울의 길거리에 '조형물'이 참 많이도 세워져 왔다. 한번 설치되면 영원히 그 자리에 버티고 있을 것만 같이. 그렇게 된 대표적인 두 가지 이유는 다음과 같다. 첫째, 따라야 하는 '사회적 의무'가 있어서다. 즉, 특정 면적 이상의 건물에는 의무적으로 예술품을 설치해야 하는 법규 때문이다. 둘째, 펼치고 싶은 '예술적 비전'이 있어서다. 즉, 여러 기관에서 거국적으로 추진한 의욕적인 프로젝트 때문이다. 하지만 그렇게 탄생한 '조형물'들이 마냥 아름답기만 했던 것은 아니다. 때로는 시민들의 인상을 찌푸리게 하는 흉물이나 괴물이 되기도 했다. 아니면 무관심의 대상이 되어 버렸다.

따라서 21세기 서울의 길거리는 새로운 '공공미술'에 주목한다. 대표적인 특색으로 다음 두 가지를 꼽을 수 있다. 첫째, '가변적인 미술'! 이는 때에 따라 유동적으로 그 모습을 달리하는 것이다. 둘째, '힘이 되는 미술'! 이는 그 지역에 거주하는 시민들의 자긍심 고취에 주력하는 것이다. 예전의 '공공미술'은 세계적으로 유명한 작가의 예술품이 영구 설치됨으로써 풍겨 나오는 국제 표준화의 일방향적이고 초시간적인 아우라에 너무 치중했다.5-2-1 이제 새로운 '공공미술'은 사물이건 사건이건, 적재적소에서 치고 빠지는 기동성과 휘발성, 그리고 그 지역과 실제로 관계를 맺고 있는 주민들을 중요한 고려의 대상으로 삼는다. 이는 아무 때나, 어디서나 하얀 벽에 걸리는 작품과는 차원이 다르다.

'공공미술'은 '길거리 미술 street art'의 한 종류이다. '공공미술'은 합법적인 절차를 통해 실현되는 미술이다. 그렇기에 공공성이 가장 중요하다. 따라서 관할기관 위원회의 심의를 통과해야 한다. 즉, 작가가 마음대로 설치할

5-2-1 클래스 올덴버그 (1929-), <스프링>, 2006

수가 없다. 따라서 '공공미술'로 분류되려면 영구 설치건, 일시 설치건, 혹은 일회적 이벤트건 간에 공식적인 행정 절차를 통해 합법적으로 진행되어야만 한다.

또 다른 '길거리 미술'로는 '게릴라 아트 guerrilla art'가 있다. 이는 합법적인 절차를 무시하고 실현되는 미술이다. 그렇기에 정치적인 의도 등 개인적인 표현에의 의지가 가장 중요하다. 즉, 길거리에 만들기에 정치적이고, 작가 마음대로 만들기에 개인적인 예술이다. 물론 공공의 공간에 개입하여 원래의 환경을 훼손하는 특성상 이에 따른 책임을 피할 수는 없다. 만약 사법 절차를 따라야 하는 상황이 전개된다면 말이다. 예를 들어 우리나라에서는 2015년부터 전동차에 예술적인 낙서, 즉 그래피티 Graffiti를 몰래 하면 형법상 재물 손괴 및 건조물 침입죄를 적용한다. 무섭다. 그런데도 한다. 결국, 자신이 추구하는 예술에 관한 패기와 근성, 그리고 이상은 결코 무시할 수가 없다.

'공공미술'과 '게릴라 아트'는 공공성과 지역성을 강하게 띤다. 물론 그 목적이 서로 다르긴 하지만, '길거리 미술'은 기본적으로 주변 환경에 민감하게 반응하며 일상 속에서 살아 숨쉬고자 한다. 경우에 따라서는 시민들의 적극적인 참여를 유발하기도 하고. 그게 좋건 싫건... 한 예로, 이퍼루빙 Iepe Rubingh의 '게릴라 아트' 작품인 〈페인팅 리얼리티〉 2010는 이렇게

만들어졌다. 우선, 베를린의 한 도심 교차로에 다양한 색상의 수성 페인트를 엎지르고 도망친다. 그러면 뒤따라 지나가는 차들의 바퀴에 어쩔 수 없이 페인트가 묻으면서 그 도로는 점점 차의 궤적을 보여주는 페인트 흔적으로 채워진다. 결국 이러한 방식에 따르면 자연스럽게 도로가 캔버스가 되고, 차들이 붓이 되는 셈이다.5-2-2 여기에서 드러

5-2-2 이퍼 루빙 (1974-)의 '게릴라 아트' 작품 <페인팅 리얼리티>, 2010

나는 예술적인 메시지는 확실하다. 이는 '예술품은 저 멀리 따로 존재하는 게 아니다. 우리가 곧 예술이다'는 선언이다.

한편으로 영리를 추구하는 시도 중 하나로는 기업 차원에서 추진하는 '산업의 고급화 전략'을 들 수 있다. 이를 위해 기업은 다양한 분야의 작가들과 계약을 맺고 전시를 포함한 여러 활동을 지원, 홍보한다. 이를테면 기업은 갤러리가 동원할 수 없는 자금력과 효율적인 마케팅 전략 등을 바탕으로 원래부터 인지도가 있는 작가들에게 거창한 프로젝트를 제안하거나 새로운 유형의 스타 작가들을 전략적으로 발굴하면서 산업 현장과 미술계의 시너지를 노려 왔다.

우선, 여기에 관심 있는 작가들에게 이는 참 좋은 일이다. 전통적인 방식으로 운영되는 갤러리의 배타적인 구조와 작은 시장의 한계를 극복하고 예술의 저변을 확대하며 새로운 사업의 지평을 여는 기회가 되기 때문이다. 특히 요즘과 같은 미디어 시대에는 온라인 소통 등을 활용하며 미지의 시장을 개척하는 작가들이 점점 늘어나는 추세이다. 그러면서 순수예술 작가와 대중예술 작가의 경계는 더욱 빠른 속도로 희석되기 시작했다. 새로운 유형의 작가와 작품, 관계자, 그리고 시장이 탄생한 것이다.

예술은 우리를 꿈꾼다: 예술적 인문학 그리고 통찰

또한, 이는 기업의 운영을 위해서도 참 좋은 일이다. 기업 자체, 혹은 특정 상품의 이미지를 한층 매혹적으로 만드는 좋은 광고가 되기 때문이다. 물론 기업은 자선단체가 아니다. 기업이 판매하는 상품이 예술을 통해 한층 고상한 아우라를 풍기며 거듭나게 될 때 얻는 부가가치는 여러모로 상당할 거다. 이를테면 현대차 그룹은 2013년 말부터 국립현대미술관에서 'MMCA 현대차 시리즈'를 기획해 왔다. 이를 통해 기업의 도움이 없었다면 한 개인이 달성하기 쉽지 않았을 거창한 프로젝트가 실제로 실현되었다. 현대차 그룹이 내심 바라는 건 현대차가 기술력만 우수한 게 아니라 실로 명품이라는 생각이 사람들의 뇌리에 은연중에 각인되었으면 하는 것이다. 물론 문화산업에의 투자는 장기적으로 지속 가능한 관점에서 이루어져야 한다. 마찬가지로 패션회사나 공연기획사 등도 때로는 작가들과의 협업을 통해, 혹은 작가들을 전속으로 관리하면서 예술의 아우라를 십분 활용하려 한다.

알렉스 넌 기업에서 안 불러줘?

나 (...)

알렉스 '게릴라 아트'라 하면 딱 떠오르는 게 그래피티, 뉴욕 곳곳에 많잖아?

나 맞아. 그러고 보면, 우리나라에는 별로 없는 듯해.

알렉스 왜 그런 거야?

나 몰라. 단속이 철저해서 그런 건지. 아, 한강 둔치로 통하는 굴다리 안에 좀 있잖아?

알렉스 맞다. 그런데 이미지는 가끔씩 바뀌는데 칠하는 건 막상 본 적이 없어!

나	새벽 시간대에 작업해서.
알렉스	잠 안 잔대?
나	시민들한테 피해 주지 말라고. 사실 거기서는 불법이 아니잖아? 작업이 가능한 시간대를 명시해 놓은 공고도 공식적으로 붙어 있고. 가만 보면 위아래로 선도 그어 놓았잖아! 그 안에서만 깔끔하게 칠하라고.
알렉스	그러고 보니, 그거 잘 지켜지는 거 같아!
나	'게릴라 아트의 공공미술화'라고나 할까? 뭔가 작가들이 좀 모범생 같은 느낌? 규범을 잘 준수하는. 그러고 보면 기관에서도 좋네! 값싸게 작품 전시하니까.
알렉스	동양의 도덕성과 집단주의 정서 때문인가? 뭔가 동서양의 차이가 느껴지는 듯해.
나	그렇지?
알렉스	그런데 미대 나온 사람들은 보통 갤러리 전시를 지향하는 거 거 아니야? '길거리 미술'은 돈이 안 되니까.
나	뭐, 작가들이 다들 돈, 돈 하는 건 아니니까. 그리고 모든 '길거리 미술'이 돈이 안 되는 건 아냐. 예를 들어 '공공미술 조형물 사업' 같은 건 그 규모가 엄청나게 커. 단가도 세고. 그리고 합법적이야.
알렉스	아, 너도 심사위원이라 했지?
나	공공 기관에서 심사는 종종 해 봤는데, 시장이 정말 크던데? 아마도 갤러리 전시에는 별로 신경도 안 쓰면서 여기에만 집중하는 작가들도 꽤 있는 듯해. 예를 들어, 조형물로 유명한 어떤 작가분은 유명 갤러리 이름을 들어도 잘 모르시더라고.
알렉스	그러니까, '조형물 작가'와 '갤러리 작가'가 딱 나뉜다?

예술은 우리를 꿈꾼다: 예술적 인문학 그리고 통찰

| 나 | 딱은 아니고, 그래야만 하는 것도 아닌데, 그동안 현실적으로 좀 그랬어! 앞으론 섞이는 게 더 이상적이겠지. |

알렉스　'조형물 작가'로는 누가 유명하지?

나　크리스토, 잔 클로드 부부Christo & Jeanne-Claude! 예를 들어, 뉴욕 센트럴 파크 산책로를 빙 두르며 통과할 수 있는 오렌지색 깃발이 달린 문들을 죽 설치한 작품 〈더 게이츠: 뉴욕 센트럴 파크 프로젝트〉2005이나, 아니면 섬 주변을 핑크색 천으로 빙 두른 작품 〈둘러싸인 섬: 비스케인 만 프로젝트〉1980-1983, 혹은 거대한 건물을 천으로 완전히 감싼 작품인 〈둘러싸인 라이히슈타크〉1995도 있어.5-2-3

알렉스　영구 설치?

나　그런 건 아니고.

알렉스　그러니까 요즘에는 우리나라에서도 이런 조형물을 선호하기 시작한 거구나! 떡 하니 버티고 앉아서 세월아 네월아 하는 조형물은 주변에 많으니까.

나　뭐, 충분히 많은 건지는 잘 모르겠지만 확실한 건 그동안 길거리에 가변적인 작품이 전시되는 경우가 상대적으로 적었던 건 사실이지.

알렉스　여하튼, 그 부부 작가, 스케일이 장난 아니네!

나　돈도 많이 들지.

알렉스 돈 많나 봐.

나 자금 모금을 잘하는 거야! 드로잉도 그려서 판매하고.

알렉스 드로잉?

나 앞으로 있을 거대한 프로젝트를 구상하는 밑그림 esquisse, 에스키스.

알렉스 그런 건 몇 개 없을 거 아냐?

나 아냐, 많아. 자금 모아야지!

알렉스 아, 그러니까, 일부러 많이 그려서 아이디어를 파는 거네?

나 그렇지! 그림 실력을 늘리려는 연습이라기보다는 그 프로젝트를 구체화하고 실제로 실현시키려는 노력의 일환이라고 봐야겠지?

알렉스 이건 '공공미술'이지? 합법적인.

나 응, 이거 하려면 작가가 예술만 잘하면 되는 게 아니라 정치적인 수완도 좋아야 해! 위원회를 잘 설득시켜야지! 발표 presentation도 잘해야 하고.

알렉스 모두가 동의하긴 쉽지 않을 텐데... 이것저것 신경 쓰느라 막상 작업은 많이 못 하겠네.

나 워낙 큰 작업이니까. 그런데 그런 과정도 다 작업의 일환이지. 이런 유의 작업은 장인의 기술력과는 거리가 한참 멀잖아?

알렉스 그런데 방식은 뻔한 거 아니야? 나도 하겠다!

나 설득시켜 봐!

알렉스 음... 우선, 서울 여의도에 있는 63빌딩은 80년대 근대화의 상징이잖아? 이거를 달콤한 핑크색 천으로 감쌀게!

나 오!

알렉스 그러고는 서울 도곡동에 있는 타워팰리스를 감쌀게! 시크chic한 데 살짝 우울한 검은 천으로.

나	왜?
알렉스	21세기에 들어서면서 타워팰리스가 비싼 아파트의 시발점이 된 거 아니야? 부동산 거품이 막 부글부글.
나	오, 진짜로 해 봐!
알렉스	돈 줘!
나	(...)
알렉스	그러니까, 막상 하려면 쉽진 않겠다. 돈부터 행정, 실제 공사까지... 산 넘어 산일 듯.
나	맞아. 머릿속 계획으로만 다가 아니잖아? 결국 남들보다 실제로 먼저, 직접 해서 사건을 진짜로 펑! 하고 터트렸다는 게 중요한 거야.
알렉스	'나도 할 수 있어.' 하는 거랑 진짜로 해내는 거랑은 차원이 다르다 이거지?
나	그렇지! 아이디어만으로 작품이 되는 건 아니니까.
알렉스	그러니까 예술은 사건 만들기?
나	그런 듯. 예를 들어 뒤샹 Marcel Duchamp, 1887-1968이 전시장에 변기를 가져다 놓은 건 당시 미술계에 돌풍을 몰고 왔던 일대 사건이었잖아? 그래서 그 변기는 역사적인 유물이 되어 버렸고.
알렉스	그렇네? 똑같은 변기를 집에 놓고 뒤샹 거라고 우겨 봤자 마음만 허해지지.
나	맞아, 설령 시각적으론 같아도 사료적 가치는 다른 거니까! 모작이라.
알렉스	뒤샹의 변기야말로 먼저 시작한 프리미엄으로서의 특혜를 제대로 받았네! 역사적인 사건의 유물, 즉 유일무이한 실제 증거물이

기도 하니까.

나 맞아. 실제로 아이디어가 공개되고 나면 다들 따라해 볼 수 있는 거잖아? 예컨대, 크리스토 부부보다 한술 더 뜨는 장소를 골라서 더욱 큰 천으로 감싸는 작품이 실제로 나오지 말라는 법은 없지.

알렉스 진짜로 해 봐?

나 그런데 그렇다고 해서 그게 그 부부가 한 거보다 더 좋은 예술 작품이 되는 건 아니잖아? 따라쟁이, 아님 기껏해야 오마주가 되어 버리는 거니까.

알렉스 역시 먼저 해 버리는 게 장땡. 뒤샹처럼 머리 한번 잘 쓰면 변기도 금이 되는데 말이야! 마치 뭐든지 만지면 금으로 변하는 미다스의 손 같은 느낌. 그러고 보면 미술이야말로 진짜 돈 되는 마술인 듯! 미술의 원작자를 주인으로서 제대로 챙겨주기도 하고. 그러고 보면 기술은 슬쩍 훔칠 수도 있는데 예술은 구조적으로 훔치기가 참 어렵게 되어 있네!

나 '예술의 주인성'이라니 내 입장에서는 좋구먼!

알렉스 잘하면.

나 (...) 그런데, 변기는 계속 남지만 사라지는 마술도 있어!

알렉스 뭐?

나 로버트 스미스슨 Robert Smithson은 〈나선형의 방파제〉 1970라고, 해변에서 나선형으로 땅이 나오게 만들었는데, 그게 밀물과 썰물 때문에 결국은 사라져 버렸잖아. 5-2-4

알렉스 그러니까, 한마디로 엄청난 돈을 쏟아부어서 겨우 간척 사업을 해 놓았는데 완전 망한 거네?

나 활용가치를 기대했으면 그렇겠지! 하지만, 미술사적인 기호가치

5-2-4 로버트 스미스슨 (1938-1973), <나선형의 방파제>, 1970

를 기대했다면 굳이 망한 건 아니고. 대지미술Land art, 즉 기능하는 상품이 될 수 없는 거대한 예술 작품의 아우라가 참 대단하지 않아? 가변적인 미학도 그렇고.

알렉스 너는 삼성 로고를 이렇게 만들겠다고 제안해 봐. 장소 선정도 잘해야겠다. 그러면 삼성 그룹이 후원해 줄지도 모르잖아?

나 기획 의도가 뭐야?

알렉스 유구한 자연 속에서 로고는 비록 사라져 버릴지라도 우리들의 마음속에서 삼성은 영원하다, 뭐 이런 의미? 잘 포장해 봐. 로고 디자인이 이상하니 이 기회에 바꾸자는 취지라고 하면 후원 안 해줄 거 아냐? 아, 그러지 않아도 기업 입장에서 진짜로 바꾸려는 계획이 있다면 이걸 상징적인 사건으로 활용하고 싶을 수도 있겠다! 그때 네가 거론되려면 그동안 그런 유의 작업을 많이 해 놓아서 우선 그쪽으로 인지도 좀 쌓아 놓고.

5-2-5 뉴욕 하이라인 파크, 2013

나	그래, 쉽네...
알렉스	우선, 쉽게 할 수 있는 드로잉부터 시작하자! 오랫동안 기획한 모습을 보여줘야지! 그런데 방파제 만든 작가도 드로잉이 많아?
나	엄청!
알렉스	그러고 보면, 뉴욕 첼시에 있는, 옛날에 버려진 철도를 공원으로 만든 '하이라인'the High Line, 2009-'도 '공공미술'이네?5-2-5
나	그렇지! 뉴욕시에서 의욕적으로 추진하지 않았다면 애초에 시작 자체를 못 했겠지. 지금 보면 장소의 의미도 참 잘 살렸고, 나름 성공했어! 한편으로 비판의 소리도 높지만.
알렉스	'하이라인'의 바탕 틀은 불변적인 거고 그 안의 식물은 가꾸는 거니까 가변적이네.
나	맞다. 변치 않는 조형물이면서 변하는 환경 조형!
알렉스	머리 진짜 잘 썼어. 너도 좀... 우리, 기업 말고 관공서랑 얘기해볼까? 너무 상업적으로 보이지 않게.
나	(...)

알렉스 길거리 예술 작가의 예는?

나 키스 해링이라고 알지? 길거리 벽에 작업을 즐겨하던. 물론 모든 예술 작품이 불법이었던 건 아니었지만. 아, 바스키아 Jean-Michel Basquiat, 1960-1988도 있네!

알렉스 어릴 때 떠서 인생을 즐기다가 그만 요절한 작가!

나 응. 당시에 상업적인 성공을 거둔 데는 앤디 워홀의 도움도 컸는데.

알렉스 작업을 많이 못 남겨서 지금은 더 비싸겠다?

나 그렇겠지. 희소성의 가치! 그래도 왕년의 '길거리 벽 미술'은 팔기가 어려울 거고.

알렉스 왜?

나 특정 장소에 붙어 있을 거 아니야? 벽을 떼다 팔기라니, 쉽지 않지. 게다가 남의 벽일 테고. 아마도 지금쯤이면 다 훼손되었거나 벌써 철거되었을걸? 혹은, 그 위에다 벌써 누군가가 다른 이미지를 덮어 그렸을 수도 있고. 그러니 그걸 누가 그렸는지 이제는 보증하기도 어려울 거야.

알렉스 역시 팔려면 캔버스나 종이에 그림을 그리고 사인해 놓는 게 훨씬 유리하네. 이동과 보관이 편하고, 보증도 잘 되고...

나 응. 키스 해링이나 바스키아도 유명해지면서 '제도권 미술'에 성공적으로 편입된 사례잖아? 그러면서 팔릴 수 있는 작품을 많이 만들게 되었지.

알렉스 초기 작품에서 보였던 애초의 순수성이 좀 사라진 거네?

나 길거리의 호흡이랄까? 생생한 장소성의 의미는 좀 퇴색했을거야. 불법의 긴장감도 그렇고. 그게 당시의 그 작품이 살아 있게 하는 생명력이자 중요한 의미였을 텐데.

알렉스	원래는 남들보다 앞서가는 전위적인 아방가르드 avant-garde였는데, 돈맛 보고 그만 길든 거네?
나	그런 면이 크겠지. 제도권이라는 게 그렇게 무서워. 이를테면 기득권 세력을 형성하는 부르주아 유산계급에 대한 저항정신... 이런 것도 잘 다듬어서 멋지게 상품화해 버린다니까! 즉, 애초의 저항정신에서 보여지는 신랄하고 변혁적인 내용은 그만 증발해 버리고 멋있는 패션으로서 껍데기만 남는 거지.
알렉스	자본주의는 진짜 다 돈인가 봐.
나	그래도 꾸준히, 소신 있게 활동하는 작가들도 있어. 버티는 게 중요한 거지! 예를 들어, 게릴라 걸스 Guerrilla Girls, 1985-라고 알아?
알렉스	말해 봐.
나	고릴라 가면을 쓰는 신비주의 작가들이야. 4명의 여성으로 구성된 작가 그룹!
알렉스	가면 안 벗어? 누군지 몰라?
나	응, 미디어로는 공개되지 않았어.
알렉스	그런데 웬 고릴라?
나	미국에서 결성되었는데 한 명이 외국인이었대. 그런데 대화 중에 '게릴라' 발음을 잘 못 해서 자꾸 '고릴라'라고 발음했나 봐. 그게 웃겨서 고릴라 가면을 쓰기로 했대!
알렉스	뭐야. '초현실주의 집단 자동기술법'이네.
나	페미니즘 운동하는 그룹인데 아직도 활동해! 뉴욕 메트로폴리탄 미술관에 포스터를 붙이는 시위를 했던 게 꽤 유명하지.
알렉스	무슨 포스터?
나	포스터 위에 'Do women have to be naked to get into the Met.

　　　　　　　예술은 우리를 꿈꾼다: 예술적 인문학 그리고 통찰

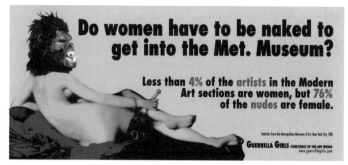

5-2-6 게릴라 걸스 (1985-), 2012년도 포스터 © Guerrilla Girls

Museum? 여기 이 미술관에 들어가려면 여자들은 옷 벗어야 되는 거야?'라고 크게 써 있어.5-2-6

알렉스 그게 뭐야?

나 그 미술관의 현대미술 전시관을 보면 대부분의 작가는 남자고 대부분의 누드는 여자래. 그걸 통계 자료에 입각한 숫자로 딱 보여주면서 양성평등이 아직도 요원한 실태를 고발했지!

알렉스 숫자로 보면 딱 감이 오겠네.

나 몇 년에 한 번씩 포스터를 업데이트했는데, 숫자가 계속 비슷해.

알렉스 작업 좋네! 진짜, 다른 미술관의 실정도 다 고만고만할 듯. 아, 뱅크시 Banksy, 1974- 는 들어봤다!

나 맞아, 신비주의 영국 작가! 미디어에서 꽤 유명해졌잖아? 화제도 많이 만들었고. 길거리에 스텐실 stencil로 순식간에 작품을 쓱 만들어놓고 도망치곤 했지.

알렉스 그때 뉴욕 현대미술관 아트숍 art shop에 뱅크시 작품 이미지를 활용해서 파는 상품이 여러 개 있었잖아? 그런데 그거 팔면 실제로 뱅크시가 돈을 버는 거야?

나 아마 그렇겠지?

알렉스 게릴라 작가인데도 저작권을 잘 챙기나 봐.

나 홈페이지를 통해서 어떤 게 자기 작품인지도 명확히 하고, 똑똑한 작가지 뭐! 2018년에는 런던 소더비 경매에서 자신의 회화 작품 〈풍선과 소녀 Girl with a Balloon, first mural in 2012〉가 낙찰된 직후 원격으로 조정해서 이미지의 반 정도를 미리 설치한 파쇄기로 망가뜨려 버렸어. 회화가 액자 아래쪽으로 미끄러지면서 국수 면발처럼 찢어진 거야. 그 광경을 현장에 참여한 사람들이 다 목도했지!

알렉스 낙찰자가 엄청 당황했겠다. 그런데 사고 한번 잘 쳤네! 뭔가 짜고 치는 고스톱 느낌도 나고. 여하튼 여러모로 생각해 볼거리가 참 많은데? 명품의 부질없는 바니타스, 즉 허무한 허영이 느껴지기도 하고, 은행 현금자동입출기에 있는 영수증 갈아버리는 기계도 생각나네. 아이쿠, 실수, 수표를 영수증으로 착각했네! 그런데 결국에는 둘 다 종이잖아?

나 맞네!

알렉스 그런데 이 작가, 제도권에 오염될 듯 말 듯 밀당을 참 잘하네!

나 제도권을 정말 잘 이용하고 있는 거 같아. 나름 공생 관계를 유지하면서. 혹시 이게 다 어떤 단체와의 은밀한 협업인가?

알렉스 음모론이다! 넌 뭘 이용해? 누구랑 협업해?

나 너...

3.
융합 Convergence 의 탐구:
ART는 실험이다

1993년, 고등학교 2학년 때 한 방송국에서 새로운 프로그램을 방영했다. 이름은 '열린음악회'로 당시에 크게 인기몰이를 했다. 우선 다양한 장르를 한데 모아 보여줬다. 그러면서 여러 장르를 넘나드는 시도를 종종 했다. 가령 클래식과 대중가요의 만남이 바로 그렇다.

1995년, 대학에 입학하고는 바로 미술학원 아르바이트를 시작했다. 이는 대학교 2학년을 마친 후에 군에 입대하기 바로 전까지 지속되었다. 당시에는 예술고등학교를 준비하는 중학생이 좀 많았고, 예술중학교를 준비하는 초등학생도 여럿 있었다. 어느 날 원장님과 나누었던 대화가 기억난다.

원장님 혹시 '열린음악회'라는 TV 프로 봐?

나 네, 가끔씩이요!

원장	어떻게 생각해?
나	글쎄요, 그냥 듣기 좋은... 편해서 좋은 거 같아요.
원장님	듣기 좋아? 난 미쳐버리겠는데...
나	왜요?
원장님	퓨전 fusion 진짜 싫어. 클래식이랑 가요를 섞는다는 게 애당초 말이나 되니?
나	(...)
원장님	그러니까, 내가 꼭 가요를 무시해서 그러는 게 아니라... 여하튼, 둘은 격 자체가 다른데 말이야. 아무래도 클래식은 클래식다워야 하고, 가요는 가요다워야 하는 거지!
나	원장님께서는 어울리지도 않는데 억지로 섞으려 하는 게 싫으신 거죠?
원장님	그냥 각자 있어야 순수한 거야! 섞으면 이 맛도, 저 맛도 아니고. 아이, 더러워!
나	와, 진짜 싫어하시네요.
원장님	요즘 정말 이상해! 세상이 도대체 어떻게 돌아가려는 건지 진짜 알 수가 없어!

역사적으로 '모더니즘 modernism 예술'은 개별 장르마다 각자의 고유성을 발현하기를 지향해 왔다. 즉, 원장님께서는 이쪽 편이셨다. 가령 클래식과 가요는 섞이지 않고 따로 있을 때가 가장 자신답고 제일 빛난다고 믿으신 것이다. 그분에 따르면 장르가 지금과 같이 정해진 데에는 다 이유가 있다. 역사적이고 필연적인, 그래서 거부하면 안 되는. 결국, 좋은 예술가가 되려면 자기가 어떤 장르에 속해 있는지를 확실히 알고 그 경계선 안에서

만 행동해야 한다. 그게 프로다. 자신만의 고유성, 진정성, 독립성을 제대로 지키는 전문가. 이를테면 미술학원은 미술, 음악학원은 음악만 가르쳐야 한다. 어설픈 '융합'은 안 된다. 본연의 업무에 충실해야 하니까.

현대미술 비평가 클레멘트 그린버그 Clement Greenberg, 1909-1994는 '모더니즘 미술'의 사상적인 기반을 닦았다. 예를 들어 그에 따르면 우선, 회화는 회화다워야 한다. 그건 환영으로서의 이미지를 말하는 게 아니다. 오히려 캔버스 평면과 그 위에 발리는 물감, 즉 물성 자체를 그대로 드러내야만 자신에게 솔직해지며, 나아가 고유의 강점을 제대로 보여줄 수 있다는 것이다. 다음, 조각은 조각다워야 한다. 이 또한 이미지를 말하는 게 아니다. 좌대 위에 올려놓은 덩어리, 즉 사물 자체를 그대로 드러내야만이 마찬가지로 올바르다는 것이다. 결국 그의 논리에 따르면 회화가 평면이 아니거나 조각이 좌대 위에 있지 않으면, 혹은 둘 다 자신의 물성을 이미지 뒤에 숨기려고만 하면 자기 본분을 망각하는 꼴이 된다. 마치 '세상은 요지경'과도 같이 완전히 맛이 가게 된다.

옛날에 공자 孔子, 551- 479 BC도 비슷한 취지의 언급을 했다. 이는 '군군신신 부부자자 君君臣臣父父子子'라는 말이다. 즉, 임금은 임금, 신하는 신하, 부모는 부모, 그리고 자식은 자식다워야 한다는 것이다. 이는 어떤 사람들에게는 곧 자기가 맡은 본분과 도리, 그리고 합당한 역할에만 충실하라는 준엄한 경고가 되기도 한다. 주제넘게 사회적으로 부여된 테두리를 넘으며 군이 나서지 말고 자신에게 걸맞은 영역 안에서만 처신하는 게 결국 올바르고 멋있는 거라면서. 이를 잘 지킬 때 공자가 주는 보상은 다분히 정신적이었다. 품격을 지키며 스스로 누리는 뿌듯함과 자기 확신, 그리고 사회적인 존경심과 같은.

그런데 '공자식'으로 살려면 뼛속까지 자신이 그렇게 생각하고 행동하

며 살아가야 한다. 사실은 아니면서 일관되게 계속 그런 척하기란 결코 쉬운 일이 아니다. 어쩌면 자기 세뇌가 답일 수도 있다. 한편으로 '공자식'은 진정으로 우러나오는 본심이라기보다는 마치 지위에 맞는 처신을 은근히 강요하는 권위주의적인 관습처럼, 살짝 비인간적으로 느껴지기도 한다. 게다가, 복수의 역할을 소화해야 할 때면 참 힘들어진다. 예컨대, 한 사람이 동시에 신하이자, 부모이자, 자식 역할을 다 해내려면 어쩔 수 없다. 때와 장소에 따라 자신을 확 바꿀 줄 아는 연기의 신이 되는 수밖에.

여하튼 원장님과 그린버그, 공자 모두 'X의 X다움'을 강조했다. 그런데 그게 말처럼 쉽지가 않다. 우선, 개인적으로 어느 누구도 'X'를 명확하게 정의하고 구별하기가 쉽지 않다. 다음, 사회적으로 누가 'X'의 경계선을 정하고 이를 강제할지도 문제다. 서로 간에 얽히고설킨 이해관계 때문이다. 따라서, 기준 자체가 이렇게 모호하다면 이를 제대로 지키기란 애당초 불가능하다. 더불어 그 기준이 권력의 향방에 따라 자의적이고 편향적일 경우에는 오래 지속될 수도 없다. 언제나 공격에 노출되어 있으니.

결국 한 사회에서 'X의 X다움'이 잘 통하려면 '판단의 기준'이 명확해야 한다. 더불어 전면적인 이해와 동의가 뒷받침되어야 한다. 그렇다면 'X의 X다움'이란 사회적인 법규와 문화적인 관습이 오랜 기간 고정된 절대왕정 체제하에서나 깔끔하게 잘 발현될 수 있을 것 같다. 하지만, 다른 동물과는 차원이 다른, 사람들만의 '가상질서 공유·협업체계'는 참 신비롭기만 하다. 일상생활 속에서 나름대로 잘 지켜지는 'X'가 상당히 많은 것이다. 한 예로 '예의' 여부를 가리는 뚜렷한 기준이 되는 존칭어, '존댓말'을 들 수 있다. 연장자에게 반말을 쓰면 예의가 없다는 것. 이는 적어도 한반도에서는 오랜 기간 동안 전폭적으로 합의되고 유지되어 온 범국민적인 준수 사항이다.

예술은 우리를 꿈꾼다: 예술적 인문학 그리고 통찰

원론적으로 '판단의 기준'은 변하게 마련이다. 시대와 지역, 문화와 인종, 성별과 나이, 성격과 가치관 등에 따라. 만약에 모든 사람들이 마침내 나이 불문하고 반말을 쓰게 되었다고 가정해 보자. 그렇다면 '존댓말'은 더 이상 '예의'의 기준이 아니다. 물론 오늘날의 대한민국 사회에서 이를 상상하기란 여간해서는 쉽지가 않다. 그래도 절대 불가능한 건 아니다. 특정 분위기가 사회적으로 절묘하게 형성된다면 언제라도 실현될 수 있는 것이다. 예를 들어 '존댓말'을 촌스럽게 치부하거나, 시대착오적인 꼰대 짓, 눈살 찌푸리게 하는 아첨, 혹은 차갑고 비인간적인 행동이라 여기게 된다면 말이다. 혹은, 사회구성원이 크게 물갈이가 되거나.

하지만, '판단의 기준'을 억지로 바꾸려 하면 거센 반발에 직면하게 된다. 특히, 기득권 보수세력의 반대가 클 것이다. 대한민국 사회에서 '존댓말'의 위상은 공고하다. 언어는 실제로 사람의 생각과 의식, 행동을 형성, 조율하는 중요한 사회적 구조다. 즉, '존댓말'은 연장자의 권력이며, 현 사회질서를 유지하는 도덕규범이기도 하다. 이를 놓치고 싶을 리가 없다. 만약 어느 한 명이 이를 위배할 경우에는 알게 모르게 여러모로 다양한 공격에 노출되곤 한다.

외국인　야, 길 좀 묻자.

아저씨　(놀라 빤히 쳐다봄)

외국인　여기서 서울시립미술관으로 어떻게 가?

아저씨　(화내며) 어허... 자네, 뭐야? 머리에 피도 안 마른 게... 왜 반말을 찍찍하고 난리야? 너, 내가 누군지 알아?

외국인　(외국인 모드로 급전환하며) Oh, I'm so sorry, I don't speak Korean.

아저씨　(...) 어, 참...

하지만 역사적으로 원래의 기준이 많은 사람들에게 큰 문제를 야기하게 되면 이를 바꾸려는 집단의 거센 투쟁에 직면하게 되기도 한다. '68혁명'이 그 좋은 예다. 1968년 5월 프랑스에서는 권위적인 보수 체제 사회질서에 강력하게 저항하며 학생들과 근로자들이 길거리로 쏟아져 나왔다. 이렇게 시작된 당시의 사회 변혁 운동의 바람은 쉽게 멈추질 않았다. 오히려 독일, 미국, 일본까지 국제적으로 퍼져 나갔다.5-3-1 곪았

5-3-1 독일 베를린에서 있었던 월남전 반대 시위, 1968년

던 게 참다못해 한순간, '꽉!' 하고 터진 거다. 남녀평등, 학교와 직장 내 평등, 반전운동, 히피 hippie 문화 등, 공론화하고자 하는 쟁점은 참으로 다양했다. 그만큼 당대 사람들의 열망이 컸다. 그리고 이는 지성인들의 생각하는 방식에 대한 전폭적인 체질 개선으로 이어졌다. 대표적으로는 갑자기 달아오른 '포스트모더니즘'에 관한 논의를 들 수 있다. 우리나라에서는 90년대 들어서야 비로소 유행하긴 했지만. 물론 이 단어는 '모더니즘'에 접두사인 'post-'를 더한 거다. 완전히 새로운 신조어가 아니라.

역사를 보면 꾸준히 반복, 재생되는 유형이 있다. 단연 돋보이는 건 '흐름과 반발'의 구도다. 우선 새로운 사회질서가 확립된다. 그리고는 그게 시대적인 대세가 된다. 그런데 점차적으로 문제가 누적된다. 그래서 이를 점점 문제시하게 된다. 즉, 역사는 '흐름이 생기면 후에 이에 대한 반발이 따라오고, 그 반발이 흐름이 되면 후에 이에 대한 반발이 따라오고…' 하는 식

으로 계속 진행되어 왔다. 물론 '반발이 약했으면 원래의 흐름은 계속 진행되고, 추후에 또 다른 반발이 따라오고.'

이 글에서 나는 '모더니즘'과 '포스트모더니즘'의 관계를 '흐름과 반발'의 '수평적인 대립 항 대치 구도'로 파악해 보고자 한다. 나아가 이 둘을 특정 시대를 좁게 지칭하는 전문용어가 아니라, 이어지면서도 대립되는 거대한 에너지의 양대 축으로 전제해보고자 한다. 그럴 때 내 나름의 '음양론 陰陽論'을 선명하게 부각할 수 있어서다. 단순하지만 명쾌한 세상의 작동 원리로서. 예컨대 공자나 소크라테스 Socrates, 470-399 BC를 모더니즘적인 에너지로 파악해 보면, 동서고금을 막론하고 일맥상통하는 지점이 여럿 포착된다. 사실, 사람이 생각하는 게 별반 다르지 않다. 예나 지금이나, 여기나 저기나.

물론 이는 세상을 이해하는 하나의 방편적인 구도일 뿐이다. 즉, 해석의 관점과 목적에 따라 다른 구도를 가정해 보는 것도 충분히 가능하다. 이를테면 원래의 '흐름'과 '반발', 그 이후의 새로운 '흐름'이라는 '수직적인 정반합 구도'로 현상을 파악할 수도 있다. 나 역시 이 구도를 이 글의 뒷부분에서 활용해보았다. 한편으로, 수평적이라기보다는 '수직적인 대립 항 대치 구도'를 활용할 수도 있다. 혹은, 어느 하나를 곁가지라거나 다른 하나의 일부로 본다든지, 아니면 모두를 어차피 큰 하나로 일원론적으로 뭉뚱그려 본다든지 하는 다양한 구도를 상정할 수도 있다. 그렇다면 이 글과는 다른 여러 논의들이 파생되며 새롭게 전개될 것이다. 이 또한 흥미로운 일이다. 창의적인 상상의 나래를 펼치며 예술적 통찰을 음미하자는데 단일 답안만을 전제하고 시시비비를 가리며 진위를 따질 이유가 없다.

우선, 여기에 한정된 논의를 위해 '모더니즘'과 '포스트모더니즘'을 상대적으로 단순화하여 나름의 성격을 부여해 보면 다음과 같다. 우선, '모

더니즘'은 솟구치는 상향의 에너지, 즉 '절대', '진보', '발전', '순수', '총체', '제안', '흐름', '수용', '대세'를 대표한다. 반면, '포스트모더니즘'은 누르는 하향의 에너지, 즉 '상대', '반성', '확장', '혼성', '파생', '차용', '반발', '저항', '교정'을 대표한다.

이를테면 '모더니즘'은 백지에 무언가를 쓰려 한다. 이와 관련된 대표적인 방식은 다음과 같다. 먼저 새로운 세상을 꿈꾼다. 다음, 이를 위한 특별한 기준을 마련한다. 그러고는 이를 통해 고유의 가치 판단을 한다. 즉, 자기 틀로 세상을 새롭게 보려 한다. 그러다 보면 세상의 모든 구조를 통합적으로 이해할 수 있을 거라는 환상을 가지고.

반면 '포스트모더니즘'은 종이에 벌써 빼곡하게 쓰여 있는 걸 잘 살펴보며 때에 따라 이를 교정하려 한다. 예컨대, 먼저 '모더니즘'이 초래한 문제를 걱정한다. 다음, '모더니즘'이 마련해 놓은 기준 자체에 의문을 품는다. 그러고는 적극적으로, 그리고 다방면으로 딴지를 건다. 혹은 그간의 성과를 다시금 숙고하며 이리저리 다르게 활용하는 시도를 한다. 시대적 한계상황을 마침내 극복하겠다는 의지를 품고.

시대정신으로서 '모더니즘'과 '포스트모더니즘'을 역사적으로 돌이켜보면 다음과 같다. 우선 '모더니즘'의 진보에 대한 환상은 분명히 깨졌다. 예를 들어 20세기 초, 양대 세계대전은 이에 대한 믿음을 끝없는 낭떠러지로 밀어 넣어버렸다. 이 와중에 '포스트모더니즘'의 기류가 점차 강해졌다. 전폭적인 회의와 반성 속에서 '모더니즘'의 노선을 수정하려는 시도가 사방에서 나타났다. 이제는 세상을 선도하는 무언가를 창조하는 데 급급하기보다는 세상을 이해하던 기존의 고정관념을 뒤흔드는 게 더 중요해진 것이다. 더불어 일체적 통합보다는 파생적 맥락, 일단 확정보다는 무한 변주를 긍정하려는 의식이 확산되었다. 물론 아직도 그 길은 요원하니 이

예술은 우리를 꿈꾼다: 예술적 인문학 그리고 통찰

는 현재 진행형이다.

사실 '모더니즘'과 '포스트모더니즘'의 관계는 매우 복잡미묘하여 도무지 쉽게 이해하기가 어렵다. 학계에서도 이 둘의 구분은 애매모호하다. 그래도 나름 합의된 확실한 두 가지는 다음과 같다. 첫째, 20세기의 역사를 보면 '모더니즘'이 먼저 태동했고 그다음에 '포스트모더니즘'이 뒤따랐다. 둘째, '포스트모더니즘'은 '모더니즘'으로부터의 파생이다. 즉, 후발 주자가 선발 주자를 적극적으로 반대하건, 혹은 다양하게 활용하건 '포스트모더니즘'은 자신의 실질적인 연장을 위해 '모더니즘'을 필요로 해 왔다. 결국, 둘의 성격은 상대적이고, 상호보완적이며, 서로 혼재되어 있다. 따라서 학술적인 연구에서는 구획을 칼같이 나누는 이분법보다는 정도의 차이, 즉 두 개의 축 사이를 점진적으로 이해하는 게 한결 섬세하고 정확할 것이다.

하지만, 개별 인격체로 상상하는 '우화'와 드라마를 만들어내는 '역할극'은 원래는 이해하기 어려운 현상이나 개념을 방편적으로 쉽게 만드는 데 그 효과가 탁월하다. 나는 '모더니즘'을 '오빠', '포스트모더니즘'을 '동생'으로 상상해본다. 간단하게 배경을 설명하면 다음과 같다. 먼저 예전에 막 사회에 진출할 당시의 '오빠'는 정말 열정이 넘쳤다. 자신의 분야에서 새로운 가치를 정립하려고 엄청 노력했다. 그러나 다들 그렇듯이 '오빠'도 마찬가지로 시간이 흐르며 초심을 잃고는 타성에 젖게 되었다. 결국에는 여기저기서 곪았던 문제가 하나둘씩 터져 나왔다. 마침내 '동생'은 '오빠'에게 강하게 반발하기 시작했다. 자신은 다른 길을 가겠다고 선언하며.

포스트모더니즘 오빠가 그 분야에 집중한 건 진짜 잘한 거야. 전공 참 잘 선택했어. 감이 좋았던 거 같아! 그때는 아직 개척이 안 된, 정말

실험적인 분야였잖아? 그때의 오빠는 완전 진보적이었어.

모더니즘 (우쭐) 그렇지? 내가 소신이 좀... 가능성도 컸고.

포스트모더니즘 그런데 아직까지도 그거만 하고 있는 건 좀 아니야. 시간 날 때 딴 분야도 두루두루 건드렸어야지. 막상 은퇴하고 보니까 오빠가 융통성이나 여유가 좀 없잖아?

모더니즘 뭐야. 또 뭔 소리를 들었대? 네가 진짜로 하고 싶은 얘기가 뭐야?

포스트모더니즘 사람들이 자꾸 꼰대라고 놀려. 자기 말만 하지 말고, 젊은 애들의 다른 생각도 좀 듣고 그래. 그렇게 고정관념이 세면 좀 그렇지!

모더니즘 내가 뭘?

포스트모더니즘 맨날 강요만 하고 말이야. 오빠가 무슨 꼴통 보수야? 오빠가 젊었을 때 그걸 개척했을 때만 해도 나름 진보적이었잖아?

모더니즘 결국, 그냥 또 욕이네, 욕! 말을 마. 난 내 식대로 간다고. 도 대체 애들이 뭘 알아? 세상이 만만한가... 야, 내가 그렇게 말 할 때는 다 이유가 있는 거야! 필연적인 거라고. 좋게 말할 때 너도 이젠 좀 따라라!

포스트모더니즘 오빠, 제발 그렇게 좀 살지 마. 난 다르게 살 거라고!

모더니즘 야, 오빠가 이리로 간다고, 넌 꼭 저리로 가야 되냐? 줏대 없 이 삐딱할 줄만 알고.

포스트모더니즘 어떻게 다 오빠처럼 그렇게 사냐? 그거 문제 많아. 그리고 누군가가 벌써 가본 길을 내가 왜 또 가냐? 마치 오빠는 누 구나 꼭 가야 되는, 그러니까 무조건 맞는 단 하나의 길이 있다고 믿는 거 같아. 진짜 답답해!

　　　　　　　　　예술은 우리를 꿈꾼다: 예술적 인문학 그리고 통찰

모더니즘	그러면 아니야?
포스트모더니즘	그저 내가 가고 싶은, 그때그때 좋은 길이 있을 뿐이지.
모더니즘	뭔 말이야. 야, 그리고 네가 다르게 산다는 거 말이야. 가만 보면 내가 다 했던 거잖아! 넌 그저 그걸 슬쩍 차용해서 살짝 변주했을 뿐 아냐?
포스트모더니즘	그게 새로운 거야. 물론 오빠가 그간 이룬 게 많긴 하지. 개중에 잘한 것도 있고.
모더니즘	그럼 박수나 쳐. 다 나 때문이구먼! 나 없었어 봐.
포스트모더니즘	문제는... 오빠가 그걸 좀 이상하게 밀어붙였잖아? 지금이 어떤 시댄데... 이제는 전면적인 수정과 개작이 필요하다고. 사실, 그때 그 상황에서는 누가 그 위치에 있었어도 뭐라도 웬만큼은 이룰 수 있었을 거야! 이제 중요한 건 '앞으로는 어떻게 하느냐'인 거지. 그게 진짜 어려운 거야. 사고 치는 건 쉬워! 수습하는 건 어렵고.
모더니즘	어허, 너 완전 아류로서의 변명을 줄줄이 늘어놓네. 넌 지금 저항한답시고 너를 포장하면서 결국은 자기를 정당화하며 뭐 한번 해 보려고 구실 찾기에 급급한 거 같은데? 나쁘게 말하면 그게 결국 기생하는 거야. 슬쩍! 혹시, 내가 다 이루어 놓아서 할 게 없어 좀 답답하냐?
포스트모더니즘	지금 내가 하는 건 오빠가 예전에 했던 거랑은 차원이 다르다니까? 새로운 건 결국 차이와 변주라고. 원래를 다르게 바꾸어 볼 수 있는 능력!
모더니즘	얘야. 네가 아직 어려서 그러는데, 없는 데서 있는 걸 창조하는 게 진짜 새로운 거란다. 그게 어려운 거고! 그래도 있

는 걸 슬쩍 바꿔치기하는 것보다는 훨씬 가치가 있단다.

포스트모더니즘 무에서 유가 어디 있어! 무슨 신이야? 참 안 통해. 원래 있던 거를 가지고 다 마술을 부리는 거지. 진짜 답답하다!

모더니즘 요즘 세상이 진짜 각박해. 다들 못 잡아먹어서 안달이야, 아주 그냥. 못 살아, 진짜 꼬였어!

'모더니즘'과 '포스트모더니즘'의 성격을 위와 같이 가정해 보면, 앞에서 언급한 그린버그는 '오빠'의 모습을 가지고 있다. 그에 따르면 회화는 자기 장르만의 순수성을 지향해야 한다. 예를 들어 평면적인 단일 공간을 드러내야만 한다. 이는 마치 '오빠'가 자신의 주장을 고수하는 느낌이다. 반면 '동생'의 입장에서 회화를 보면 복합적이고 이질적인 공간도 가능하다. 예컨대 여러 장르 간에 '융합'을 환영한다. 이와 같이 '동생'은 '오빠'와 다르려고 노력한다.

마찬가지로 공자도 '오빠'의 모습을 가지고 있다. 그에 따르면 사람은 본분을 잘 지키고 도리를 다하여야 한다. 이렇게 '오빠'의 주장을 고수한다. 가령, 경찰은 정해진 법과 질서를 확실하게 지켜야 한다. 모든 업무를 주어진 기준대로 충실하게 수행하며. 반면, '동생'의 입장에서 보면 경찰이라도 악법에 대해서는 과감히 비판할 줄 알아야 한다. 경찰이기 이전에 한 시민으로서 목소리를 내며 사회 개선에 앞장서야 한다고 본다. 한 사람은 여러 역할을 수행할 수 있다는 것이다. 이렇게 '동생'은 '오빠'와 가치관이 다르다.

'모더니즘'은 크게 보면 두 종류가 있다. 바로 '좋은 desirable 모더니즘'과 '나쁜 undesirable 모더니즘'이다. 쉽게 생각하면 전자는 '오빠'가 아직 정신 상태가 젊고 진보적일 때, 후자는 이제 정신이 늙고 보수적이 되었을 때다.

물론, 앞에서 대화를 나눈 '오빠'는 후자의 경우다. 도무지 말이 안 통하는 상대로서.

우선 '좋은 모더니즘'은 '새로움의 추구'다. 이는 가치 판단의 기준을 제시하며 세상을 더 잘 이해하고자 하는 열정적인 에너지다. 사실 '저항정신'은 '모더니즘'과 '포스트모더니즘'의 태동기에 나타나는 공통적인 현상이다. 물론 상대적인 거라서 시간이 지나면 초심을 잃고 점차 퇴색하기 마련이지만.

예를 들어 소크라테스는 '좋은 모더니즘'에 가깝다. 정신 상태가 젊은 '오빠'라고나 할까, '심지 있는 태도'가 몸에 배어 있기 때문에 그렇다. 그는 '악법도 법이다'라고 하며 도망칠 기회가 있었는데도 그러지 않고 떳떳하게 사약을 받았다. 실정법을 준수하며 자신의 가치를 지키기 위해서였다. 반면 그는 두 가지 죄목으로 고소를 당했다. 청년들을 타락시켰으며, 국가가 공인하지 않은 다른 신을 섬겼다는 것이다. 그는 실정법의 준수를 넘어선 새로운 가치를 바랐기에 그렇게 매도되고 말았다.

반면, '나쁜 모더니즘'은 '국제 표준화'다. 이는 기준이 고착화되고 일색이 된 나머지, 다른 종류의 상상을 억압하고 다양성을 훼손하는 권위적인 에너지다. 사실 '모더니즘' 자체가 나쁜 게 아니다. 태동기의 '저항정신'이 사라진 후에 보수적으로 점차 제도권화되어 문화적 폭력을 행사하게 될 때가 문제다.

예를 들어 그린버그와 공자는 '나쁜 모더니즘'에 가깝다. 즉, 정신 상태가 늙은 오빠 쪽이다. '당연한 태도'가 몸에 배어 있기 때문에 그렇다. 우선 그린버그는 다름에 대한 인정 없이 '아무렴, 그래야지!'를 외치는 듯하다. 그의 논리대로라면 모든 회화는 마치 추상화로 종결되어야만 할 것 같다. 이는 절대적 역사주의의 시나리오를 쓴 헤겔에게 그 탓을 돌릴 수도 있다.

여하튼, 선민의식이란 나쁜 거다. 그건 물리적인 법칙으로 증명되거나 보편적인 논증으로 보증될 수 없는, 신기루와 같이 지어낸 환상일 뿐이다. 하지만 그 '이념의 환상'이 우리에게 실제로 미치는 힘은 강력하다. 미술의 경우, 이는 다양한 회화적 가능성을 억압하는 기제로 쓰인다. 다음으로 공자는 상대방에 대한 고려 없이 '그래, 남자라면!'을 외치는 듯하다. 그의 논리대로라면 당대의 위계질서를 영원히 따라야만 할 것 같다. 예컨대 신하는 임금을 따르고 자식은 부모를 따라야 한다. 예외가 없다. 이러한 고착화는 문제가 크다. 더불어 수직 권력이란 나쁜 거다. 한자를 보면 부父와 자子, 즉, 남자만 있다. 남녀평등과는 거리가 먼 관념이다. 이 모두 예술적 가능성을 크게 억압한다.

　다음은 미술대학 회화과에서 가끔 있는 대화다.

학생　이번 졸업전에 낼 작품이요, 꼭 캔버스에 유화로 그린 회화 작품을 포함해야 돼요?

교수　서양화과를 졸업하려면 당연하지! 드로잉은 기초고. 그런 걸 묻고 그래.

학생　요즘 평면작업 별로 안 했는데 다른 거 내면 안 돼요?

교수　너 졸업 해야지? 빨리 그려라.

학생　다른 매체로 할 수도 있잖아요? 제 작업은 개념적인 건데...

교수　아이구, 개념미술 하는 사람이 한둘이냐? 너 학점이... 그건 공부 잘해야 돼! 네가 그동안 한 거 잘 봐. 다른 사람들이 벌써 다 했던 거랑 너무 비슷하잖아? 우리 과는 회화가 중심이라고!

학생　(...)

교수　너 옛날에 가족사진 그린 거 말이야. 그게 훨씬 나아! 넌 그쪽으

로 소질이 있다니까? 그냥 하란 대로 해라, 좀.

학생　(...)

교수　구상 잘 그려야 졸업하면 아르바이트라도 하지. 미대 나와서 그림 못 그리면 아무 데서도 못 써먹어!

　이와 같이 억지로 하게 만드는 강요, 나쁘다. 예술이란 내가 스스로 원해야 나오는 거다. 미술대학 커리큘럼을 보면 참으로 다양한 미디어를 가르친다. 도구 상자를 골고루 다 배워보고 비로소 자기한테 맞는 걸 찾으라는 취지로. 그런데도 불구하고 막상 졸업할 때가 되면 몇몇 학생들은 갑자기 캔버스에 그림을 그리려고 한다. 보통 너무 그리고 싶어서라기보다는 원래 익숙했던 걸로 실험을 피하고 전통적으로 안전하게 가려는 거다.

나　갑자기 웬 유화?

학생　(...)

나　얼마 전까지... 졸업전 때 설치한다며?

학생　뭐, 우선 졸업은 해야죠!

나　회화가 유화냐? 우리 과는 뭐든 다 할 수 있어! 매체에 국한되지 말고 너 하고 싶은 거, 그거 잘하면 다 졸업해. 선택과 집중이 필요한 거지.

학생　그래도 시작했으니 한번 해 볼게요.

　예술의 힘은 다방면으로 감행하는 실험에서 온다. 열정과 의욕이 넘치는 젊은 정신 상태로... 어쩔 수 없이 그래야만 하거나, 당연히 그럴 수밖에 없는 건 없다. 오로지 내가 하필이면 지금 여기서 이런 방식으로 당장 하

고 싶은 게 있을 뿐! 현실 안주는 절대 금물이다. 타성에 젖으면 안 된다. 만약 작업을 시작하기도 전에 벌써 답을 정해 놓았다면 그건 스스로의 상상력을 심각하게 훼손하거나 길들여 버릴 뿐이다. 그러기 시작하면 정말 대책이 없다.

한편으로 심오한 고민은 언제나 환영이다. 다음과 같은 밑도 끝도 없는 물음이 꼬리에 꼬리를 물면 뭐, 어쩔 수 없다. 무지를 인정하고 밤새 고민하며 토론할 수밖에. 이를테면 '그 나가 진짜 나인가, 아니면 그게 나라고 허구적으로 짜 맞추고 있을 뿐인가, 만약 그렇다면 도대체 왜?', '무언가를 선택하고 주목하는 자유의지, 혹은 개성이나 본능, 욕망과 같은 특별한 기질의 진정한 주인은 과연 나인가, 아니면 생물학적이거나 사회적인 여러 기제들이 돌아가는 구조에 의해 내가 그렇게 작동될 뿐인가, 만약 그렇다면 앞으로 어떻게?' 등 종류는 각양각색이다. 작업할 시간도 없이 바빠 죽겠는데 자꾸 또...

'나쁜 모더니즘'의 대표적인 두 가지 예는 다음과 같다. 첫째, '장르별 수직위계'! 이는 꼰대적으로 내가 맞다고 자기 주장만 강요하는 늙은 정신 상태를 드러내서 그렇다. 예를 들어 서양 고전주의 시대에는 풍속화, 정물화, 풍경화, 인물화, 역사화, 종교화 순으로 장르별 가치가 상승했다. 종교화와 역사화가 최고였던 거다. 또한, 응용예술보다 순수예술이 장르별 가치가 높다고 여기는 분위기는 아직도 있다. 지금이 어떤 시대인데 참으로 이해하기 힘든 일이다. 장르 간에 무조건 더 고상한 건 없다. 한 장르 안에서 더 고상한 예술 작품은 있을지라도.

둘째, '장르별 순수성'! 이는 우물 안 개구리의 고정관념을 탈피하지 못하는 늙은 정신 상태를 드러내서 그렇다. 물론 '회화만의 회화성', '조각만의 조각성' 자체가 나쁜 건 아니다. 문제는 일색이 되거나, 그게 최고라고 믿

	모더니즘				포스트모더니즘	
	좋은	나쁜			좋은	나쁜
새로움	○	×		대안 제시	○	×
저항정신	○	×		저항정신	○	×
국제 표준화	×	○		퇴행주의	×	○

모더니즘, 포스트모더니즘 특성 요약

는 데서 나온다. 예술의 진리는 오직 하나, '예술은 다양하다'는 사실이다. 산으로 오르는 길은 다양하다. 더불어 산도 많고.

'포스트모더니즘'도 크게 보면 두 종류가 있다. '좋은 desirable 포스트모더니즘'과 '나쁜 undesirable 포스트모더니즘'이 그것이다. 쉽게 생각하면 전자는 '동생'이 아직 정신 상태가 젊고 진보적일 때, 후자는 이제 정신 상태가 늙고 보수적이 되었을 때다.

우선 '좋은 포스트모더니즘'은 '대안의 제시'다. 이는 '오빠'가 가진 문제를 진취적이고 생산적으로 극복하려는 노력이다. 가령 '오빠'가 시판한 여러 반찬을 적극적으로 차용, 변주하며 새롭게 변모시킨 경우를 들 수 있다. 충분히 그럴 수 있다. 만약 기존의 반찬이 뭔가 2% 부족하거나 건강에 안 좋은 등의 문제가 있다면.

반면, '나쁜 포스트모더니즘'은 '퇴행적 소요'다. 이는 '오빠'가 가진 문제에 반발하기보다는 최대한 이를 누리고자 하는 행태다. 가령 '오빠'가 시판한 여러 반찬을 차용이라는 허울하에 슬쩍 재활용하는 경우를 들 수 있다. 이는 원래의 반찬을 개선한다기보다는 그런 척 속이며 정당화할 뿐이다.

결국 중요한 건 '저항정신'이다. '저항정신'은 '좋은 모더니즘'과 '좋은 포스트모더니즘'에 공통적으로 다 있다. 반면 '나쁜 모더니즘'과 '나쁜 포스트모더니즘'에는 없다. 물론 '저항정신'의 종류는 많다. 건강한 순서대로 보자면 다음과 같다. 첫째, '생산적 저항정신'은 용기 있게 헌것을 문제시하고

새것을 모색한다. 둘째, '부정적 저항정신'은 용기 있게 헌것을 문제시하기만 한다. 셋째, '나약한 저항정신'은 용기 없이 헌것을 문제시하는 척만 한다. 넷째, '퇴폐적인 저항정신'은 면피하려고 헌것을 문제시하는 척하며 그걸로 퉁치고 신나 한다. 다섯째, '장사치 저항정신'은 이득을 보려고 헌것을 문제시하는 척하며 사실상 탈색, 혹은 둔갑시켜 팔릴 때까지 우려먹는다.

'좋은 포스트모더니즘'의 대표적인 두 가지 예는 다음과 같다. 첫째, '장르 간 융합'! 단, 이는 그동안 존재했던 장벽을 문제시하며 다양한 실험을 감행하는 '생산적 저항정신'인 경우에 해당한다. 사실 미술대학 커리큘럼을 보면 '융합'을 적극적으로 권장하는 수업이 많은 편이다. 예를 들어 '복합 매체 mixed media' 수업에서는 여러 매체 간에 크로스오버 cross-over를 지향한다. '뉴미디어' 수업에서는 이미지와 소리, 공간과 조명 등 멀티미디어적인 요소를 적극 활용한다. '현대회화' 수업에서는 시각뿐 아니라 다른 감각기관을 적극 활용하기도 한다. 예를 들어, 미술을 음악과 무용, 건축 등 다른 예술 장르와 섞거나, 때에 따라서는 관람객과 여러 방식의 상호작용을 통해 다양한 넘나들기를 시도한다.

둘째, '사람 간 융합'! 단, 이는 그동안 존재했던 개인 간 장벽과 고유의 신화를 문제시하며 새로운 인류를 꿈꿔보는 '생산적 저항정신'인 경우를 가리킨다. 예를 들어 백남준은 첼리스트, 무용가, 엔지니어 등 다양한 전문가들과 협업을 했다. 나아가 요즘은 둘, 혹은 다수의 작가들이 하나의 가상 주체를 결성하기도 한다. 마치 집단 지성처럼, 이제는 어디서 어디까지가 누구 작업인지 도무지 알 수가 없을 정도로 밀접하게 협력한다.

나도 한때 대학교 후배 한 명과 마음이 맞았다. 결국 2002년, 서로의 영문 이름 첫 글자를 합쳐 'KISEBY'라는 가상 주체를 탄생시켰다. 우선 각자 몸의 부분을 스캐너로 떠냈다. 다음, 그 이미지들을 다양한 방식으로

자르고 합쳐 초현실적인 풍경을 만들었다. 그때 그 시절의 작품을 지금 돌이켜 보면 이제는 어떤 부분이 내 몸이었는지 가물가물한 게 정확히 집어낼 수가 없다.

어, 어, 그런데, '뚜르르륵!', 여기서 반전! 아날로그 테이프가 뒤로 감기는 소리가 들렸다. 그러고 보니 그간 '좋은', '나쁜' 식으로 편을 갈라 전개한 '알레고리 모의실험 simulation' 과정이 눈 깜짝할 새에 그냥 증발해 버렸다. 그리고 기본 설정이 다음과 같이 바뀌었다. 이번에는 '포스트모더니즘'이 '오빠', 그리고 '모더니즘'이 '동생'이다. 즉, 쫓기는 자와 쫓는 자의 관계가 그만 뒤집혀 버린 거다. 새로운 게임은 이렇게 다시 시작된다.

물론 역사적으로 이런 관계가 정말 있었다. 이를테면 정통 상대론자인 소피스트 sophist 와 그들에 비해 상대적으로 절대론자인 소크라테스와 플라톤의 관계가 그렇다. 당시에는 모든 건 상대적이라고 가정하는 소피스트의 입장과 영원하고 궁극적인 게 존재한다는 소크라테스와 플라톤의 입장이 충돌했다. 여기서는 소피스트가 먼저 나왔으니 '오빠'이고 이를 비판한 둘이 곧 '동생'이 된다. 요즘의 관점으로 보자면 '오빠'가 오히려 포스트모더니즘적이고 '동생'은 다분히 모더니즘적이다. 즉, 20세기의 관계가 역전된 거다. 역사적으로 보면 이런 식으로 선후 관계가 바뀌는 경우가 빈번하다.

이런 부류의 상상은 마치 '예술하기'와도 같다. '예술하기'란 변수가 많아 예측이 힘든 게임을 하는 것이다. 사실 여기에는 절대적으로 따라야 할 기준이라고는 도무지 찾아볼 수가 없으니 당위란 건 있을 수도 없다. '예술하기'는 결정론적으로 시시비비를 확실히 가리자는 실제 법정의 진술이 아니다. 과학적인 공식이나, 역사적인 사실, 혹은 질서정연한 논리에 입각한 문제풀이도 아니다. 오히려 게임의 기본 설정은 맥락과 상황, 그리

고 필요와 구미에 따라 언제나 변동 가능하다. 따라서 그동안 진행해 온 게임의 룰이 바뀐다고 해서 문제될 것은 전혀 없다. 혼란스러워하거나 탓할 필요도 없다. 특정 사안에 입각하여 무조건 옳은 정답을 내리려는 갈급함도 소용없다. 정작 필요한 건 이를 다양한 층위로 충분히 음미하며 곱씹어 보려는 호기 어린 여유와 예술적인 사고다. 더불어 절대 지존에 안주하기보다는 역전과 재역전의 재미를 즐기는 자세가 중요하다.

'예술하기'란 광의의 의미로 파악되어야 한다. 이는 작품 제작을 넘어 전시와 감상, 그리고 담론에 이르는 전반적인 영역, 즉, 다양한 층위의 '예술적 인문학과 통찰' 전반에 해당한다. 단순히 만질 수 있는 예술 작품을 지칭하는 게 아니라. 이를테면 같은 작품이라도 전시의 기획 의도에 따라서 그 맥락은 언제나 바뀔 수가 있다. 작품은 천의 얼굴을 지닌 배우이기 때문이다. 여기서는 이 말을 하고 저기서는 저 말을 하는. 따라서 예술은 단지 작품에만 국한되지 않는다.

'예술하기'의 대표적인 네 가지 특성은 다음과 같다. 첫째, '예술의 조건'! 묘하게 말이 되어야 한다. 보암직하고 그럼직한 매력 때문에 눈이 딱 갈 수 있도록. 둘째, '예술의 의의'! 묘한 드라마를 연출해야 한다. 볼수록 손에 땀을 쥐며 즐길 수 있도록. 셋째, '예술의 방식'! 의미심장한 상황을 제공해야 한다. 여러 가지로 곱씹어보며 나름의 의미를 찾을 수 있도록. 넷째, '예술의 목적'! 우리의 삶을 풍요롭게 해야 한다. 무미건조하게 반복되는 뻔한 일상을 새로운 차원으로 고양할 수 있도록.

'모더니즘'과 '포스트모더니즘'을 대치 국면으로 바라보는 건 일종의 게임이다. 자신의 사상과 행동에 긴장감을 더하는. 이는 특히 20세기 말에 서구 지식인들 사이에서 인기몰이를 하며 유행을 끌었다. 이를테면 '모더니즘'을 '절대주의', '포스트모더니즘'을 '상대주의' 캐릭터로 설정한 후에

이 둘을 티격태격 싸우게 하는 거다. 물론 지루해지지 않도록 때에 따라 여러 묘수를 활용해 보거나, 당면한 조건을 조금씩 바꾸어가며. 이는 마치 90년대 초반 오락실에서 광풍을 불러일으킨 '스트리트 파이터 street fighter'라는 격투 게임과도 같다. 일대일로 오락실 한편에 있는 누군가와, 혹은 기계와 싸우는 방식으로 진행하는 것인데, 당시 한판에 100원이었다. 그때 동전 참 많이도 썼다.

그런데 '절대'와 '상대'가 마치 물과 기름처럼 결코 섞일 수 없는 남남인 건 아니다. 예를 들어 이를 '정지'와 '동작'의 개념으로 가정해 보면, 둘은 하나의 직선상에 함께 있다는 걸 쉽게 이해할 수 있다. '정지'는 관성의 여러 양태 중 하나, 즉 '동작'의 일종이기 때문이다. 이를테면 정지가 직선 위의 한 점이라면 동작이 빨라질수록 상대적인 위치는 그 점에서 점점 멀어진다. 직선은 길어지고.

역사적으로 보면 '절대A'와 '상대B' 같은 대립 항의 에너지AB가 돌고 도는 패턴은 끊임없이 반복되어 왔다. 이들은 마치 컴퓨터 알고리즘처럼 주어진 연산식의 구조와 흐름에 따라 서로 간에 상대적으로 반응하며 자신의 입장을 구축하고 표출하는 것이라고 해석 가능하다. 이를테면 A가 기득권이 되면 B가 저항하고, 반대로 B가 기득권이 되면 A가 저항하는 방식으로. 실제로 A와 B의 순환을 서양 미술사에 적용시켜 시대별로 단순화하면 다음과 같다. 원시의 감각B, 이집트의 원칙A, 그리스의 감성B, 중세의 신본주의A, 르네상스의 인본주의B, 르네상스의 과학A, 바로크적 감성B, 바로크적 형이상학A, 로코코적 형이하학B, 근대적 이성A, 현대적 무의식B, 모더니즘적 역사A, 포스트모더니즘적 탈역사B... 이렇게 순서대로 나열하고 보면, 그야말로 A와 B가 서로 인과관계가 되어주며 엎치락뒤치락 상황을 전개해 나간다는 해석이 가능해진다. 물론 이는 다양한 해석 중 하

나일 뿐이다. 과도한 단순화로 인해서 자칫하면 오해의 소지도 다분하고. 하지만 이렇게 읽는 세상의 모습, 활용하기에 따라 충분히 의미가 있다.

이렇게 역사를 관찰할 때 드러나는 대표적인 두 가지 특성은 다음과 같다. 첫째, '그 나물에 그 밥'! 즉, 비슷한 특질은 시대에 따라 다른 양태로 지속적으로 출현한다. 물론 앞과 뒤가 기계적이고 필연적인 인과관계로 이어지는 건 아닐지라도. 둘째, '이렇게 혹은 저렇게'! 즉, 앞과 뒤를 비교하면, 한 시대의 특성은 상대적으로 파악되어야 한다. 앞에서 르네상스와 바로크가 한 번은 A, 다른 한 번은 B에 속하는 것으로 기술된 것처럼. 이는 마치 동양사상에서 음양의 대립 항이 상대적이고 상호 의존적으로 서로 아귀가 맞아 형성되는 어울림의 관계와도 같다. 그러고 보면 각 요소를 확정적으로 규정하기보다는 상호 관계를 상황적인 알고리즘의 적용으로 파악하는 게 세상을 이해하는 더 수월한 방식이다.

역사는 돌고 돈다는 것은 자명한 사실이다. 예를 들어 20세기 말이 되자 이제는 '포스트모더니즘'에 지친 사람들이 많아졌다. '포스트모더니즘'이 문제시된 대표적인 두 가지 이유는 다음과 같다. 첫째, '허무주의'다. '포스트모더니즘'은 한편으로 '모더니즘'의 좋은 이상마저 과도하게 무시했다. 객관적·절대적·보편적인 현상이나 '저항정신'과 같은 사람의 고귀한 가치를 다 상대적이고 부질없다며 싸잡아 매도하는 경향이 있었던 것이다. 이는 마치 현대판 바니타스, 즉 허무주의와도 같다. 둘째, '수단주의'다. '포스트모더니즘'은 점차로 목적이 아닌 수단으로 활용되었다. 즉, 현학적인 자기도취나 몹쓸 감상주의에 빠져 뭘 하는 족족 토를 달거나, 뭐든지 다 맞는다거나, 어차피 해 봐야 안 된다는 식의 무기력한 체제 순응을 조장하는 경향이 있었다.

'포스트모더니즘'이 활용한 대표적인 두 가지 방법론은 다음과 같다. 첫

예술은 우리를 꿈꾼다: 예술적 인문학 그리고 통찰

째, '해체주의의 도구화'! 그간, '포스트모더니즘'은 근대의 '주체 중심 철학'에 대한 비판에 매진했다. '탈주체', '탈중심'을 외치며. 즉, 총체적인 구조가 아닌 파편적인 해체를 지향했다. 그러면서 '해체의 방법론'을 참 열심히도 갈고 닦았다. 물론 취지도 좋고 그럴 만도 하다.

하지만 한편으로 '해체의 방법론'은 거센 비판을 받았다. 이상은 좋았지만 실제로는 사람들이 가질 법한 '저항정신'을 해체해 버리는 데 유용하게 사용되는 경향이 있었기 때문이다. 즉, 저항 자체를 부질없게 느끼게 만들었던 것이다. 만약 그렇다면 '포스트모더니즘'은 애초에 자신이 비판한 기득권 세력이 그 위상을 공고히 할 수 있도록 스스로 소비되었을 뿐이다. 여기서는 아무런 생산적인 변화도 기대할 수가 없다.

이를테면 여러 '포스트모더니즘' 지식인들은 그간 연마해 온 '해체의 방법론'을 활용하여 20세기에 '자본주의'와 크게 대립각을 세운 '사회주의'를 해체하고자 했다. 예를 들어, '사회주의'는 거대 담론의 산물로서 유럽 백인 남성주의에 그 뿌리를 두고 있다며 다른 생산적인 취지까지도 몽땅 다 매도해 버린 것이다. 이는 영화 〈매트릭스〉에서 주변을 날아다니는 그 무시무시한 센티넬Sentinel, 보초병과 비견할 수 있다. 참자유를 찾고자 하는 사람들이 타고 있는 함선을 찾아 공격하여 무참히 해체해 버리는 존재 말이다.

둘째, '다원주의의 도구화'! 그간 '포스트모더니즘'은 근대의 '진리 탐구 철학'에 대한 비판에 매진했다. 우선, 객관적으로 명증한 사실과 보편적이고 절대적인 진리를 거부했다. 다음, 다양한 목소리의 공생을 도모하자며 수직적인 차별이 아닌 수평적인 차이의 가치를 지향했다. 그래서 '다름의 방법론'을 열심히 갈고 닦았다. 예를 들어 20세기에 중요한 사회문제로 대두된 다민족과 다인종의 화합, 그리고 소수인권의 평등을 지향했다.

하지만 한편으로 '다름의 방법론'도 거센 비판을 받았다. 이는 다른 사람들의 다양한 목소리를 들어주는 척했지만 오히려 실제로는 그들과의 차이의 벽을 더욱 공고히 하는 경향이 있었기에 그렇다. 겉으로는 마음을 여는 거 같았는데 속으로는 더욱 철저하게 닫아버린 것이다. 만약 그렇다면 '포스트모더니즘'은 애초에 자신이 비판한 기득권 세력이 자신의 정체성을 지킬 수 있도록 스스로 소비되었을 뿐이다. 여기서는 아무런 진심 어린 대화도 기대할 수가 없다.

예컨대 여러 '포스트모더니즘' 지식인들은 그간 연마해 온 '다름의 방법론'을 활용하여 20세기에 중요하게 여긴 핵심 가치를 독단적 믿음과 수직적 강요라고 몰아붙이면서 무력화하려 했다. 이는 특별한 요소의 진화적 상향 가치를 무시하고 보편적인 권한의 보호를 위해 평준화된 하향 가치를 지키려는 힘이라 할 수 있다. 여기에는 대표적으로 두 가지 방식이 있다. 우선, '좋은 게 좋은 거다.' 즉, 보편적인 기준, 절대적인 가치, 단일한 자아는 어차피 없다. 다 언어의 구성 속에서 여러 가지로 기능할 뿐이다. 다음, '나 홀로 맞는 건 없다.' 즉, '무슨 세상을 구한답시고 대단한 일을 하려고...' 다른 이해타산을 가진 사람이 보면 그건 또 다른 종류의 폭력으로 비칠 뿐이다. 이제는 균질한 수평 사회다. 나도 옳고 너도 옳은. 이는 마치 영화 〈매트릭스〉에서 매트릭스의 달콤한 유혹과 참자유에의 갈망 사이에서 갈등하는 정예요원 사이퍼를 회유하는 스미스 요원 agent Smith 의 설득력 있는 화술에 비견할 만하다. 새로운 시도 자체를 없애는 목적을 지닌.

그리고 보면 '포스트모더니즘'의 '저항정신'도 이제는 많이 퇴색되고 소비되어 그 바닥을 드러냈다. '그래서 어쩌자는 거냐'에 대해서는 유창한 화술 이외에 특별한 대안을 제시하지도 못했고. 물론 거시적인 역사의 시각으로 보면 무조건 항상 옳았던 건 없다. 어차피 A가 곯으면 B가 나오고, B

　　　　　예술은 우리를 꿈꾼다: 예술적 인문학 그리고 통찰

가 굵으면 A가 나온다. 이 둘은 결국 상대적이다. 앞으로 A와 B의 경쟁 구도 자체를 뛰어넘는 확실한 대안이 나올지는 도무지 미지수이다.

하지만 희망은 좋은 거다. 이제는 비로소 그동안 돌고 돌아왔던 역사의 수레바퀴, 즉 숙명론으로부터 헤어 나올 때가 되었는지도 모른다. 긍정의 에너지는 이런 생각의 바탕 위에서 다시금 꿈틀댄다. 사실 사람이 희망을 품는 건, 이번에는 다르다는 믿음과, 정말 다른 전망, 그리고 확실히 제대로 달라지려는 노력 때문이다. 더불어 이를 나누는 사람들이 모이면 꿈은 어느 순간 현실이 된다.

그래서 나는 '모더니즘'과 '포스트모더니즘'의 한계를 극복하는 방안으로서 '동시대주의 Contemporarism'를 주장한다. 그 골자는 바로 대립 항의 관계성을 중요시하는 '게임의 미학'이다! 즉, 지금 여기서 내가 살아가는 세상을 즐기는 게임의 방법론을 마련하자는 거다. 우선, 평범하고 단조로운 건 싫다. 다음, 내 편과 네 편 중에 꼭 하나만을 선택해야 할 이유도 없다. 어차피 둘은 상대적이고 상보적인 관계다. 단순히 어느 한편이 아예 없어져야지만 해결되는 문제가 아니라. 말하자면 둘은 못과 망치다. 즉, 의미 있게 살기 위한 수단으로서 필요할 때 책임지고 유용하게 쓰면 되는 도구일 뿐이다.

이렇게 보면 '모더니즘'과 '포스트모더니즘'을 나누던 원래의 '이원론'적 세계관은 동적으로 전이된다. 즉, '삼원론'적 세계관이 되는 거다. 물론 이는 동시에 '일원론'적 세계관도 된다. 우선, '삼원론'은 '동시대주의'로 정반합 正反合이 완성되기에 그렇다. 다음, '일원론'은 합合, 동시대주의을 통해 정正, 모더니즘과 반反, 포스트모더니즘이 물과 기름과 같은 대립 항이 아니라 상호 의존적인 하나의 다른 측면이라고 이해되기에 그렇다. 물론, '일원론', '이원론', '삼원론'은 하나의 현상을 관찰하는 세 개의 다른 시선이다. 즉, 위치

와 각도, 거리, 시야에 따라 다르게 보이는 것일 뿐. 결국 이와 같은 사고는 평상시는 서로 통하지 않는 여러 '원론'들을 아우르는 궁극의 통찰, 즉 '근원론'을 전제해야 비로소 가능하다.

여기서 핵심은 '게임의 미학'이다. 그래야 고정적 가치관을 한편으로 탈피하고, 이를 유희하며 반성하고 초월할 수 있다. 이 미학이 가진 대표적인 두 가지 장점은 다음과 같다. 첫째, 특히 '격투 게임'에 몰입하다 보면 이 분야에서 진정한 고수가 될 수 있다. 사실 캐릭터마다 장단점이 있고 상대에 따라 각자의 묘수도 있다. 즉, 다 경험해 봐야 한다. '절대' 캐릭터도 써 보고, '상대' 캐릭터도 써 보면서 내게 맞고 때에 맞는 기술을 익혀야 한다. 이와 같이 어떠한 경우에도 살길을 찾아나가는 내공을 차근차근 터득하는 게 중요하다. 마치 뛰어난 주인공 선수가 된 듯이.

둘째, 온갖 종류의 '드라마'를 통해 색다른 매력을 즐길 수 있다. 드라마를 가지고 군이 진위를 가릴 이유도 없고. 즉, 게임은 철저히 가공의 세계다. 이야기의 흐름은 만들어 나가기 나름이다. 그렇다면 원래 주어진 걸 당연하게 그대로 받아들이기보다는 그걸 적극적으로 활용하며 이리저리 변주해 보는 게 제맛이다. 예를 들어 애초에는 '모더니즘'을 '오빠'로, 그리고 '포스트모더니즘'을 '동생'으로 설정했다가, 필요에 따라서는 어느 순간 '오빠'와 '동생'을 뒤바꿈으로써 일이 이상하게 꼬이는 막장 드라마를 만들어 볼 수도 있다. 이와 같이 어떠한 경우에도 반전을 거듭하는 묘미를 맛보며 극을 전개하는 내공을 차근차근 터득하는 게 중요하다. 마치 창의적인 극 연출가가 된 듯이.

그런데 주지해야 할 사실은 여기에는 '유일한 이야기'란 없다는 것이다. 이는 '이념의 환상'일 뿐이다. 그렇다면 이야기는 필요에 따라 언제나 새로 쓸 수 있다. 물론 한 개인에게는 나름대로 더 중요한 이야기가 있을 것

예술은 우리를 꿈꾼다: 예술적 인문학 그리고 통찰

이다. 컴퓨터 인공지능과 달리 사람은 '의식의 작동'과 '자아의 환상'에 연연하는 동물이다. 그래서 사람은 이를 보증해주는 이야기를 끊임없이 필요로 한다. 즉, 한 시대를 풍미하는 유행은 있다.

우리는 게임을 원한다. 그런데 예술이야말로 다양한 방식으로 풍성한 담론을 마련하고 이를 음미하게 하는 진정으로 고차원적인 게임이다. 이를테면 예술적 이야기는 특정 공식과는 달리 단선적인 전개가 되려야 될 수가 없다. 특히나 '예술 게임'에는 창의적이고 비평적인 역량을 강화하는 핵심 훈련 프로그램이 있다. 그 명칭은 바로 '무한변수 모의실험'! 이는 예측하기 힘든 여러 변수들을 자꾸 호출하고 설정을 바꿔보면서 복잡다단하게 이루어진다. 가령 담론의 색다른 전개를 위해 '오빠' 역할도 해 보고 '동생' 역할도 해 본다. 이는 홀로, 또는 상호 토론의 여러 실행 과정을 통해 비로소 풍성하고 생생하게 실현될 수 있다. 전공 교과 과정으로 비유하자면 이는 졸업을 위해 꼭 이수해야만 하는 전공 필수 영역과도 같다. 나는 학생들과의 스튜디오 크리틱studio critique에서 이 프로그램을 알게 모르게 종종 실행한다. 여러 가지 모드를 번갈아가며.

물론 컴퓨터 인공지능의 경우, 수적인 측면에서는 인간과 비교할 수 없을 만큼 많은 양의 실험을 엄청나게 빠른 시간 안에 철저하게 다 해 볼 수 있을 것이다. 하지만, 뭐든지 자신이 잘하는 거, 혹은 남들과 다른 걸로 승부해야 한다. 이를테면 인간에게는 '주체적인 의식', '주관적인 경험', '찰나적인 통찰'이라는 질적으로 특별한, 끊임없이 요동치는 변수가 있다. 반면에 요즘의 컴퓨터 인공지능은 '의식의 부재', '객관적인 경험 데이터', '체계적인 알고리즘'이라는 균질하고 안전한 상수가 있다. 즉, 컴퓨터 인공지능의 관점으로 보면 인간의 의식은 '해답 없음', 경험은 '오류 가능성', 통찰은 '치료해야 할 바이러스'일 뿐이다. 따라서, 인간은 보통 보편적이고 일반적인 양

보다는 구체적이고 특별한 질로 승부하는 데 특화되어 있다. 즉, '예술적인 변칙', '의미를 찾는 이야기', '성취를 갈망하는 투기'에 능한 거다. 그런 데다가 '무한변수 모의실험'을 통해 적절한 양까지 더해진다면 기존의 '의식'은 그야말로 엄청난 '초의식'으로 진화할 것이다. 물론 컴퓨터 인공지능은 자기 나름대로의 장점을

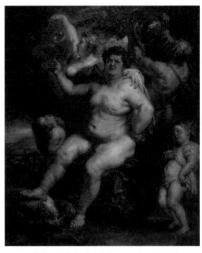

5-3-2 페테르 파울 루벤스 (1577-1640), <디오니소스 (=바쿠스, Bacchus)>, 1638-1640

확장해 갈 테고. 그렇다면 앞으로 더욱 심화될 서로의 공생관계는 새로운 시대의 수많은 가능성을 키울 수 있다.

예술은 그리스 신화 속 술의 신, 디오니소스 Dionysus 와도 같다. 5-3-2 우선 게임을 하다가 뭔가 잘 안 풀리면 '에이!' 하며 다 뒤엎어 버린다. 다음, 언제 그랬냐는 듯이 '허허!' 하고 웃으며 훌훌 털고 다시 시작한다. 물론 사법 체계하에서 행동에 따른 책임이 귀속되는 우리의 물리적인 일생은 게임처럼 리셋이나 되돌리기가 불가능하다. 게다가 목숨도 하나고. 더불어 가까운 세기에 벌어진 '모더니즘'과 '포스트모더니즘'의 폐해는 시급히 해결해야 할 우리의 당면 과제다. 이와 같이 우리 '몸'이는 현실의 무게에 속박되어 있다. 하지만 우리 '마음'이는 차원이 다르다.

'마음'이가 가진 대표적인 두 가지 특성은 다음과 같다. 첫째, '확장적 세계'! '몸'이의 한계를 넘어 우주를 마음껏 노닐 수가 있다. 예를 들어, 나는 침대에 누워 잠을 청할 때 여유가 좀 있으면 꼭 우주여행을 즐긴다. 둘째, '다중적 세계'! 게임을 통해 '만약 what if '이라는 다차원 시공의 세계에 진입

예술은 우리를 꿈꾼다: 예술적 인문학 그리고 통찰

하게 되면 평행 우주를 마음껏 경험할 수가 있다. 세상을 보는 통찰력도 키우게 되고. 이런 게 바로 예술이다. 나는 예술을 한다. 그런데 예술은 '마음'이에게 달렸다. 즉, '마음'이야말로 진정한 예술이다.

알렉스 그러니까, '모더니즘'과 '포스트모더니즘'은 대립 항의 에너지 축이고, 이 둘이 서로 충돌하고 긴장하는 등 엎치락뒤치락하면서 역사는 발전해 왔다 이거지?

나 그렇게 세상의 구조를 파악하는 게 여러모로 꽤 효과적인 거 같아. 이게 동양의 음양론, 즉 음과 양의 관계 속에서 자가 발생적으로 나오는 기운생동氣韻生動의 에너지와 묘하게 통하는 구석이 있잖아? 물론 다른 방식도 여럿 고려해봐야겠지만.

알렉스 (검지손가락을 내밀며) 자석의 N극과 S극 사이에 손가락 넣고 한번 느껴 볼게. 그러다 보면 자연스럽게 중력장이나 초끈이론의 세계를 여행할 수도 있겠다.

나 (새끼손가락을 내밀며) 같이 해.

알렉스 그런데 이 둘은 가만 보면 통하는 게 많다는 거지? 상대적으로 다른 척하면서 그간 열심히 싸워왔지만.

나 응! 생각해 보면 '절대'가 꼭 '상대'의 반대인 건 아니잖아?

알렉스 왜?

나 스피노자가 '어둠은 빛의 반대가 아니다'라고 했듯이 빛이 하나도 없는 걸 바로 어둠이라 칭하는 것이지, 어둠이 하나의 독립된 실체로서 따로 존재하는 건 아니잖아? 마찬가지로 가장 '상대'적이지 않은 걸 바로 '절대'라고 하는 거고! 그렇게 보면 어둠과 빛은 '이원론'이 아닌 '일원론'으로 이해 가능하겠지!

알렉스	세상을 보는 건 어차피 사람의 인식뿐이라고 가정하면 충분히 그렇게 말할 수도 있겠네. 예를 들어 무언가가 나한테 너무너무 결정적으로 중요하면 그게 곧 나한테는 '절대' 아니겠어? 즉, '상대'적으로 가장 '절대'적인...
나	그렇겠네. 결국에는 태도와 인식, 즉 말하는 방식의 문제네. 이를테면 같은 사안을 결정론적으로 말하면 '절대'고, 과정론적으로 말하면 '상대'인 거지! 예를 들어, '난 널 죽도록 사랑해!'는 '절대', '난 지금 네가 너무 좋아!'는 '상대'!
알렉스	그러니까, 넌 '동시대주의자 contemporarist'라서 둘 다를 그저 활용 가능한 도구라고 생각한다 이거지?
나	응.
알렉스	좀 기회주의적인 거 아닌가?
나	도구를 궁극적인 목적이라고 치부한다면 그렇겠지! 물론 두 목적이 상충될 경우에. 하지만 난 목적이 하나로 올곧잖아? 너에 대한 불멸의 사랑!
알렉스	뭐야! '절대'네. 뭔가 통속적인 게 생생하지가 않아.
나	끈덕진 사랑!
알렉스	에이, 닦고 와! 아, 그러고 보니 물 비유 괜찮겠다!
나	어떤 점이?
알렉스	얼음도, 수증기도 사실은 다 물인데, 얼음은 '절대', 수증기는 '상대'로 이해 가능하잖아?
나	오!
알렉스	사람들이 원래 변덕이 좀 심하지! 증기탕에 있으면 얼음 굴에 가보려 하고, 막상 얼음 굴에 가면 또 증기탕에 가보려 하고.

나	하하. 그러니까 찜질방에는 다양한 테마 방이 필요한 거야. 방 하나만 주야장천 고집할 이유가 없지. 그런데 네 비유대로 하면 얼음은 '모더니즘', 수증기는 '포스트모더니즘', 물은 '동시대주의'가 되겠다! 그렇게 보면 서로 간에 알레고리적인 관계가 잘 드러나는 것 같은데?
알렉스	그럼, 격투 게임 캐릭터 세 명으로 하든지... 그런데, 물을 '동시대주의'라고 하니까, 뭔가 물이 제일 좋은 걸 독차지한 느낌이야.
나	좋게 보면 나의 희망, 나쁘게 보면 나의 사심이 반영된 건가? 생각해 보면, '모더니즘'이나 '포스트모더니즘', 이젠 다 극복할 때가 되지 않았겠어? 몸은 굽히면 펼 줄 알아야 하고, 펴면 굽힐 줄 알아야 하듯이 굳이 한쪽으로만 치우칠 필요가 없어. 맥락은 다 상대적인 건데.
알렉스	굳이 말하면 넌 '상대' 쪽인 거 같은데? 넌 지금 '절대'도 '상대'의 일종이라고 보는 거잖아?
나	네가 방금 말한 '상대'는 상위 항목이고, 그거의 하위 항목으로 '절대'와 '상대'가 있는 거야! 그런데 그 둘은 크게 보면 사실은 하나. 즉, 서로 간에 '상대'적인 정도의 차이만 있을 뿐.
알렉스	뭐야, 동음이의어? 그럼 헷갈리지 않게 단어 자체를 다르게 써! 그러니까, 하위 항목의 '상대'는 그대로 놔두고 상위 항목의 '상대'는 이제 '양대兩對'라고 부르자!
나	양대 산맥이라... 그러면 또 이분법 같은데? 그냥 '무대無對'라고 할까?
알렉스	'무대'라 하니까, '없을 무無' 자처럼 '뭐, 세상 별거 있어?' 하는 허무한 느낌이야! 역시 언어가 생각을 만드는구면.

나	어? '포스트모더니즘'이다! '언어주의'. 우리는 거기에서 영원히 자유로울 수가 없지!
알렉스	네가 '모더니즘'은 '오빠', '포스트모더니즘'은 '동생'이라며 알레고리적으로 말하니까, 우선 둘의 관계에 대한 기초적인 이해는 되었거든? 그런데 갑자기 '오빠'와 '동생'을 바꿔 버리니까 솔직히 좀 헷갈리긴 해.
나	둘을 단정적으로 기술하는 건 물론 방편적인 거야. 경우에 따라 타당한 이야기를 만들려다 보니까 그렇지. 실제로는 세상에 영원히 고정된 자리는 없는 거니까 자유자재로 뒤집어 볼 줄도 알아야 하지 않겠어? 어떠한 경우에도 불변하는 해답 문장을 뽑아내서 외운다고 뭐가 어떻게 되는 건 없잖아? 만약 그런 문장이 있다면 그건 '절대도 상대다'가 아니라 거꾸로, '상대도 몽땅 다 절대다'라는 찔러봐야 피 한 방울 나지 않는 느낌일 듯.
알렉스	예술은 하나의 정답을 찾는 게 아니라, 이리저리 다르게 경험하는 거다?
나	그렇지! 다양한 가정을 통한 가상의 복합 경험.
알렉스	기준이 없으면 헷갈리기 십상이니까 처음 시작할 때는 기준을 한번 줘 봤다가, 어떨 때는 싹 또 빼 봤다가... 즉, 품격과 파격을 왔다갔다하면서 흥미진진하게 예술을 하자 이거네?
나	응! 그게 바로 '예술적 인문학과 통찰', 즉 '예술하기'!
알렉스	네가 예전에 했다는 가상 주체 작업, 그거 재미있는 발상 같아! '나는 가상이다.' 그러니 '예술은 가상이다.' 이거 봐. '세상은 가상이다.' 맞잖아, 그치? 남는 건 가상뿐.
나	1999년에 개봉된 영화를 보면, 〈매트릭스〉, 〈엑시스텐즈 ExistenZ〉,

〈13층 The 13th Floor〉... 참 대단했지. 장 보드리야르 Jean Baudrillard, 1927-2007가 그랬잖아? '이미지가 실제보다 더 실제적일 수 있다'고.

알렉스　현실이 가상인지, 이미지가 실제인지...

나　장자 莊子, 370?-287? BC의 '호접몽'을 보면, 장자가 나비 꿈을 꾸는 건지, 나비가 장자 꿈을 꾸는 건지... 아니면, 영국 작가 루이스 캐럴 Lewis Carroll, 1832-1898이 발표한 『이상한 나라의 앨리스 Alice's Adventures in Wonderland』1865를 보면, 앨리스가 하트왕 꿈을 꾸는 건지, 하트왕이 앨리스 꿈을 꾸는 건지...

알렉스　2010년인가? 《**The Artist is Present** 예술가가 여기 있다》라고 MoMA에서 회고전 했던 작가가 누구더라?

나　퍼포먼스 작가, 마리나 아브라모비치 Marina Abramović, 1946- !

알렉스　그때 그 사람은 중앙홀에서만 퍼포먼스를 했고, 다른 퍼포먼스는 다 대역들이 했잖아?

나　기억난다! 누드 모델이 여러 명 있었지. 그런데 다들 체격이 좋고, 근육질... 좀 이상했잖아? 원작가랑 몸 상태가 많이 달라서.

알렉스　내 말이! 작가는 저기 있고 대역은 여기 있으니까 뭔가 현실이랑 가상이 헷갈리는 느낌...

나　작가의 과거를 대역이 재생시키긴 했는데, 사람이 그만 바뀌치기 된 거 같아서? 무슨 '다중우주 체험학습'인가?

알렉스　특히 남자랑 여자가 좁은 통로에서 옷 벗고 마주 보며 서 있던 작품이 압권이었지. 둘 사이를 통과해야 입장이 되는. 지금 보니 자석의 N극과 S극 사이에 우리 몸을 넣는 거라 볼 수 있겠네.

나　그렇네! 그게 원래 1977년 작품인데, 마리나 아브라모비치하고 울라이 Ulay, 1943-가 같이 '공동 작업'한 거잖아!

알렉스	그때 거의 다 여자 쪽을 보며 지나가서 크게 화제가 되었다며? 그런데 자석의 N극과 S극 사이의 균형이 깨지고 운동장이 기울어지면 우주가 한쪽으로 과도하게 쏠리면서 문제 생기는 거 아닌가?
나	맞아, 우주는 **평형상태**를 유지하는 게 중요하잖아! 그걸 저울에서는 '**수평**', 그리고 굳이 사회로 대입하면 '**평등**'이라고 주장할 수도 있겠지.
알렉스	네가 사회 얘기하면서 '굳이'라는 말을 쓴 이유는 물리는 '**자연 발생적인 현상**'에 기초하지만 사회는 '**구성원의 인위적인 합의**'에 기초하니까?
나	응! 결국 이 작품에는 여자는 만만하게 보고 남자는 부담스럽게 보는 사회적인 통념을 문제시하며 이를 비판하려는 의도가 깔려 있는 거지! 그런데 난 원래 그 작품을 알았으니까 회고전 때 일부러 두 번 지나갔잖아? 한 번은 남자, 다른 한 번은 여자를 보면서... 우주적인지는 모르겠지만 여하튼 사회적인 평형상태를 유지하는 데 보탬이 되려고.
알렉스	너 따라 나도 그랬잖아.
나	그래서 어땠어?
알렉스	재밌었어! 그런데 남녀 모델이 둘 다 심각한 표정을 짓고 있어서 좀 웃기더라. '난 위대한 예술에 참여하고 있어요.' 아니면 '이건 그저 제가 맡은 업무의 일환일 뿐이에요.'와 같은 경직된 느낌.
나	뭔가 근육질에 키 큰 남자가 살짝 깔보는 거 같아서 보기가 좀 불편하던데?
알렉스	그건 네 생각 같은데?

나	(...)
알렉스	여하튼, 작가가 직접 하지 않고 대역이 하니까 원작자의 아우라가 좀 안 났어. 시키는 대로 각 잡고 하는 느낌이랄까.
나	공연 예술의 태생적인 조건. 배우의 '역량'과 '몰입도', '주체성'과 '적응력', 그리고 '힘 빼기' 등이 중요한데...
알렉스	상황과 맥락, 즉 '배경'도 중요하겠지. '감독의 조율'과 '관객의 반응', 그리고 '전문가의 평가'도 그렇지만 말이야. 그러니까, 당시에 작가 둘은 서로 사귀었던 거잖아?
나	응. 가상 주체를 만드는 개념까지는 아니었고... '공동 작업'을 수년간 불꽃 튀기며 했지! 그러다가 각자 갈 길을 찾아 떠난 거고.
알렉스	그런데 여자만 유명해진 거지?
나	그 회고전 때 남자가 깜짝 등장했잖아?
알렉스	미술관이랑 짜고 여자 놀라게 하기였나?
나	다 쇼지, 뭐! 그때 하던 작가의 퍼포먼스가 책상을 사이에 두고 앉는 관객 한 명과 가만히 눈만 마주치며 한동안 서로를 빤히 쳐다보는 거였잖아?
알렉스	우리도 해 봤잖아!
나	그런데, 그 작가, 옛 애인이 짠! 하고 나타나니까 눈물 흘리고, 손 잡고 막... 특별대우, 장난 아니었잖아? 다른 관객들이 참여했을 땐 한 번도 안 그랬는데. 역시 누가 뭐래도 자기 인생이 제일 중요해.
알렉스	'몹쓸 감상주의'! 그게 2011년인가... 한 미술관의 전시명이었잖아? 이름 잘 지은 듯. 딱 기억나!
나	진짜 '몹쓸 감상주의'인 게, 그때는 둘이 극적으로 재회하고 참

	아름다웠잖아? 미디어에서도 잘 포장되었고. 그런데 그다음에 남자가 저작권료 달라고 소송 걸고...
알렉스	왜?
나	여자가 유명해져서 옛날에 협업한 걸로 돈이 좀 되니까. 그런데 약속했던 거보다 덜 줬나 봐!
알렉스	그래서 결국 더 줬어?
나	응. 많이! 그러니까, '몹쓸 감상주의'에 속으면 안 돼. 현실은 냉혹하다니까!
알렉스	뭐, 예술은 현실이 아니잖아? 현실과 이상 간의 긴장이지...
나	오...
알렉스	그런데 넌 퍼포먼스는 왜 안 해?
나	부끄러워서... 남들 앞에서 하는 '라이브 live 퍼포먼스'는 좀... 그래도 예전에 '스튜디오 퍼포먼스'는 많이 했어. 남몰래 혼자 하는 걸 찍는 거.
알렉스	다음엔 라이브로 하자!
나	(...)
알렉스	그런데 퍼포먼스는 회화랑 참 많이 다른 거 같아. 정도의 차이는 있겠지만 그래도 오감을 다 잘 활용해야 하잖아?
나	오감이라, 불교에서 '안이비설신의 眼耳鼻舌身意', '색성향미촉법 色聲香味觸法'이라 그러잖아? '눈 안 眼', '귀 이 耳', '코 비 鼻', '혀 설 舌', '몸 신 身', '뜻 의 意'. 여기다 순서대로 식 識 자 붙이면 '안식 眼識', '이식 耳識', '비식 鼻識', '설식 舌識', '신식 身識', '의식 意識'!
알렉스	'의식'? 오, 식스 센스 sixth sense, 육감!
나	그렇지! 오감 five senses이라 그러는 게 바로 이 '안이비설신 眼耳鼻舌

　　　　　　　　　　　예술은 우리를 꿈꾼다: 예술적 인문학 그리고 통찰

身'에 '식意' 자를 붙인 거잖아. 다른 말로는 '시각', '청각', '후각', '미각', '촉각'! 육감은 오감을 조율, 통제하려 하고.

알렉스 예술에서 눈, 귀는 보통 많이 쓰는데 딴 건 좀 덜 쓰지 않나?

나 단채널single channel 영상 작품에서는 '안식'과 '이식'이 반반, 즉 둘 다 중요하긴 하지.

알렉스 그야말로 가수 박진영 1972- 이 말한 '공기 반, 소리 반'이네.

나 그렇네! 그런데 만약 설치 작품을 전시하면 관람객들이 공간을 돌아다니면서 보게 되니까 걷는 느낌 등 다른 감각들이 재생되긴 하지!

알렉스 발바닥의 감각이라...

나 그리고 냄새나 맛을 적극적으로 활용하는 작품도 있어! 펠릭스 곤잘레스 토레스 Félix González-Torres, 1957-1996 알지?

알렉스 말해 봐.

나 동성 애인이 에이즈AIDS, 후천성 면역 결핍증로 세상을 먼저 떴잖아. 정말 슬펐겠지! 그래서 추모하는 의미에서 사탕을 바닥 모퉁이에 쌓아 놓았어. 그 애인의 평상시 몸무게랑 같은 양만큼!

알렉스 그러니까, 사탕 더미가 애인이다?

나 그렇지! 은유법. 그런데 이게 적극적인 참여예술이야! 그냥 보는 게 아니라. 즉, 관객들이 원하면 사탕을 집어 먹으라는...

알렉스 아, '미각'!

나 생각해 봐. 사탕을 빨면서 전시장을 돌아다녀. 어떨 거 같아?

알렉스 새콤달콤!

나 그렇지! 사랑은 달달한 거지. 그런데 좀 있으면 녹아 없어져. 즉, 사랑은 영원하지 못해. 찰나야!

알렉스	허무하다 이거지?
나	만약 그게 싫어서 사탕을 하루에 백 개씩 먹으면?
알렉스	당뇨병! 그러니까, 몸에도 나쁘다?
나	맞아! 달콤한데 처연하거나, 자칫 잘못하면 독이 되기도 하니까.
알렉스	말 되네!
나	아, 이 작가의 작품 중에 〈무제: 완벽한 연인들 Untitled: perfect lovers〉 1991이라고 똑같은 동그란 아날로그 시계 두 개를 나란히 걸어 놓은 작품이 있어! 시침, 분침, 초침이 있는 한 쌍의 시계.
알렉스	하나는 자기고 다른 하나는 애인이라 이거야?
나	오, 맞아!
알렉스	음... 똑같이 보조를 맞춰 간다고?
나	그러길 의도했지! 그런데 시간이 흐르면 어떻게 되겠어? 아날로그 시계잖아. 그러니까 초가 조금씩 다르게 가.
알렉스	그러고 싶지 않았는데 결국은 어긋나기 시작하는 거네? '우리는 완벽할 줄로만 알았는데, 흑흑...'
나	응. 완벽해.
알렉스	(...)
나	그런데 이 작가의 작품이랑 비슷한 설치 작품이 2018년 초에 남북의 정상이 만나 회담을 하는 중에 뒤에 보여서 깜짝 놀랐어!
알렉스	누가 소장한 건데? 아니면, 표절? 사실 일상적인 사물을 사용한 창작, 이를테면 형광등 작품 같은 건 표절하기가 쉽잖아!
나	댄 플래빈 말하는 거지? 정말 그렇긴 해. 그런데 나란히 걸린 그 시계들이 실제로 표절일까?
알렉스	말해 봐.

　　　　예술은 우리를 꿈꾼다: 예술적 인문학 그리고 통찰

나	아마 그건 아니고 몰라서 그랬을 거야. 어쩌다 보니 겹친 게 아닐까? 여하튼 미술계에서는 먼저 전시한 사람이 임자이긴 하지.
알렉스	권위 있는 국가의 행사였잖아? 우선 소장 작품이라고 생각해 줄게.
나	문제는 관계자들이 그걸 예술 작품으로 인식하지도 않았을 것 같다는 거지. 그 작품이 왜 나왔느냐 하면, 북한이 2015년부터 우리나라보다 30분씩 느리게 시차를 조정했었거든. 그런데 한민족이라고 두 시계를 친근하게 붙여 놓은 거야. 왼쪽 시계 아래에는 서울, 오른쪽 아래에는 평양이라고 써 놓고.
알렉스	(스마트폰으로 찾아보며) 어, 여기 이미지는 왼쪽이 평양인데? 아, 잠깐, 여러 버전이 있네. 왼쪽인 경우도 있고, 오른쪽인 경우도 있고. 둘이 정말 친한가 보다!
나	그런데 2018년 회담 중에 북측 정상이 우리랑 다시 표준시를 통일하기로 제안했잖아? 그래서 실제로 그렇게 되었고.
알렉스	오... 정말 상징적인 사건이네! 꽤 예술적인데? 뒤에서 예술감독이 섬세하게 연출한 듯. 그런데 문제는 그렇게 하는 순간, 이 작품 〈완벽한 연인들〉이 딱 떠오르는 거 아니야? 드디어 표절 시비가 본격화되는 건가?
나	글쎄...
알렉스	그런데, 여기서 초가 어긋나기 시작하면 정말 슬프겠다. 이번 작품에서는 개인의 문제가 아니라 민족의 문제로 판이 확 커지네. 역시 장소성, 지역성이 중요해! 작품의 의미를 만들 때는...
나	큭큭. 설치미술의 공공성까지 나오다니! 여하튼, 네 말대로 좋은 작품은 맞는 거 같아. 그런데 내가 펠릭스 곤잘레스 토레스면 기

분 이상하긴 하겠다. 그만큼 여러 방면으로 해석되고 활용될 수 있는 좋은 도상을 창조해서 그런 거겠지만. 뭔가 저작권이 아쉬운 이 느낌, 어떻게 하지?

알렉스 정치해야겠네! 가만히 작품만 만들고 있지 말고. 저작권법 전문 변호사 한번 만나볼래? 그런데 쉽지는 않겠다. 국가를 상대해야 하니... 예를 들어 '그 작가가 누구예요?' 하고 모르쇠로 일관하면 어떡해? 또한, 시계별로 도시별 시차를 표시하여 전시하는 형식이 그 작가의 작품보다 먼저 시작되었겠지, 아마? 공항에서 자주 본 거 같은데... 그렇다면 그 작가 역시 그걸 차용해서 개인적인 의미로 활용한 당사자가 되어 버리잖아. 이번에는 공항이 그 작가를 고소해야 하나?

나 (...)

알렉스 여하튼, 꼭 정치가 아니더라도 작가들 보면 '시각' 쪽 하나만 잘해서는 안 되는 거 같아. 다재다능해야 하는 듯. 그러고 보면 요즘에는 어떤 분야에서든지 '융합'이 대세잖아?

나 응. 하나만 잘해선 한계가 있지. 예를 들어, 알렉사 미드 Alexa Meade, 1986-는 사람 몸에다가 보디페인팅 body painting을 하고 배경이 되는 무대 세트에도 페인팅을 한 후에 이를 사진으로 남기는 작업을 하잖아? 작업 과정을 모르는 사람이 최종 결과물인 사진을 보면 사람과 배경 모두를 그림으로 그린 줄 착각하기 쉬워!

알렉스 하지만, 사실은 진짜 사람이 하는 퍼포먼스다?

나 응. 이런 작품은 회화, 드로잉, 사진, 조각, 설치, 그리고 퍼포먼스적인 요소들이 적극적으로 '융합'되어야 비로소 탄생할 수가 있어!

알렉스 예술 안에서는 서로 섞고 섞이려는 다양한 시도들이 당연히 엄청

예술은 우리를 꿈꾼다: 예술적 인문학 그리고 통찰

많을 거 같아! '포스트모더니즘'의 영향하에서는 더더욱. 마찬가지로 예술이 다른 학문과 만나는 경우도 많겠지?

나 대표적으로 예술과 과학의 만남. 백남준도 엔지니어랑 협업했잖아? 그거 말고도 여러 분야의 전문가들이 모여서 진행하는 공동 작업의 예는 정말 많지.

알렉스 꼭 예술품을 만드는 게 아니더라도, 웬만한 학문은 다 예술담론으로 연결지어서 썰을 풀어낼 수가 있지 않겠어?

나 내 미술 교양 수업을 보면 학생들의 전공 분야가 다 달라. 그래서 작품 이미지 하나를 찾아 이를 자기 전공이랑 연관 지어서 이야기해 보라는 과제를 준 적이 있었거든? 그랬더니 정말 별의별 말이 다 나오더라! 진짜 좋았어. 그러니까, 이거저거 요거조거 합치기 시작하면 결국 무한 변주가 되는 거잖아? 가능성이 그냥 끝이 없더라고.

알렉스 그런데 요즘은 왜 그렇게 뭐든지 '융합'해 보려고 애를 쓰지? 그게 꼭 능사는 아니잖아? 독립적인 장르를 선호하던 '모더니즘 오빠'는 어디 가셨나? '열린 음악회'가 판치는 세상인데... 그러고 보니, '포스트모더니즘 동생', 아직도 살아 있네!

나 서양 근대 학문은 분석의 역사라고도 할 수 있잖아? 그동안 참 열심히 연구해서 학제 간의 벽을 분야별로 딱딱 잘도 세워 놨지. 그렇게 해서 '모더니즘 오빠'가 좋아하는 특정 분야의 전문가들이 그간 많이 배출되었고, 학계와 파벌도 자연스럽게 생기게 되었어.

알렉스 아, 그런 식으로 자기의 독립성과 순수성을 지키려는 경향이 생겨났구나! '내 밥그릇과 내 식구가 제일 중요해!' 하는.

나	응. 그러다 보니 별의별 문제에도 많이 노출되었고.
알렉스	내 분야만 파다 보면 나도 모르게 생각이 딱딱해지고 보수적이 되기가 쉽겠다! 그러니까, '네 분야는 내가 잘 모르겠고...' 하며 선을 그어버리는 경우가 생길 거 아냐?
나	맞아. 내 것만 알고 거기에만 안주하면 아쉽지. 이젠 다양한 분야를 필요에 따라 통합적으로 연결해 보면서 내 걸 확장하고 심화할 줄도 알아야 해.
알렉스	'창의적인 발상'이 중요하다 이거지? 유연한 뇌 근육과 힘찬 신경계. 이렇게 말하면 너무 유물론materialism적인가? 여하튼, '예술적 인문학'이 대세라는 말?
나	앞으로는 AI(인공지능)가 예전의 직장을 많이 대체할 거라잖아? 결국 뭘 하건 이제는 작가artist가 되는 게 정답! 복합적 관계와 다층적 시선의 바다에서 게임을 즐기고 의미를 찾으려면 말이야.
알렉스	앞으로는 더더욱 '예술적 마인드mind, 사고방식'로 세상을 사는 게 중요해질 거라 이거지? 꼭 예술 관련 업종에서 일해야 된다는 게 아니라...
나	물론.
알렉스	비예술 전공자도 앞으로 더더욱 예술 수업 많이 들어야겠다. 네 할 일이 줄지는 않겠어?
나	고마워.
알렉스	우리도 '융합'이네. 전공이 다르니까!
나	넌 산업 공학을 전공했잖아. 그 자체로 '융합'적... 그러니까 '예술적 마인드'를 가지고 공학 전반을 총체적이고 통합적으로 점검하며 해결책을 제시하는...

예술은 우리를 꿈꾼다: 예술적 인문학 그리고 통찰

알렉스 큭큭... 그간 세뇌한 보람이 있네! 여하튼, 내가 너한테 얼마나 도움을 줬어?

나 하늘만큼, 땅만큼...

알렉스 장난해? 우주로 안 가고...

나 (...)

VI

예술적
기호

예술을 어떻게 읽을 수 있을까?

1.
식상 _{Understanding} 의 읽기: ART는 이해다

오늘도 린이를 재운다. 물론 바로 잠드는 경우는 없다. 린이가 누워 자는 척하는 나를 계속 타 넘는다. 놀자는 거다. 그러다 가끔씩 내 얼굴을 손으로 칠 때가 있다. 잘못해서 눈이라도 맞으면 말 그대로 별이 보인다. 안 좋다. 이럴 땐 단호해야 한다.

나 린아, 얼굴 치지 마!

린이 (또 친다) 킥킥.

나 치지 마.

린이 (또) 킥킥킥...

나 (린이 팔을 뒤로 밀며) 치지 말라니까.

린이 (...)

이런, 좀 세게 밀었나 보다. 린이가 조용하다. 벌떡 일어나 린이를 본다. 고개를 돌리고 가만히 있다. 어? 어! 이런, 삐진 거다! 아이고, 껴안고 달랜다. 다행히 바로 마음이 풀린다. 조심해야 한다.

린이는 감이 좋다. 내 표정이나 작은 행동만 보고도 그게 뭘 의미하는지 바로 안다. 다음 날, 알렉스에게 린이가 삐진 이야기를 했다. 처음에는 안 믿는다. 그런데 며칠 후에는 알렉스도 봤다. 린이는 이처럼 하루가 다르게 감정 표현이 세밀해지고 많아진다.

린이는 상호 교감을 잘한다. 예를 들어 내가 웃으면 같이 웃는다. 즉, 웃는 걸 안다. 내가 어디 부닥쳐 아파하면 '아팠쩌' 하며 아픈 부위를 만져준다. 즉, 아픈 걸 안다. 다음, 입김을 불며 '호' 해준다. 즉, 내가 했던 걸 고스란히 따라한다. 린이가 내 배꼽을 손가락으로 찌르면 난 '아야' 하면서 자지러진다. 그러면 린이도 '킥킥킥킥'하며 좋아 자지러진다. 즉, 장난치는 걸 안다.

이와 같이 린이는 이제 웬만한 '기호'는 다 읽을 수 있다. 이를테면 누군가 화난 표정을 하거나 씩씩거리면 바로 화난 걸 알아챈다. 이런 건 사실 실생활에서 꼭 필요한 능력이다. 때로는 생존에 직결되는 문제이기도 하다. 예를 들어 만약 호랑이가 '어흥' 하는데, 우리 선조들이 그저 '어, 표정 귀여워' 하면서 멀뚱멀뚱 쳐다보고만 있거나, 오히려 가까이 다가갔다고 해 보자. 위협을 느끼며 도망치기는커녕... 그러면 딱 호랑이 밥이다. 즉, 살아남으려면 주변의 여러 '기호'에 따라 적합하게 반응할 줄 알아야 한다.

'기호'란 'A=B'를 말한다. 여기서 A는 내용 의미, 뜻, 실제, 관념, 기의[記意], Signifié이며, B는 형식 글, 소리, 이미지, 풍경, 기표[記標], Signifiant 이다. 예를 들어 '하하하'B 하고 소리를 내며 입을 벌리는 모양B은 웃음A을 의미한다. '엉엉'B 하고 흐느낄 때 흘러내리는 눈물B은 슬픔A을 의미하고. 즉, 그때 내는 소리B는 '청

각 기호'다. 그때 짓는 표정$_B$은 '시각 기호'고. 이렇듯 우리는 무언가를 듣거나$_B$ 보면$_B$ 자연스럽게 그게 의미$_A$하는 바를 판단하게 된다. 이와 같이 은연중에, 누가 꼭 시키지 않아도 스스로 작동하는 새로운 '기호'는 오늘도 어디에선가 끊임없이 생산되고 있다.

나는 '기호'의 종류를 크게 '기초 기호', '심화 기호', '확장 기호'로 나눈다. 우선 '기초 기호'는 개중에 특히 잘 드러나는 읽기 쉬운 '기호'다. 다음, '심화 기호'는 잘 드러나지 않아 비교적 읽기 어려운 '기호'다. 나아가, '확장 기호'는 적극적인 인지 과정, 혹은 표현의 의도가 수반되는 고차원적인 '기호'다.

먼저 '기초 기호'의 대표적인 세 가지는 다음과 같다. 첫째, 집단의 약속 하에 자의적으로 만들어진 '규약 기호'다. 예를 들면 언어가 대표적이다. 한글을 쓰는 사람은 '사과$_A$'라는 실체를 보고 '사과$_B$'라 말하고, 영어를 쓰는 사람은 'apple$_B$'이라 말한다. 그런데 한 언어 체계 안에서 A와 B는 딱붙어 연동되어야 한다. 효과적인 소통을 위해서는.

둘째, 원치 않아도 어쩔 수 없이 드러나는 '증상 기호'다. 예컨대 나도 모르게 얼굴$_B$에 드러나는 감정 상태$_A$가 대표적이다. 화난 표정$_B$과 같은. 혹은 만약 누군가를 좋아하는데$_A$ 부끄럼을 많이 타는 경우, 벌게진 얼굴$_B$과 더듬는 말투$_B$도 이에 해당한다.

셋째, 스스로가 원해서 적극적으로 표현하는 '연출 기호'다. 예컨대 상대방이 인지하라고 의도적으로 표현하는 행동이 대표적이다. 가령 길 건너에 있는데 아직 나를 보지 못하고 있는 친구에게 내가 여기 있다$_A$는 걸 알리고자 팔을 크게 흔드는 행동$_B$이나, 혹은 누군가를 좋아하는데$_A$ 상당히 저돌적인 성격을 가진 경우에 잘 보이려고 날리는 여러 가지 추파$_B$도 포함된다. 이런 게 다 '기호'다. 물론 이 밖에도 많다.

다음, '심화 기호'의 대표적인 다섯 가지는 다음과 같다. 첫째, 의도적으로 본뜻을 숨긴 '회색 기호'는 도박할 때 자신의 표정$_{B'}$을 애써 숨기는 걸 예로 들 수 있다. 둘째, 어쩌다 보니 흐릿한 '자국 기호'는 범인의 흔적$_{B'}$이 있긴 한데 누구라고 딱 특정되지 못하는 상황이 예가 될 수 있다. 셋째, 사람마다 해석차가 분분해 애매모호한 '맥락 기호'는 특정 주식이 오르면$_B$ 더 오를$_{A'}$ 거 같기도 하고, 혹은 이젠 내릴$_{A''}$ 거 같기도 한 사례에 비할 수 있다. 넷째, 서로 간에 판단이 상충되는 '선택 기호'는 신호등 파란 불이 깜빡$_B$이면 누군가는 가려$_{A'}$ 하고 누군가는 서려$_{A''}$ 하는 상황을 생각해 볼 수 있다. 다섯째, 서로 간에 이해관계가 상충되는 '가치 기호'는 환율이 내리면$_B$ 누군가는 웃고$_{A'}$, 누군가는 우는$_{A''}$ 걸 예로 들 수 있다. 물론 이 밖에도 많다.

나아가 '확장 기호'의 대표적인 두 가지는 다음과 같다. 첫째, 외부의 특성을 인지하고 이에 주목하여 분석과 해석을 수행하는 '관념 기호'다. 예를 들어, 어렸을 때 종종 부른 '원숭이 엉덩이는 빨개'라는 동요가 대표적이다. 가사는 다음과 같다.

원숭이 엉덩이는 빨개 / 빨가면 사과 / 사과는 맛있어 / 맛있으면 바나나 / 바나나는 길어 / 길면 기차 / 기차는 빨라 / 빠르면 비행기 / 비행기는 높아 / 높으면 백두산 / 백두산은 뾰족해 / 뾰족하면 가시 / 가시는 무성해 / 무성하면 소나무...

이 동요는 각 문장마다 연상의 방법을 사용하여 문장별 추상화의 구조를 매끄럽게 잘 이어나간다. 여기서 '추상抽象'이란 B 풍경에서 A 관념를 추출하는 과정 abstract A from B을 말한다. 말하자면 첫 문장, 원숭이 엉덩이 풍경 $_B$에서 '빨간 색' $_A$에 주목, 이를 두 번째 문장에서 풍경 $_B$으로 놓고, 거기서 '사과' $_A$에 주목, 이를 다시 풍경 $_B$으로 놓는다. 이와 같이 밖을 안으로 추

출하는 '추상'은 '관념 기호'를 만들어내는 대표적인 방법론이다.

둘째, 내 마음이나 의도를 다양한 방식으로 밖으로 드러내는 '표현 기호'다. 예를 들어 모든 예술은 '표현 기호'의 특성을 지닌다. 자신의 주특기 미디어를 통해 자신만의 감수성과 사상계를 세상 밖으로 표상화하는 것이다. 여기서 '표상表象'이란 A 관념를 B 풍경로 표현하는 과정 B represent A을 말한다. 이를테면 같은 '사랑'이라는 관념도 작가에 따라 표현되는 풍경은 다 다르다. 즉, 안을 밖으로 표현하는 '표상'은 '표현 기호'를 만드는 대표적인 방법론이다. 물론 이 밖에도 많다.

나는 '기호'의 성격을 크게 '선행 기호'와 '후행 기호'로 나눈다. '선행 기호'는 서로 간에 합의에 기초한 '기호'이며, '후행 기호'는 그렇진 않으나 상대방이 결국은 파악하게 되는 '기호'이다. 예를 들어, '기초 기호' 중에 '규약 기호'는 거의 언제나 암묵적인 약속에 기초하는 '선행 기호'다. 신조어 개발 시에는 예외가 되겠지만. 하지만 '증상 기호'는 언제나 '후행 기호'이며, '연출 기호'도 거의 그렇다. 뻔히 티가 나서 상대방이 결국에는 알게 되기 때문이다. 물론 결혼반지와 같은 공유된 관습이 '연출 기호'로 활용될 경우, 이는 '선행 기호'가 된다. 반면 '심화 기호'와 '확장 기호'는 쉽지 않은 고단수라서 거의 언제나 '후행 기호'다. 물론 사람들이 공유하여 예측 가능한 패턴으로 사용하게 될 때에는 마침내 '선행 기호'가 되기도 하지만.

나는 '기호 읽기'의 방식을 크게 '식상識象', '추상', '표상表象'으로 나눈다. 첫째, '식상'은 기초적인 '앎'의 문제와 관련된 '기호 읽기'로, 세상을 가장 기초적이고 수동적으로 이해하는 방식이다. '식상'에는 '전도상前圖象'과 '도상圖象'이 있다. 문자 그대로 '전도상'은 '도상'의 '전前' 단계다.

먼저 '전도상'은 '상식'상 누구나 척 보면 알 수 있는 방식이다. 이는 본능

적으로 타고난, 즉 보편적인 것이다. 예를 들어 누군가 화난 표정B을 하거나 씩씩거리면B 화난A 걸 알 수 있다. 웃거나 슬픈 표정B도 마찬가지다. 사실 말로 표현하기 뭐한, 애매모호하고 미묘한 감정적인 느낌A도 우리는 곧잘 알아챈다. 기가 막히게.

이어서 '도상'은 특정 문화를 공유하는 사람들의 '지식'상 그들의 경우에는 척 보면 알 수 있는 방식이다. 이는 교육에 의해 형성된, 즉 사회 문화적인 것이다. 한 예로 기독교 문화권 내에서 사는 사람이 십자가B를 보면 예수님A을 떠올리는 것을 들 수 있다. 불교 문화권의 불상B도 마찬가지다.

둘째, '추상'은 심화된 '이해'의 과정과 관련된 '기호 읽기'로 세상을 적극적으로 경험, 분석, 해석하려는 방식이다. '추상'에는 '도상해석'과 '지표index'가 있다. 그런데 둘의 결정적인 차이는 연구의 '소재'이지 '방식'이 아니다. 즉, '알려진 도상'이라면 '도상해석', 그리고 '알려는 흔적'이라면 지표로 연결된다.

우선, '도상해석'은 그동안 '알려진 도상'들을 공시적, 혹은 통시적으로 함께 살펴보며 그 흐름과 특성 등을 해석하는 방식이다. 이는 거시적인 안목으로 사료를 정리하는 역사 연구자의 자세와도 같다. 가령 불상의 모습B이 시대별, 지역별로 다른 이유A를 학술적으로 찾아보는 것을 들 수 있다.

다음, '지표'는 아직 알려지지 않은, 애매모호한 '흔적'에 주목하여 그 이유와 영향 관계 등을 알고자 추리하는 방식이다. 이는 감쪽같이 증발한 범인을 찾아나서는 탐정의 자세와도 같다. 가령 다른 탐정들은 모두 놓쳤을지라도 나에게는 딱 와 닿은 현장의 단서B를 통해 사태를 나름대로 파악A해 보는 것을 들 수 있다.

셋째, '표상'은 자아 확장적인 '표현'의 과정과 관련된 '기호 읽기'로, 세상

에 적극적으로 누군가의 바람을 투영하며 원하는 목적을 성취하고자 하는 방식이다. '표상'에는 '상징'과 '알레고리'가 있다. 비유하자면 상징은 딱딱하게 닫히려 하고, 알레고리는 융통성 있게 열리려 한다.

우선, '상징'은 개인적으로 중요한 관념A과 이를 가장 잘 드러내는 대표적인 풍경B을 하나로 딱 묶어놓고 남들에게 공표하는 방식이다. 이는 다분히 자의적이다. 물론 그러자마자 집단적인 약속으로 바로 공유되는 건 아니다. 즉, 당연한 '도상'으로 바로 취급될 수는 없다. 그래서 상징을 내세울 때는 한 개인이나 특정 집단을 대표하는 주장 선수로서 최선을 다하여 꼭 성공하겠다는 다짐과 자신을 널리 알리겠다는 포부가 중요하다. 예컨대, 한 작가가 가족A을 상징하고자 사방에 이불B이 덮여 있는 풍경을 꾸준히 그리는 행위는 소위 '이불 작가'로서 인정받고 싶은 자신의 욕망을 그대로 노출시키는 것과 같다. 하지만 하트 모양B을 사랑A의 '도상'이라 생각하는 정도까지 모두가 이불B을 가족A의 '도상'이라 생각하게 되는 건 결코 쉬운 일이 아니다. 물론 정말 유명해지면 나중에 혹시 '이불' 하면 '가족', 그리고 그 작가가 떠오르는 날이 올지도 모른다. 혹은, 운때가 희한하게 맞아 시대정신에 절묘하게 부합된다면 이 모든 게 별 노력 없이 가능할 수도 있다.

다음, '알레고리'는 굳이 관념A과 풍경B을 하나로만 딱 묶어놓지 않고 다의적인 내용구조의 가능성을 전제한 상태로 벌어지는 상황을 나름대로 이해하는 방식이다. 즉, 언제나 다르게 해석될 여지가 있다. 이는 마치 여러 역할을 충실히 소화하는 전천후 연기파 배우와도 같다. 예를 들어 한 작가가 토끼B를 소재로 그림을 그리는데, 어떨 때 이를 동심의 순수함A'으로, 혹은 타락의 욕망A"으로 표현하는 경우가 있다. 결국, 그는 판도라의 상자를 열고 싶은 거다. 단 하나로만 수렴되지 않는 다양한 관념들이 확

방출되고 막 섞이는. 물론 내 안에는 내가 너무도 많다. 즉, '기호'의 해석은 각양각색이다. 만장일치란 애초에 불가능하다. 한 사람 안에서마저도.

이와 같이 '기호 읽기'의 방식은 다양하다. 방식은 방편적으로 언제나 바꿀 수가 있고. 이를테면 길을 걷다가 사과나무에 열린 사과를 본 경우를 예로 들어보자. 첫째, '전도상'으로는 '어, 나무에 붉고 동그란 열매가 대롱대롱 달렸네.' 이는 '여행객의 시선'이다. 둘째, '도상'으로는 '아직 덜 익었네... 한 2주면 다 익겠다. 그때 따 먹어야지.' 이는 '전문가의 시선'이다. 셋째, '도상해석학'으로는 '성경에서는 이브를 유혹한 열매라는데 그걸 알면서도 난 이걸 먹을 때 한 번도 꺼림직한 적이 없었어. 왜냐하면...' 이는 '학자의 시선'이다. 넷째, '지표'로는 '야, 이 사과를 자세히 보니까, 과수원 주인의 실력이 장난 아닌데? 왜냐하면...' 이는 '탐정의 시선'이다. 다섯째, '상징'으로는 '그래, 사과는 치명적인 유혹을 상징하는 거야! 원죄를 가지고 죽음에 이르는... 볼 때마다 그걸 느껴야 돼!' 이는 '선지자의 시선'이다. 여섯째, '알레고리'로는 '에이, 뭐하러 그렇게만 느끼냐? 경우에 따라 사과는 생명, 지구, 두개골, 영양, 해충, 허무 등을 의미할 수도 있어... 상황과 맥락에 따라 의미는 막 바뀌는 거니까.' 이는 '시인의 시선'이다.

'기호 읽기'는 방식에 따라, 그리고 읽는 사람의 특성과 수준에 따라 난이도가 다 다르다. 일반적으로 '식상'보다는 '추상', 그리고 '추상'보다는 '표상'이 더 어렵다. '식상'은 알면 되는 반면 '추상'은 연구해야 한다. 즉, 비평적인 사고가 필요하다. 나아가 '표상'은 표현해야 한다. 즉, 창의적인 사고가 필요하다. 비유하자면 '식상'은 밖이고, '추상'은 밖이 안으로 들어오고, '표상'은 안이 밖으로 나가는 것이다.

물론 '기호 읽기'의 방식 중에 가장 쉬운 것은 단연 '전도상'이다. 이는 자연스럽게 타고나며 길러지는 능력이기 때문이다. 예를 들어, 길을 가다

예술은 우리를 꿈꾼다: 예술적 인문학 그리고 통찰

보니 두 친구가 티격태격 심하게 다투고 있다[B]. 얼굴이 붉으락푸르락[B], 씩씩대며 치를 떤다[B]. 격양된 언성[B]. 이건 분명히 서로가 서로에게 엄청 화[A]가 난 거다. 이 정도면 아마 공통된 해석, 즉 화난 것이 맞는지 여부에 대한 만장일치도 가능할 법하다. 이와 같이 그 상황에 조금만 익숙해지면 '전도상'은 언제, 어디서나 쉽게 합의되고 통용될 수 있다.

반면, '도상'은 좀 어렵다. 부가적으로 배워야 하기 때문이다. 예를 들어, 빨간불[B]에 서고[A], 초록불[B]에 가는[A] 횡단보도 시스템을 생각해 보자. 이는 마치 국제적으로 표준화된 당연한 규약인 것 같지만, 알고 보면 다분히 자의적인 해석일 뿐이다. 즉, 그 실효적인 힘은 우주의 보편적인 원리가 아닌 기존 사회 구성원들의 구체적인 약속에서 나온다. 이를테면 미국의 경우, 차량을 위한 신호등은 빨간불과 초록불이지만, 사람을 위한 신호등은 빨간불과 하얀불이다. 따라서, 린이가 사회화되려면 특정 구성원들이 공유하는 특정 문화 안에서 이런 걸 하나둘씩 배워가야 한다. 결국 특정 '도상'은 언제 어디서나 합의되고 통용될 수 있는 게 아니다.

사실 '도상'은 기득권 세력의 규범이자 권력이다. 이는 원래의 체제를 안정적으로 고수하는 데 일조한다. 예를 들어 우리나라 문화권에 우리말을 쓰는 사람들 사이에서 특히 존댓말은 엄격하게 지켜진다. 이를테면 모두 다 존댓말을 쓰는데 나 혼자 반말을 쓰면 사람들이 좀 이상하게 본다. 한 소리 듣기도 한다. 반면, 외국어에는 우리 같은 존댓말이 없다. 따라서 외국인이 어설프게 한국말을 쓰면 반말을 좀 섞어 써도 용인한다. 물론 린이는 아직 어리니까 괜찮고. 즉, 이들에게는 문화적인 면죄부를 주는 거다. 하지만 이는 다분히 한시적인 조치이다. 외국인도, 린이도 오래되면 더 이상의 유예는 없다. 만약 충분한 시간이 흐르고 나서도 해당 집단이 공유하는 '도상'을 따르지 않는다면 주변 사람들이 불편해하면서 서서히 반감을

가지게 된다.

물론 현재 통용되는 '도상'을 바꾸는 것은 쉽지 않다. 더구나 잘 지켜지고 있다면 억지로는 더 힘들다. 하지만 결코 불가능하지는 않다. 뜻있는 사람들 한 명, 한 명이 모여 집단을 이루고는 새로운 종류의 강력한 이야기를 만들어 유행시킨다면 이는 언제라도 가능하다. 설사 너무나도 당연해서 인류 문화사에서 한때 보편적으로까지 보이는 '도상'마저도 마찬가지다. 이를테면 왕권주의 시대의 '신성한 왕'의 도상과도 같은. 물론 시대적인 변화의 분위기 속에서 현 구성원들의 전폭적인 합의와 지지가 강하게 뒷받침되어야만 꿈은 비로소 현실이 된다. 홀로는 절대 안 되고.

'도상'이 바뀌는 경로는 다양하다. 대표적인 두 가지는 다음과 같다. 첫째, **국제 표준화**'다. 만약 특정 '도상'이 지역적이라면 국제화되면서 자연스럽게 희석되는 경우가 있다. 예컨대 존댓말의 경우에도 다른 언어를 쓰는 사람들이 아주 많아지거나 다국어를 구사하는 사람들이 크게 늘어나면 그 규제력이 좀 약화되긴 할 테다. 미국 유학 시절, 선생님을 부를 때는 나도 호칭 대신 이름을 불렀다. 물론 우리나라에서는 절대 그러지 않았지만.

둘째, **정치적 변화**'다. 만약 특정 '도상'이 정치적이라면 그 판도가 바뀌면서 변화하는 경우가 있다. 예를 들어 시대에 따라 붉은색의 느낌은 계속 달라졌다. 내가 80년대에 초등학교 교육을 받을 때에는 반공 포스터를 많이 그렸다. 당시에 그 색은 괴뢰군을 상징했다. 그런데 같은 색이 2002년 한일 월드컵 당시에는 우리나라 응원 부대, '붉은 악마'를 나타내는 데 쓰였다. 또, 한때는 좌파를 상징하기도 한 그 색은 어느 순간 우파 정당의 유니폼 색상이 되기도 했다. 이렇듯 '도상'이란 이해관계나 관심사, 세력의 향방에 따라 언제나 가변적이다.

'기호 읽기'는 얼마든지 다층적인 독해가 가능하다. 예를 들어 붉은색을

　　　　　　　　예술은 우리를 꿈꾼다: 예술적 인문학 그리고 통찰

붉은색으로만 보면 그건 '전도상'이다. 아직 별 의미를 가지지 못했기 때문이다. 그러나 그 색을 특정 사회에서 열정으로, 혹은 위에서 언급한 다른 의미로 받아들이게 되면 그건 '도상'이 된다. 비로소 특정 의미를 부여하기 때문이다. 나아가 그 색의 '도상'이 변천해 온 흐름에 주목하여 읽으면 그건 '도상해석학'이 된다. 상황과 맥락에 따라 바뀌는 의미를 추적하기 때문이다. 또는 그 색에서 미처 먼저 보지 못한, 아직 공론화되지 않은 지점을 집어내면 '지표'가 된다. 예기치 않게 중요한 의미를 발굴하기 때문이다. 게다가 개성 넘치고 참신하게 그 색을 잘 활용하면 '상징'이 된다. 확실히 말하고자 하는 바를 '기호'적으로 각인시키기 때문이다. 더불어 그 색이 맡은 배역을 통해 할 수 있는 이야기를 풀어내면 '알레고리'가 된다. 다양한 역할을 소화하는 배우로서 능력을 발휘하기 때문이다.

'기호 읽기'는 어느 정도 살다보면 자연스럽게 기본기를 체득하게 된다. 린이의 경우, '전도상'은 거의 뗐고, 이제는 여러 '도상'을 조금씩 숙지해 가는 단계다. 물론 뭐든지 빨리 아는 게 능사는 아니다. 모르는 게 약인 경우도 있다. 즉, '도상'이 주는 고정관념에서 자유로운 기발한 상상력과 아직은 유예된 면책특권이란 모름지기 당장 즐길 수 있을 때 즐겨야 한다. 가만 보면 린이는 지금이 나름 인생의 황금기인 듯하다. 물론 앞으로는 다른 차원의 행복을 맛보겠지만.

'도상'이란 어느 순간 훅 들어오기도 한다. 한 개인이 원하든 원치 않든 서로를 연대하는 집단의 소속감이 되면서. 예를 들어 나는 린이에게 존댓말을 가르친 적이 없다. 그런데 어디서 배웠는지 어느 날 내가 출근하는데 "안녕히 가세요!"라며 고개를 숙였다. 전율이다. 기쁘면서도 씁쓸한... 아, 사회는 무섭다. 엄격한 원칙과 강요되는 규율. 문을 나서며 나에게 마음속으로 당부한다. 그래, 책임지고 따를 순 있다. 다만 무책임하게 여기

이렇게 갇히지만은 말자. '도상'은 언제나 교체 가능한 이야기일 뿐이다. 또한, 같은 이야기라도 의미는 수만 가지가 될 수 있다.

6-1-1 후안 데 플란데스 (1460-1519), <세례 요한의 머리를 든 살로메>, 1496

알렉스 그래서 린이가 '도상'을 천천히 알았으면 좋겠다고?

나 아니, 그냥 자연스러운 게 좋다고. 빨리 알기를 바라며 조급해할 필요도 없고. 지금은 지금이 좋은 거니까.

알렉스 뭐야, 린이한테 은근히 뭐 강요하는 거 아니야?

나 그럼 안 되는데 말이야.

알렉스 '전도상'과 '도상'의 차이를 작품으로 말해 봐.

나 음... 후안 데 플란데스 Juan de Flandes라고 알아?

알렉스 몰라.

나 살로메 Salome를 그린 〈세례 요한의 머리를 든 살로메〉라는 작품이 있는데... 6-1-1

알렉스 살로메 알아! 야한 춤을 춘 공주.

나 맞아. 헤롯왕 앞에서 베일을 한 장씩 벗었던. 결국 왕이 뭐든지 소원을 들어준다니까 세례 요한의 머리를 접시에 담아 달랬잖아? 그래서 당시의 세기말적인 여인, 팜므 파탈 Femme fatale의 대표 선수가 된 거지. 그런데 뭔가 묘하게 끄는 게 있었는지 살로메를 그린 작가들이 정말 많아!

알렉스 팜프 파탈, 프랑스어네. '치명적인 여인'! '여자 잘못 만나면 죽어' 하는 거.

나 네!

알렉스 뭐야.

나 여하튼, 그 그림을 보면 살로메가 세례 요한의 머리를 들고 걸어 오는 장면이 나와. 지금 린이가 이걸 보면 뭘로 이해할까?

알렉스 여자가 누구 머리를 들고 오는 거... 다 알 거 같은데? 린이 똑똑 하잖아! 좀 무서우니까 지금은 보여주지 말자.

나 응! 그런데, 그게 다 아는 것은 아니지. 놓치는 게 있잖아? 예를 들어 살로메랑 세례 요한이 누군지, 또 그 배경 설명도 모르잖아.

알렉스 그건 배우지 못했으니까 당연하지! 아, 그러니까 그 여자가 살로 메고, 그 머리가 세례 요한이라는 건 '도상'이라 이거지?

나 그렇지! 그 문화권에 있는 당대의 지식인들이 그 그림을 볼 때는 아마 다 알았을 법한.

알렉스 결국, '도상'은 아는 만큼 보인다?

나 응.

알렉스 그래도 린이 눈빛을 보면 레이저가 나오잖아? 마치 윤회를 여러 번 한 듯 뭔가를 다 아는 느낌.

나 맞아, 어쨌든 보이는 시각 정보나 인물 표정은 상식적으로 다들 알 법한 차원이니까 이런 '전도상' 정도는 뭐 윤회를 안 해도 그 냥 가볍게.

알렉스 다른 '도상'의 예는?

나 성 세바스찬 Saint Sebastian! 화살 맞고 순교한 사람. 그 사람이 화살 맞는 장면을 그린 작가도 진짜 많아. 6-1-2-1~4.

6-1-2-1 안드레아 만테냐 (1431?-1506), <성 세바스찬>, 1480
6-1-2-2 일 소도마 (1477-1549), <성 세바스찬의 순교>, 1525
6-1-2-3 알브레히트 뒤러 (1471-1528), <기둥에 묶인 성 세바스찬>, 1499
6-1-2-4 피에트로 페루지노 (1446-1523), <성 세바스찬>, 1490

알렉스 그러니까, 당대의 눈으로 보면 화살 맞은 사람 그림은 무조건 그
사람이라 이거지? 그러면 다른 사람을 그렇게 그리면 반칙인가?

나 그렇겠지. 특허 같은 거니까! 무공훈장이기도 하고. 즉, 천국에
가서도 달고 있을 배지랄까? 여하튼 작가마다 얼굴은 다 다르게
그려.

알렉스 그림 그릴 때의 모델은 달랐을 테니까. 즉, 역할은 같은데 배우가
다른 거네!

나 아, 성 스테판Saint Stephen도 있다!

알렉스 그 사람은 뭐야? 화살은 아닐 거고.

나 (스마트폰을 뒤적이며) 잠깐, 이미지 보여줄게. 여기 카를로 크리벨리Carlo
Crivelli의 작품 <성 스테판> 한번 봐봐.6-1-3

알렉스 어깨랑 머리 위에 있는 이건 뭐야? 하하. 웃긴다.

나 뭐 같아?

알렉스 왕만두!

6-1-3 카를로 크리벨리 (1430?-1495), <성 스테판>, 1476

나	아하하. 역시 '도상'을 모르면 무식이 탄로 난다니까!
알렉스	뭐야. 알아, 짱돌!
나	맞아. 돌에 맞아 순교했음을 알려주는...
알렉스	그러니까, 이 사람은 돌이 훈장인 거네! 자기가 누군지를 알리는 명찰이기도 하고.
나	맞아! 그 문화권에 속하지 않은 사람은 절대 모르는 거지. 아, 진짜 재미있는 거, 안토니오 데 페레다Antonio de Pereda가 그린 작품 〈파도

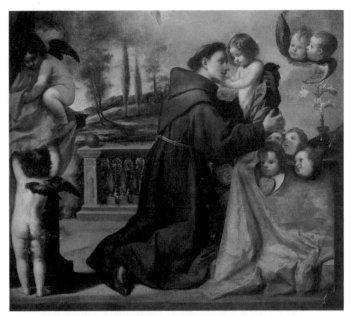

6-1-4 안토니오 데 페레다 (1611-1678), <파도바의 성 안토니오와 아기 예수>, 17세기 전반

바의 성 안토니오와 아기 예수)! 여기 보면 성 안토니오가 무릎을
꿇고 앉아 있고, 아기들이 여럿 있는데, 대부분 머리만 있고 목
대신 날개가 달려서 파닥거리고 있어! 6-1-4

알렉스 무섭겠다. 목이 잘린 거야?

나 그렇게 보면, 이 사람은 도끼 살인마, 즉 아기들의 연쇄 살인범
이지.

알렉스 진짜로?

나 만약 내가 타임머신을 타고 당시로 가서 이 그림을 보면서 옆에
있는 사람들에게 '이 사람 살인범 아니냐?' 하면 날 어떻게 쳐다
볼까?

알렉스 성 안토니오라며? 불경스럽다고 욕할 거 같은데?

예술은 우리를 꿈꾼다: 예술적 인문학 그리고 통찰

나	그럴 거야! 예를 들어, 다들 존댓말을 하는데 나만 반말하면 버릇없다고 뭐라 그러겠지. 마찬가지로 이 작품에 나오는 인물도 알고 보면 성자잖아? 살인자 등으로 오해하고 그러면 완전 바보되는 거지! 그러니까 그분이 누구신 줄 알고 딱 눈치채야 해. 대단하신 분이라는 느낌도 가져야 하고! 머리를 조아리면서.
알렉스	그렇게 '도상'을 수용하다 보면 나도 모르게 고정관념이 생기겠네! 그런데, 여기 아기 머리가 잘린 건 뭐야?
나	그건 우리가 지금의 환영주의적인 고정관념으로 보니까 잘렸다고 보이는 것일 뿐이지.
알렉스	우리는 요즘의 고정관념에서 자유롭지 않다 이거지?
나	당대의 시선으로 세상을 보지 못하면 다들 그렇게 돼. 그때는 사실 아기 머리가 잘린 이미지가 전혀 이상한 게 아니었어! 즉, 당연한 '도상'이었지. 이를테면 그들은 화성인, 우리는 목성인, 서로 참 안 통해. 건널 수 없는 강을 사이에 두고 있어서. 물론 만나더라도 아마 다들 딴말을 할 거야.
알렉스	그러면 옛날 미술은 별로 볼 필요가 없네? 서로 말도 통하지 않을 텐데.
나	옛날 미술작품 감상이 말 그대로 그 그림을 그린 작가와 인격적으로 대화하는 건 아니잖아? 오히려, 미술작품이란 당대의 자화상으로서 하나의 이정표가 될 뿐이지. 결국 중요한 건 생소한 여러 세계를 내 세계와 겹쳐보며 나만의 가상 여행을 떠나는 거야. 그러니까, 작가의 인성이나 철학, 삶의 태도가 내 맘에 들지 않는다고 해서 그 작가의 작품이 맘에 들지 말란 법은 없잖아? 예컨대 한 시민이 도시 전체를 대표할 수는 없지. 도시를 여행하는 사

람은 바로 나고. 그런데 스스로 여행 제한 리스트를 만들면 아쉽잖아? 가능한 다 가봐야지.

알렉스 설령 한 작가가 그 도시를 혼자 다 만들었다고 해도 그는 그 도시에 거주하는 시민 한 명일 뿐이다 이거야? 게다가 여행의 진정한 주인공은 관람객이고.

나 그렇지! 설령 그 작가가 범죄자라 할지라도 말이야. 그렇다고 그 도시 전체가 범죄소굴인 건 아니니까. 죄를 미워해도 사람을 미워하지는 않는다면 그 도시를 여행할 때 마음이 더 편하겠지. 비유적으로 거기를 여행하면서 행복해했던 다른 관광객들이나 그 도시에 거주하는 시민들을 고려한다면 더더욱.

알렉스 그러니까, 누군가가 어떤 작가를 혐오하는 게 그 작가의 작품을 좋아하는 다른 사람들에게도 상처가 될 수 있다?

나 그들의 행복한 기억은 그 자체로는 나쁘지 않은 건데, 다른 연유로 이를 산산이 깨부숴버리는 건 못내 아쉽지. '다면적인 예술 감상'과 '특정 사실의 직시'는 대체재의 성격이 아니니까.

알렉스 그래. 여하튼, 여행할 때 현지인의 문화와 관습에 대한 오해를 줄이기 위해서는 여행책자를 꼼꼼히 읽어보거나 잘 아는 사람에게 물어보면 좀 도움이 되잖아? 쇼핑하려면 현지 통화의 환율은 꼭 알아야 할 상식이고. 잘못 계산하면 큰 낭패를 보잖아. 그러니까, 이 경우에 당대의 작가는 아기 머리가 잘린 거라고는 전혀 생각하지 않았다 이거지?

나 그건 솔직히 모르겠어. 인간은 끊임없이 무언가를 연상하는 동물이니까. 상상해 보면 이런 상황도 있겠다. 우선 네가 그 작가에게 그런 식으로 그리는 건 인권 유린이라고 진심 어린 비판을 했다

고 쳐봐. 그랬더니 그 작가는 네가 신앙이 없어서 세상을 사악하게 본다며 진심 어린 비판을 했어. 그러니까, 둘 다 진심인 건 마찬가지야.

알렉스 아, 내 세계관은 인본주의, 그 작가의 세계관은 신본주의!

나 즉, 누가 옳은지는 알 수가 없지. 서로의 세계관이 다르다는 것만 확실해지고.

알렉스 차이를 알게 되는 것도 여행에서 찾을 수 있는 큰 성과일 듯하네. 그러면 현지인에게 한번 물어볼게. 도대체 여기 이 아기 그림의 의미가 뭐예요?

나 (자애롭고 친절한 목소리로) 아기 머리니까 순결한 거고, 날개니까 천사인 거예요!

알렉스 아, 그게 '순결한 천사=아기 머리와 날개' 등식이 되는구나!

나 그렇지! 'A는 B다'! 이렇게 자의적으로 동일률의 관계를 만들어 놓고는 필요에 따라 집단적인 규약으로 공유, 활용하는 거지. 당대에 이런 등식이 특히 유행했던 것 같아.

알렉스 결국, 아기 머리와 날개 모양은 특정 작가만의 독창적인 어법이 아니었다?

나 응, 만약 그랬다면 집단의 약속이 아니라 개인적인 상징, 개성적인 표현이 되었겠지. 그런데 이 '도상'을 활용해서 그렸던 작가들은 진짜 많아. 아마 당대에는 그게 뭔지 척하면 착으로 다 알아차렸을걸.

알렉스 그래도 분명히 누군가 처음 시작한 사람은 있었을텐데... 요즘 같았으면 그 작가가 미술사에 남았겠다!

나 타임머신 타고 가서 수소문해 볼게. 이런 걸 추적하는 게 바로

'도상해석학'!

알렉스 현대미술은 개인적으로 기발한 '상징'을 쓰는 걸 더 좋아하잖아? 집단적인 뻔한 '도상'보다.

나 그렇지! 그런데 옛날에는 요즘만큼 개인주의에 집착한 건 아니니까 내용적으로 '도상'을 쓰는 건 대부분 당연하게 받아들인 거 같아. 방법론적으로는 그래도 좀 참신하려고 노력했지만.

알렉스 성화를 보면 똑같은 주제의 반복이니까.

나 맞아! 17세기 네덜란드에서 유행한 바니타스 정물화도 다 '도상'이지! 당시엔 도상학 사전이 엄청 두꺼웠어. 해골은 허무, 꽃은 젊음, 모래시계는 생명의 유한성...

알렉스 알아, '꽃말' 같은 거! 장미는 열정, 백합은 순결.

나 서양만 그런 건 아니고 동양의 '부적'도 당시 사람들에게는 구체적인 '도상'이었지. 나름 주술적인... 작품으로 치면, 우리나라 민화도 부적 역할을 좀 했어.

알렉스 십자가 목걸이나 묵주처럼?

나 그렇지.

알렉스 예를 들어?

나 '일월부상도 日月浮上圖' 같은 거! 해와 달이 마치 음양 陰陽처럼 딱 균형을 이루는 그림. 이게 우주 천지의 순행을 의미하는 거잖아?

알렉스 악귀를 내쫓는 그림도 있지 않아?

나 까치와 호랑이를 그린 '호작도 虎鵲圖'를 사셔. 그러면 병이 달아나!

알렉스 뭐야. 영업?

나 정말 그런 능력이 있다니까? 장원 급제를 하려면 두 마리 오리가 어우러진 '쌍압도 雙鴨圖'를 사시고.

알렉스 하하하. 거실에 붙어 있는 내 얼굴, 몇 년도에 그렸지?

나 2014년!

알렉스 한 장 더 그릴래?

나 갑자기 왜?

알렉스 안방에도 붙이자! 엄청난 행복이 집에 찾아들 거야! '도상'에는 사람이 도무지 이해할 수 없는 무서운 힘이 있거든.

나 바쁜데...

알렉스 (...)

2.
추상 _{Abstracting} 의 읽기:
ART는 탐구다

린이 (길 가다 자기만 한 애를 보며) 어, 아기다!

나 아하하, 진짜, 아기네.

알렉스 린이보다 좀 큰 거 같은데?

나 린이는 자기가 어른인 줄 아나 봐.

알렉스 완전 나네. 어릴 땐 내가 엄청 큰 줄 알았어!

가만 생각해 보니 나도 그랬다. 사실 난 내가 슈퍼맨인 줄로만 알았다. 1984년, 초등학교 2학년 때다. 내가 살던 아파트는 복도식이었고 엘리베이터는 층과 층 사이에 있었다. 10층에 살았는데, 10.5층에서 내리면 반층 내려가는 계단이 있었다. 그래서 나는 조금 걸어 내려오다가 몇 계단을 남기고는 한 번에 점프를 해서 10층 바닥에 딱 착지하는 걸 좋아했다. 그렇

예술은 우리를 꿈꾼다: 예술적 인문학 그리고 통찰

게 점프하는 위치는 조금씩 조금씩 높아졌다. 즉, 시도를 거듭할수록 점점 위험해졌다. 어느 날 마침내 계단 하나만 내려와 점프하기에 성공했다. 이제 남은 관문은 단 하나. 그건 바로 계단을 하나도 내려오지 않고 엘리베이터에서 내리자마자 바로 점프하기! 지금 생각하면 참 아찔한 순간이다. 하지만 그때는 그렇게 끝까지 가 보고 싶었다.

약간 긴장했던 기억, 점프! 앗, 이런... 거의 다 내려와서 가장 밑에 있는 첫 번째 계단에 발이 걸려 넘어졌다. 통증이 엄청났다. 그래도 바로 일어서려 했다. 그런데 그럴 수가 없었다. 우리 집은 엘리베이터에서 조금 멀었다. 어쩔 수 없이 복도를 기어갔다. 그러고는 문을 두드렸다.

엄마　　누구세요?

나　　　저요!

엄마　　(문을 열며) 어, 왜 그래? 다쳤어?

나　　　넘어졌어요...

엄마　　아이고, 이런, 병원 가야지?

그날 생애 처음으로 한쪽 다리에 석고 붕대를 했다. 그래서 다음 날 초등학교를 결석했다. 이날은 6학년 말에 예원학교 입시 때문에 빠진 날들을 제외하면 최초이자 마지막이었던 결석이었다. 가슴이 아팠다. 친구가 하교 후에 놀러 왔다.

친구　　이거 언제 풀어?

나　　　일주일 하래.

친구　　진짜?

나	그런데, 나 다 나은 거 같아. 엄마!
엄마	왜?
나	이거 풀어도 돼요?
엄마	벌써?
나	다 나은 거 같아요. 진짜로!

그러고는 바로 깁스를 풀었다. 다음 날 다시 학교에 갔다. 멀쩡했다. 결국 나의 슈퍼맨 병은 더욱 심해졌다. 예를 들어, 이를 닦지 않아도 이가 썩지 않을 것만 같았다. 발을 씻지 않아도 무좀에 걸리지 않을 것만 같았고. 하지만 어머니께 이런 건 그저 어처구니없는 핑계였을 뿐, 안 통했다. 결국 이는 닦고 발은 씻어야 했다. 매일매일.

이와 같이 어릴 때 나의 '도상'은 슈퍼맨, 지금은 그냥 임상빈. 물론 엄격히 말해 '도상'은 집단적인 동의에 기초하는 거니 그때의 '나=슈퍼맨'은 사실상 개인적인 '상징'의 차원에 그쳤다. 하지만 그때 내 세계에서는, 즉 임상빈 왕국에서는 거의 '도상'의 경지였다. 예를 들어, 당시에 난 팔 굽혀 펴기 몇 번만 해 주면 온몸에 근육이 바로 '꽉!' 하고 나온다고 생각했다. 물론 지금도 가끔씩 그런 생각을 한다. 철이 덜 들었는지.

'도상해석학'은 공시적, 혹은 통시적으로 다른 여러 도상들 간의 관계, 혹은 비슷한 한 도상의 변천을 추적해 보는 거다. 예를 들어 성화를 보면 수많은 예수가 그려져 있다. 어른, 아기 할 거 없이. 우선 공시적으로 보면 비슷한 도상들이 많이 발견된다. 즉, 예수의 생김새나 풍채가 같은 계열로 한데 묶일 수 있다. 한편으로, 통시적으로 보면 시대별로 도상의 변천이 보인다. 즉, 예전엔 이랬는데 지금은 저런 식이다. 그래서 도대체 왜 그렇게 된 건지 그 연원을 추적하다 보면 많은 게 보인다. 세상을 더욱 잘 이해

할 수 있게 된다.

유학 생활을 시작한 2003년 말, 난 나한테 꽂히는 작품이 있으면 그 이미지 파일을 컴퓨터 하드디스크에 모아 놓는 습관이 생겼다. 2006년 9월, 박사 과정에 입학하면서부터는 더욱 열심히 모았다. 그러다 보니 양이 점점 많아졌다. 즉, 찾고 싶을 때 바로 찾는 게 조금씩 어려워졌다. 그래서 나름대로 분류 체계를 만들어 정리하기 시작했다. 자연스럽게 내 나름의 '도상해석학'이 시작된 것이다.

예를 들어, 예수 이미지를 많이 모으다 보니 무언가 느낌이 왔다. 대략 15세기 이전A과 그 이후B의 예수가 풍기는 느낌이 사뭇 달랐던 거다. 여기서는 편의상 먼저를 A 시기, 이후를 B 시기로 칭하겠다. 물론 A, B 시기가 명확하게 구분이 되는 건 아니다. 아마도 옛날에는 발전이나 전파의 속도가 더뎌서 중간에 애매한 시기도 꽤 되었기 때문이다.

우선, A 시기에 '아기 예수'는 '완전 어른'! 즉, 척추를 바로 세울 힘이 있는 게 분위기는 거의 뭐 어머니를 챙기는 듯했다. 보살핌을 받는 게 아니라 오히려 스스로 권위가 넘쳐 보였다. 예를 들어 베르나르디노 루이니Bernardino Luini의 작품 〈동방박사의 경배〉가 그렇다.6-2-1

반면, B 시기에 '아기 예수'는 '완전 아기'! 즉, 척추를 바로 세울 힘이 없는 게 분위기는 거의 뭐 어머니가 세상의 전부인 듯 했다. 극진한 보살핌을 받아야 하는 아기인 양 정말 순진해 보였다. 예를 들어 안드레아 솔라리오Andrea Solario의 작품 〈녹색 쿠션의 성모〉가 그렇다.6-2-2

또한, A 시기에 '어른 예수'는 '완전 슈퍼맨'! 즉, 우리와는 다른 그분을 능히 당할 자는 이 세상에 없어 보였다. 마치 불가해한 능력이 있는 외계인과도 같이 정말 강력해 보였다. 예를 들어, 피에로 델라 프란체스카Piero della Francesca의 작품 〈부활〉이 그렇다.6-2-3

6-2-1 베르나르디노 루이니 (1480/82-1532), <동방박사의 경배>, 1520-1525
6-2-2 안드레아 솔라리오 (1460-1524), <녹색 쿠션의 성모>, 1507-1510
6-2-3 피에로 델라 프란체스카 (1415-1492), <부활>, 1463-1465
6-2-4 루이스 데 모랄레스 (1512-1586), <십자가를 지신 그리스도>, 1566

반면, B 시기에 '어른 예수'는 '그저 인간'! 즉, 우리처럼 유한한 육체를 가진, 고통 받는 불쌍한 분으로 보였다. 너무도 연약하고 너무도 인간적인 존재라 그야말로 처연함이 물씬 배어나왔다. 예를 들어, 루이스 데 모랄레스 Luis de Morales의 작품 <십자가를 지신 그리스도>가 그렇다.6-2-4

이와 같이 A 시기와 B 시기의 비교를 통해서 우리는 당대의 시대정신이 '승리에서 연민으로' 이동했음을 알 수 있다. 즉, A 시기에 '예수' 도상은 범접할 수 없는 영웅의 모습이었지만, 어떤 연유에서였는지 B 시기가 되면서 '예수' 도상은 내 옆에 있는 불쌍한 사람으로 그 모습이 변해버렸다. 이를테면 스스로 독립적인 외계인에서 남에게 의존적인 인간으로. 원래는 어떻게든 감정이입을 쌩하게 튕겨내 버렸는데 어느 순간부터는 폭풍 감정이입을 갈구하게 된 셈이다.

아마도 가장 큰 변인은 '르네상스' 시대정신에서 찾을 수 있을 것이다. 이는 14세기부터 16세기에 걸쳐 일어난 유럽의 문예 부흥기를 말한다. 실제로 이 시기에는 이전보다 훨씬 많은 수의 사람들이 지식인의 반열에 올랐다. 따라서 그들에게는 예전에 주효했던 '수직적 계몽법'의 효과가 미미

예술은 우리를 꿈꾼다: 예술적 인문학 그리고 통찰

해졌다. 예를 들어, "그분은 대단해... 그냥 외워!" 하는 식의 주입식 강요나 일방적 지시에는 그 한계가 명확했다. 오히려, 그들에게는 '수평적 공감법'이 더 효과가 좋았다. 예를 들어, 자존감이 높고 자기가 똑똑하다고 생각하는 사람을 설득하려면 논리적인 말보다는 심금을 울리는 게 훨씬 수월했다. "그분은 참 연약하셔! 너무 아파하셨고."라고 터놓고 말하는 게 나았던 것이다.

이러한 추론은 드러나는 현상 속에 내재된 원리나 개념을 추출하는 '추상'의 과정을 잘 보여준다. '추상'은 크게 '도상해석학'과 '지표'로 구분된다. 그런데 이 둘은 종종 혼용되어 쓰이기도 한다. 관심사나 방법론 등이 애매하게 겹치는 경우가 많아서. 하지만 가장 확실한 차이는 연구의 대상에 있다. 즉, '도상해석학'은 벌써 알려져 이미 익숙한 '도상'을 다루고자 한다. 반면, '지표'는 아직 알려지지 않은 의문의 '흔적'을 다루려고 하고. 그렇기에 '도상해석학'과 '지표'는 연구의 출발과 방향이 달라진다.

우선, '도상해석학'은 학자의 시선으로 애매모호해 보이는 현상으로부터 논리적으로 명쾌한 흐름을 도출하는 수렴적인 연구 과정이다. 이 방식은 특정 현상의 지형도를 거시적으로 잘 파악하며 핵심을 콕 집어내는 데 능하다. 즉, 한두 도상에만 지엽적으로 관심을 가지는 게 아니라, 수많은 도상들의 관계망을 체계적으로 잘 정리하고 분류하며 이리저리 엮어 봄으로써 의미 있는 해석을 이끌어내는 거다. 이를 잘 수행하기 위해서는 먼저 미술사 공부가 튼실하게 되어야 한다. 다음, 시대적인 배경 등 다양한 인문학적 지식을 습득해야 한다. 나아가 학자적인 날카로운 비평력을 가지고 분석적이고 총체적인 사고를 할 줄 알아야 한다. 더불어 독창적인 해석으로 현상에 대한 통찰을 드러내고 앞으로의 전망을 큰 그림으로 그려준다면 금상첨화다. '아, 그게 그런 거구나' 하는 수긍은 내 안으로 들어오

는 예술의 맛을 진하게 한다.

반면, '지표'는 탐정의 시선으로 묘한 지점에 봉착했을 때 기가 막힌 해석을 도출하는 확산적인 연구 과정이다. 이 방식은 모두가 관심을 가져온 여기 이 현상이 아니라 아직은 애매모호한 저기 저편으로 논의를 의미 있게 확장하는 데 능하다. '지표'의 대표적인 특성 두 가지는 다음과 같다. 첫째는 '귀신 같은 범인의 단서'다. 이는 범인이 자신의 존재를 은연중에 드러내는 것이다. 둘째는 '명탐정의 추리'다. 이는 당면한 제약 조건하에서 나름대로의 통찰로 허를 찌르며 추리를 해내는 것이다. 물론 '지표'를 잘 파악하기 위해서는 앞서 설명한 '도상해석학'의 자질이 도움이 되는 경우가 많다. 하지만, 여기서 특히 중요한 건 예술적인 직관, 즉 창의적인 내공이 관건이다. 소위 감이 좋거나 운때가 맞아 촉이 딱 오는 순간, 잘 몰라도, 혹은 잘 모르기에 비로소 큰 깨달음이 밀려오기도 한다. 이는 꼭 공부한다고 얻어지는 게 아니다. '와, 어떻게 그런 생각이 나냐' 하는 탄성은 사방으로 퍼지는 예술의 향을 강하게 한다.

알렉스 '도상해석학'은 데이터를 모은 후에 이를 분석하고 해석하는 학술 논문과도 같은 느낌이네!

나 그런 거 같아.

알렉스 예를 들어, 유명한 특정 '도상'을 '패러디'해 온 여러 작품들의 추이를 역사적으로 분석하면 그게 '도상해석학'이 되는 건가?

나 맞아, 그런데 '패러디'라 하면 그건 원본이 딱 있는 거야. 예를 들어 〈모나리자〉를 원본으로 하고 이를 해학적으로 풍자한 작품은 정말 많아! 달리는 자기 수염이랑 얼굴을 합성했고, 뒤샹은 야한 말이 연상되는 단어를 아래에다 써넣었고, **보테로** Fernando Botero,

예술은 우리를 꿈꾼다: 예술적 인문학 그리고 통찰

1932-는 뚱뚱하게 그렸지. 한편으로 앤디 워홀은 실크스크린으로 계속 복제했어.

알렉스 유명하니까 충분히 그럴 만하네. 그런데 '패러디' 말고는 '도상'을 이용하는 경우가 또 뭐가 있지?

나 '도상'의 차용appropriation! 그것도 크게 묶어 보면 '도상해석학'이 될 수 있어.

알렉스 유명한 '도상'?

나 그렇지! 예를 들어, 성모 마리아와 아기 예수 '도상'! 이런 건 역사적으로 워낙 많이 그려졌잖아? 이를테면 옛날 귀족이 작가한테 그림을 의뢰할 때면 그 '도상' 스타일로 그려달라고 주문하는 경우가 종종 있었어.

알렉스 예를 들어 귀부인 의뢰인이라면 자기를 성모 마리아, 자기 아들을 예수님으로 그려달라고?

나 맞아, 제임스 모베르James Maubert가 아빠, 엄마, 누나, 남동생, 이렇게 4인 가족 그림을 그린 게 있는데, 가만 보면 중간에 엄마랑 남동생이 딱 그런 스타일이야. 이런 유의 그림은 아마도 요즘으로 치면 거실에 걸린 큰 가족사진과도 같아. 사진관에 가서 찍는 사진 말야.6-2-5

알렉스 크큭, 우리도 가족사진 같은 그림 걸자. 물론 나를 성모 마리아 스타일로. 어서 시작해.

나 (...)

알렉스 그러니까 애초의 원본 작품이 A, 원본을 활용한 작품이 B라면 '패러디'는 A의 아우라에 전폭적으로 의지하는 거니까 B가 A에 속하는A⊃B 거고 '차용'은 B를 위해 A가 서비스되는 거니까 A가

6-2-5 제임스 모베르 (1666-1746), <가족>, 1720년대

B에 속하는 $A \subset B$ 거네?

나　오, 그렇게 보면 되겠네!

알렉스　남의 작품을 활용하는 '패러디'와 '차용' 말고도 한 작가가 그리는 작품의 추이를 분석하다 보면 이것도 '도상해석학'이 될 수 있지 않아?

나　맞아! 예를 들어, 몬드리안이 나무를 점진적으로 추상화했잖아? 처음 작품에서는 누가 봐도 나무 같아 보였는데, 나중 작품에서는 수직, 수평선과 기본색만 남게 돼. 그러니까, 그 과정을 모르는 사람이 이걸 처음 보면 나무를 상상하기가 거의 불가능하지! 6-2-6

알렉스 결국 '도상해석학'이란 '도상' 하나만을 지엽적으로 가둬놓는 게 아니라, 통시적이건, 공시적이건 여러 '도상'들을 한데 모아놓고 이들을 다양한 방식으로 연관 지어 보면서 의미를 찾는 과정이네!

나 웅!

알렉스 '도상해석학'은 집단적인 약속에 근거한 '도상'을 연구하는 거니까 좀 학자 같은 느낌이야. 반면에 '지표'는 개별적으로 벌어지는 사건 사고? 즉, 범인이 쓱! 남기거나, 탐정이 딱! 알아채는 그런 느낌?

나 맞아! '지표'는 도서관에서 책을 통해 이루어지는 논문 연구라기보다는, 생생한 사건 현장에서 이루어지는 직접적인 체험과 탐색에 가깝지! 여기서는 내가 스스로 부딪혀 봐야 해.

6-2-6 추상화되는 몬드리안의 <나무> 작품들

알렉스 악기 연주 같은 거네! 이론만으로는 절대 배울 수 없는.

나 근육이 기억하는 내밀한 감각을 내 스스로 느껴 봐야 남이 하는 연주를 들을 때에도 내가 하는 양 딱 감을 잡을 수가 있겠지.

알렉스 미술에서 '지표'의 예는?

나 음... 우선 범인이 남기는 '서명하기'! 내가 저지른 일이라는 걸 과시하려고.

알렉스　작품에 쓰는 친필 서명?

나　응. 요즘 많이들 하는... 그런데 그런 글자 서명보다 먼저 나온 게 있어!

알렉스　뭐?

나　바로 자기 얼굴을 작품 안에 그려 넣기! 그려진 인물 여럿 중 하나로 헷갈리게.

알렉스　'나 잡아 봐라.' 뭐, 이런 거네? '월리를 찾아라 Where's Waldo?' 같은.

나　그렇네, 월리! 예를 들어 보티첼리 Sandro Botticelli, 1445-1510는 동방 박사가 아기 예수를 경배하는 작품 〈동방 박사의 경배〉 1475-1476 안에 여러 인물을 그렸는데 그중 하나가 자기야. 마치 타임머신을 타고 옛날 사건 현장에 가서 기념사진을 찍은 듯한 모습으로.

알렉스　인증 샷! 범인이 흘리고 간 단서는?

나　이런 유의 범인은 보통 관객과 눈을 맞추는 경향이 있어.

알렉스　열심히 관찰하면 찾을 수 있겠는데?

나　서양 미술사를 보면 이런 형식의 그림이 꽤 많아.

알렉스　자기만 넣어? 완전 나르시시즘.

나　꼭 그런 건 아니고. 주문자를 넣어주는 경우도 많아. 예를 들어, 얀 반 에이크 Jan van Eyck의 작품 〈롤랭의 성모〉를 보면 주문자가 마치 성모 마리아를 대등한 위치에서 면접 보고 있는 듯한 느낌이야. 6-2-7

알렉스　오, 컨셉 좋은데... 아, 작품 수집가가 그렇게 주문했겠구나!

나　아마도.

알렉스　까다로운 사람이라며 작가가 좀 싫어했을 수도 있겠다!

나　나라면 그랬을 거야. 결국, 자기가 하고 싶어야 되잖아? 아, 원시

6-2-7 얀 반 에이크 (1390?-1441), <롤랭의 성모>, 1435

시대 동굴 벽화를 보면 손이 스텐실이 되서 막 찍혀 있거든?

알렉스 그건 작가의 손? 수집가의 손은 아닐 거고... 뭔가 그림을 그린 후에 뿌듯해서 스스로 찍었을 거 같은 느낌. 설마 전혀 그리지도 않았으면서 숟가락 하나 얹어 놓는 그런 심리는 아니었겠지?

나 하하. 그래도 손을 찍는 그 순간에는 그분께서도 작가 맞지 뭐. 본인께서 친히 직접 참여하시는 거니까.

알렉스 물론 그때는 작가와 수집가의 경계가 명확진 않았겠지. 저작권의 개념도...

나 흥미로운 건 전 세계적으로 여러 지역의 동굴 벽화에 이런 손자국들이 공통적으로 나와! 그러니까, 서명 이전에 자화상, 자화상 이전에 손자국이 있었던 거지.

알렉스 와, 이런 건 거의 집단적인 약속 아냐? '도상'이네!

나 그런데 그게 전혀 교류가 없던 다른 시대, 다른 장소의 동굴 벽화들이라는 거지. 즉, 합의된 규약일 수가 없어! 예를 들어 3만 년 전 프랑스, 만 몇천 년 전 아르헨티나, 거의 만 년 전 불가리아 등에서도 다 나와. SNS도 없던 시절인데 그때는 소통과 교류, 기법 전수 같은 게 원천적으로 불가능했을 거 아냐?

알렉스 그렇다면 이건 더더욱 사람의 본능인데? 무의식적인 약속이라고 해야 되나? 어차피 사람이라면 누구라도 할 법한.

나 그렇겠네! 막상 자기는 나름 '지표'적으로 남기려고 했을 텐데, 역사적으로 보면 사람들이 다 거기서 거기야.

알렉스 '몸의 마력'! 이게 바로 몸에서 풍기는 본능적인 에너지네.

나 오, 표현이 멋있다. 그러고 보니 세잔이랑 르누아르 Pierre-Auguste Renoir, 1841-1919가 같은 산을 보고 그린 작품이 있거든? 비교하면 서로의 차이가 딱 보여! 6-2-8

알렉스 작가마다 몸의 흔적이 다르다 이거지? 그러니까, 작품에 남긴 형태를 잡는 방식이나 붓질 등은 다 범인 고유의 흔적, 즉 '지표'인 거라고?

나 그렇지! 예를 들어 세잔은 좀 건조하고 딱딱해. '형태' 각이 딱 잡히고. 반면 르누아르는 좀 습윤하고 흐물흐물, 아련해. '색채'의 재기 발랄함이 더 살고.

알렉스 잘 들어 봐! 반 고흐, '콱콱…' 모네, '슉슈슈슉…' 잭슨 폴록, '파팍 질질…' 이런 게 다 자기 '지표'를 발산하는 거네. 향수처럼! 아니면, DNA 흘리기.

나 맞아! 좋은 작품을 보면 다 그렇지. 자기만의 개성 있는 '지

6-2-8 폴 세잔 (1839-1906), 〈생트 빅투아르산〉, 1902-1904 (좌)
피에르 오귀스트 르누아르 (1841-1919), 〈생트 빅투아르산〉, 1888-1889 (우)

표', 즉 고유의 호흡이 딱 드러나니까. 예를 들어 드 쿠닝 Willem de Kooning, 1904-1997이 여인을 유화로 '퍽퍽퍅퍅' 그린 거나, 이브 클랭 Yves Klein, 1928-1962이 여인 몸에 파란 물감을 묻혀서 이를 도장처럼 찍은 거, 아니면 백남준이 머리에 먹을 묻혀서 한 획을 죽 그은 퍼포먼스 작업 〈머리를 위한 선 Zen for Head〉1962, 혹은 루카스 사마라스 Lucas Samaras, 1936-가 폴라로이드 사진이 마르기 전에 막 비벼대던 거.

알렉스 모두 작가 고유의 필치가 드러나네! 로스코도 그렇고.

나 맞아! '몸의 마력'이 강한 작품은 표절이 힘들어! 범인 고유의 지문과도 같아서. 혹은 CCTV에 딱 잡힌 거지!

알렉스 법정 증거 사진도 '지표'가 되는 거 아냐?

나 그렇게 볼 수도 있겠다. 조작이 아니라면 빼도 박도 못하는 증거가 될 테니까. 이런 특성이 잘 발현되는 게 바로 '역사적인 지표'야. 예를 들어 6.25 전쟁 사진과 같은. 그건 그때 시대상의 책갈피가 되는 거니까! 당시의 모습을 증거하는 사료적인 가치.

알렉스 책갈피, '지표' 맞네. 그러고 보면 역사책에 나오는 도판도 다 그런 역할을 하는 거잖아?

나	맞아! 그리고 보통 책 뒤에 '색인'이라고 있잖아? '특정 단어를 보려면 특정 페이지로 가시오.' 하는. 알고 보면 그런 게 다 '지표'야!
알렉스	'범인 잡으려면 그리로 가라.' 하는.
나	맞아. 범인의 흔적은 곧 탐정의 추적이 되는 거지! 즉, 범인과 탐정은 한 끗 차이야. 동전의 양면과도 같이. 예를 들어, 전에 얘기했던 로버트 카파의 작품을 생각해 봐. 전쟁 중에 노르망디 상륙작전을 찍은 유명한 사진 〈오마하 해변〉 72쪽 도판 참조 있잖아? 사물이 흐릿하게 보이는 게 엄청 급박한 그때의 느낌이 생생하게 나는 작품.
알렉스	아, 급박한 중에 겨우 찍어왔건만 조수의 실수로 필름이 녹아버린 그 사건? 그런데 망했다며 그걸 쓰레기통에 버리지 않고 그래도 느낌이 이상하게 좋아서 그냥 잡지사에 갖다 주었는데 그게 대박을 친 거잖아?
나	맞아! 아찔한 사고가 어쩌면 더 멋진 결과를 가져다준 셈이지.
알렉스	결국 먼저 예측하지는 못했지만 막상 사건을 당하고 보니까 '오!' 하면서 그걸 딱 문 거네? 마치 우연히 건진 특종처럼. 그게 뛰어난 탐정의 통찰력인 건가? 예술적인 직감.
나	그렇지! 그런데, 사실 아무런 사전 정보도 없이 그 사진을 본 대부분의 사람들은 당연히 그게 찍을 때 흔들린 거라고 착각하겠지. 이렇게 보면 이번엔 작가가 범인이 되는 거야!
알렉스	오, 사기극! 뛰어난 탐정이 뛰어난 범인이 되는 거니까 둘이 비슷한 능력 맞네.
나	뭐, 예술적인 표현이니까 말 그대로 사기는 아니지만. 그래도 자기가 감상했던 급박함이 당시의 실제 상황이 아니라 추후에 벌어

예술은 우리를 꿈꾼다: 예술적 인문학 그리고 통찰

진 조수의 실수였다는 걸 알고 나면 이걸 가지고 진정성 운운하는 사람도 더러 있을 듯해.

알렉스 난 뭐라 그러진 않을 거 같아. 그냥 '웃겨.' 뭐, 이 정도? 너한테 하듯이. 내가 예술적인 관용이 좀 있잖아. 아, 이게 예전에 네가 말한 곰 습격 사진이랑 뭔가 통하는 게 있는 거 같은데?

나 야생동물 사진작가, 호시노 미치오 말하는 거지? 곰 습격으로 사망한 건 사실이라고들 하지만 그 곰을 찍은 마지막 사진의 진위 여부에는 논란이 있다.

알렉스 곰 습격 사진이 진짜건 가짜건, 그리고 상륙작전 사진이 당시에 흔들리며 찍혔건 현상하다 흔들렸건, 내 마음 안에서 추측과 연상을 통해 요동친 표현의 에너지가 진실된 건 맞으니까...

나 완전 동감! 예술은 굳이 작가가 다 의도하지 않더라도 통제 불가한 요소들이 묘하게 아귀가 맞을 때 극대화된 전율을 발생시키곤 하잖아? 어차피 모든 걸 다 알고 고려할 수는 없는 거지. 사실 완전한 앎이란 환상일 뿐이고. 예술적인 경험은 마음이 동하면 언제 어디서건, 어떤 상황에서도, 그리고 누구에게나 나올 수 있는 거니까!

알렉스 특히 관람객의 입장에서 보면 그렇겠다. 하지만 작가가 상황을 알고 이를 잘 통제하는 경우도 많잖아? 작가 입장에서 보면 그런 장악의 능력을 보통 원할 거 같은데... 창작의 주인이 되고 싶은 욕구랄까?

나 물론 그렇지! 그래서 일부러 대놓고 추론을 유도하는 경우도 있어. '이게 내 의도요.' 하면서 말이야. 예를 들어 제임스 몰리슨James Mollison, 1973- 은 이면화 사진을 제공하면서 우리가 탐정이

되어볼 기회를 줘. 자기는 보충 자료를 찾아주는 조수가 되는 방식으로.

알렉스 달랑 사진 두 장으로 찾아보라고? 그러려면 대표 사진을 상당히 잘 선별해서 줘야겠네!

나 이런 식이야. 한쪽은 한 아이의 프로필 사진, 다른 쪽은 그 아이가 자는 방의 사진. 이렇게 여러 나라를 돌며 사진을 찍어!

알렉스 아이가 범인이라는 거야?

나 아니, 그건 아니고, 여러 이면화들을 비교해 보면 이게 더 뚜렷해지긴 하는데... 그러니까, 아이의 표정, 옷, 사용하는 방만 봐도 그 아이의 삶의 양식과 문화적 정체성이 묘하게 느껴져! 상대적으로 비교가 되면서.

알렉스 그러면 여기서는 특정 문화가 범인이라는 거네? 그 범인이 그 아이를 그렇게 만들었다 이거지?

나 응! 그리고 우리랑 게임을 하려는 작가도 있어. '수수께끼 맞춰봐!' 하면서. 즉, 우리가 탐정이 되라고 하는 거지. 예컨대 마네가 그린 작품 중에 발코니 앞에 세 명이 서 있는 그림 있거든? 〈발코니 Le Balcon〉1869라고.

알렉스 그런데?

나 그걸 마그리트가 차용해서 그린 작품이 있어! 발코니 앞에 세 개의 관이 서 있는 그림. 〈원근법 II: 마네의 발코니 Perspective II: Le Balcon de Manet〉1950라는 제목으로.

알렉스 그러니까, 마그리트가 나한테 자기 그림을 보여주면서 누구 작품을 따라 했는지 맞춰보라고 퀴즈를 낸 거라고?

나 응! 그게 바로 첫 번째 퀴즈.

　　　　예술은 우리를 꿈꾼다: 예술적 인문학 그리고 통찰

알렉스	마네를 따라 한 거잖아? 그런데, 그게 다는 아닌 거 같은데... 왜 하필 관일까?
나	그게 바로 두 번째 퀴즈! 네 눈빛이 반짝하는걸?
알렉스	음, 마네랑 마그리트랑 동시대 사람인가? 혹시 마네가 몇 살 많아?
나	한 60, 70살? 두 작품이 그려진 연대는 아마 더 차이가 날걸?
알렉스	뭐야, 알겠다! 그러니까 마네가 그린 모델들이 마그리트가 그릴 땐 벌써 다 늙어 돌아가셨다 이거지?
나	그렇지! 만고의 진리, 사람은 다 늙고 언젠가는 죽는다! 옛날 바니타스 정물화는 이 내용을 표현하기 위해 다들 아는 뻔한 도상을 사용했잖아? 반면, 마그리트는 아직 미술로 활용되지 않던 새로운 방식의 '지표'를 사용했고. 그게 대단한 거지!
알렉스	그러니까, 바니타스 정물화에 맨날 나오는 해골은 '도상', 마그리트 작품에만 나오는 관은 '지표'다?
나	맞아! 넌 그냥 탐정해! 재능 발굴.
알렉스	그러고 보면 초현실주의 작품들에 나오는 알 수 없는 흔적들, 다 '지표'네! 뭔지 알쏭달쏭 알 수가 없잖아? 뻔한 '도상'을 활용했으면 설명이 딱 되었을텐데.
나	여기서 함정은 작가도 잘 몰랐을 거야. 그냥 감으로...
알렉스	큭큭큭. '나도 몰라. 그러니 우리 함께 탐구해 보자! 그래도 내가 그렇게 그리고 싶었거든. 그러니까, 분명히 뭐라도 건질 게 있지 않겠어?' 하는 듯하네.
나	하하하. '도상해석학'은 명쾌하고 싶어하는데 말이야!
알렉스	학자적인 냄새...
나	(스마트폰을 보여주며) 여기에 나무가 추상화되는 몬드리안의 여러 작

품. 그리고 피카소가 황소를 추상화시키는 과정을 여러 장으로 남긴 작품이 있어. 그러면 자, 문제!

알렉스 들어와.

나 그걸 가지고 어떻게 하면 사람들이 '지표'로 추적해 보게 유도할 수 있을까?

알렉스 음... 범인이 되라는 거네. 그러려면, 순서대로 추상화되는 과정을 다 보여주지 말고 마지막 단계만 딱 보여주는 게 어때? 그래 놓고 추리해 보라고. 물론, 관람객들에게 이들 작품에 대한 사전 지식이 없어야 그게 가능하겠지만.

나 맞아! 둘 다 해골처럼 딱 보고 짐작 가능한, 뻔한 '도상'은 아니니까.

알렉스 그래도 바니타스 정물화를 처음 보는 사람한테는 해골도 생소한 '지표'가 될 거 아니겠어?

나 아, 그렇네.

알렉스 결국 기존의 '도상' 역시 상황과 맥락에 따라서는 언제라도 '지표'로 읽힐 수가 있겠구나. 문제 한번 잘 내 봐.

나 아마 넌 잘 맞출 거야.

알렉스 무학의 경지랄까, 난 미술사 공부한 학자라기보다는 직관이 뛰어난 탐정이니까 그렇긴 할 듯!

나 하하, 무학은 아니고. 여하튼, 어떻게 접근하느냐에 따라 '도상해석학'이건 '지표'건 사실은 다 같은 걸 향하는 듯해! 물론 관점을 달리해서.

알렉스 예를 들어 길을 잃은 상태에서는 직감적인 '지표' 능력이 더 발동되고, 길을 찾은 후 찬찬히 돌아볼 때는 '도상해석학' 능력이 더

발동되는 건가?

나 오, 그렇게 볼 수도. 아, 로버트 스미스슨이 〈나선형의 방파제〉라
고 대지미술 한 거 있거든? _{291쪽 도판 참조} 해변에 크게 나선형으로
간척해서 작업한 거.

알렉스 그 땅에 뭐 하려고?

나 그냥 예술하려고. 그게 밀물, 썰물로 지금은 없어졌어!

알렉스 뭐야, 그런 건 사는 데 직접적으로 도움이 되지 못하는 예술가의
욕망이나 허영을 보여주는 '지표'인가? 과시욕? 아님, 돈이 많이
들었을 테니까 쓸데없는, 아니면 어디 갈 데 없는 자본의 힘을 보
여주는 '지표'? 지구 반대편 사람들은 영양실조로 힘들어하고 있
는데...

나 오, 멋진 추리인데? 한 개인의 심리 상태부터 지구촌의 사회적
문제까지!

알렉스 킥킥, 좀 과했나?

나 흥미로운 건, 이 프로젝트를 위한 아이디어 스케치 드로잉의 숫
자가 어마어마하다는 거야.

알렉스 왜? 자꾸 그리면 아이디어가 더 명료해지나?

나 몰라. 뭔가 너무 많이 그렸어! 어딜 가도 보이던데?

알렉스 잠깐만... 이 구도가 지금 내가 탐정이고 네가 조수인 거잖아? 그
작가는 범인이고. 그러니까 지금 네가 준 '지표'들을 면밀히 검
토해 보니 이거 살짝 냄새가 나는데? 혹시 실제 작품을 제작하기
전에 그린 건 맞겠지?

나 설마 당연히 그렇겠지? 만들고도 그렸나?

알렉스 많이 그린 이유가 있겠지. 어쩌면 돈 벌려고?

나	아마 그럴 수도! 지금 조달의 일환으로.
알렉스	아하! '나 이런 좋은 프로젝트를 할 거니까 당장 지원하시오!' 하는 거? 실현 가능한 꿈을 향해 한 발짝씩 나아가는.
나	너도 탐정의 꿈을 향해...
알렉스	넌 미술사 공부했잖아?
나	(...)
알렉스	우리 투톱 two top 하자!
나	어떤?
알렉스	네가 학자 해, 내가 탐정 할게. 그러니까 '도상해석학' 공부는 네가 하고, '지표'는 내가 읽고. 너는 도서관 가고, 난 현장 뛰고.
나	재미있는 거 다 독차지하네?
알렉스	넌 집중을 잘하잖아. 걱정 마, 넌 잘할 거야!
나	(...)
알렉스	다 잘될 거야.
나	(...)

예술은 우리를 꿈꾼다: 예술적 인문학 그리고 통찰

3.
표상 Representig 의 읽기:
ART는 선수다

난 항상 아침잠이 많았다. 학창 시절에는 어머니께서 날 깨우시느라 매일 같이 고생하셨다. 학교에 지각하지 말라고. 그런데 1996년 봄, 하루는 스스로 일어났다. 시계를 보니 정오가 가까웠다. 이런, 수업 결석이다. 당황스러웠다. 어머니를 찾았다. 그런데 거실에서 울고 계셨다. 놀라서 연유를 여쭈어봤다. 아, 오늘 아침에 우리 집 강아지가 세상을 떠났단다. 어머니 품에 안겨서. 그래서 동산에 가서 묻어주고 오셨단다. 깨워주시지... 하지만 충격이 몹시 크셨을 게 눈에 선했다. 나에 대한 배려도 있었을 거고. 이해했다. 물론 그 이후로도 난 계속 늦잠을 잤다. 누가 업어가도 모를 듯 세상모르고 잠든 채.

 1996년 겨울, 논산훈련소에 입소했다. 칼바람에 몹시도 추웠다. 다음 해 초, 후반기 교육 후에는 행정병이 되었다. 사무실은 내무반에서 가까운 편

이었는데 업무 강도는 상당히 높았다. 그 사무실에서는 오랫동안 나 홀로 사병이었다. 다른 분들은 다들 직업 군인 간부들이었고. 그래서 제대 전전날까지 열심히 일하는 수밖에는 다른 방도가 없었다. 나는 매일같이 가장 일찍 출근을 해야만 했다. 밤새 팩스로 온 자료들을 문서로 잘 정리해서 소령이셨던 사무실 과장님께서 출근하시기 전에 책상 위에 올려놓는 게 하루의 시작이었기 때문이다. 그래서 군 생활 내내 새벽 6시면 나 홀로 어김없이 눈을 떴다. 자명종을 켜면 다른 사병들의 단잠에 방해가 되니 아무런 도움도 없이. 야근 때문에 늦게 잠자리에 들어도 항상 그래야만 했다. 마치 내 몸에 자명종이라도 달린 듯이. 와, 이게 말로만 듣던 군기?

'상징'은 일상생활에서 꽤 빈번하게 쓰이는 단어다. 'A를 B로 상징한다'와 같이. 구체적으로 보면 '상징'이란 내용을 담고 있는 '의미 A'와 형식으로 표현되는 '기호 B'를 동일률의 관계로 인위적으로 묶는 거다. 예를 들어 '밥 먹자 A'와 '종소리 B'는 원래 관련이 없다. 그런데 이를 당연한 듯 관련짓는 게 바로 '상징의 마법'이다. '파블로프 Ivan Pavlov, 1849-1936의 개'로 설명되는 조건 반사 Conditioned Reflex가 그렇다. 이는 개에게 밥을 주기 직전에 종 울리기를 계속 반복하다 보니 둘의 관계가 무의식적으로 학습이 되어 이제는 종소리만 들려도 그만 개의 입에서 침이 고이게 되는 신기한 현상을 가리킨다.

이처럼 '상징'의 경지는 조건 반사와도 같다. 생각할 겨를도 없이 총체적으로 몸이 먼저 반응해 버리는. 이러한 '상징 행위'의 대표적인 세 가지 종류는 다음과 같다. 첫째, '자발적 상징 행위'다. 예를 들어, 중고등학교 시절 '점심시간 종 B'이 '딩동댕' 하면 순식간에 바로 '도시락 A'을 꺼냈던 그때가 생생하다. 즉, 종소리가 나에게 상징적인 행위를 유발한 거다. 이렇게 보면 다양한 종류의 '상징 행위'들은 매우 평범한 일상에도 속속들이

스며들어 있다.

둘째, '타율적 상징 행위'다. 예컨대 군대에서 실제로 '새벽 6시$_B$'가 되면 내 마음속 '자명종$_A$'이 시끄럽게 울렸다. 그리고 '간부$_B$'만 지나가면 '충성$_A$'이라 소리치며 손이 올라갔다. 게다가 '간부$_B$'가 말이라도 붙이면 '다나까$_A$' 말투로 답했다. 그런데 '자발적 상징 행위'도 생각해 보면 사실은 정해진 조건하에서 선택의 폭이 제한, 유도된다. 즉, 중고등학교 시절, 배고픈데도 불구하고 수업 시간에는 밥을 참아야 했으니 결국에는 그렇게 된 것이다. 따라서 이 또한 크게는 '타율적 상징 행위'의 연장선상이라고 볼 수도 있다.

셋째, '창조적 상징 행위'다. 이를테면 맥도날드 간판 디자인을 보면 세계 어디서나 매한가지다. 빨간색 바탕에 하얀색 글씨, 그리고 노란색 M자 로고. 맨 처음 '맥도날드 간판$_B$'을 고안한 디자이너는 아마도 사람들이 그걸 보는 순간, 햄버거와 케첩, 감자튀김의 '감칠맛$_A$'을 딱 떠올리길 원했을 거다. 상징적으로, 즉 조건 반사적으로 침이 고이듯이. 이와 같이 '창조적 상징 행위'는 애초에 창작자의 바람으로부터 시작된다. 그래서 '자발적 상징 행위'보다 보통 더 자유롭다. 하지만 그렇다고 해서 그 디자이너가 완벽한 참자유를 누린 건 분명히 아닐 것이다. 한 회사의 직원이었기에 우선 경영진의 의도 등이 일정 부분 영향력을 행사하고, 그다음엔 소비자의 거국적인 동의가 전제되어야 비로소 바람이 실현되기 때문이다. 즉, 산 넘어 산이다.

'상징 행위'는 보통 개인적인 표현으로서의 개별적인 '상징'을 넘어 집단적인 규범으로서의 보편적인 '도상'을 지향하는 경향이 있다. 여기서 '자발적 상징 행위'는 그 정도가 가장 약하다. 사회 구조는 가능한 환경을 만드는 잠재적인 영향으로 국한되기에 한 개인의 선택의 폭이 비교적 커

서다. 반면, '타율적 상징 행위'는 특정 집단 안에서 강력한 힘을 발휘한다. 따르지 않으면 여러모로 제재를 받을 수도 있기 때문이다. 나아가 '창조적 상징 행위'는 특정 집단을 넘어 지구 전체를 정복하고자 하는 야심을 드러낸다. 물론 꿈이 좀 심하게 크다. 이는 자신의 내밀한 욕망을 세상에 바로 확 투영하고자 하는 적극적인 행위다. 물론 한 개인의 역량을 넘어선 수많은 요건이 잘 뒷받침되어야 비로소 그 실효성이 나타나겠지만.

'상징의 도상화'가 과도해지면 폭력적인 사고가 되기도 한다. 나도 모르게 자신의 생각을 상대방에게 강요하거나 스스로 특정 생각에 세뇌되는 것이다. 예를 들어 처음에는 'B는 A다'라고 은유적으로 표현해 본다. 혹은 그렇게 이해해 본다. 그런데 그게 괜찮다. 그래서 아예 'B는 딱 A다'라는 더 강한 상징언어로 만들어 버린다. 그렇게 되뇐다. 그러다 보면 어느 순간 'B는 A가 아닐 수 없다'라고 콱 믿어 버리는 때가 오기도 한다. 그러면 이 신념 체계를 흔들려는 시도가 발생할 때 화들짝 바로 '아니라고? 너 죽을래?'라며 무의식적으로 반응하게 되기도 한다. 폭력은 종종 이렇게 시작된다.

예를 들어, 성당에 걸린 성화에는 십자가에 못 박혀 고통받는 한 인물이 그려져 있다. 그는 바로 인류의 죄를 대속하는 속죄양으로서의 예수다. 물론 당시에는 십자가형을 당한 사람이 예수 말고도 많았겠지만 기독교 문화권에서 이제는 '십자가ʙ'라 하면 '예수ᴀ'가 딱! 떠올라야 정상이다. 그런데 만약 그 성화 앞에서 '저 사람, 사실은 예수가 아니야, 다른 사람이야!'라고 하면 옆에서 '너 죽을래?' 하는 마녀사냥의 눈빛을 받을지도 모른다. 즉, 십자가는 어느 순간부터인가 반역하면 안 되는 민감한 '도상'이 된 거다. 욕되게 하면 큰일 난다.

'상징의 도상화'는 결코 쉬운 일이 아니다. 이는 물론 당연하다. 특정 문

화권 내에서 크고 작은 모든 집단으로부터 공통된 합의를 끌어낸다는 게 만만할 리가 없다. 이를테면 멜 라모스 Mel Ramos, 1935-2018의 작품 중에 코카콜라 병 뒤에 나체 여인이 서 있고, 그 뒤에 다시 코카콜라 병 로고가 마치 태양인 양 그려진 작품이 있다. 이 〈롤라 콜라 Lola Cola〉1972와 같은 작품은 바로 '코카콜라 병은 딱 나체 여인이요!'라는 선언과도 같다. 마찬가지로 참치 캔 위에 앉은 나체 여인을 그린 작품인 〈스타키스트 스테이시 골드 Starkist Stacey Gold〉2014도 있다. 이건 바로 '참치 캔은 딱 나체 여인이요!'라는 선언과도 같다. 물론 이런 유의 '창조적 상징 행위'는 '아니라고? 너 죽을래?' 단계까지 가려야 갈 수가 없다. 많은 사람들이 보자마자 바로 불편해할 테니 말이다. 물론 이 작가도 그걸 몰랐을 리가 없다. 그런데 만약에 정말로 몰랐다면 이 작가가 생각이 정말 단순하거나 무진장 짧은 것이다. 그런데 요즘과 같은 시대에 여성의 대상화와 상품화에 그렇게 천진난만하거나 몰지각할 수는 없다. 따라서 이 작품은 여기에 끌리는 사람들의 주목을 받으려는 동시에, 이런 접근에 욱하는 사람들의 반발도 기대한 것이라고 봐야 한다. 자신이 평상시에 정말로 그렇게 생각하느냐와는 별개의 문제로. 그렇다면 이는 '상징'의 폭력성을 의도적으로 전면에 드러내는 메타meta-, 초월적인 행위가 된다.

'상징'의 대표적인 세 가지 방식은 다음과 같다. 첫째, 명칭이나 지명을 부르는 '호명학'은 개별자의 특정 이름을 지정하여 앞으로 그렇게 부르기로 하는 거다. 가령 "당신은 누구십니까?"라고 물으면 이름을 정확하게 알려 준다. 아르침볼도는 16세기, '정물 인물화'의 영역을 개척한 작가다. 그는 4명의 인물을 각각 그리고 개별 작품의 이름을 사계절 즉, 〈봄Spring〉 1563, 〈여름 Summer〉 1572, 〈가을 Autumn〉 1573, 〈겨울Winter〉 1573이라 명명했다. 즉, 봄이, 여름이, 가을이, 겨울이가 탄생한 거다. 작품별로 특정 계절을

'상징'하는 정물들을 모아놓고는.6-3-1

　이 작품들은 '게슈탈트 심리학'과 관련이 깊다. 이에 따르면 부분의 합여
러 정물은 전체단일 인물가 아니다. 또한 특정 부분을 하필이면 그걸로 선정한
데에는 그래야만 하는 필연적인 이유가 없다. 이는 그저 작위적인 연출일
뿐이다. 그럼직하고 보암직하게 보이려는. 그러나 익숙해지면 어쩔 수 없
다. 필연은 이렇게 서서히 만들어 가는 것이다. 예를 들어, 지금 누군가가
내 뒤에서 '임.상.빈.'이라고 부른다면 아마 나도 모르게 뒤돌아볼 거다. 물
론 '임', '상', '빈'이라는 소리의 묶음글자의 배열은 애초에 '나'단일 인물와는 아
무런 관련이 없었다. 부모님께서 처음에 그렇게 불러주시기 전까지는. 그
런데 어쩌나. 이제 그 이름은 완전 나다! 물론 바꿀 수는 있지만 막상 그러

려면 모종의 희생이 따른다. 다행히 아직까지 그럴 생각은 없다.

둘째, 특정 뜻을 풀어주는 '해몽학'은 개별자의 특정 의미를 선별하여 앞으로 그렇게 이해하기로 가정하는 것이다. 예를 들어 "그것은 무엇을 의미합니까?"라고 물으면 그 뜻을 상세하게 설명해 준다. 펠릭스 곤잘레스 토레스의 작품 중에는 아날로그 시계 두 개를 양옆에 딱 붙여 설치한 작품<무제: 완벽한 연인들>이 있다. 그런데 최소한 제목이라도 보지 않으면 시계가 무엇을 '상징'하는지 알기는 힘들다. 안타깝다. 내가 바보인가 싶어서 찬찬히 들여다본다. 미간도 찌푸려보고. '음...' 안 되겠다 싶어 소개 글을 살짝 읽어 본다. '아하!' 이제야 보는 방법을 알았다. '자, 잘 보자!' 두 개의 시계는 시침, 분침, 초침이 움직인다. 즉, 영원히 같이 움직이고 싶다. 그런데 시간이 흐르며 초침의 위치는 서로 조금씩 달라진다. 아날로그라서. 즉, 영원히 똑같을 수는 없다. '캬...' 드디어 깨달음이 몰려온다. 이제는 왠지 이 작품을 독해하는 비법을 남에게 설명할 수도 있을 듯하다. 배움이란 이렇게 좋은 거다.

결국, 뭐든지 알아야 보인다. 모르면 부끄러워하지 말고 물어봐야 한다. 아무리 열심히 배운 사람일지라도 주변에 모르는 일은 산적해 있다. 이는 그가 바보라서가 아니라, 그게 남의 속사정이라서 그렇다. 어차피 말해 주지 않으면 그 누구라도 알래야 알 수가 없는 것이다. 이 작품이 바로 그렇다. 작가의 개인적인, 매우 은밀한 고백을 내포하고 있기 때문이다. 배경은 다음과 같다. 작가의 동성 연인 로스Ross는 먼저 세상을 떠났다. 예전에 그들은 영원한 동반자로서 오래도록 함께할 거라 믿었건만 이제는 그러지 못하게 되었다. 따라서 홀로 남게 된 작가는 그를 사무치게 그리워하며 이를 작품으로 추모하기 시작했다. 영원한 이상과 처연한 현실의 아이러니를 느끼며 서로의 외로운 영혼을 달래려고 말이다. 더불어 자신의 감상

주의 바이러스를 우리들에게 전염시키려고 했다. 그때 또 모종의 쾌감이 있었는지.

즉, 꿈보다 해몽! 이렇게 뜻풀이를 듣고 난 후에 시계를 작가와 연인으로 가정하고서 작품을 다시 보면 이게 상당히 그럴듯해 보인다. 작가가 한풀이를 절절하게 잘했기 때문이다. 감정이입이 쏙쏙 되는 걸 보면. 마찬가지로 길거리에서 점을 본 후에 정말로 그렇게 된다며 신기해하는 사람들이 종종 있다. 이런 걸 보면 '상징의 해몽학'은 능력이 좋다. 과거면 과거, 미래면 미래, 술술 참 잘도 풀어준다. 물론 그렇게 가정하고 보면 뭐든 다 그럴싸해 보이는 심리는 누구나에게 다 있다. 그게 원래 그런 거다.

셋째, 대표를 선발해 주는 '유형학'은 특정 영역의 대표 선수를 내세워 증명사진을 찍어준다. 예를 들어 "그건 무엇을 대표합니까?"라고 물으면 소속팀영역을 알려준다. 이와 같이 직업, 상태, 감정, 사회 등 어느 한 분야에서 보편자 하나를 추려내어 전시하고 광고하는 것을 바로 '유형학적 접근'이라고 한다. 테오도르 제리코Théodore Géricault, 1791-1824는 이러한 유형학적 인물화를 종종 그렸다. 도박 중독자, 절도광, 정신병자, 납치범 등... 이는 일종의 인물 프로필 사진이라고 할 수 있다. 그런데 여기서는 마치 식물도감과도 같이, 한 사람의 개성보다는 그 사람이 속한 유형을 대표하는 게 중요하다.

물론 대표 선수가 되기란 매우 어렵다. 불꽃 튀는 경쟁이 엄청나기 때문이다. 만약 식물도감에 한 종의 식물 사진을 신고자 엄청난 상금을 걸고 이에 걸맞은 이미지를 공모했다면 그 경쟁의 열기가 가히 짐작이 된다. 미술작품도 마찬가지다. 가령 '입맞춤'을 그린 작가는 많다. 그러나 개인적으로 대표 선수를 뽑는다면 단연 클림트Gustav Klimt, 1862-1918의 작품 〈키스The Kiss〉1907-08이다.6-3-2 다음으로 '절규'하는 모습의 대표작을 꼽으

6-3-2 **구스타프 클림트** (1862-1918), <키스>, 1907-1908

래도 역시 바로 나온다. 뭉크의 작품 〈절규〉가 바로 그렇다. 그러나 뭉크
만 해도 사실 '절규'를 주제로 그린 그림이 여러 장이다. 물론 지금은 그중
한 작품이 가장 유명하고. 한편, 윌렘 드 쿠닝은 불특정 '여인'을 작품 제목
으로 많이 남겼다. 정관사 'The 더'가 붙을 법한. 이는 보편자에 대한 집착
을 여실히 보여주는 것이다. 물론 그의 경우에도 특정 여인의 이름을 제목
으로 삼는 경우가 간혹 있었다. 마찬가지로 학교 홈페이지에 올라 있는 나
의 대표 프로필 사진은 몇 년에 한 번씩 교체된다. 비록 점점 늙은 선수로
바뀌어 가긴 하지만.

상징은 '표상表象'의 한 방식이다. 문자 그대로 보면 '표상'은 표현하고

싶은 걸 이미지로 표현하는 거다. 그런데 '표상'은 '식상'이나 '추상'에 비해 더욱 고차원적인 활동이다. 우선 '식상'은 밖의 구조를 이해하는 거다. 가장 기초적이다. 다음, '추상'은 밖의 풍경이 내게 추출되어 들어오는 거다. 관념적인 인식의 과정이 심화된 형태로. 반면 '표상'은 나의 시선을 밖으로 표현하며 드러내는 거다. 즉, 비판적 사고를 넘어선 창의적 발상이 더욱 요구된다. 고차원적으로. 그래서 가장 어렵다.

그런데 '상징'은 자칫 잘못하면 상상력을 억압할 수도 있다. '도상화'를 지향하는 경향이 강하기에. 실제로 우리가 지금 당연하게 받아들이는 '도상'도 알고 보면 누군가의 개인적인 상징에서 출발한 경우가 많다. 예를 들어 옛날 성화를 보면 신, 천사, 악마 등을 연출하는 일관된 방식이 보인다. 우선 신은 남자, 백인, 할아버지, 천사는 날개, 악마는 뿔 등으로 표현된다. 그런데 이게 다 처음에는 누군가가 시작한 것이다. 이게 당대에 당연하게 받아들여지면 서서히 고정관념이 강화되며 결과적으로는 '도상'으로 고착화된다. 이와 같이 '상징의 도상화'가 완성되면 그 분야에서만큼은 의미화의 다양성을 위한 토양이 척박해져 버리기 십상이다.

교육이란 무섭다. 허투루 해서는 안 된다. 특히, 편파적인 상징체계를 무의식적으로 학습시키는 것은 정말로 끔찍한 일이다. 그렇게 형성된 잘못된 의식은 스스로 바꾸기도 힘들뿐더러, 나도 모르게 오래오래 대물림되게 마련이다. 일례로 벌써 살고 있는 사람들이 있었음에도 불구하고 콜럼버스Christopher Columbus, 1451-1506가 신대륙을 발견했단다. 혹은, 중국의 동쪽 변방에 있고 조공도 바쳤으니 한반도가 동방예의지국東方禮儀之國이란다. 즉, 이러한 역사 교육은 우리를 주어진 상징적 체계에 무의식적으로 길들인다. '콜럼버스' 하면 '신대륙 발견', '한반도' 하면 '동방예의지국'이 떠오르는 것이다. 이는 강자와 기득권 세력의 고정관념으로 세상을 읽는 방식이다.

문화도 그렇다. 특히 국제적 표준화를 당연시하며 이에 급하게 편승하게 되는 경우, 토착적 지역성은 아련한 옛날의 향수로 퇴색해 버리기 쉽다. 예를 들어 서양에서 수입된 크리스마스, 밸런타인데이, 핼러윈을 보면 그렇다. 물론 이를 가지고 그저 주어진 축제를 즐길 뿐인 한 개인에게 그 책임을 전가할 일은 아니지만 말이다. 이와 마찬가지로 맥도날드 간판은 거의 만국공통어의 반열에 올랐다. 마치 하트 모양이 지구촌 어디를 가도 사랑의 '상징'이 되어 버린 수준에 근접한 느낌이다. 생각해 보면 참 가공할만한 영향력이다. 이렇듯 기득권의 상징체계가 전파되는 것에 발맞추어 거대 기업의 지구촌 시장은 계속 넓어지기만 한다. '상징' 세력은 그야말로 지구 정복을 꿈꾸는 모양이다.

'상징'은 본드다. A와 B를 딱 페어 고정시켜 버린다. 즉, 일의적인 관계로 내용과 형식을 일원화한다. 보통 기득권의 이해관계에 부합하는 관점으로 자신의 의도를 전달하려고. 결국 '상징'은 차별에 기반한 효율과 지시, 통제에 적합하다. 사실 '개척'과 '점령'은 이를 위한 중요한 문법이다. 예를 들어 콜럼버스를 개척자라 믿는다면 인디언을 고려할 필요가 없다. 그들은 그저 점령의 대상일 뿐이니 말이다.

반면, '알레고리'는 큐레이팅 curating 이다. A와 B는 필요에 따라 C, D, E, F 등과 섞이며 때에 따른 이합집산이 가능하다. 내용과 형식의 다차원적인 관계 맺기를 지향하는 것이다. 이는 기득권의 편파적인 관점을 벗어나서 새로운 의미를 만들려는 시도의 일환이다. 결국 '알레고리'는 차이에 기초한 이동과 확장의 사고, 풍부한 경험에 적합하다. 여기서 '재맥락화'와 '아이러니'는 이를 위한 중요한 문법이다. 예를 들어 콜럼버스를 방문자로 본다면, 그리고 인디언의 눈이 주체가 된다면 기존의 문법은 완전히 '재맥락화'가 되어야만 한다. 그런데 그런 시도 자체를 그동안 제대로 해 보지 않

았다는 게 세상의 '아이러니'다.

'알레고리'적인 소양은 지속적인 광고를 통해 하나의 이야기만을 근거로 '이념의 환상'을 구축해 낸 사실이 실제로는 얼마나 허구적인지를 직시하면서 비로소 자라난다. 예컨대, 왕권주의 국가에서의 '왕', 혹은 자본주의 사회에서의 '자본'은 다양한 방식의 지속적인 광고에 힘입어 당대 사람들의 암묵적인 동의와 순종, 그리고 믿음을 성공적으로 이끌어냄으로써 해당 사회에서 무소불위의 영향력을 행사하게 되었다. 그래야만 하는 절대적인 진리이거나 그럴 수밖에 없는 물리적인 법칙이라서가 아니라.

하지만, 어떠한 경위로든 발생할 수 있는 대대적인 균열은 하나의 이야기가 가지는 허구적 실체를 여실히 드러낸다. 이를테면 내 인식 속에서 진정으로 왕이 피에로가 될 수 있고 자본이 부질없을 수 있다면, 세상을 보는 나의 시각은 한결 부드럽고 자유로워질 것이다. 그 앞에서 경직될 이유가 없으니. 결국 '상징'이 '힘의 영향력'에 의해 하나로 수렴되는 경직성을 지향한다면 '알레고리'는 '힘의 허구성'을 직시하고 사방으로 뻗어 나가는 유연성을 지향한다. 따라서 만약에 삶에 대해 '알레고리'적으로 고양된 태도를 가진다면 어떠한 종류의 균열에도 심각하게 충격받을 일은 없다. 오히려 그때 벌어지는 모든 사안은 새로운 이야기를 상상해 볼 수 있는 좋은 밑거름이 된다. 언제 어디서나 그렇듯 균열은 오고 예술은 간다.

옛날에는 '알레고리'가 '상징'에 비해 문학사에서 저평가된 수사법이었다. 예를 들어, '알레고리'는 그 속성이 애매모호한 게 애초에 무언가를 하나로 딱 규정하기가 힘들다. 하지만 '상징'은 명쾌한 답을 의식적으로 뽑아내는 과정을 전제한다. 따라서 당시의 여러 문학 비평가들은 '상징'에 더욱 높은 지성이 요구된다고 믿었다. 이는 데카르트가 추구한 근대 주체의 이상과 관련이 깊다. 그가 지향한 '단일 자아'란 명료한 '의식'을 지닌 논

예술은 우리를 꿈꾼다: 예술적 인문학 그리고 통찰

리적인 사람만이 도달할 수 있는 단 하나뿐인 최고의 지적 단계였다. 이는 '상징'의 지향점과 일맥상통한다.

그런데, '단일 자아'라는 개념을 확립하려면 특별한 논리적 정당화의 과정이 선행되어야 한다. 실제로는 이에 대한 장애물이 산적해 있기 때문이다. 대표적으로 '다중 자아'라는 개념의 위협이 그렇다. 그런데 '다중 자아'를 설명하기 위해서는 꼭 물리적인 다중 우주로 갈 필요도 없다. 나 또한 우주이니 여기 하나로도 족하다. 예컨대 나를 구성하는 세포는 계속 교체된다. 따라서 현재의 나와 과거의 나는 생체적으로 동일하지 않다. 또한, 예전의 내 감각과 감정, 사고와 행동, 꿈과 노력, 혹은 고민과 고통 등을 지금 와서 돌이켜 보면 그저 가물가물하기만 하다. 물론 현재의 나는 과거의 내가 이뤄놓은 것으로 사는 것이다. 하지만 그렇다고 해서 정확히 이 '나'를 저 '나'라고 할 수는 없다. '생각의 재생 버튼'을 마침 딱 누르는 당사자야말로 지금의 나라고 할 수 있다. 그런데 누르는 순간 또 획 지나가 버린다. 결국, 찰나의 나는 책임을 안 진다. 다음 차례에게로 그 여파를 미루는 것이다. 따라서 무언가의 주인이거나 어떤 일의 당사자라는 책임소재의 관념은 자꾸 희미해진다. 한편으로 이는 사법 절차상 좋지 않다.

만약 내가 지금 행복하다면 그저 과거의 내게 감사할 수밖에 없다. 물론 오늘도 나는 깜빡깜빡하며 자꾸 다른 사람이 된다. 물론 내 안에는 수많은 작은 내가 화합하거나 티격태격하며 산다. 가끔씩 막 나가는 경우도 꼭 있고... 돌이켜 보면 그때는 도대체 왜 그랬는지 참 이해 불가다. 그래서 사회적 책임이 클수록 더더욱 엄격한 조절이 요구되는 것이다. 그 어느 누구도 고통의 피해자가 되어선 안 된다. 즉, 내 안에 '군기 반장'은 배타적일 수는 없지만 여러 나를 포용하기 위해서는 가히 필수적이다. 생각해 보면, 다양한 나에 대한 직시가 꼭 나쁜 것은 아니다. 삶을 다면적이고 복합적으로

산다는 건 충분히 매력적이기 때문이다. 몇몇 내가 이를 반대해도 어쩔 수 없다. 나도 작은 사회이니 함께 잘 살아가야 한다. 물론 어디선가 명예로운 상을 받을 때면 다수의 내가 순식간에 똘똘 뭉쳐 하나의 인간됨을 잘 연기할 것이다. 이는 때때로 사안이 중대할 경우에 힘을 행사하고자 결속하는 집단지성과도 같다. 평상시에 그들은 다 딴 생각을 한다. 이는 너무도 당연하다.

반면에 내 '의식'은 기회만 있으면 '단일 자아'의 환상을 부여잡으려고 노력한다. '다중 자아'가 특별히 불편한 이유가 있는지, 아니면 어쩔 수 없이 본능적으로 그렇게 코딩되어 있는지 정확한 연유는 알 수 없지만, 그 작동방식은 분명하다. 예컨대 '의식'은 그동안 살면서 스스로 의미 있다고 생각되는 여러 사건들을 훑어보고 엮어보며 나를 구성하는 하나의 명료한 이야기를 지속적으로 만들어낸다. 그러고는 틈만 나면 이를 소환하여 내부적으로는 그 영향력을 점검하고 외부적으로는 전시하기에 힘쓴다. 이는 곧 내 존재의 책임자로서 그 가치를 보증받으려는 시도의 일환이다. 생각해 보면, 스스로를 돌아볼 때 주마등처럼 스쳐 지나가는 역들이 있다. 내게 중요했던 사건들, 사람들, 그리고 느낌들, 이들을 결코 잊으면 안 된다. 그 노선표를 쭉 따라가다 보면 비로소 내가 보인다. 그러고 보면 '단일 자아'는 기차고, '의식'은 승무원이다. 물론 내 여행은 소중하다. 하지만 실제로 수행한 여행의 총체적인 경험과 훗날에 설명하는 그때 그 여행의 구체적인 의미는 꽤나 다르다. 여기서 '단일 자아'는 후자를 중시한다.

하지만, '의식'이 도출해낸 '나'만으로 나를 설명할 수는 없다. 이 또한 나의 중요한 부분이긴 하지만, '하나의 나'란 겉으로는 잘 짜인, 그러나 실제로는 부실한 환상일 뿐이다. 한날 한 시점을 가정해보아도, 내 안에 나는 차고 넘친다. 별의별 탑승객이 많다. 게다가 기차도, 운행노선도 많다.

예술은 우리를 꿈꾼다: 예술적 인문학 그리고 통찰

더군다나 의식도 나고 무의식도 나다. 내 경험도 나고 내 생각도 나다. 내 몸, 감각, 감정, 감성, 지성, 정신, 마음, 다 나다. 이들은 암묵적으로 서로 공생하거나 결국은 충돌하며 생을 이어간다. 나아가, 이들이 꼭 내 안에만 있는 것도 아니다. 네 안에도 있다. 그래서 나는 너고 우리다. 그렇게 보면, 특정 판단은 독립된 특정 자아가 전권을 행사하며 내리는 게 아니다. 오히려 수많은 요소들이 얽히고설켜 발생하는 것이다. 따라서 책임 소재를 가리는 건 결코 쉬운 일이 아니다.

나는 '알레고리'야말로 가장 고차원적인 '기호'라고 생각한다. 사실은 발터 벤야민 Walter Benjamin, 1892-1940이 먼저 그랬다. 그는 '상징'에 비해 저평가된 '알레고리'의 위상을 복원하고 싶어했다. 이를 위해서 그는 우선 승자의 관점으로 역사를 서술하는 방식이 지닌 '상징적 폭력성'을 문제시했다. 다음, 역사를 다양한 관점으로 자유롭게 해석할 수 있는 '알레고리적 가능성'을 꿈꿨다. 즉, 수직적인 지식과 단선적인 사고로부터 벗어난 수평적인 지혜와 입체적인 사고를 지향했다. 이야말로 예술이 꿈꾸는 바라 할 수 있다. 예술이 이 세상에 줄 수 있는 교훈이 있다면, '이게 바로 그거 This is it'다.

'알레고리'는 잘하면 상상력을 자극한다. 주어진 조립 설명서를 수동적으로 그대로 따르기보다는 창의적이고 섬세한 연출을 통해 극이 주체적으로 해석되기를 유도하기 때문이다. 즉, '알레고리'의 성공 여부는 영화감독의 역량이 결정적이다. 그러기 위해서는 특정 배우가 자신에게 맞는 배역을 잘 연기할 수 있도록 그때그때 반응하며 다방면으로 부드럽게 개입하고, 나아가 관객들이 이를 풍부하게 곱씹어 볼 수 있도록 배려하는 역할이 중요하다. 물론 그러기 위해서는 예술적인 전망, 조직적인 실행력과 더불어 입체적이고 다면적인 사고를 통해 활발한 담론의 장을 마련하는 게 필요하다.

미술작가도 작품을 제작할 때는 감독의 역할을 수행한다. 더 좋은 배우와 흥미로운 대본, 적합한 환경 설정으로 최고의 연출을 해 보려는 뜨거운 열정을 가지고. 그러나 감독직을 수행하는 것은 결코 쉽지가 않다. 실제로 감독의 사상과 예술성, 연출력에 따라 결과물의 특성과 수준은 천차만별이 된다. 그만큼 책임이 따른다. 그런데 회화의 경우에는 작가가 빈 바탕 위에서 모든 걸 다 창조해 낸다. 즉, 작가의 권한은 실로 막강하다. 그 안에서만큼은 무소불위의 권력자, 혹은 거의 신적 존재와도 같다.

미술작가는 제왕적 감독이다. 그러나 그렇다고 해서 작품이 바로 좋아지는 것은 아니다. 즉, 자신의 능력을 적재적소에 잘 활용해야지만 작품이 비로소 빛을 발한다. 예를 들어 작가마다 그려내는 신의 이미지는 각양각색이다. 이를테면 수염이나 머리숱이 많거나 적다. 혹은 온화해 보이거나 엄격해 보인다. 또한 천사 날개의 디자인도 참 다양하다. 순수한 느낌의 하얀색이거나 총천연색의 화려한 무지갯빛도 있다. 한편으로 악마의 모습도 그렇다. 사람처럼 생겼거나 울퉁불퉁 '변형태'다. 그리고 보면, 연출하는 방식은 정말 무한대다. 따라서 작가는 치열하게 고민하지 않을 수가 없다. 그러다가 결국 무언가를 선택하게 되면 이제는 그 책임을 감수하며 자존심을 걸고 흥행에 대한 희망을 가진다.

'알레고리'도 '표상'의 한 방식이다. 어쩌면 '상징'보다 더욱 고차원적이다. 예를 들어 '상징'은 동일률의 관계를 명확하게 규정하는 데 열중한다. 이는 원작자의 의도대로 닫혀 버린 일종의 '정답 찾기'다. 선택과 집중을 통해. 반면 '알레고리'는 복합적인 관계와 다원적인 의미를 지향한다. 이는 열린 가능성을 가지고 누구나 다르게 만들거나 해석할 수 있는 '내 답만들기'다. 나름대로 발휘하는 연출의 묘를 통해. 한편으로 이는 한없이 길을 잃는 과정이다. 상황과 맥락에 따라 모든 게 다 상대적이고 가변적이기

예술은 우리를 꿈꾼다: 예술적 인문학 그리고 통찰

때문이다. 하지만 이를 즐길 줄 아는 뛰어난 연출가는 분명히 있다.

'알레고리'의 대표적인 두 가지 특성은 다음과 같다. 첫째, '다양성에 기반한 순환과 공존'이다. 상황과 맥락에 따라 대표 선수는 계속 바뀌기 때문이다. 영원한 주장이란 없다. 둘째, '다면성에 기반한 변화무쌍함'이다. 천의 얼굴을 가진 배우를 필요로 하기 때문이다. 역량 있는 배우라면 하나의 배역만 잘 소화하는 게 아니라, 좋은 사람이건 나쁜 사람이건 다 될 줄 알아야 한다. 이를 위해서는 전체를 꿰뚫어 볼 수 있는 거시적인 안목과 카멜레온 같은 다재다능함, 그리고 융통성 있게 주변을 조율하는 통솔력이 중요하다.

'알레고리'는 '상징'처럼 유일한 승자 독식 사회를 꿈꾸지 않는다. 오히려 자신과 다른 방향에 대해서도 충분히 존중하고자 한다. 마음의 문을 활짝 열고 새로운 만남과 예기치 않은 관계, 그리고 자신에게 중요한 의미를 기대한다. 결국, '알레고리'는 자신이 속한 분야를 가능한 여러 방향으로 키워 나가며 스스로 진화에 진화를 거듭하고자 하는 방편적인 방법일 뿐이다. 그 자체로 절대적인 목적이 될 수는 없다.

'알레고리'의 대표적인 두 가지 방식은 다음과 같다. 첫째, '전통적 알레고리'는 기존의 유명한 '도상'들을 제도적으로 모아 만들어 낸다. 나는 이를 '알레고리 타입 A'라고 부른다. 여기에는 대표적으로 서사성에 기초한 교훈적인 인생 우화가 있다. '토끼와 거북이'가 그 좋은 예다. 이는 원래부터 잘 알려진 인기 있는 '도상'을 배우로 활용하여 이야기 극을 전개하는 것이다. 여기서 작가는 보통 일인칭 화자로서 자신의 의도를 전달하는 데 집중하게 된다. 그런데 이러한 태도는 '상징'과 비교적 가깝다. 출현하는 '도상'들은 나름대로 예측 가능한 상징적인 행동을 하게 마련이라서 그렇다. 그래도 '알레고리'인 만큼 토끼가 천의 얼굴을 가진 배우라는 사실은

부정할 수 없다. 우화 종류에 따라 언제라도 좋거나 나쁜 역할을 수행할 수 있는.

둘째, '새로운 알레고리'는 새로운 '도상'들을 창의적으로 엮어 만들어 낸다. 나는 이를 '알레고리 타입 B'라고 부른다. 여기에는 대표적으로 나름대로의 연상과 감정 이입을 유발하는 추상화가 있다. 로스코의 색면 회화와 같은 다의성에 기초한 해독의 아이러니가 그 좋은 예다. 이는 익숙하지 않은 개성 있는 '도상'을 배우로 활용하여 묘한 상황을 연출, 다양한 담론을 끌어내는 것이다. 그러면 관객은 상황과 맥락에 따라 극의 의미를 얼마든지 다른 방향으로 심화, 확장해 볼 수 있다. 이러한 태도는 사실 '상징'과는 꽤나 동떨어져 있다. 출현하는 '도상'들은 당연할 법한 '상징'적인 예측을 종종 위반하기 마련이라서 그렇다. 사실 '알레고리'는 작품 안에만 내재되어 있는 게 아니다. 오히려 관객의 내공에 따라 뭐든지 '알레고리'로 재탄생할 수 있는 것이다.

알렉스　　그러니까, 넌 '알레고리'가 최고다?

나　　　　응. '기호 읽기' 중에서는!

알렉스　　'재맥락화'와 '아이러니'가 '알레고리'의 주요 문법이라... 우선, 원래대로 다들 당연하게 수용하던 걸 갑자기 '재맥락화'해 버리면 뭔가 화끈하고 시원한 느낌은 들겠네.

나　　　　그럴 거야.

알렉스　　다음, 원래대로 다들 단순하게 수용하던 걸 갑자기 '아이러니'로 곱씹어 버리면 뭔가 오묘하고 매력적인 느낌도 들겠고.

나　　　　인정!

알렉스　　반면, '상징'은 군대의 지시, 즉 명령 체계 같은 거라 이거지? 기

준을 먼저 딱 준 후에 거기에 맞춰서 행, 열을 정리하는 느낌.

나 군복을 보면 각을 딱 잡잖아? 주말이면 다들 내무반에서 다리미 질 열심히 하더라.

알렉스 너 빼고.

나 다 부질없는 짓이야. 뭐, '내 몸이 알레고리'라. 아, 아니다. 군대 가 니까, '내 몸에 자명종'이 되었다 그랬잖아? 시간에 맞춰 딱 깨는...

알렉스 그건 '상징'적인 행위 맞네!

나 너, '내 귀에 도청장치'라는 말 들어 봤어?

알렉스 음악 밴드?

나 그건 2001년인가 결성된 그룹이고. 그 이름의 모티브가 된 게 바 로 1988년에 MBC 9시 뉴스 생방송에서 일어난 사건이야.

알렉스 무슨 사건?

나 아나운서가 뉴스를 전하고 있는데 갑자기 20대 청년이 쳐들어와 서는 자기 귀 안에 도청장치가 있다고 막 소리쳤잖아? 나중에 잡 혀서 보니까, 1987년에 운동하다가 그만 축구공에 오른쪽 귀를 세게 맞았대. 그때부터 진동음이 계속 들리는 바람에 정신에 문 제가 좀 생겼었나봐!

알렉스 진짜 황당한 사건이네.

나 그런데 내 귀에 도청장치, 정말 철학적이지 않아?

알렉스 잠깐, 귀가 도청장치라면 내가 지금 누구를 도청하는 건데? 세상 을 도청하는 건가? 엄청난 능력이 있어서 모든 사람들의 속마음 을 다 읽다가 과부화가 걸리는 바람에 그만 머리가 폭파될 듯해 서... 그러니까 더 이상 정보를 접수하다가는 미쳐버릴 거 같아서 소리쳤나?

나　　아, 이해된다!

알렉스　그런데 귀 안에 진짜로 도청장치가 심어진 거면... 효과적인 거 맞나?

나　　그러게. 내 목소리를 도청할 거면 밖에 도청기를 설치하면 될 텐데.

알렉스　혹시 특수한 도청기라 내면의 소리를 들을 수 있는 거 아니야? 예를 들어 숨소리, 피 도는 소리, 근육 움직이는 소리까지 모조리.

나　　오, 그럴 수도!

알렉스　아니면 내 안의 소리들을 증폭시키는 장치를 도청기라고 잘못 말했나? 그러니까 증폭시키면 내가 평상시 듣지 못하던 소리들을 다 듣게 되니까, 그러면 내가 내 몸을 도청하는 게 맞긴 하네.

나　　그런데 이 사람, 그냥 단순하게 생각한 거 아니야? 우선 귀에 진동음이 들리니까 소리 내는 장치가 있을 거라고 판단한 거고. 다음, 귀에 있으니까 도청이 연상되었을 거고. 그래서 그냥 딱 뭔지는 모르겠는데, 도청장치가 있는 거 같다고, 여하튼 이것 좀 빼달라고 애원한 거 아니야?

알렉스　뭐야, 네가 철학적이라며? 그런데 심리적인 문제일 수도. 그러니까 공개적으로 그런 걸 보면 관심받고 싶어서 그랬을 수도 있잖아? 어렸을 때 보호와 사랑의 결핍으로.

나　　맞다!

알렉스　아니면 과학의 문제일 수도. 이를테면 외계인이 심고 간 것일 수도 있잖아? 세포 하나하나, 온몸을 스캔하듯 도청하는 첨단 장치! 우리 기술력으로는 아직 안 되지만.

나　　그게 과학인가? 여하튼 영혼도 도청하고 그러면 다 털리는 거네?

그런데, 도청에서 멈추는 게 아니라 이렇게 얻은 데이터를 바탕으로 마음대로 해킹하고 조작하고 조종하는 거 아니야?

알렉스 그럴 수도 있겠네. 아니면, 종교 문제인가? 혹시 사이비? 그때 뭔가로 빙의했나? 아니면 최면 같은 걸로 조종당했나? 그때 그 당시에 자기가 거기서 정확히 뭘 했는지 그 후에 깨어나서는 아무런 기억도 못 했던 거 아니야?

나 단순히 약이나 술 문제일 수도 있고. 설마, 연애 문제일까? 연인에게 전달하는 암호 같은... 혹시 사랑 고백?

알렉스 우리 참 멀리도 갔다! 여하튼, 물어보고 싶긴 하네. 그 사람이 그 말을 한 진짜 의도가 뭔지.

나 만약에 그 사람이 의도를 딱 말했는데, 우리가 예측한 말과는 전혀 달라. 예를 들어 그 사람이 고백해. 사실 도청장치는 경황이 없어서 보청기를 잘못 말한 거라고! 자신이 귀가 안 좋아 보청기를 끼고 생활했는데, 그게 그만 귀 깊숙이 쏙 들어가서 미쳐버릴 거 같았다고.

알렉스 뭐야.

나 나중에 수술해서 뺐다고... 즉, 불량품이 초래한 황당한 사건이었던 거지!

알렉스 차라리 귀에 딱지가 끼었다고 해라.

나 그건 듣지를 못하잖아? 여하튼, 만약 그렇다면 우리가 얘기한 건 자동적으로 다 틀린 게 되는 건가?

알렉스 당연히 아니지 않아? 결국에는 상상의 나래를 펼쳐 본 거잖아. 그게 나쁠 건 없지. 원래 사람이 다 그런 거 아니야? 우리가 뭐 컴퓨터 인공지능이냐?

나	맞아! 물론 기술이 발전하면 컴퓨터 인공지능도 나름대로 상상의 나래를 펼쳐 보겠지만... 여하튼 우리는 우리가 할 수 있는 예술적인 경험을 해 본 거잖아? 한 편의 시어를 나름대로 해석해 보면서. 그건 완전히 우리 자유지! 물론 애초부터 작가의 의도대로 '상징' 언어가 잘 소통되는 경우도 많겠지만, 이 경우에는 명확한 답이 없이 확 열려 버렸잖아? 그렇게 되니까 더 재미있어. 예술적으로 다양한 의미를 창출해 나가는 과정에 몰입하게 되니까. 결국, 어떤 경우에는 그저 모르는 게 약이야. 그게 오히려 더 좋은 기회가 되기도 하고.
알렉스	우리의 상상 자체가 곧 새로운 영화를 찍는 것과 다를 바 없다 이거네? 우리는 감독이고, 도청장치는 여러 역할을 소화하는 배우가 되는 거고. 이게 '알레고리'?
나	그렇지!
알렉스	그런데 그건 너무 미화 아니야? 그러다가 까딱 잘못하면 사회적으로 큰 문제를 야기할 수도 있잖아?
나	예를 들어?
알렉스	만약 신호등의 빨간불! 그걸 '어서 뛰어와' 하는 유혹의 손짓으로 해석하면 교통사고 가능성이 확 높아지잖아?
나	맞아! 지킬 건 지켜야지.
알렉스	존댓말도 혼자 안 쓰면 이상하고.
나	그건 사람들이 이상하게 봐서 그렇고! 사실 이상해야만 하는 건 아니잖아?
알렉스	소수의 의견을 억압해선 안 된다?
나	'도상'이 누군가를 억압하는 도구로 쓰여선 안 된다는 거지.

　　　　　　　　예술은 우리를 꿈꾼다: 예술적 인문학 그리고 통찰

알렉스	'도상'의 과도한 횡포 앞에 드디어 '알레고리' 선수가 출전하려나?
나	두둥!
알렉스	그런데 너는 '알레고리'를 '전통적 알레고리'랑 '새로운 알레고리'로 구분했잖아? 둘이 약간 헷갈리는데... '전통적 알레고리'는 옛날 우화 같은 걸 말하는 거잖아? 그렇다면 그냥 '전통적 알레고리'를 '알레고리'라고 하고, '새로운 알레고리'에 다른 이름을 붙여 주면 이해가 더 쉬운 거 아닌가?
나	장단점이 있겠지. 사실 벤야민이 말했듯이 옛날에는 '전통적 알레고리'를 좀 격하했잖아? 그렇다고 해서 지금 막상 '새로운 알레고리'로 좀 뜨고 나니까 이름을 싹 바꿔 버리는 건 좀...
알렉스	배은망덕? 하하, 새로운 성씨 족보를 사는 건가? 그런데 사실 성질 자체가 꽤 바뀐 거 아니야? 옛날 '전통적 알레고리'는 교훈적인 내용을 주입시키려 했다면, 요즘 '새로운 알레고리'는 의식이 수평적으로 바뀐 거니까.
나	네 말도 일리는 있어! 옛날 지식인의 태도와 지금 지식인의 태도가 많이 다르긴 하니까. 하지만 가장 중요한 사상적 뼈대 구조는 같잖아? 결국 크게 보면 둘의 근원은 같은 거지.
알렉스	어떻게?
나	옛날 영화감독도, 요즘 영화감독도 여하튼 다 같은 감독이잖아!
알렉스	지금의 시선으로 보면 옛날 영화가 구식으로 보일 수도 있지만 그렇다고 무시하지는 마라?
나	응. 시대가 변하면 스타일이나 기술력 등이 변하는 건 당연하지!
알렉스	고전 영화를 리메이크하면 요즘 취향으로 맞춰 버리긴 하더라.
나	감쪽같이 탈바꿈하려다 보니 시대적인 요청으로 인해 예전에는

호지부지 넘어간 부분을 현대판에서는 본격적으로 주목하게 되는 경우도 있고!

알렉스 배우로 예를 들어도 마찬가지겠는데? 말하자면 한 배우가 옛날에는 촌스러웠는데 지금은 새롭게 변모된 멋진 모습을 보여준다고 해서 그 배우가 다른 사람이 된 건 아니니까.

나 그렇네!

알렉스 '전통적 알레고리'의 예를 미술작품으로 들면?

나 바니타스 정물화! 해골, 책, 깃털 등 여러 '도상'들을 배우로 출연시키잖아? 인생은 허무하다는 교훈적인 메시지를 전하려고. 이것도 일종의 이솝우화인 거지.

알렉스 이솝우화라면 '토끼와 거북이!'

나 꾸준히 열심히 일하는 자가 결국 승리한다는 교훈을 주는 이야기. 물론 토끼가 항상 악역은 아니고, 여기서만 그렇지! 그러니까 다른 영화에서는 엄청 빠른 영웅, 예를 들어, '스피디맨speedy man'으로 출연할 수도 있잖아? 아니면 귀여운 귀와 앙증맞은 눈을 내세워 국민 '귀요미'가 될 수도 있고.

알렉스 이러다가 토끼, 배우 인생 좀 길어지겠는데? '흥부와 놀부'는?

나 그게 기본적으로는 착하게 살자는 교훈을 주려고 하잖아? 그런데 요즘은 흥부가 속물이라며 문제라는 관점도 있더라. 오히려 놀부에게서 연민이나 동경의 감정을 느끼기도 하고. 즉, 여러 버전의 해석이 있어! 몇몇 해석은 서로 상충하기도 하고. 따라가다 보면 참 풍부해!

알렉스 받아들이는 사람들이 다르게 해석하는 건 어찌 보면 당연하지 않아? 특히 시대적인 분위기가 달라지면.

예술은 우리를 꿈꾼다: 예술적 인문학 그리고 통찰

나	맞아! 배우가 무슨 죄가 있겠어? 보는 사람들이 색안경을 끼고 보는 거지. 예를 들어, 하얀색과 검은색! 그냥 색일 뿐인데, 카라 워커 Kara Walker, 1969-는 여기에 흑인 차별 같은 생각을 투사하잖아?
알렉스	어떻게?
나	이 작가는 아프리카계 미국 여성인데, 검은색을 흑인으로 '상징' 해서 배우 역할을 하게 하거든.
알렉스	검은색을 흑인의 '도상'이라 그러면 싫어하는 사람도 많지 않을까?
나	그렇지! 그러니까 그건 집단적으로 공유하는 약속으로서의 '도상'은 아니고 다분히 작가의 개인적인 표현 의도를 담는 방편적인 '상징'이라고 봐야지!
알렉스	그래도 애초에 검은색에 대한 집단의 고정관념이 있었기 때문에 결과적으로 그 작가가 그렇게 표현하게 된 거 아니야? 그렇기에 사람들의 공감을 불러일으켰고.
나	그건 그래! 그래도 작가 자신이 그러한 '상징'을 일상생활 속에서 대중적으로 '도상화'하고 싶은 의지가 있었던 건 아닐 거야, 설마. 그저 자기 작품의 예술적인 맥락에서만 그렇게 배우로 활용했을 뿐이지.
알렉스	애초에 작가가 의도한 게 사실은 하나가 아니었을 수도 있겠다! 생각해 보면 그래야만 할 이유도 없잖아? 즉, 의도 자체가 아이러니였을 수도!
나	오, 그런 듯! 고정관념을 활용하면서도 한편으로는 비판하는.
알렉스	그러면 '새로운 알레고리'가 되는 거네! 넌 이런 게 더 끌린다 이 거지?
나	응, 전통적인 도상을 사용해서 교훈적인 이야기를 전달하는 건

뭔가 좀 구닥다리 느낌.

알렉스 요즘 패션이 아니라 이거네?

나 참신한 게 좋지! 단선적인 거보다는 다양하게 읽히는 게 좋고.

알렉스 패션이라는 게 원래 돌고 도는 건데.

나 맞아! 사실 '전통적 알레고리'와 '새로운 알레고리'를 과거와 현재라고 이분법적으로 딱 나눌 수는 없어. 지금도 엄청 혼재되어 있지!

알렉스 경험상 영원히 철 지난 건 없어! 지나간 건 돌아오게 마련이야.

나 예술의 매력이라는 게 답이 많다는 거잖아? 질문은 더 많고. 아, 에셔! 천사와 악마 이미지만 교차해서 빼곡히 채운 작품 〈천사와 악마〉1960 얘기했었지?

알렉스 응. 천사의 배경이 악마고, 악마의 배경이 천사인 거! 그러니까 이렇게 보면 천사, 저렇게 보면 악마.

나 맞아, 좀 이분법적이긴 하지만 무언가를 보고 그게 무조건 천사라거나 무조건 악마라고 규정할 수는 없다는 거지. 예를 들어 '적'이 쉽게 식별할 수 있는 모습을 하고 밖에 딱 보이면 얼마나 편하겠어?

알렉스 무서울 거 같은데? 총 어디 있지?

나 (...) 그런데 천사의 탈을 쓴 악마, 주변에 많거든.

알렉스 아, 네 말은 악마가 악마로 보이면 쉬운데 세상이 그렇게 만만하지가 않다?

나 나아가 내 안에도 적은 많고... 그러니까 때로는 내가 나의 적이기도 해. 정말 헷갈리고 골치 아픈 거지.

알렉스 빅 브라더 Big Brother! 그게 바로 사회를 통제하는 감시의 눈을 '상

징'하는 거네. 조지 오웰 George Orwell, 1903-1950이 쓴 소설, 『1984
년』1949을 보면, 'I am watching you 나 지금 너 지켜보고 있어'라고 하면
서 내 안에 빅 브라더가 있다는 경고의 메시지를 딱 전달하잖아?

나 맞아! 내 안에 나를 감시하는 CCTV가 있는 거야. 프로이트식으
로 하면 이드의 욕망을 억누르고 통제하는 초자아!

알렉스 그래서 초자아가 '상징적 폭력'이 되는 거구면!

나 라캉 Jacques Lacan, 1901-1981이 '거울 자아' 이야기를 하면서, 이걸 '상
징계' 이론으로 발전시켰어. 타자의 요구와 기대, 시선에 의해 형
성되는 자아에 주목한 것이지. 나의 주체적인 삶을 도무지 살지
를 못하는.

알렉스 그런데, 이드도 마찬가지로 '상징적 폭력'인 거 아냐? 뭔가를 하
고 싶은 욕망에 부글부글하니까.

나 그래서 평상시에 이드랑 초자아랑 둘이 피 터지게 싸워! 프로이
트가 말한 자아ego가 바로 이 둘 사이에 끼여서 조율하는 거잖아.

알렉스 힘들겠다. 그러면 자아는 심판?

나 심판보다 더하지! 바로 그 결과의 당사자니까. 사는 게 다 그렇지
뭐! 아, 중국 작가 왕광이 Wang Guangyi, 1957- 알아?

알렉스 말해 봐.

나 공산당을 선전propaganda하는 '공공조형물' 같은 인물과 서양 자
본주의 거대 회사의 로고를 한 화면에 그려서 충돌시켜!

알렉스 어떻게?

나 예를 들어 낫과 망치를 들고 '열심히 일해서 부국강병을 이루자!'
하는 결의에 찬 사람들이 앞에 그려져 있는데, 그 배경에는 코카
콜라 로고가 크게 들어가 있고 숫자들도 막 떠다녀.

알렉스 그러니까, 공산주의랑 자본주의가 뒤섞여 있는 거네? 신념과 상품, 즉 정치와 경제가 긴장하는 풍경?

나 전체주의와 개인주의의 갈등도 있고! 배경 숫자들을 보면, 익명의 번호로 불리는 사람이 연상되잖아? 개성이 말살되는 사회에서.

알렉스 모두 다 코카콜라를 마시는 것도 어떻게 보면 개성이 말살되는 거니까 이 지점에서는 공산주의랑 자본주의가 한 팀을 먹기도 하겠네? 즉, 사상적으로는 공산주의와 자본주의가 물과 기름처럼 안 섞일 거 같은데 실상은 다 섞여 있다는 거지?

나 한 문화 안에서 정치적으로는 공산주의, 경제적으로는 자본주의, 아이러니해 보이지만 그게 현실이지.

알렉스 '상징'적으로 '난 이건 이거야!'라며 굳은 믿음하에서 행동하고 살려 해도 살다 보면 결국 다 애매모호해지고. 이건 줄 알았는데 저거고, 알고 보면 저게 이거고. 역시 삶은 아이러니의 연속이라 이거네.

나 리히텐슈타인 Roy Lichtenstein, 1923-1997 작품, 〈행복한 눈물 Happy Tears〉1964 알지? 미국 대중만화 같은 느낌이 나는...

알렉스 그 작품, 유명하잖아?

나 배고프면 밥을 먹어야 하는데, 마찬가지로 슬프면 눈물이 나야 하는데...

알렉스 제목 보면 행복해서 눈물이 나는 거네? 표정도 좀 그렇고. 남자한테 감동 먹은 거 같은, 뭔가 울먹울먹하는 느낌.

나 그렇지? 여자가 보고 있는 남자가 상상이 되지 않아? 폼 잡으면서 어깨를 으쓱하고 있을 거 같은... 대중문화니까 아마 돈 많고, 능력 있고, 잘생긴 남자일 거야. 그런데, 과연 그럴까?

알렉스 애매해. 뭔가 구려. 예를 들어 세월호 노란 리본을 보면 의미가 분명하잖아? '상징'적으로, 즉 희생자들을 추모하고 기억하자는 거!

나 이 작품, 혹시 '내가 그려진 작품이 이렇게 비싸다니 너무 좋아!' 하는 건가? 나야말로 진정한 명품이라며... 즉, 스스로 명품 로고가 되는, 아니면 명품 입고 좋아하는 그런 느낌?

알렉스 좋은 척하면서, '흐흐흐... 너 또 넘어갔군!' 하고 뒤에서 비웃는 건가? '여하튼, 선물은 고마워.'라고도 하면서.

나 성형 후 붕대 풀고 나서 거울을 처음으로 보는 건가?

알렉스 정말 이미지가 '알레고리'적이다! 결국 내가 보고자 하는 모습대로 보이네.

나 그렇지? 마치 X 함수와도 같은 거지! 여기서 작가의 역할은 특정 공식, 즉 구조만을 제시하고 뒤로 빠지는 거잖아? 관람객이 나름대로 내용을 여기다가 투사하라고.

알렉스 내 역할이 크구먼! 이게 바로 '새로운 알레고리'가 '전통적 알레고리'와 구분되는 결정적인 차이겠다! '전통적 알레고리'는 의도된 특정 교훈을 설명적으로 머릿속에 넣어주려고 자꾸 시도하니까.

나 맞아! '전통적 알레고리'는 아직도 '상징'에 종속된 측면이 있어. 그런데 '상징'적 강압성은 이제 시효가 다했지. 이제는 수평적인 대화가 중요해졌잖아? 즉, 새로운 시대적 요청에 부응하려고 '새로운 알레고리'가 나오게 된 거야!

알렉스 신세대 감독!

나 맞아. 롤랑 바르트 Roland Barthes, 1915-1980가 '작가의 죽음'을 언급하며 관객들이 살아가는 상상의 공간에 주목했잖아? 작가의 단선적인 의도보다는 관객의 다차원적인 해석이 중요해지는.

알렉스 작가들, 아쉽긴 하겠어. 옛날엔 자기들이 다 했잖아? 결론 내고 빠지면 되었고. 그런데 지금은 어떻게 결론을 못 내네? 시작할 수는 있지만. 뭐 어쩌겠어? 그냥 맡길 수밖에.

나 진짜 그렇게 보면 '그때가 좋았지!' 하고 생각하는 사람도 있을 듯 하네.

알렉스 절대 권력.

나 '상징'이 절대 권력이랑 참 잘 맞아! 예를 들어 '상징'이란 마치 이정표 세우기와 같아. 가령 이집트 사막을 생각해 봐. 어디가 어딘지 방향도 잘 모르겠고 참 공허해. 그런데 한복판에 피라미드를 딱 세우는 거야! 이게 진짜 '상징'적인 행위지. 사방으로 그 지역을 개척하고 장악하려고.

알렉스 문제는 네가 '상징'적으로 세우는 사람이어야 하는데... 실제로 돌 나르면서 세우는 사람이 아니라.

나 당연히 세우는 사람이지!

알렉스 돌을?

나 (...) 주변을 보면 많은 작가들에게 요즘도 '상징'적이고 싶어 하는 공통된 순간이 있긴 해!

알렉스 언제?

나 개인전이나 독주회? 즉, '내가 최고다'라고 할 때! 과대망상으로 보일지라도. 즉, 주인공 조명을 한번 받아보는 거지. 예를 들어 바이올린 독주회 포스터를 보면 다들 바이올린 들고 멋지게 포즈를 잡고 있잖아?

알렉스 자기 직업 프로필 사진! 회사원들도 그런 거 있고.

나 맞아! 하나같이 다들 자기가 그 분야의 최고인 양 보이고 싶어

예술은 우리를 꿈꾼다: 예술적 인문학 그리고 통찰

6-3-3 모리스 캉탱 드 라투르 (1704-1788), <자보 레이스를 입은 자화상>, 1751년경

하는 상징적인 심리. 예를 들어 바이올린 하면 딱! 떠오르는 '상징', 즉 대표 선수가 되고 싶은 욕망인 거지.

알렉스 그럼, 화가는 붓과 팔레트를 잡고 사진을 찍어야겠네? 그러지 않아도 그런 종류의 자화상, 꽤 되지 않나?

나 웅! 그런데 좀 헷갈리게 하는 자화상도 있어. 예를 들어, 쿠르베의 1847년 <자화상>은 연주를 하는 모습이야! 마치 독주회 포스터 같은 느낌.

6-3-4 베르나르디노 루이니 (1480/82-1532), <세례요한의 머리를 든 살로메>, 16세기 초

6-3-5 <알렉산드리아의 성 캐서린>, 1510-1530

알렉스 오, 자기가 첼리스트라 이거네?

나 아르테미시아 젠틸레스키 Artemisia Gentileschi, 1593-1653도 악기 연주하는 자화상이 있어. 〈류트를 연주하는 자화상〉이라는 작품. 한편으로, 모리스 캉탱 드 라투르 Maurice Quentin de La Tour, 1704-1788의 〈자보레이스를 입은 자화상〉을 보면 자기가 완전 귀족이야. 작업복 절대 안 입을 거 같고! 손에 때도 안 묻힐듯이 보여. 6-3-3

알렉스 하하, 집에 돌아왔나 보다! 너도 집에선 좀 깔끔 떨잖아.

나 더 오버하는 것도 있어. 뒤러 Albrecht Dürer, 1471-1528의 〈28세 자화상 Self-Portrait at 28〉1500을 보면 딱 예수님!

알렉스 다들 나르시시즘에 절었네, 정말...

나 '작가 주제에...' 같은 느낌이 절대 아닌 거지! 작가를 작가라고 규정해 버리면 그저 작가밖에 안 되잖아? 노자 老子가 도가도 비상도 명가명 비상명 道可道 非常道 名可名 非常名이라고 했듯이 다른 가능성을

예술은 우리를 꿈꾼다: 예술적 인문학 그리고 통찰

6-3-6 〈학자들 사이에 있는 그리스도〉, 1515-1530

열어 놓는 건 좋은 일이지!

알렉스　변화무쌍한 배우가 되자 이거지? 한 역할에만 안주하지 말고.

나　베르나르디노 루이니의 작품 여러 점을 비교해 보면 재미있는 게 발견돼. 〈세례요한의 머리를 든 살로메〉의 살로메6-3-4, 〈알렉산드리아의 성 캐서린〉의 성 캐서린6-3-5, 〈학자들 사이에 있는 그리스도〉의 예수님6-3-6 등을 잘 보면 얼굴이 다 대동소이한 게 비슷해!

알렉스　하하하, 이거 한 사람이 다 연기한 거네! 성별도 막 바꾸면서. 분장 좀 특색 있게 잘하지!

나　연기파 배우! 그런데 생각해 보면 몇백 년 전에는 사진을 보고 그릴 수가 없었잖아? 그러니까 실물을 보고 그려야만 했는데 맨날 배우를 바꾼다? 결코 쉽지 않은 일이지. 재정적으로 부담도 크고. 결국, 당시에는 모델 몇 명을 여러 작품에 재탕하는 작가들

이 자연스럽게 많을 수밖에 없었어! 자신만의 뮤즈muse건, 항상 옆에 있는 가족이나 친구건.

알렉스 그 작가는 허구한 날 부인을 앉혀 놓고 그랬나 보다!

나 하하, 아마도?

알렉스 뻔하지 뭐. 그런데, 그렇게 보니 갑자기 옛날 부인들의 비애가 막 느껴지는데? 투덜대는 소리가 들리는 거 같아! 제목을 '작가 부인의 고단한 삶의 알레고리'로 해야겠다.

나 와, 그러면 딱 '알레고리'가 되네! 넌 천생 작가야!

알렉스 요즘은 작가 부인도 괜찮은데? 뭐라 그러는 쾌감은 뭘 만드는 거, 그 이상이거든! 작가만 예술하는 게 아니잖아? 누구나 자기 인생의 작가인 거니까, 다 생각하기 나름이지. 자, 내 사진 보내줄게. 그려!

나 (...)

알렉스 시대 많이 좋아졌지?

나 어.

알렉스 그래도 더 좋아져야지.

나 으, 응!

'예술적 인문학 그리고 통찰' 시리즈를 쓰게 된 세 가지 배경은 다음과 같다. 첫째, '멀고 먼 예술'이 안타까웠다. 그동안 예술은 일상과 유리되어 왔다. 예술을 업으로 삼다 보니 예술을 전공하지 않은 사람들이 나를 특이하게 생각하는 경우를 종종 봤다. 마치 소수의 별종만이 예술을 하고 있는 양. 특히 미술에 대한 일반적인 통념은 이렇다. 우선, 예술품은 전시장에 가야만 볼 수가 있다고 생각한다. 또, 막상 가 보면 별 감흥이 없고 이해가 안 되는 경우가 많다고 여긴다. 가끔씩 이런 이야기를 들을 때면 참 안타깝다. 이 좋은 걸 어떻게 하면 함께 누릴 수 있을까.

둘째, '단면적 사고'를 우려하는 마음에서다. 소셜 미디어가 발달하면서 많은 사람들이 자신의 의견을 자유롭게 개진하고 남들과 연대하기 시작했다. '대중의 세력화'는 바람직한 현상이다. 소수 기득권 세력을 견제하기에도 좋고. 하지만 여론몰이를 하며 누군가를 비난하는 모습을 가끔씩 목

도할 때면 우려의 마음도 크다. 예를 들어, 특정인의 문제 하나를 잡아내면 사실 여부를 가릴 새도 없이 주홍 글씨를 새기고는 한쪽으로 확 매도해 버리기도 한다. 이런 현상을 보면 참 안타깝다. 누구나 잘한 면도, 못한 면도 있는 건데... 이해의 방식이 다양해야 사회가 한쪽으로 경도되지 않고 건강해진다. 억울함은 사람을 잡아먹는다.

셋째, '죽은 지식'에 대한 답답함 때문이다. 대학교에서 여러 수업을 맡다 보니 자연스럽게 어떻게 하면 학생들을 효과적으로 가르칠 수 있을지 고민해 왔다. 물론 최고의 교육은 나서서 가르치는 게 아니라 스스로 배우도록 유도하는 거다. 그러나 교육 현장을 보면 아직도 제자리걸음을 하고 있는 경우가 많다. 일방적인 지식 전달의 한계는 다들 인정하면서도 말이다. 예컨대 미술대학 학생들은 미술사 수업을 듣는다. 미술사 책도 여러 권 읽고. 그런데 여러 학생들과 미술사에 대해 이야기를 나누다 보면 가끔씩 안타깝다. 그렇게 공부를 했음에도 불구하고 아직도 멀고 먼 남의 일로 느끼거나 딱딱한 교과서에 나오는 정답이라고 치부하는 학생들이 많아서다. 즉, 체화되지 않은 피상적인 지식으로 계속 머물러 있는 거다. 시간이 지나면 곧 잊어버리기 일쑤인.

이에 대해 내가 내놓은 세 가지 해법은 이렇다. 첫째, '예술의 일상화'다. 예술을 명사형으로 사고하기보다는 '예술적'이라는 형용사로 사고하는 게 우리네 인생을 훨씬 풍요롭게 만들어줄 거다. 전시장에 놓인 예술품만 예술이 아니다. 그건 너무 지엽적인 사고다. 마음먹기에 따라 우리 모두는 누구나 작가가 될 수 있다. 주변 일상은 예술이 될 수 있고. 노래방에서만큼은 다들 가수가 되지 않는가? 예술도 언제 어디에서나 가능하다.

이 책에서 나는 가능한 '사람의 맛'을 내고자 노력했다. 그래서 일화도 많이 활용했다. 즉, 내 인생을 그대로 드러냄으로써 예술적인 사유를 일상

속에서 생생하게 풀어내고자 했다. 이를 통해 독자들도 자연스럽게 평상시 생활 속에서 예술을 만들어가는 자세를 가지게 되기를 바랐다. 중요한 건 예술을 보는 방식이다. 길거리가, 우리들의 대화가, 삶의 모습이 예술적일 수 있다는 사실을 깨달으면 참 설렌다.

둘째, '다면적 사고'다. 예술은 정답을 내리는 게 아니라 끊임없이 질문하는 거다. 즉, 의미를 하나로 수렴하고 닫아 버리는 게 아니라 지속적으로 새로운 의미를 생산하며 열어놓는 것이다. 따라서 예술 감상의 백미는 다양한 의미항의 바다에서 자유롭게 헤엄치기라 하겠다. 그렇게 흠뻑 빠져 즐기다 보면 어느새 다면적인 사고를 하지 않을 수가 없다. 그런데 요즘 소셜 미디어를 보면 몇몇 사람들이 '상징적인 폭력'에 시달리는 걸 본다. 부각된 한 가지 면만 가지고 단죄하며 사회적으로 매장하는 현실은 참으로 끔찍하기만 하다. 그렇게 한 사람과 한 사안 사이에 본드 질을 해서 '일체형'을 만들어 놓으면 다른 게 들어와 관련을 맺을 공간이 없어진다. 즉, 이제는 '교체형'이나 '다발형'이 필요하다. 이를 위해서는 한 가지와 붙여 버리는 '상징'적인 단면적 사고를 넘어, 유동적으로 다양한 역할을 맡기는 '알레고리'적인 다면적 사고를 지향해야 한다.

이 책에서 나는 다양한 시선으로 세상을 바라보는 시도를 보여주고자 했다. 이를 통해 독자들도 자연스럽게 세상을 이해하는 폭넓은 시각을 가지게 되기를 바란다. '상징'은 '과거 완결형'이며 '알레고리'는 '현재 진행형'이다. 우리는 현재를 살아가야 한다. 언제나 더 나은 나로 성장할 수 있는 가능성에 설레며… 즉, 죄는 미워해도 사람에 대한 기대를 저버려선 안 된다. 세상은 그렇게 조금씩 천국이 된다. 천국은 부족한 사람들을 위한 놀이터다.

셋째, '살아 있는 지혜'다. 미술에 관한 책은 많다. 하지만 서점을 둘러보

면 딱딱한 지식 전달에 치중하거나, 달콤하기만 한 가벼운 인스턴트 감상 일색인 경우가 많다. 작가의 생애나 작품의 시대적 배경 등 객관적인 사실에만 의존하는 경우도 많고. 혹은, 미술에 대한 깊이 있는 설명이 있더라도 화자의 입장은 보통 하나로 딱딱하게 고정된다. 나아가 작가의 신화를 강조하고 예술을 너무 미화한 나머지, 이게 도무지 내 주변에서 벌어지는 일로 생각되지가 않는다. 즉, 외계적인 느낌이 난다. 아니면 글이 너무 난해하고 문장은 길기만 하여, '이거 혹시 쓰는 사람도 잘 모르는 거 아닐까?' 하는 의구심이 들기도 한다. 그래서는 안 된다. 이제는 수직적으로 수렴되는 지식보다는 수평적으로 확장되는 지혜를 지향해야 한다. 또한 멀고 먼 남의 이야기가 아닌 내 삶의 이야기로 체화해야 한다. 결국은 그게 내 것이어야 의미가 있는 거다. 의욕도 불끈 나고.

이 책에서는 남의 이야기를 넘어 나만의 새로운 이야기를 하려고 했다. 독창적인 작품을 만들고자. 또한 고차원적인 이야기를 쉽게 풀어 쓰려고 했다. 특히 그 일환으로 '대화체'를 비교적 많이 활용했다. 사실 '문어체로 화두를 던지고 대화체로 풀어 보기'는 매우 새로운 시도다. 하지만 앞으로는 책을 포함한 여러 분야에서 '대화형' 시도가 더욱 많아질 거다. 일인칭에서 다인칭으로, 일방향에서 다방향으로. 이는 시대적인 요청이다.

독자들이 이 책을 읽으면서 자연스럽게 '대화적 사유 방식'을 체화하게 되기를 바란다. '흥미로운 대화를 끊임없이 지속하는 것'이야말로 스스로 고기를 잡는 '참지혜', 즉 '내 삶의 통찰'을 키우는 매우 효과적인 길이다. 이 책이 내가 명명하기로 '대화적 사유' 분야에서 새로운 경향을 선도하며 나름의 기여를 하게 되리라 기대한다.

'대화적 사유'에는 대표적으로 두 가지 방식이 있다. 첫째, '스스로 대화법'이다. 이 책에서는 글쓰기의 특성상 이 방식에 주안점을 두었다. 이것은

크게 대화의 흐름을 지속하는 '전체 대화'와 특정 상황에 집중하는 '부분 대화'로 나뉜다. 둘째, '남과의 대화법'은 미술실기 수업에서 작품 비평을 할 때 종종 사용한다. 이것은 크게 평상시처럼 대화하는 '실제 대화'와 서로 간에 가상의 역할을 수행하는 '역할 대화'로 나뉜다. 다 해 볼 만한 좋은 방식이다. 경험상 참여하는 학생들도 좋아했다. 중요한 건 '스스로 대화법'이건 '남과의 대화법'이건 진실은 한 지점의 입장에만 멈춰 있는 게 아니라 서로 간의 관계 속에서 재생되는 것이다. 즉, 내 안의 여러 나, 혹은 나와 남 사이에서.

물론 '대화의 상대'는 매우 중요하다. 모든 대화가 다 같은 건 아니니 가능하면 고차원적인 대화를 추구해야 한다. 나의 경우, 홀로 대화를 진행할 때는 아내 알렉스를 주로 방편적으로 소환한다. 흥미로우며 생산적인 관계로 느껴져서다. 물론 독자들은 때에 따라 자신에게 맞는 다른 이를 소환해야 한다. 재미있는 건 그게 누구냐에 따라 완전히 다른 세상을 여행하게 된다는 사실이다.

'소환의 대상'에는 대표적으로 두 종류가 있다. 첫째, '가상의 인물'이다. 예를 들어 영화 〈그녀 Her〉 2013를 보면 주인공은 인공지능 운영체제를 하나의 인격체로 만나 대화를 나눈다. 그럴 경우, 마치 실제 인물인 양 성격과 가치관 등을 가능한 구체적으로 설정하고 시작하는 게 좋다. 그래야 더 실감이 난다. 쉽게 생각하면 소설을 쓰는 거다. 허구적 진실을 극대화하기 위한. 중요한 건 그렇게 만들어진 이야기는 모종의 사실이 된다는 거다. 특정 맥락에서 실제적인 힘을 발휘하는.

둘째, '실제 인물'은 쉽게 실감이 나는 데다 실제와 가상 상황이 서로 비교도 되니 좋다. 이런 장점을 고려해서 기왕이면 실제와 가상 간에 싱크로율 동조율을 맞추는 게 좋다. 물론 완벽할 순 없다. 그 차이를 인지하는 것 또

한 유의미하고. 그래도 내 대화 상대, 알렉스는 싱크로율이 상당하다. 나와 그동안 예술에 대해 토론한 다른 이들이 가끔씩 스르르 껴들어오기도 하지만. 뭐, 다 자연스런 현상이다. 마침 이 글을 쓰고 있는 내 옆에 실제 알렉스가 딱 왔다. "야, 뭐해?" 타이밍도 참... 기분이 묘하다.

이 책에 활용되는 '대화체'의 대표적인 장점 네 가지는 다음과 같다. 첫째, '이해력과 응용력의 증진'! 즉, 여러 대화는 마치 수학 공식을 제대로 이해하기 위해 풀어 보는 다양한 '연습 문제'와도 같다. 이는 실전에서 어떠한 상황이 닥쳐와도 잘 대처하기 위한 것이다. 더불어 문제를 풀다 보면 새로운 공식이 도출되기도 한다. 여기서 가장 중요한 건 당면한 알고리즘의 핵심 구조를 파악하는 거다. 그러다 보면 나도 모르게 세상을 제대로 살아가는 도사가 될 수도...

둘째, '창의적이고 비평적인 발상과 표현'! 즉, 여러 대화는 브레인스토밍 brainstorming의 방식을 활용, 원래의 담론을 사방으로 뻗어 나가보는 다양한 '모의 실험'과도 같다. 예를 들어 이 책에 나오는 대화를 논리적으로 질서정연한 '문어체'로 모두 다 변환해 버린다면 아마 지금 기술된 이 모든 내용을 다 담아내기란 애초에 불가능할 거다. 때로 예측하지 못한 수많은 방향으로 물을 튀기며 어느새 흘러가 버리는 마법은 '대화체'이기에 가능한 거다. 또한 모든 게 '문어체'라면 논의의 진행은 때에 따라 독자가 참여할 수 있는 살아 있는 '현재 진행형'이 아닌, 벌써 끝나 버려 참여가 불가능한 '과거 완결형'으로 느껴지기 쉽다. 창조는 '거리를 둔 목도'보다는 '과정에의 참여'로부터 나온다.

셋째, '수평적인 상호 자극'! 즉, 여러 대화는 수평적인 관계 설정을 통해 거리낌 없이 의사를 개진하며 서로 간에 생산적인 자극을 주고받는 다양한 '협력 게임'이다. 옛날 교육 방식은 먼저 정답을 가지고 있는 한 명이 이

를 상대방에게 수직적으로 가르치는 방식이었다. 이는 '일방 지시형' 교육이다. 하지만 이제는 토론 교육의 중요성을 모르는 교육 기관은 없다. 앞으로의 교육은 더욱 '상호 대화형'이 될 거다. 위계에 의한 대화는 교육적이지도, 생산적이지도 않다. 진심이 우러나오지도 않고.

넷째, '생생한 일상 생활'! 즉, 여러 대화는 언제 어디서나 일어날 수 있는 상황에 익숙해지게 하는 '자체 교육 습관'과도 같다. 사실 생생한 현장에 몰입하다 보면 나도 모르게 얻는 게 참 많다. 그런데 여러 대담록의 '대화체'를 보면 형식만 그러할 뿐, 호흡이 너무 길어 '문어체'와 별반 다르지가 않다. 마치 딱딱하고 건조하게 정리되어 기술된, 남들이 벌써 진행한 회의록을 읽는 듯한 넘을 수 없는 거리감이 있다. 이는 '대화체'가 가진 장점을 효과적으로 활용하지 못하는 거다. 사실 '대화체'는 통통 뛰는 짧은 호흡과 국면의 빠른 전환에 능하다. 이는 마치 재생 버튼을 누르듯이 독자를 생중계로 초대하는 것과도 같다. 결국 대화에서는 '사람의 맛'이 나야 한다. 대화는 우리가 하는 거다.

궁극적으로 이 책이 추구하는 건 '평생 자기교육'을 수행하려는 '생활 습관'과 이를 고차원적으로 고양시킬 수 있는 남다른 '통찰력'이다. 독자들이 이 책을 통해 이러한 생활 습관과 통찰력을 효과적으로 얻게 되길 간절히 바란다.

결국 '지식'보다 중요한 건 '지혜'다. 이 둘의 차이는 분명하다. '지식'은 특정 분야에 대한 정보다. 필요하다면 당장 먹을 물고기처럼 얻으면 된다. 반면 '지혜'는 특정 분야에 대해 잘 알든 모르든 내 나름대로 당장 의미 있는 방식으로 물고기를 잡을 수 있는 능력이다. 역사적으로 언제나 그래왔지만 요즘은 '지식'의 과부화와 지구촌의 광속 연결망 속에서 '지혜'가 더욱 절실히 요구된다.

예술은 누구에게나 열려 있다. 즉, 미술작품은 미술사를 많이 공부한 사람만이 감상할 수 있는 게 아니다. 예컨대 연애 박사건 아니건 사람이라면 누구나 연애를 할 수가 있듯이 그저 알면 아는 만큼, 혹은 모르면 모르는 만큼 즐기면 되는 거다. 이는 알면 좋지만 한편으로는 상대방을 몰라서 맛보는 매력도 있기에 그렇다. 이를테면 막상 알고 나면 묘했던 신비주의가 다 깨지는 경우도 흔하다. 결국, 당장 알고 모르고가 문제가 아니다. 중요한 건 '예술적인 소양'과 '삶의 경험', 즉 예술적으로 사는 것이다. 내 삶을 '지혜'롭게 살아가면서 자연스럽게 체득하는 게 '진짜 공부'다. '지식'처럼 억지로 넣으면 결국 무용지물이 되거나 곧 잊힌다.

이 책을 간략하게 순서대로 소개한다. 먼저 '들어가며'는 책 전체를 이끌어가는 화자인 '나'를 독자들에게 친근하게 소개하는 장이다. 이 장은 '예술이 좋다', '인문학이 좋다', '통찰이 좋다', '내가 좋다'편으로 구성된다. 모두 의인화의 알레고리를 활용하여 이야기를 전개한다. 첫째, '예술이 좋다'편에서는 예술을 좋아하는 내 마음을, 둘째, '인문학이 좋다'편에서는 인문학을 좋아하는 내 마음을, 셋째, '통찰이 좋다'편에서는 통찰을 좋아하는 내 마음을, 넷째, '내가 좋다'편에서는 내 안의 수많은 나를 보듬고 싶은 마음을 표현한다.

I부 '예술적 욕구'는 예술을 통해 보여주고 싶은 여러 지점들을 고찰한다. 1장 '매혹의 매혹'에서는 매혹적이고 싶어 하는 예술의 바람에, 2장 '전시의 매혹'에서는 스스로를 잘 보여주고 싶어 하는 예술의 바람에, 3장 '재현의 매혹'에서는 의미를 잘 드러내고 싶어 하는 예술의 바람에, 4장 '표현의 매혹'에서는 내 속을 잘 표출하고 싶어 하는 예술의 바람에 주목한다.

II부 '예술적 인식'은 예술을 통해 세상을 경험하는 여러 방식들을 생각

해 본다. 1장 '착각의 마술'에서는 예술을 통해 생생한 환영을 느끼려는 경향에 주목한다. 2장 '투사의 마술'에서는 예술을 통해 자신의 생각이 드러나는 여러 방식을 알아본다. 3장 '관념의 마술'에서는 예술을 통해 드러나는 정치성을 고찰한다.

III부 '예술적 도구'는 예술품을 만드는 도구들을 여러 관점으로 살펴본다. 1장 '화구의 재미'에서는 전통적인 화구에 얽힌 여러 이야기들을 들려준다. 2장 '미디어의 재미'에서는 새로운 미디어를 통한 다차원적 표현의 가능성을 모색한다. 3장 '재료의 재미'에서는 색다른 재료의 활용을 통한 탈관습적 상상력에 주목한다.

IV부 '예술적 모양'은 예술품을 만들 때 고려하게 되는 여러 측면들을 들여다본다. 1장 '형태의 탐구'에서는 형태를 틀로 활용하거나 이를 벗어나려는 경향에 주목한다. 2장 '색채의 탐구'에서는 색채를 묘하게 입히는 여러 방식을 알아본다. 3장 '촉감의 탐구'에서는 촉감의 활용을 통한 다양한 표현에 초점을 맞춘다. 4장 '빛의 탐구'에서는 빛을 예술적으로 활용하는 방식을 살펴본다.

V부 '예술적 전시'는 예술을 통해 찾게 되는 다양한 가치에 주목한다. 1장 '구성의 탐구'에서는 예술의 조형성과 그 배경을 알아본다. 2장 '장소의 탐구'에서는 예술의 보편성과 지역성의 관계를 고찰한다. 3장 '융합의 탐구'에서는 예술의 순수성과 융합성 간의 긴장과 갈등을 생각한다.

VI부 '예술적 기호'는 예술을 통해 찾게 되는 다양한 가치에 집중한다. 1장 '식상의 읽기'에서는 예술을 지식적 차원에서 이해하는 방식을 고찰한다. 2장 '추상의 읽기'에서는 예술을 통해 개념을 추출하는 방식을 들여다본다. 3장 '표상의 읽기'에서는 예술을 통해 다양한 표현을 이끌어내는 방식을 알아본다.

'예술적 인문학 그리고 통찰'의 두 번째 책, '심화 편'은 이렇게 마무리를 짓는다. 감회가 참 남다르다. 나 이외의 또 다른 주요 등장인물인 알렉스와 린이에게 이 자리를 빌려 무한 감사를 표한다. 개인적으로는 어려서부터 미술 활동에 매진하면서, 커서는 여러 미술 수업을 진행하면서 지금까지 많은 자료를 축적했다. 즉, 이 책은 내 인생과 고민의 결과물이다. 그래서 뿌듯하다. 물론 앞으로 하고 싶은 이야기는 더욱 많다. 우리, 예술의 바다를 헤엄치자. 잘 살자. 인생을 즐기며...

도판 작가명·작품명

· 작가나 작품 이름의 국문 표기는 자료마다 차이가 있어 엄밀한 표준으로 삼기에 어려움이 있습니다. 이 책에서는 국립국어원 외래어표기법을 참고하되 관용적으로 널리 알려진 것은 예외를 두었습니다. 아울러 관련 자료를 찾기 힘든 일부 명칭은 부득이 원문을 직역하였습니다.
· 대체로 작가명, 작품명, 제작 연도 순서입니다.

Ⅰ 예술적 욕구 │ 예술로 보여주려는 게 뭘까?

1. 매혹(Attraction)의 매혹: ART는 끈다
- 1-1-2 앙투안 장 그로 Antoine Jean Gros, 〈아콜레 다리 위의 보나파르트 Bonaparte at the Pont d'Arcole〉, 1796

2. 전시(Presentation)의 매혹: ART는 보여준다
- 1-2-1 임상빈 Sangbin IM, 〈해바라기 3 Sunflower 3〉, 2001
- 1-2-2 카를 블로스펠트 Karl Blossfeldt, 『자연에서 찾은 예술적인 형태들 Art Forms in Nature』, 1925

3. 재현(Representation)의 매혹: ART는 드러낸다
- 1-3-1 서도호 Do-ho Suh, 〈유니폼/들:자화상/들:나의 39년 인생 Uni-Form/s:Self-portrait/s:My 39 years〉, 2006
- 1-3-2 필리프 드 샹파뉴 Philippe de Champaigne, 〈바니타스 정물화 Natura morta con teschio〉, 1671

4. 표현(Expression)의 매혹: ART는 튄다
- 1-4-1 임상빈 Sangbin IM, 〈타임스 스퀘어 Times Square〉, 2005
- 1-4-2 조지프 말로드 윌리엄 터너 Joseph Mallord William Turner, 〈노예선 The Slave Ship〉, 1840
- 1-4-3 로버트 카파 Robert Capa, 〈노르망디 오마하 해변에 상륙하는 미군부대 US troops' first assault on Omaha Beach during the D-Day landings. Normandy, France〉, 1944

예술은 우리를 꿈꾼다: 예술적 인문학 그리고 통찰

IV. 예술적 모양 | 작품을 어떤 요소로 만들까?

1. 형태(Form)의 탐구: ART는 틀이다
- 4-1-1 레오나르도 다빈치 Leonardo Da Vinci, 〈암굴의 성모 Virgin of the Rocks〉, 1483-1486
- 4-1-2 미켈란젤로 부오나로티 Michelangelo Buonarroti, 〈성 가족 The Doni Tondo〉, 1504-1506
- 4-1-3 라파엘로 산치오 Raffaello Sanzio, 〈알렉산드리아의 성 캐서린 Saint Catherine of Alexandria〉, 1507
- 4-1-4 엘 그레코 El Greco, 〈요한계시록: 다섯 번째 봉인의 개봉 Opening of the Fifth Seal〉, 1608-1614

2. 색채(Color)의 탐구: ART는 톤이다
- 4-2-1 레오나르도 다빈치 Leonardo Da Vinci, 〈세례자 성 요한 St. John the Baptist〉, 1513-1516
- 4-2-2 클로드 모네 Claude Monet, 〈라 그르누예르 La Grenouillére〉, 1869
- 4-2-3 앙리 마티스 Henri Matisse, 〈마티스 부인의 초상화 Portrait of Madame Matisse (The green line)〉, 1905

3. 촉감(Texture)의 탐구: ART는 피부다
- 4-3-3 렘브란트 판 레인 Rembrandt van Rijn, 〈황금 투구를 쓴 남자 The Man with the Golden Helmet〉, 1650년경

4. 빛(Light)의 탐구: ART는 조명이다
- 4-4-2 에두아르 마네 Édouard Manet, 〈아틀리에에서의 아침식사 Breakfast in the Studio (The Black Jacket)〉, 1868
- 4-4-3 미켈란젤로 다 카라바조 Michelangelo da Caravaggio, 〈성 마태를 부르심 The Calling of St Matthew〉, 1599-1600
- 4-4-4 요하네스 베르메르 Johannes Vermeer, 〈음악 수업 The Music Lesson〉, 1662-1665
- 4-4-5 조르주 쇠라 Georges Pierre Seurat, 〈에펠탑 The Eiffel Tower〉, 1889

V. 예술적 전시 | 작품을 어떻게 전시할까?

1. 구성(Composition)의 탐구: ART는 법도다
- 5-1-1 〈일월오봉도(日月伍峰圖)〉, 조선 시대, 출처: emuseum.go.kr
- 5-1-2 두초 디 부오닌세냐 Duccio di Buoninsegna, 〈수태고지 Annunciation〉, 1308
- 5-1-3 안드레이 루블료프 Andrei Rublev, 〈삼위일체 (아브라함의 환대) The Trinity (The Hospitality of Abraham)〉, 1411 또는 1425?-1427

3. 표상(Representing)의 읽기: ART는 선수다

예술은 우리를 꿈꾼다
| 심화 편 | 예술적 인문학 그리고 통찰

초판 인쇄일 2020년 6월 29일
초판 발행일 2020년 7월 6일

지은이 임상빈

발행인 이상만
발행처 마로니에북스
등 록 2003년 4월 14일 제 2003-71호
주 소 (03086) 서울특별시 종로구 대학로 동숭길 113
대표 02-741-9191
편집부 02-744-9191
팩 스 02-3673-0260
홈페이지 www.maroniebooks.com

ISBN 978-89-6053-586-2 (04600)
 978-89-6053-574-9 (세트)